KB119167

바람이 일어나다

나남
nanam

나남신서 2157

바람이 일어나다
한국현대미술의 프로메테우스
김병기의 삶과 예술

2024년 3월 15일 발행
2024년 3월 15일 1쇄

지은이	김형국
발행자	趙相浩
발행처	(주) 나남
주소	10881 경기도 파주시 회동길 193
전화	(031) 955-4601(代)
FAX	(031) 955-4555
등록	제 1-71호(1979. 5. 12)
홈페이지	http://www.nanam.net
전자우편	post@nanam.net

ISBN 978-89-300-4157-7
ISBN 978-89-300-8655-4(세트)

책값은 뒤표지에 있습니다.

이 책은 2024년 방일영문화재단의 지원을 받아 연구·저술되었습니다.

바람이 일어나다
김병기

한국현대미술의 프로메테우스
김병기의 삶과 예술

김형국 지음

나남
nanam

글머리에

백 살을 훌쩍 넘겨 살았던 김병기 화백의 정체를 말하려면 적어도 백 마디는 필요할 것이다. 해도 딱 한마디로 자르라면 뭐라고 압축할까.

일본인 미술애호가가 요체要諦를 찔렀다. 2016년 10월 일본 도쿄 시부야의 작은 화랑에서 그림 3점으로 전시회를 열었다. 거기서 작가를 만나는 간담회에 참석했던 문화학원 문학부 강사 전력의 80대가 그를 만났던 인상을 글로 남겼다.

"백 살 화백의 손을 잡으니 백 살 먹은 나무를 만지는 감동이었다."

김병기는 말 그대로 거목巨木이었다.

그와 교유하는 사이에 한국현대미술사를 직접 들었다. 꼽아 보니 20년 공부였다. 이 책의 초입에서도 장욱진과 대비했지만, 전시회에 가서 당신 그림을 빤히 보노라면 장욱진은 오래 볼 게 없다며 곧바로 술자리로 끌고 갔다. 김병기는 정반대였다. 당신 그림 앞에 선 사람에게 아주 열성으로 말하고 설명하던 이였다. 그래저래 들었던 말이 이 책이 되었다.

예로부터 "그 사람에 그 그림"이라 했다. 당신 그림 내력은 두 선필善筆이 잘 정리해 놓았다.[1] 굳이 내가 적은 글은 사람 내력 쪽이다. 당신

구술을 '수준급 서술qualitative description'로 옮기려 했다. 구술은 화가와 만나던 20년 가까운 세월 동안 주고받았던 대화 가운데 추린 것, 녹취한 것의 이기移記라서 그 일자는 따로 적지 않았다.

2024년 3월
김형국

1 윤범모, 《백년을 그리다》, 한겨레출판, 2018; 정영목, 《화가 김병기, 현대회화의 달인》, 서울대학교출판문화원, 2019.

6

차례

1

최장수 현대화가의
마지막 필력

영생처가 정해지다

김병기金秉騏(1916~2022년) 화백의 영생처가 마침내 경기도 포천시 외곽에 있는 나남수목원으로 정해졌다.[1] 당신의 만 106세 생일(4월 10일)을 한 달쯤 앞둔 2022년 3월 1일에 타계한 뒤 100여 일이 지나서였다. 우리 화단畫壇 사상, 아니 세계 회화사상 최장수를 기록하는 순간이었다.[2]

생물적 최장수만이 아니라 타계 직전까지 화필을 든 것은 세계 최고 기록이라 할 만하다. 평양 종로보통학교와 도쿄 문화학원의 동기생이었던, 그의 화덕畫德을 줄곧 현창했던 요절 이중섭李仲燮(1916~1956년)보다

1 나남출판 창업주가 조성한 직영 나남수목원은 2023년 봄, 경기관광공사가 봄나들이 명소로 추천한 관내 수목원 네 곳 가운데 하나다. 20만 평 땅에 반송 3천 그루를 비롯해 수많은 나무들이 자라는 아름다운 숲이다.

2 서양 장수 화가는 검은색 그림에 오래 몰입하며 루브르에서 회고전을 열고 103세까지 살았던 술라주Pierre Soulages(1919~2022년)를 꼽을 수 있다. 김병기에 버금가는 우리 화단 장수 화가는 후반 반생을 프랑스 파리에서 보낸 서양화가 한묵韓默(1914~2016년)이다. 말년의 국내 전시는 99살이던 2012년 서울 강남 현대화랑에서 이전 작품을 보여 준 회고전이었다. 장수국가 일본의 장수 화가는 시노다 도코篠田桃紅(1913~2021년)이다. 동아시아 서예의 전통 매체를 구사했던 그녀의 추상 수묵화는 표현주의를 표방한 과감한 흑색 붓놀림이 특징이었다. 구겐하임 등 유수의 미술관이 작품을 소장했던 작가로 책을 20여 권 펴낸 다작 필자이기도 했다. 만년에 펴낸《103세가 되어서 알게 된 것, 인생은 즐거운 것》(幻冬舍, 2017)은 베스트셀러 수필집이었다.

무려 두 배 반이나 더 살았다.

내가 당신을 마지막으로 만난 것이 2022년 1월 23일. 북한산 북쪽 자락 일영日迎의 냉면집이었다.[3] 겨울에 당신과 더불어 먹던 냉면은 내가 근년에 누렸던 호사 중 하나였다. 평양 큰 부잣집 핏줄이었으니 아마도 냉면 맛 진수 가리기에 그만한 유자격 입맛도 없었을 터. 함께 먹는 냉면 맛이 참 좋았다.

내가 당신의 필적을 마지막으로 만난 것은 2022년 2월 24일 자 자필 서명이었다. 타계 불과 닷새 전, 큼직하고 반듯한 사인북에 쓴 힘찬 글씨였다. 사인북 서명엔 특별한 사연이 있었다. 삼성출판박물관(서울 구기동 소재) 주인 김종규金宗圭(1939년~) 문화유산국민신탁 이사장의 간절한 청을 받고 당신을 모시던 막내아들 김청윤金淸允(1949~2023년) 조각가에게 특청해서 성사한 일이었다.

김 이사장은 문화행사엔 빠지지 않는 우리 문화계 마당발로 정평 난지 오래다. 기회 있을 때마다 당신은 방명록을 가지고 다닌다. 명사들의 필적을 받아 두는 일에, 방명록이 특별 제작된 것임이 말해 주듯, 그렇게 열성일 수 없었다. 당신의 지우知友이던 영인문학관 주인 평론가가 권면한 바인지도 모를 일이다. 사인 받기를 인생 대사처럼 여긴다.

내가 김 화백과 자별하게 지내는 줄 알고는 몇 해 전에도 특청해왔다. 당신이 직접 만났을 적에 사인을 얻지 못했기 때문이던가. 내가 대신

3 그때 내가 스마트폰으로 찍은 사진이 김병기 화백의 마지막 모습이라고 인터넷에도 올라와 있다.

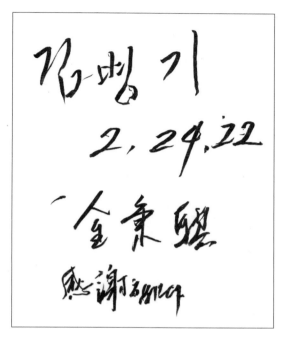

<그림 1> 김병기의 서명과 '감사합니다' 휘호(2022. 2. 24).

얻어 주려던 미션은 실패했다. 김 화백은 이상하게도 그런 백지 위임장 같은 서명은 사양했다. 그즈음 영인문학관 강인숙姜仁淑(1933년~) 관장도 서명을 받고 싶다 해서 내가 화가의 평창동 화실畫室 방문 길에 앞장섰지만 역시 불발이었다.

2022년 2월 15일, 김종규 이사장이 무슨 큰일을 앞둔 양 나를 만나자 했다. 마침 정월 보름날이었기에 들고 온 큼직한 보따리가 밤, 호두 등 부럼이 가득 담긴 줄 알았다. '못난 아재비, 촌수 끗발 높다는 뜻인가.' 나를 만날 때마다 "종씨宗氏 아재비"라고 불러왔던 터라 그런 짐작이 언뜻 들었다. 그건 예의 그 방명록이었다. 거기에는 이미 백 세를 넘

긴 김형석金亨錫(1920년~) 교수의 서명이 앞 페이지를 장식하고 있었다. 잇대서 태경의 서명을 받아 달라고 청해왔다.

다시 김청윤에게 부탁할 도리밖에 없었다. 일주일이 지나도 답이 없었다. 또 실패라고 예감하던 차 서명을 얻었다는 쾌보가 날아들었다. 드디어 태경의 서명이 든 사인북이 내가 출입하는 가나문화재단으로 2월 28일에 전달되었다. 나는 그걸 3월 1일에 사무실에 나가 픽업했다.

바로 그날 밤 10시 반경 김청윤이 아버지의 타계를 전화로 알려왔다. 장난전화인 줄 알았다. 서명에 앞서 "감사합니다"라는 덕담이 적혔다(〈그림 1〉 참조). 세상을 떠날 때 남기는 사세구辭世句치고 이만하기가 쉬울 것인가.

나는 김종규 이사장과 같은 이를 '인격수집가'라 부른다. 영어에 'name-ropping'이란 말과 일맥상통할지도 모른다. '그 명사는 나도 안다'는 식으로 행세함을 말한다. 유명 인사를 안다고 과시하는 것이다. 연예계나 스포츠계 명인들 사인을 받으려는 몸짓과 닮았지 싶다. 사인북 서명에 간단한 덕담도 보탰으니 한결 상질上質임이 분명했다.

나남수목원을 꾸려가는 조상호 나남출판 회장도 인격수집가의 전형典型이다. 좋은 필자를 찾고 초빙해서 그들의 저술을 출간한다. 공개 강연장에서 마주쳤던 조지훈趙芝薰(1920~1968년) 시인을 흠모한 끝에 출판계에 뛰어들었다. 그 연장으로 시인 이름을 딴 문학상 '지훈상'도 제정하여 20년 넘게 운영하고 있다. 모교 고려대 총장을 역임한 독립운동가 김준엽金俊燁(1920~2011년)의 현창에 앞장섰던 것도 그 일환이었다.

얼마 전 나남수목원 한쪽에 당신 양친의 무덤도 이장했다고 들었다.

인연이 닿는 대로 알 만한 인사에게 수목장樹木葬을 주선할 것이란 말도 했다.

김청윤이 아버지 김 화백 영생처를 국내에 마련해야겠다는 말을 듣자, 나는 당장에 나남수목원을 말해 주었다. 당초 미국 뉴욕 교외에 김환기金煥基(1913~1974년)도 묻힌 이름난 공원묘지에 아내를 묻었고, 당신도 잇따라 갈 것이란 말은 화백 생전에 나도 직접 들었다.

아들 생각은 달랐다. "아버지가 100세 때 한국 국적을 회복했다. 그래서 이 땅에 계시는 것이 옳다!"고 미국에 사는 맏형 김청익金淸益(1944년~)과 뜻을 맞추었다는 것.

유해는 6월 25일 수목원 반송나무 한 그루 아래에 안치했다. 김병기에게 6·25 전쟁은 당초 통한痛恨 그 자체였다. 그런데 6·25 전쟁이 발발한 날에 당신이 영면의 평안에 들었으니 사람 운수의 반전치고 이만할 수 없지 싶었다.

높을 '台'(태) 길 '徑'(경)

　　김병기 화백을 처음 만난 때는 2001년 즈음. 그때 화백은 가나화랑이 주선해 준 거처에서 작업 중이었다. 지금은 서울 북한산 둘레길의 한 귀퉁이인 평창4길 중간쯤(38번지)에 자리한 작업실이었다. 내 집과 지근거리였다.

　　우리나라 서양 화단은, 동양 화단과 달리, 아호雅號가 익숙하지 않다. 김환기의 아호 '수화樹話'는 자칭·타칭으로 사람들 입에 즐겨 올랐다는 점에서 예외적이다. '태경台徑'이란 아호를 가까운 지인에게 알리기 시작한 때는 정부서울청사 바로 옆 오피스텔을 '태경산방台徑山房'이라 부르면서다. 당신 아버지가 지었다는 말도 꼭 덧붙였다. 이하 이 글에서 김 화백은 '김병기' 또는 '태경'으로 호칭한다.

　　부모가 짓는 성명이나 아호에는, "부모 마음은 부처 마음"이라는 말과 같이, 자식의 장래에 대한 각곡한 축원이 담겨 있다. 김병기의 아호는 한자로 높을 '台'(태)에 길 '徑'(경)이다. 그 뜻은 "존엄의 길尊嚴之道", "성광의 길星光之路" 그리고 "자열의 좁은 길自悅之徑"이라 풀이해 주었다. 즉, "존엄을 지키면서 성광, 곧 예술의 길에서 스스로 즐거움을 얻으라!"는 것이다(〈그림 2〉 참조).

20

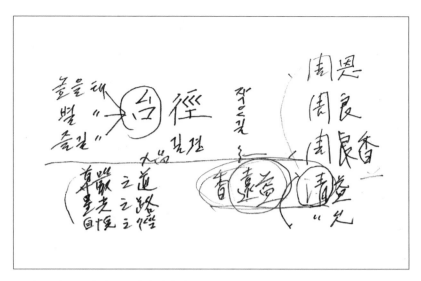

〈**그림 2**〉 태경台徑의 아호 풀이와 자녀 이름.
아래 세 줄은 존엄지도, 성광지도, 자열지도. 오른쪽은 딸 셋의 이름으로
위로부터 주은, 주량, 주향. 그 아래는 아들 둘 이름으로 장자는 사자성어 '香遠益淸'
(향원익청: 향기는 멀리 갈수록 맑음을 더함)에서 따와 청익, 그 아래는 막내아들 청윤.

아호의 유례를 말하자면, 1950년대 초 서울대 미대에서 태경과 함
께 가르쳤던 장욱진張旭鎭(1917~1990년)도 이야깃거리였다. 아호 '비공
非空'은 도력이 높다고 경향 간에 소문났던 경남 통도사의 큰스님 경봉
鏡峰(1892~1982년)이 내렸다. 절을 찾은 화가와 큰스님이 선문답禪問答을
주고받은 뒤끝이었다.

　"무얼 하는 사람이냐?"
　"까치를 잘 그립니다."
　"입산했더라면 진짜 도꾼이 됐을 것인데…."
　"그림 그리는 것도 같은 길입니다!"

큰스님은 즉각 "쾌快하다" 했다. 그 자리에서 비공이란 법명을 내리고 선시禪詩를 적어 주었다.

장비공 거사! 까악까악　　　　　　　　張非空居士鵲鵲
나도 없고 남도 없으면 모든 진리를　　無我無人觀自在
자유롭게 깨달아 알 수 있을 것이며
없는 것도 아니고 있는 것도 아닌 데서　非空非色見如來
부처의 모습을 본다

누가 나에게 태경을 소개해 주었는지는 기억이 잘 나지 않는다. 아무튼 나에 대한 소개말 가운데 덧붙이길 장욱진 평전을 적은 작자라 했다.[4] 당장 그는 "아, 그런가! 그 책에 대해 익히 소문은 들었다"고 했고, 거기서 더 말이 이어지진 않았다.

그리고 얼마 뒤, 태경은 나와 단둘이 만난 자리에서 한마디 던졌다.

"당신이 장욱진을 유명하게 만들었네. 모르는 사람들은 장욱진이 술만 많이 마신 사람이라고 알고 있다네. 그 책이 비로소 장욱진의 정체를 알렸고, 유명하게 만들었네. 나도 제발 유명하게 만들어 주게!"

그때 태경의 말을 농담 반 진담 반으로 들었다. 남들이 특히 글을 통해 덕담을 해 준다면 싫다는 사람이 없을 거란 점에서는 진담으로 받아들였다. 하지만 금방 만난 사이라 왕래의 인연이 어지간히 쌓이지 않았음에도 글을 적어 달라 함은 누가 생각해도 성급한 노릇이었기에 공연

4　김형국, 《그 사람 장욱진》, 김영사, 1993; 《장욱진: 모더니스트 민화장》, 열화당, 1997.

22

한 농담이겠지 생각했다.

그렇게 만나 알게 된 뒤로 태경의 신상에 대해 차차 여러모로 들을 기회가 있었다. 그의 화실은 내 집에서 100미터쯤 떨어졌을까. 아주 가까운 이웃이었다. 화실에서 서북쪽으로 바라보면 북한산 보현봉普賢峰이 장관인데, 바로 그 시선 축에 내 집이 자리해 있다. 내 집에서 외출하려면 반드시 그의 화실 앞을 지나야 했다. 이래저래 종종 마주치기 마련이었다.

"한번 화실로 놀러 오라!"는 말을 들었다. 화가의 화실은 그림을 좋아하는 사람이면 누구나 찾고 싶은 곳이다. '비처秘處'로의 초대는 주인공이 애호가들에게 베푸는 가장 큰 호의이고, 초대받는 사람에게 일대 특권이 아닐 수 없다. 독서가들이 이름난 학자 또는 작가들의 서재를 보고 싶어 함과 같은 이치다.

상처喪妻한 뒤로 혼자 생활하는 것이 익숙하다며, 그는 화실에서 자리를 권하고 금방 커피를 가져다주었다. 혼자 지내는 생활이 궁금했다. 아침을 치즈와 빵을 함께 구운 양식洋食으로 스스로 해결하고, 이후에는 외식을 하거나 서울에 사는 막내딸이 만들어 날라다 주는 반찬으로 곧잘 밥도 해먹는다 했다.

안부 인사 삼아 그의 일상을 간단히 물었다. 1965년 미국으로 건너간 것은 명색이 화가로서 그림에 전력투구하기 위해서였다며, 그 뜻대로 몰두해온 그림 그리기에 계속 큰 보람을 느끼는 중이라 했다.

그 말에 덧붙여 '옛날의 필력을 기억하는 이가 또 글을 적어 달라는데 어쩔까?' 고민하며 혼잣말처럼 중얼거렸다. 그때 대한민국예술원 회장이던 이대원李大源(1921~2005년) 화백이 2004년 예술원 창립 50주년을

앞두고 예술원 산하 각 분야별로 반세기 활동을 성찰하는 글을 모아서 책을 펴낼 예정이었는데, 미술 분야의 글은 태경에게 부탁했던 것이다.

도미渡美 전에 미술평론가로 더 알려진 것이 당신의 이력이었기에 그걸 적을 만한 적임자로는 태경이 자타공인이었다. 하지만 지금은 집필이 도무지 재미가 없어 고민 중이라 했다.

그래서 내가 한 가지 제안을 했다. 당신이 돌이켜 보고 싶은 내용을 말하면 내가 글로 받아 적어 주겠다고. 한국현대미술사를 육성으로 듣고 싶은 것이 내 속셈이었다. 20세기 초반 근대화의 창구로 여겨졌던 일본에서 서양화를 배웠던 유학생 출신인 데다가 서울대 교수 등을 역임한 경력이니 그만한 정보원도 없지 싶었다.

그 길로 구술을 받아 적기가 5~6차례 이어졌다. 흥미진진했다. 그는 비상한 기억력으로 한참 옛적 일을 어제 일처럼 생생하게 되살려 주었다.[5]

글을 청탁했던 이대원 화백은 대만족이었다. 고맙다고 하며 사례로 태경과 나를 함께 불러 아주 고급스럽다 할까 호사스럽다 할까 그런 비싼 저녁을 사 주었다. 조선호텔 1층 바에서 먼저 만나 맥주에 이어 백포도주를 마셨다. 식사는 아래층 일식집으로 옮겨가서 먹었는데, 생선초밥에 독일 소주Schnapps가 차례로 반주飯酒로 등장했다.

5 김병기, "한국현대미술 50년",《예술원 50년사: 1954~2004》, 대한민국예술원, 2005, 429~446쪽.

누가 평전을 적을 것인가

2005년경이었던가. 태경이 화실을 서울 종로구 내수동 '용비어천가'로 옮겼다. 오피스텔인데 2층 다락도 있는 콤팩트 구조였다. 거처 겸 화실로 안성맞춤이었다.

화실 작업 광경에 대해 한 꼭지 글을 완성했다. 한국문화예술위원회의 기관지에서 문화예술에 관한 글이면 아무거나 괜찮다 해서, 그러면 화가의 작업실에 대해 적겠다고 했다. 김병기를 소개하는 글이었다.[6] 그때 그의 나이 90 전후인데도 맑은 정신으로 의욕적으로 작업하는 광경이 그 자체로 아름다움이라 그걸 사람들에게 들려주고 싶었다. 한편으로는 당신이 자신을 유명하게 만들어 달라던 '지나가는 말'이 내 마음에 각인되어 그 일환으로 짧은 글로나마 대접해야지 싶어서였다.[7]

그간에 나는 그림 사랑 방식에서 그림 못지않게 인격적으로도 무척 존경하면서 가까이할 만한 화가들을 만났고, 그런 사이로 화가와 왕래한 인연이 적잖이 쌓였다. 내막을 정리하면 남들이 읽을 만한 글이 되겠

6 김형국, "그림의 공간, 공간의 그림", 〈예술현장〉, 한국문화예술위원회, 2005. 11, 46~53쪽.
7 글 대접은 이어졌다(김형국, "백 살의 건필", 〈문화일보〉, 2015. 7. 3 ; "김병기 화백 백수전", 〈현대미술〉, 139호, 2016, 봄여름, 현대미술관회, 8~9쪽).

다 싶었다.

첫 시도로 타계할 때까지 18년이나 왕래했던 장욱진을 적었다. 이어서 '설악산 화가' 김종학金宗學(1937년~)과 교유한 지 30년에 이르자 그쯤이면 책 한 권을 꾸며도 되겠다 싶었다.[8] 그렇게 출간한 장욱진과 김종학에 대한 책이 단지 교유록交遊錄에 지나지 않는다는 게 내 생각인데, 과분하게 남들이 더러 평전이라고 좋게 말해 주었다.

이제 김병기에 대한 교유록도 적을 만하다고 생각했다. 내가 화가들을 바라보는 시선은 장욱진 행보가 준거가 되었다. 그런데 미국에서 장욱진과 김병기가 전화로 나눈 대화가 무척이나 흥미로워 '김병기 알고 배우기도 참 유의미하겠구나' 마음먹게 되었다. 미술에 대한 두 사람 생각이 무척이나 상반되었다. 극은 극은 통한다는 말대로, 둘을 안다면 미술에 대한 생각의 틀이 단단해지겠다는 기대감이 생겼다.

라이프스타일은 상반될지 몰라도 일단 두 화백은 서로 가까울 수밖에 없었다. 같이 일본 유학생 출신이었고, 1950년대 초에는 앞서거니 뒤서거니 서울대 미술대학 교수로 함께 일했던 동업자였다.

그때가 1982년이었다. 뉴욕 북부의 소도시 새러토가스프링스Saratoga Springs, 줄여 '새러토가'에 머물던 태경에게 모처럼 전화가 걸려왔다. 한 달간 파리 체류를 마치고 귀국길에 뉴욕에 들렀던 장욱진을 위해 거기서 활동 중이던 미대 졸업생들이 태경과 전화를 연결해 준 것이다.

장욱진은 파리에서 오는 길이라 했다. 반가운 김에 태경은 파리에서

8 김형국,《김종학 그림읽기》, 도요새, 2011.

무얼 했는지 무얼 보았는지 묻는 말머리에 이어서,

"파리를 다녀왔으면 루브르도 보았겠다?"

뜻밖에 되돌아온 장욱진의 말.

"가긴 했는데 아무것도 볼 게 없었다!"

태경은 못 들을 말을 들은 기분이었다. 그의 지론, 그의 신념과 정반대였기 때문이다.

"루브르는 프랑스 중세에 바탕을 두고 있다. 그 위에서 시민혁명도 발생했고 근대도 현대도 축적되었다. 우리는 의식 있는 미술학도인데도 대체로 프랑스를 건성으로 본다. 일본을 통해 전달된 인상파나 고작 파리파(이하 에콜드파리École de Paris)의 미술만을 가지고 프랑스 미술이라 말하는 속단速斷이 상식화되어 있다."

태경의 지적은 오랜 역사의 서양미술 전개를 제대로 읽는 데는, 아니 보고 느끼는 데는 루브르만 한 곳이 없다는 말이었다. 다독多讀으로 미술이론에 무척 정통했던 태경은, 무릇 서양화가라면 서양미술의 오랜 축적과 전개에 대한 견식은 절대 필수라는 입장이었다. 그래서 장욱진의 언표言表는 쉽게 이해할 수 없었다.

1990년대 초 장욱진 평전을 적었던 까닭에 그사이 재미있는 언행은 어지간히 직간접적으로 들었던 나로서도 그 말은 태경에게서 처음 전해 들었다. 파리 체류를 함께했던 큰딸에게 루브르를 찾았던 당시 정황을 직접 묻고 싶었다. 큰딸 가족은 방문교수로 파리에 갔던 가장 이병근李秉根(1941년~) 서울대 교수와 함께 1년 예정으로 파리 체류 중이었다.

아버지를 모시고 파리에서 지내는 동안 일행과 루브르에 갔다. 파리

를 찾는 이들은 그림 문외한이더라도 한번은 찾고 싶어 하는 곳이 루브르이다. 화가는 물론 그 피붙이들도 당연히 찾아야 할 대표 행선지가 아니었던가. 자동차를 가진 지인에게 교통편을 특별히 부탁했다. 고맙게도 지인이 차를 가지고 나와 함께 루브르를 갈 수 있었다. 입구에 당도하자 아버지가 뜻밖의 말을 했다.

"밖에서 기다릴 터이니 일행은 어서 들어갔다 오라!"

차를 태워 준 사람의 체면도 있으니 함께 들어가자고 큰딸이 거듭 재촉해도 소용없었다. 막무가내로 밖에 있겠다고 했다. 거듭 채근하는 장녀에게 마침내 한마디 던졌다.

"지금 이 나이에 루브르를 보아서 무얼 하겠나!"

이 뒷얘기를 들을 때 마침 옆에 최종태崔鍾泰(1932년~) 조각가도 있었다. 회심의 미소를 지으며 '장욱진 신봉자'답게 한마디 보탰다. 루브르 출입에 관해 루마니아 조각가 브랑쿠시 Constantin Brancusi(1876~1957년)도 같은 말을 했다는 것. 젊은 시절에 루브르에 가서 필시 소묘도 많이 했음직한 브랑쿠시가 나중에 그런 말을 한 것은 자기 세계의 중요성을 힘주어 말함이 아니었을까.

대척지향 서울 미대 두 교수

장욱진의 '루브르 코멘트'는 서양미술사에 정통하기로 이 나라에서 당할 자가 없다고 널리 알려진 태경에게 충격의 한마디가 되고도 남았다. 하지만 루브르를 보지 않겠다고 말한 비공의 저의를 주지적으로 되새김질할 수 있는 화단 인사로 태경을 넘어설 이를 나는 일찍이 만나 보지 못했다.

장욱진의 작은 그림은 현대화 추세에 대한 반작용이라는 점에서 동양적 정경이다. 세계를 둘러보고서도 "볼 것이 없다"고 한 것은 자신의 세계로서 선비정신, 운치韻致 등 전통적 정신세계를 천착한다는 말이었다. 그의 작품세계는 우리나라가 가진 자랑스러운 정신세계의 한 토막이다. 그만큼 그만이 할 수 있는 자기 고집의 세계인 것이다.

비공에 대한 이런 평가는 시대 상황과 연관되어 있었다. 곧, 20세기 전반의 한국처럼 이념 대립이 심각한 사회 격동기와 마주친 예술가들의 행보는 크게 두 가지로 양분되곤 했다. 현실을 직시하고 그것에 대해 화폭畫幅으로 발언하려는 현실주의 입장이 있었던가 하면, 정반대로 예술지상주의로 자기정당화를 하며 심미주의를 내면화하는 입장도 있었다.

태경은 전자의 입장이었고, 장욱진이나 김환기는 후자의 입장이었다. 태경과 오래 이야기를 나눈 바 있는 내가 보기로 그의 미덕은 다른 반대 입장의 화가들을 존중할 줄 아는 '감정이입empathy 심리학' 또는 '역지사지易地思之 동양학'의 넉넉한 마음이었다. 두 입장을 달통한 미술이론을 설명해 낼 수 있음이 바로 태경의 빼어난 학덕學德의 하나라고 나는 생각했다.

그렇게 김병기가 장욱진의 대척점이란 생각이 들자 책을 쓸 정도로 파고들고 싶었다. 하지만 교유록을 적기에는 무엇보다 시간 제약이 한계였다. 내 방식대로 책을 꾸미자면 적어도 10년 정도는 왕래해야 하는데 그게 될 성싶지 않았다. 조만간 큰아들이 살고 있는 미국으로 돌아가야 한다니 언제 마음을 터놓는 지밀한 교유를 가질 것인가. 더구나 90 졸수卒壽를 넘긴 연세가 아닌가.

그리고 한 해가 흘렀는데, 막내사위 송기중宋基中(1942년~) 서울대 교수가 제안이 있다며 장욱진의 큰사위 이병근을 함께 만나자고 연락해왔다. 장인 김병기의 나이가 어지간히 깊었기에 가족들이 일대기를 누군가가 정리해 주었으면 좋겠다고 말하자 이를 엿들은 태경이 나를 지목했다는 말을 덧붙였다.[9]

9 직접 적는 자전自傳이거나 남이 적는 평전評傳이라면 무릇 공사公私간 사람의 행적을 담는 문학이겠는데, 남북한에서 미술 고위 공직을 맡은 적이 있었던 김병기의 특출 행적은 당신의 구술 내지 자술(오상길 엮음, 《작가대담 김병기: 한국현대미술 다시 읽기》, ICAS, 2004; 김철효 녹취, 《김병기: 한국미술기록보존소 자료집 3》, 삼성미술관 Leeum, 2004)로 진작 알려졌다.

인간적으로 서로 왕래했던 세월이 길었다면 사람 이야기라도 적을 수 있지만 인연이 그리 오래지 않았다. 만일 내가 미술이론 등의 전공자라면 우리나라 화가 중에 누구보다 일찍이 미술이론에 정통했고 이를 바탕으로 1960년 전후에 월간지 〈사상계〉에서 미술평론에 열심이었던 그의 미술이론적 편력을, 인간적 풍모는 차치한 채로 적을 수 있을 터였다. 그러나 그마저 애호가일 뿐 미술이론 전공이 아닌 나는 적을 수 없기에 사양했다.

그날 만남은 경기도 신갈 화실에서 장욱진을 추모하는 연례 연말 모임이었다. 마침 자리에 참석한 서울대 미술이론 전공인 정영목鄭榮沐 (1953년~) 교수에게 청탁하는 것이 좋겠다고 그 사위를 설득했다. 고맙게도 정 교수가 그 일을 맡아 주기로 했다. 짬을 내서 미국으로 건너가 며칠씩이나 김병기 화백을 만났다고 나중에 전해 들었다.

나도 한번 적어 볼 만하겠다

그렇게 세월이 흐르면서 나와 태경 사이도 의미 있는 만남의 시간이 길어졌고 쌓여갔다. 2014년 말 국립현대미술관(과천)의 당신 회고전에 참석한 김병기 화백은 아흔아홉 살 '백수白壽'의 깊은 나이였음에도 믿기지 않을 정도로 정정했다. 거기서 2015년 4월 4일 개막인 일제강점기 한일 미술 인연 회고전(〈한일 근대미술가들의 눈: '조선'에서 그리다〉, 2015년)에 함께 가자는 제안도 받았다. 우리는 해방, 일본은 종전 70주년 기념으로 가나가와현립 하야마미술관에서 열리는데, 당신이 주요 초대 손님이라며 나도 함께 가자고 했다. 그러겠다고 대답했다.

한일 미술전을 참관한 김병기는 그 길로 서울로 되돌아와 2015년 4월 말부터 가나화랑이 마련해 준 서울 평창동 화실에서 작업을 이어갔다. 영구 귀국 작심 끝에 2016년 초 한국 국적도 되찾았다. 2016년 4월, 만 백 살이 되는 시점에 신작전을 열었다. 그런 태경의 만년 일상은 내가 이사장으로 있는 가나문화재단의 상시 관심 대상이기도 했다.

새로 마련한 화실(평창34길 32)은 내 사무실 바로 옆이었다. 내 집과도 멀지 않았다. 어쩌다 명절 같은 날, '아점brunch'이라도 집에서 대접하는 자리가 생기면 서울대 교수 시절 제자 김종학과 우현 송영방牛玄 宋榮邦

〈**그림 3**〉 송영방, 〈김병기 얼굴〉, 종이에 먹, 22.5 × 15cm, 2011.

(1936~2021년) 화백도 함께 청했다. 거기서 주고받던 대화에서는 스승의 지난날 기억이 제자들을 압도했다.

이래저래 직접 대면할 기회가 많아졌다. 당신의 국내외 그림 전시를 앞두고 전시 관계자나 사진작가를 만날 경우 배석을 청했던 것은 좀 공식적인 어울림이었다. 겨울철에 이어 더운 여름날이면 더욱 잦아지는 냉면집 순례는 방외의 어울림이었다.

냉면은 남도 출신인 내가 서울에 살면서 사랑하게 된 뒤늦은 입맛이다. 아무래도 평양 출신의 태생적 입맛이 어떻게 즐기는지, 품평 엿듣기도 배움이라면 배움이었다. 태경과 생전에 마지막으로 함께했던 자리도 2022년 1월 23일 북한산 북쪽 자락 일영의 한 냉면집이었다.

잠시 틈새로 태경의 냉면 이야기를 여기에 옮긴다. 하나는 2000년대 초반 한국의 문화교류 인사들이 북한을 다녀오면 항상 묻어나던 뒷말이다. 바로 평양 옥류관 냉면 체험담이다. 하나같이 본방 맛을 한번 제대로 즐기고 왔다는 감상이 따라붙었다.

이 전언을 어떻게 생각하는지 태경에게 물었다. 당신 대답은 단호했다. "음식은 가정경제와 국가경제가 향상되는 도중에 제대로 만들어지고 소비되는 것이다. 모든 게 한국보다 저열한 상황에서 만들어진 그곳 냉면이 어찌 이곳 것에 당할 것인가. 북한을 잠깐 다녀온 사람들의 말은 신뢰할 것이 못 된다"고 지적했고 확신했다.

잠깐 내가 중국 상하이를 다녀올 일이 있었다. 그곳 옥류관을 찾아 냉면을 직접 먹어 보았다. 우리 기준으로 말하면 칡냉면이 아닌가 싶었다. 결론은 나도 서울 시내 등지에 이름난 냉면이 단연 윗길이라는 믿음

을 갖게 되었다.

또 하나는 평양 일대 냉면집 풍경 이야기였다. 지금은 메밀반죽을 기계로 압착하지만 옛적에는 기운 좋은 남정네가 압착기의 나무기둥을 잡고 매달려 아래로 힘을 주어야 국수를 뽑을 수 있었다. '중머리'가 그 일 담당이었다. 과연 국어사전에 중머리란 "국숫집에서 부엌일을 하는 머슴. 평북 지방의 방언"이라 적혀 있다.

이어지는 태경의 증언은 평양의 중머리들이 대체로 그 많던 평양기생들의 기둥서방이기 일쑤였다는 것. 어째서 그런가 물었더니 태경의 우스개 대답이 돌아왔다. "중머리가 기둥서방이 됨 직함은 아래로 타고 찍어 누르는 노릇이 밤낮 같아서가 아닐까?"

다시 본류로 돌아간다. 자주 어울릴 기회가 생기면서 김병기의 인간적 풍모 정도는 적을 만하지 않겠는가, 문득 그런 생각이 들었다. 당신 만년의 미술 성취 현장도 목격하고 체관體觀한 처지라면 피부로 부딪혔던 태경의 면모를 그릴 만도 하겠다 싶었다. 내가 뒤늦게 붓을 들기 시작한 까닭이다.

2016년 6월 말 작심이었다. "너무 늦은 때는 없다"는 고사故事에서[10] 용기를 얻었다. 당신 말년에 이미 완성했던 반생 이야기에 덧붙여 타계까지 종생 이야기는 2023년 초여름에 마저 마쳤다.

10 고사에 따르면, 나이 여든의 노장이 밤나무를 심자 너무 늦게 심는 것이 아니냐며 주위에서 웃었지만, 10년 뒤에도 건강을 누리면서 밤 맛을 즐겼다고 한다(정민, "팔십종수八十種樹", 〈조선일보〉, 2016. 7. 13).

2

김병기의
그림 입문

아버지가 후원한 일본 유학

김병기는 일명 '우에노 上野'로 통하는 도쿄미술학교(현 도쿄예술대학 미술학부)의 1917년 졸업생인 아버지 유방 김찬영 惟邦 金瓚永(1889~1960년)의 후원으로 열여덟 살이던 1933년, 일본 유학길에 올랐다. 화가 지망생 태경의 장래를 위해 더할 나위 없는 축복이었다.

당신 독백대로 그때까지 김병기는 부정 父情을 모르고 자랐다. 아버지와 더불어 가족으로 살아 본 시간이 절대 부족했다. 어릴 적에 아버지가 목마를 태워 주던 그 사랑의 마음이 아주 만년에도 생생하게 느껴질 정도로 아버지에 대한 태생적 그리움이 컸다. 또 그만큼 생모 박대에 대한 반항심이 마음 한구석에 깊이 박혀 있었던 것이 저간의 부자관계였다. 그 착잡한 마음 갈피의 태경에게 아버지가 자식의 그림 공부를 선뜻 받아들여 주었음은 한마디로 감격이었다.

그 시절 그림 공부란 집안이 나서서 말리던 천형 天刑 같은 짓이었다. 그림 공부에 대한 반대로 일본으로 도망칠 수밖에 없었던 부잣집 아들이 '정책적으로' 아니 '작전상' 일찍 장가들겠다고 응낙하고서야 부모가 마지못해 뒷바라지했던 경우가 김환기였다면, 집에서 몰래 숨어 그림을 그리다가 집안 대모 大母에게 들켜 매타작을 당하고 반년이나 절에서

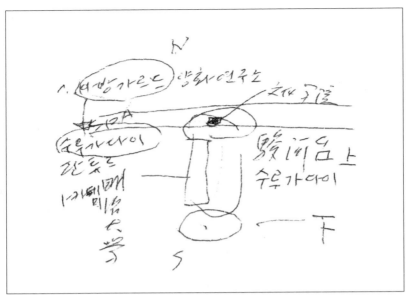

〈그림 4〉 문화학원과 아방가르드양화연구소 일대 약도.
일대가 도쿄의 지요다千代田구 간다스루가다이神田駿河臺지구다. 지도에 방위를 말해 주는
N · S · 上(상) · 下(하) 표시가 있다. 큰길을 끼고 아래에 아방가르드양화연구소
(새 이름은 SPA: 스루가다이 판치우르 아카데미) 그 오른쪽 길가 가운데에
문화학원이 있고, 그 아래로 길게 남북으로 자리한 것이 메이지대학이다.

정양靜養을 했던 이가 장욱진이었다. 동시대의 이런 사례에 견준다면 김
병기는 타고난 행운이 아닐 수 없었다.

그가 유학길에 오른 것은 광성고보 5년 과정에서 4년을 마치고 졸
업을 1년 앞둔 때였다. 우에노는 고등보통학교 4년 수료자에게도 입학
자격을 준다고 들었기 때문이었다. 처음에는 가와바타화학교川瑞畵學校
를 다녔다. 도쿄미술학교 입학을 준비하는 일종의 예비학교로 데생 전
문이었다.

아버지에 대한 반항심에 더해 또 하나의 반항은 전통 내지 기존 질서

에 대해서였다. 가와바타에서 석고 그리기 등을 반년 동안 공부하다 보
니 도대체 그림이 이렇게 해서 되겠나 싶었다. 그러던 어느 날 간다神田지
구 학생거리로 갔다가 르 코르뷔지에[1]식 건물 3층 아방가르드양화연구
소[2] 간판을 만났다(〈그림 4〉 참조).

1 르 코르뷔지에Le Corbusier(1887~1965년)는 도쿄 우에노공원 안에 자리한 국립서양미술
 관 설계 덕분에 특히 일본에서 인기가 높은 건축가다. 그 건물은 2016년 7월에 유네스코
 세계문화유산에도 올랐다. 이를 기화로 그의 사무실에서 잠깐 일한 것을 한평생 자랑으로
 내세웠던 우리 사회의 알 만한 건축가가 있었다. 선생을 앞세우는 방식으로 자신의 정체성
 을 말하는 예술가가 참 예술가일까, 하는 의문을 갖게 했을 정도였다.

2 창립자는 도고 세이지東鄉青児(1897~1978년), 고가 하루에古賀春江(1895~1933년), 아베
 곤고阿部金剛(1900~1968년)였다. 아베는 1926년 도불했고, 1929년 도고 세이지와 2인
 전을 열었다. 이과회에 입선했으며 이후 미국과 멕시코에서 작업했다. 초현실주의로 각광
 받았다. 고가는 파울 클레를 좋아했고, 역시 이과상을 수상했다. 초현실주의 대표 화가였
 는데 나중에 승적僧籍에 들었다.

양화연구소 출입, 그리고 후지타 회상

　　김병기가 마음이 끌려 아방가르드양화연구소에 들어갔더니 대학원생급 화학도畵學徒들이 연구소에 모여 있었다. 10대는 그를 포함하여 둘뿐이었다. 니혼대학 전문부 미술반 3학년이던 김환기도, 3·1 독립운동 33인 가운데 한 분인 길선주吉善宙(1869~1935년) 목사의 둘째 아들로 술을 끊으려고 연구소에 왔다던 길진섭吉鎭燮(1907~1975년)[3]도 있었다.

　　아방가르드양화연구소 홍보물에는 후지타 쓰구하루藤田嗣治(1886~1968년)가 20년 만에 돌아와 가르친다는 알림이 있었다. 그는 학교의 정규교수처럼 가르치지 않았다. 몇 번 찾아와 말을 나누었을 뿐이었다.

　　김병기가 기억하는 후지타는 검은 망토를 입고 머리에 검은 모자를 썼는데 망토의 안감은 붉은 비단이었다. 모자를 벗으면 머리가 반백이

3　평양에서 출생했다. 1932년 도쿄미술학교 서양화과를 졸업한 뒤 1934년 이종우李鍾禹·장발張勃·구본웅具本雄·김용준金瑢俊 등과 양화단체 목일회牧日會를 조직해 1930년대 미술운동을 주도했다. 간결한 필치인데도 여인·꽃·풍경 등을 정감 있게 그려 비평가로부터 "현대적 표현감성이 돋보인다"는 평을 들었다. 1946년 서울대 미대 교수로 취임했고 조선조형예술동맹 부위원장 등을 맡았다. 미술계 좌파를 이끌다 1948년 월북해 평양미술학교 교원이 되었다. 문필활동도 병행하면서 "당의 주체적 문화사상과 문예방침에 맞추어 사상적·예술적으로 우수한 작품을 창작하여 조선미술 발전에 이바지했다"는 평가를 받았다.

었고, 머리형은 단발머리였다. 프랑스에 건너갔을 적에 이발소에 갈 돈이 없어 그렇게 머리를 잘랐다 했다. 그런 머리형 원조는 중세 유럽의 농민들 머리인데, 당시 무성영화 시대의 아이콘 여배우 클라라 바우[4]의 머리로도 유명했다. 후지타는 그 머리형의 남자 선봉이었다.

그는 목소리가 남성적이지 않고 할머니 톤의 일본말을 쓰는 것이 뜻밖이었다. 큐비즘의 설명이 아주 간결했다. 위에서 보고 그리고, 옆에서 보고 그리고, 그런 뒤에 그것들을 합쳐 보라 했다. 그게 큐비즘이라 했다. 큐비즘은 "접시는 원인데 왜 화가들은 타원으로 그리는가?" 의문을 제기하면서 접시를 원으로 그리기 시작했단다.

학생들이 후지타에게 "마음대로 그려도 좋습니까?" 물으면 "마음대로 그려도 좋다" 했다. 여기서 일본 추상미술이 시작했다.[5] 그는 프랑스에서 세상에서 가장 가는 붓으로 그렸다. 아웃라인을 그리면서 입체감을 만들어 냈다. 가난해서 춘화春畫를 많이 그려 팔았다. 데생력이 뛰어났다.

1933년 말에 미국을 거쳐 일본에 올 때 함께 온 젊은 여성이 있었다. '마들렌'이란 이름의 전직 무용수였다. 후지타가 일본 기생들과 놀아나는 것을 보고 상심하기도 했던 그녀는 1936년 6월에 뇌혈전으로 급사했다.[6] 갑작스런 죽음이라 자살이란 소문도 나돌았던 프랑스 여인의 장

4 미국 여배우 클라라 바우Clara Bow(1905~1965년)는 무성영화 시대의 아이콘 스타였다.

5 추상화를 본 전시戰時 검열장교가 "동그라미, 삼각형을 갖고 하는 어리석은 미치광이 놀음"이라 하자, 화가 마쓰모토 슌스케松本竣介(1912~1948년)는 "미치광이는 인간으로서 바다을 친 가슴 아픈 희생자"라 했다. 어릴 때 청력을 잃어 장애인이었던 마쓰모토는 태평양미술학교를 다녔다. 일본 유수 미술관에 그의 작품이 다수 소장되어 있다.

6 山本一哉 편,《고양이와 여자와 몽파르나스: 藤田嗣治》, 노벨書房, 1968.

례식에 김병기도 문상을 갔다. 유리관 속에 사자死者의 얼굴이 보이고 옆에 꽃을 채워 놓으니 거기에 벌과 나비가 모였던 것이 그는 지금도 생생하게 기억난다 했다.

후지타는 위트가 있는 사람이었다. 함께 온천에 간 적이 있는데 일행이 돌아갈 시간이 되었는데도 그림에 몰두하고 있는 나를 보고는 '에라이'라 했다. 좋다는 뜻의 일본말. 대단한 찬사였다.

그는 전쟁의 참상을 예술로 표현함으로써 역설적으로 자유의 의미를 가르쳐 주려 했다. 태평양전쟁 때 일본 육군의 종군從軍화가단 단장이 되었다. 전쟁기록화를 너무 리얼하게 그려 나중에 전범자가 되었다.[7] 그러나 프랑스에서 오래 작업했던 전력이 정상 참작의 요인이 되었는지 다시 프랑스로 건너갈 수 있었다. 그 나라 국적을 취득했고 거기서 가톨릭 신자가 되었다.

7 태평양전쟁 개전 초기에 미국 알래스카와 일본 홋카이도 사이 알류샨열도 서쪽 끝 애투Attu 섬을 일본군이 점령했다. 1943년 5월 미군의 탈환 싸움은 3주간이나 이어졌고, 부대장 이하 일본군 2천 명 전원이 전사했다. 여기서 '옥쇄玉碎'라는 말이 처음 나왔다. 사내대장부가 비록 전쟁에서 패배한다 해도 포로가 되어 모욕당하거나 비겁한 모습으로 죽지 않고 당당하게 최후를 맞이하라는 '사무라이武士 정신'의 발로였다. 후지타는 종군화가로서 〈아투섬의 옥쇄〉라는 대작을 남겼다(김동길, "아투섬의 옥쇄", 〈자유의 파수꾼〉, 2015. 12. 25).

문화학원을 다니다

아방가르드양화연구소 선생들은 추상은 아니었다. 큐비즘 정도의 미래파 같았다. 쉬르리얼리즘surrealism(이하 초현실주의)은 아니면서 약간 환상적인 화풍畫風이었다.[8]

1935년쯤 아방가르드 선생 가운데 한 분인 아리시마 이쿠마有島生馬 (1882~1974년)[9]가 김병기에게 "너는 나이가 어리니 문화학원으로 가라!" 했다. 이쿠마는 당대 유명 문학가 아리시마 다케오有島武郎(1871~1923년)[10]의 동생이다. 1937년 유럽 여행길에 배 안에서 무용가 최승희

8 김철효 녹취,《김병기: 한국미술기록보존소 자료집 3》, 삼성미술관 Leeum, 2004.

9 인상파 피사로Camille Pissarro(1830~1903년)를 보고 충격을 받은 이쿠마는 파리 그랑쇼미에르를 다녔고, 거기서 르누아르를 배우던 우메하라 류사부로梅原龍三郎(1888~1986년) 등과 사귀었다. 이과회 창립회원과 제국예술원 회원을 지냈다. 함석헌咸錫憲(1901~1989년)이 따랐던 무교회주의자 우치무라 간조內村鑑三(1861~1930년)의 제자로, 독실한 기독교인이었다가 회의가 생겨 믿음과 멀어졌다. 유부녀를 사랑했고 자살로 생을 마감했다.

10 일본에서 인도주의적 이상주의에 투철한 '사랑의 인간'이라 알려졌다. 귀족 집안에서 태어나 어려서 외국인 목사에게 영어를 배운 그는 1896년 농학교를 졸업하고 하버드대학에서 역사와 경제학 등을 공부했다. 워싱턴 국회도서관에 다니며 북유럽 문학을 자유롭게 연구했고, 휘트먼·입센·톨스토이에게 깊은 영향을 받았다. 일본으로 돌아와 삿포로와 교토에서 교사로 일하다가 1910년 문예지〈시라카바白樺〉를 창간하고 문필활동을 시작했다. 〈시라카바〉는 젊은이들을 인도주의와 박애주의로 교화했다.

崔承喜(1911~1969년)[11]를 만났고, 그녀의 초상화를 1942년 완성했다. 직녀織女가 된 최승희가 구름에 싸여서 선녀처럼 하늘로 날아가는 장면을 담은 그림이었다.

도쿄 문화학원은 정부 법령에 따라 설치·운영 중인 기존 중고교가 마음에 들지 않는다며 딸 다섯 명의 교육을 위해 니시무라 이사쿠西村伊作(1884~1963년)가 1921년에 세운 문부성 허가가 없는 전문부였다.[12] 도쿄 간다에 세워진 일종의 사숙私塾으로 3년 과정이었다. 설립자는 미국 유학파 건축가로서 유화도 그리고 도자기도 만드는 취미가 있었다. 이름 '이사쿠'는 독실한 기독교 신자였던 당신 아버지가 《성서》에 나오는 인물 이삭Isaac을 따서 지었다. 그 덕분인지 태생적 자유주의자였다.

문화학원이 1921년 개교하고 4년 뒤 1925년에 미술부가 신설되었다. 해마다 입학생은 15~16명이었고, 학원의 문학부 덕분에 프랑스어도 공부했다. 교수들은 대개 이과전에 출품하던 사람들로서 인상파 영향을 받은 화풍의 미술가였다. 육군대장처럼 보이는 화가 이시이 하쿠테이石井柏亭(1882~1958년)[13]가 미술부장이었다. 추상미술은 그곳의 관심이 아니었다.

11 최승희는 일본 현대무용의 선구자 이시이 바쿠石井漠의 제자이다. 태경의 인상기에 따르면 그녀는 서울 쪽 "아기자기한 미인"이 아니라 평안도 쪽에서 선호하는 "어글어글한" 미인이었다. '어글어글' 어감은 "그러세요"식 서울말보다 서울말과 평양말이 섞인 "그러쉐다"와 비슷한 느낌이다. 평안도 사람은 서울말을 "야스꼽게" 보았다.

12 일본 최초의 남녀공학인데, 창립 100주년을 앞둔 2018년 3월에 문을 닫았다(오누키 도모코, 《이중섭, 그 사람》, 최재혁 옮김, 혜화1117, 2023, 72쪽).

13 도쿄미술학교 서양화과에 들었다가 눈병으로 중퇴했다. 시작詩作도 했고, 근대 창작판화 운동의 선구자였다. 조선에 나와서는 친했던 서울 명월관 기생, 한복 여인 홍련紅蓮을 그렸다 한다. 그림은 일본 나가노현 마쓰모토시립미술관 소장이다(〈조선일보〉, 2023. 11. 18).

한편, 문학부 선생들은 당시 최상의 지식인이었다. 철학자 미키 기요시三木淸(1897~1945년), 훗날 노벨문학상을 받은 소설가 가와바타 야스나리川端康成(1899~1972년) 등도 출강했다. 그 가운데 태경은 고흐Vincent van Gogh의 편지를 정신분석한 책을 3권으로 정리해 세계적으로 유명해진 시키바 류자부로式場隆三郎(1898~1965년)[14] 강의를 감명 깊게 들었다.

문화학원은 마치 프랑스에 온 듯한 분위기가 감돌던 곳이었다.[15] 남자들은 시시껄렁해 보였지만, 여성교육에 선구적인 학풍 덕분인지 여학생들은 '모가', 곧 '모던걸Modern Girl'다운,[16] 유행에 민감한 옷차림이었다. 사치스런 학생도 눈에 띄는, 독특한 남녀공학 분위기였다. 자유주의 상징이자 다이쇼大正데모크라시 현장 같았다. 남자 졸업생으로 우뚝 솟은 이는 없어도 당시 연예계의 주역 여배우들은 하나같이 문화학원 출신이었다.

교장 니시무라는 강단에서 "폐하께서는 심심하겠지요?"라며 곧잘 천황을 비꼬곤 했다. 이런저런 일로 태평양전쟁 열기가 급속히 달아오를 즈음 천황에 대한 불경죄로 1943년 4월 12일 체포되어 징역 1년 판결을 받고 감옥에 갔다. 문화학원도 마침내 그해 8월 31일 "일본 국시에 맞지 않다"며 폐쇄 명령을 받았다. 건물은 군에 징발되어 미군 포로

14 문학에 관심이 많아 야나기 무네요시柳宗悅, 영국 도예작가 버나드 리치Bernard Leach와도 가까웠던 정신과 의사였다. 고흐를 정신분석한 저술(《불꽃의 화가 고흐》, 1981)에 더해 프랑스 화가 로트레크Henri Lautrec(1864~1901년)에 대한 책도 냈다.

15 김병기는 1935년 4월 초 문화학원 미술과에 입학했다. 〈문화학원신문〉(제14호, 1935. 6. 15)에 입학생 10인의 프로필이 만화로 실렸다. 태경의 만화 자화상엔 '金坊'(김방)이라 서명되었다(〈그림 5〉 참조). 1938년 졸업식 사진에는 태경이 보이질 않았다.

16 그 시절, '모던걸'과 '모가'에 대응하는 말이 '모보', 곧 '모던보이'였다.

수용소로 쓰였다. 나중에 전화위복으로 미군의 정밀 폭격은 피할 수 있었다.

종전 후 문화학원은 다시 열렸다. 아테네 프랑세즈Athenae Française[17]는 한동안 문화학원 강의실을 빌려 운영되었다.

[17] 1913년 도쿄외국어학교의 고급프랑스 교실에서 시작된 외국어 전문학교이다. 부속기관으로 아테네 프랑세즈 문화센터가 있었다.

문화학원의 고향친구들

이중섭이 문화학원에서 평생의 반려를 맞아 이른바 캠퍼스 커플로 행세했던 것은 그때에도 이미 화젯거리였다. 학교 입구에서 미술부까지 약 30미터 거리는 여학생들의 눈길인지 눈총인지가 쏟아지던 '마魔의 구간'이었다. 그 사이를 "태연히 걸어가려면 최소 3년의 수양이 필요했다"던데, 수줍은 이중섭이 그 시련을 이겨 낸 것은 바야흐로 화제였다.

김병기에게 이중섭은 두 학년 아래 후배였고, 1935년 문화학원에 들어가 처음 만났던 유영국劉永國(1916~2002년)은 동급생으로 같은 반에서 지냈다. 이중섭은 동갑 문학수文學洙(1916~1988년)를 오산고보 선배라며 형으로 대접했다. 태경의 입장에서는 "이 둘(문학수·이중섭)은 문화학원에서 놀던 사람, 유영국이하고는 놀지 않았"다.[18]

이중섭은 그때 한반도의 토종 소 품종으로 알려진 '평양소'를 열심히 그렸다. 김병기와 함께 평양 종로보통학교에서 3조로 동문수학했던[19] 이중섭은 졸업 후 평양의 민족주의 학교로 유명했던 사립학교

18 김철효, 2004, 36쪽.

〈그림 5〉〈문화학원신문〉(제14호, 1935. 6. 15)에 실린 미술부 신입생의 프로필.
자화상 만화를 그린 신입생은 10명인데 그림의 오른쪽 세로줄 첫 번째가 김병기,
둘째 줄 첫째가 유영국이다. 김병기는 프로필 옆에 필명 '金坊'(김방: 김 도령)이 있고
그 설명문은 "스루가다이 양화연구소에서 오셨습니다"라 적었다. 유영국의 설명문은
"高城(강원도 고성)에 이어 제 2 고등보통학교(현 경복고등학교)를 졸업하셨습니다."

오산중으로 진학했다. 여기서 이중섭의 대표적 화제畵題인 황소가 태어
났으리라는 것이 김병기의 추정이었다.

또 한 사람 '절친' 문학수도 동갑에 동문이었다. 역시 오산중을 다녔
던 그는 말馬만 집중적으로 그렸다. 어머니가 사 준 말을 뜰에 매어 놓
고 그렸다. 큼직한 아라비아 계통 말이 아니라, 힘이 장사인 몽골 계통

19 당시 보통학교에서는 한 조組로 묶이면 졸업까지 6년 동안 같이 공부했다. 김병기와 이중
섭은 "그림 그리는 사람 둘"이라고 정평이 났다. 6·25 전쟁 발발 때 육군참모총장이던
채병덕蔡秉德(1916~1950년), 지리산 공비토벌 작전 중 전사한 육군소장 이용문李龍文
(1916~1953년)이 한 조에 속했던 동기생이었다.

토종말이었다. 그 연장으로 그의 화풍은 추상이 아닌 민속화, 민중화 같았다. 아무튼 그 시절 문학수는 일본의 대표적 아방가르드 미술그룹 '자유미술가협회'에 참여하는 등 작가의 개성을 중시하는 순수미술을 추구했다.

유학시절 작업들

 김병기에겐 문화학원이 시시했다. 아방가르드양화연구소가 적성에
맞았다. 양화연구소나 신시대전은 초현실주의에 바탕을 둔 그의 추상
과 창조에 큰 영향을 미쳤다. 김병기는 이 중간에서 방황하며 창작도 출
품도 못 했다. 가까운 유영국과 김환기의 추상화는 다다Dada의 고민이
있어 보이질 않았다. 단지 양식이나 폼form의 전개에 머문다는 인상을
주는 그들의 추상은 "네가 하면 나도 한다"는 식이었다는 게 김병기의
기억이다.

 김환기는 자유미술가협회가 1937년 창립되었을 때부터 참여하여
1941년까지 회우會友로서 출품했다. 신시대전과 흑색전이 합쳐진 자유
미술전은 이름이 불온하다는 지적을 받고 미술창작전으로 바뀌었다.
김환기와 유영국이 수상했고 회우에 준하는 대접을 받았다. 유영국은
완전 추상이었고, 김환기는 작품 〈론도〉(1938, 캔버스에 유채, 61 ×
72cm)를 출품했다. 경쾌한 리듬의 음악을 연상시키는 화면은 그랜드피
아노 혹은 첼로와 같은 악기의 형태를 원용하여 중첩적으로 추상한 구
성을 보였다.

 아방가르드양화연구소에 관계했던 길진섭과 김환기는 함께 1936년

백만전白蠻展을 조직하고, 제 1회전을 그해 3월 긴자의 기노쿠니야紀伊國屋 서점에서 연 후 연이어 작품전을 개최했다.[20] 백만전은 아방가르드 출신 김환기와 길진섭이 함께 만든 동인전이었다. 김환기는 일본에서 서구 모더니즘을 경험하던 중에 〈종달새 노래할 때〉(1935, 캔버스에 유채, 178 × 127cm)[21]를 제 22회 '이과전'에 출품하여 입선했다. 그림 제목에서는 전남 목포 배후 섬 출신다운 정서가 배어났는데, 김병기의 소감과 같이 "유행가 이름 같은 작명"이 장차 그의 화풍을 예고하는 듯싶었다.

김병기는 그런 타협도 못 했고 달리Salvador Dali(1904~1989년) 같은 광기狂氣도 없었다. 이래저래 작품을 제작하지 못했다. 하지만 앞장서서 '범전'汎展을 조직하고 동인전을 열었다. 김환기도 함께 출품한 전시에 김병기는 오브제를 출품했다.

1936년 도쿄 신주쿠의 개업한 지 얼마 안 된 아마기天城 화랑의 범전 동인전(10월 6~10일)은 미술잡지 〈비노쿠니 美之國〉(1936년 11월호)의 한 비평가가 혹평했다.

20 제 1회전(1936. 3)에서 길진섭은 〈두 여인〉을, 김환기는 〈해협을 건너다〉를 출품했다. 길진섭은 제 2회전(1936. 6)에 〈어선〉, 제 3회전(1936. 10)에 〈오누이兄妹〉, 제 4회전(1937. 3)에 〈사보텐과 소녀〉를 출품했다. 화풍은 해방 직후에 김환기가 주동했던 신사실파를 연상시켰다.

21 작품에서 인체 세부는 생략되었고 윤곽선은 단순화되었으며, 배경 풍경은 더욱 직선화·평면화된 기하학적 추상 구성이었다. 기법상 서구 영향을 수용했고 소재는 고유문화에 근거했다는 점에서, 강한 모국 문화 인식이 초기 수업기부터 이미 김환기 작품세계의 견고한 바탕이었음을 보여 준다.

"지금까지의 회화는 이미 멈춰 버렸다. 우리에게 어떤 이익도 되지 않는다. 그것을 타개하자, 그리고 새로운 회화를 수립하자!"라는 번민으로 이들은 괴로워하고 있다. 그러나 과연 이 번민은 칭찬받아 마땅한 일일까?

아니, 그것은 쓸데없는 짓이다. 이미 회화는 마침표를 찍어야 할 때를 맞이하고 있다. 이미 수공업으로서의 회화는 발전될 여지가 없으며, 변모를 위한 내용조차 없다. 나는 예술이 망했다는 말을 하려는 게 아니다. 우리들이 지금까지 생산해왔던 회화를 대체할 보다 큰 내용과 기구를 지닌 새로운 예술이 가까운 장래에 생겨날 것이라는 말을 하고 있는 것이다.

그러므로 이 범전에 참여한 사람들의 고뇌에 동정하지만, 존경할 수는 없다. 왜냐하면 죽어가는 것에 대한 산소 주입에 지나지 않기 때문이다. 수공업으로서의 회화를 그대들은 이제 버려야 하지 않을까. 그리고 그 예술 정열을 새롭게 태어나려 하는 예술을 위해 바쳐야 하는 것이 아닐까. 태어나려 하는 것을 위해, 협력해야 마땅한 것이 아닌가.

김병기, 김환기, 기타무라 아사히北村旭, 세이노 카츠미淸野克己, 야마모토 나오다케山本直武 등이 범전의 몇 사람인데, 나는 그들 개개인의 작품을 비평할 식견을 갖고 있지 않다. 왜냐하면, 나는 그들의 그림을 아름답다고 느낀 적이 없기 때문이다. 아름답지 않은 회화, 나는 그런 이상스러운 것을 생각해 본 적이 없기 때문이다.

한국 추상회화의 역사적 전개를 다룬 시필試筆 같은 글[22]에는 1930년 대 중반 김환기, 길진섭, 김병기 등의 추상화풍 화가들이 모여 덕수궁 언저

22 서성록, "한국 추상회화의 원류", 《한국추상미술의 역사》, 김달진미술자료박물관, 2016, 8~27쪽.

리에 있던 다방 플란탄 살롱Salon de Plantane에서 'SPA²³ 데생전'을 가졌던 적이 있다고 적혔다. 당사자인 김병기는 거기에 작품을 낸 기억이 전혀 없었다. 그래서 일제강점기 때 미술 동향을 탐색한 우리 연구가 좌익의 기록에 많이 의존한다는 인상을 받았단다. 그때 공산주의자들의 연결망은 그만큼 탄탄했고, 견주어 우익의 활동 기록은 산발적이었다는 것이다.

아방가르드양화연구소, 아니 SPA는 소식지를 등사판으로 제작했다. 제1호(1934. 12)에서 김환기와 김병기도 각각 한마디씩 적었다. 전자는 "회화예술, 그것이 이 세상에 없었더라면 나와 그림의 존재도 없었겠지"라 했다. 후자는 "모딜리아니의 셔츠도 빨강 / 무역풍의 정열도 빨강 / 루오의 아를르캉²⁴의 코도 또 빨강 / 빨강 / 빨강 / 전부가 빨강 / 타라 / 빨갛게"라 적었다.

23 SPA(스루가다이 판치우르 아카데미)는 일본 아방가르드양화연구소의 새 이름이다. '아방가르드'는 '전위'란 뜻의 어려운 말이라 여겨 간다지역 안에 문화학원 등이 있던 스루가다이駿河台구역의 영어 머리글자 'S', 회화를 뜻하는 프랑스어 'peinture'의 'P'에 더해 아카데미의 상징 'A'를 접합한 조어다. SPA에는 김환기를 필두로 김병기, 우에노 출신 길진섭이 참여했다. 한참 연상인 길진섭은 김병기를 애중했다. 같은 평양 출신인 데다가 도쿄미술학교 대선배인 김찬영이 조직했던 미술단체 삭성회朔星會에 몸담았던 인연이 이어진 것이었다. 1925년 7월 평양 내 유지의 발기로 도쿄미술학교 출신 김찬영 등이 삭성회라는 회화연구소를 개설하여 서양화 보급과 후진 양성에 힘썼다. 연구과목으로 동양화·수묵담채·서양화·묵화·유화 등이 개설되었다. 수업 연한은 만 2년, 서양화 담임은 김관호와 김찬영이었다. 1926년부터 열린 삭성회 전람회는 경성 서화협회 전람회와 함께 민족적 색채를 띤 양대 전람회로서 일반 대중과 언론의 주목을 받았다. 미술학교로 승격하려는 계획이 실현되지 못하자 1930년대 초 사실상 해체되었다. 삭성회 출신 유명 인사는 최연해崔淵海(1910~1967년) 선전 특선작가로 김일성 치하에서 결성된 북조선예술총동맹 위원장이었다.

24 루오Georges Rouault는 일본말로 '도화사道化師'인 어릿광대 그림을 많이 그렸다. 어릿광대 가운데 옷을 헐렁하게 입은 자가 아를르캉arlequin인데, 피카소 초기 그림에 나오는 비썩 마른 어릿광대 피에로pierrot와 구분된다.

'빨강이 주제어가 된 데는 사연이 있다. 그때 당신의 필명에 붉을 '혁赫' 자를 사용했던 것. '혁토赫土'라는 필명은 나무의 남벌로 온통 황토 방이 된 조국을 염두에 둔 상징의 말이었다. 필명 김혁토金赫土는 일본 말로 읽으면 '깅 가쿠토'가 된다. 프랑스 시인 겸 화가 장 콕토Jean Cocteau (1889~1963년)를 패러디해서 '깅 가쿠토'라 읽으면 이름이 조선사람이 좋아하는 '깍두기'가 됨을 유념한 조어이기도 했다.

그때 문화학원을 다닐 적에 김병기의 추상화 관심은 관련 글을 모은 여명黎明이란 뜻의 프랑스어 '로로르L'aurore'란 이름의 불러틴 제작에 앞 장서는 일로 이어졌다. 이 불러틴은 두 번 발행했다. 제2호(1937. 2. 25) 후기는 일본인 동료와 함께 김병기가 적었다. 후기에 적은 것처럼 기고 자로는 같은 아파트 위층에 살던, 그림에도 관심이 많던 연극인 주영섭 朱永涉(1912~?)[25]도 참여했다.

금번 〈로로르〉가 주로 SPA 이외의 여러분들께 집필을 부탁한 것이나, 이후 특히 미술 이외 분야의 의견을 존중해 가려 하는 것은 되도록 종합적으로 회 화를 살펴보는 것으로서, 회화는 보다 시대에 적응하는 회화가 될 것이라는 확신에 대한 우리들의 자그마한 표시이다.

25 그 시절, 황순원이 빌딩을 보고 "하모니카를 분다" 같은 시어를 구사하자, 주영섭은 "마르 크시즘이 중요한데 현대시는 도대체 뭔가?" 했다. 태경은 보들레르를, 주영섭은 고리키를 좋아했다. 연극 대신 영화에 마음을 돌리고 교토에서 영화 분야에 종사했고 조선에서 영화 인으로 활동했다. 춘원 이광수李光洙(1892~1950년) 등 문인들이 친일 활동의 대화숙大和塾 에 가입할 때 거기에 주영섭도 끼었다. 공산당이 친일에 민감했다지만, 공산주의자로 전향 轉向했다면 친일 전력을 탓하지 않았던 것이 공산당의 해방 후 전술이었다. 해방 후 월북했 던 주영섭은 대화숙 가담을 속죄한다며 북한에 남았고, 가족은 월남시켰다. 2008년 그는 민족문제연구소가 발행한 《친일인명사전》에 수록되었다.

56

거기에 일본 추상화 전개에 방명이 드높던 하세가와 사부로長谷川三朗
(1906~1957년),²⁶ 쓰다 마사치카津田正周(1907~1952년)²⁷도 기고했다.
특히 두 차례 프랑스 유학을 했던 쓰다는 한국 유학생과 인연이 깊었다.
평양사람으로 분단 후에도 계속 북한에 남아 활동했던 문학수가 그를
하늘처럼 알고 받들었다. 기노쿠니야서점 2층에서 매달 프랑스 유학을
다녀온 이들이 아방가르드 계통 그룹전의 하나로 '신시대전'을 열었는
데 거기에 쓰다도 참여했다.

그런 자리를 통해 문학수가 쓰다를 알게 되었다. 문학수는 거기서
만난 쓰다를 마음의 스승으로 삼았다. 쓰다를 따르는 배움에는 이중섭
과 김병기도 다르지 않았다. 신시대전과 흑색전이 합해서 자유미술전
(자유미술가협회전)이 되었는데, 여기에 하세가와 사부로가 이론적 대표
였고 쓰다도 참여했다.

서울에서 개인전을 열었던 쓰다가 작품을 팔지 못했다. 호텔에서
몸이 묶일 지경에서 태경이 그림 일곱 점을 사 준 덕분에 궁지를 면할
수 있었다. 그때 기억나는 일화는 전시회 기간에 함께 서울 시내를 걷
다가 경찰 예비검문을 받고 종로경찰서에 끌려간 해프닝이었다. 벨기

26 도쿄제대 미술사학과를 졸업했다. 수많은 추상회화 작품을 남긴 현대 추상회화의 선구자
로 자유미술가협회를 설립했다.

27 그때 한국 화학도들이 그이 이름을 세이슈라고 불렀는지 모르지만 일본 자료(《일본미술
연감》, 1957, 181쪽)에는 '마사치카'라 적혔다. 거기 적힌 상세 이력에 문화학원 관련 경
력은 없었다. 그사이 혼선은 고은의 《이중섭 평전》(1973)에서 쓰다가 문화학원 교수였다
고 김병기의 말을 인용했고, 내겐 쓰다가 문화학원과는 아무 인연이 없었다고 김병기가 말
했다. 최열의 《이중섭 평전》(2014, 96쪽)에 적혔듯, 김병기 말년에 문화학원 창립자의 딸
과 고위 관계자를 서울에서 만난 자리에서 쓰다의 위상을 확인했는지도 모르겠다.

에 태생 프랑스 여자였던 쓰다 아내가 색안경을 쓰고 활보한 것이 시국사범으로 여겨져 끌려갔다. 태평양전쟁 중의 서울 인심을 말해 주는 한 점경點景이었다.

쓰다의 화풍은 공간의 예술이어야 마땅한 미술에서 공간성을 배제한 것이 특징이었다. 우리 중등과정 미술 교과서에 곧잘 등장하던 프랑스 인상주의 화가 마네Edouard Manet(1832~1883년)의 〈피리 부는 소년〉처럼 공간감이 배제된 그림을 그렸다. 문학수가 보고 감탄해 마지않았던 작품은 〈파리의 노트르담〉이었다. 서양화 이전에 동양화를 배운 전력으로 붓을 내리긋는 쓰다의 필세가 볼만하다. 태경 만년 그림에 보이는 화필 놀림은 쓰다의 영향이 크다 했다.

무대미술 쪽도 관심

한편, 일본 유학 중이던 1930년대 후반에 김병기가 열성으로 참여했던 일은 신극新劇의 무대장치였다. 평양 출신으로 보성전문을 다니며 연극계에 발을 들여놓았던 주영섭이 호세이法政대학 시절 1934년 6월 신극장운동을 한다며 도쿄학생예술좌東京學生藝術座를 조직했다. 여기에 참여한 이가 와세다대학·니혼대학·호세이대학 등에서 문학·연극·영화 등 예술을 전공하던 김병기·황순원黃順元(1915~2000년)·김동원金東園(1916~2006년), 이해랑李海浪(1916~1989년)[28] 등 15명이었다.

학생예술좌는 창작극 공연에 의의를 두고 1934년 6월 4일 창립극으로 유치진의 〈소〉와 주영섭의 〈나루〉를 공연했다. 후자는 당시의 궁핍한 농촌 현실을 사실주의 기법으로 그린 경향파적 성향이었다. 1937년 6월 제2회 공연으로 유치진 각색의 〈춘향전〉을, 1938년 6월엔 제3회 공연으로 오닐Eugene O'Neill(1888~1953년)의 〈지평선 너머〉와 주영섭의

28 증조부가 조선 철종 임금의 사촌 동생이어서 넉넉한 가정에서 자랐다. 일본 니혼대학 재학 시절 도쿄학생예술좌에 가입하자 아들이 연극배우가 되는 것을 반대한 아버지가 집에서 쫓아내려 했다. 1946년, 역시 일본 대학을 다녔던 친구 김동원 등과 함께 극예술회 창립에 참가하며 우익 연극인들을 이끄는 인물로 부상했다. 훗날 국회의원을 거쳐 예술원 회장도 지냈다.

〈벌판〉을 쓰키지築地소극장 무대에 올렸다. 〈춘향전〉은 유치진 특유의 극작술로 고전극을 현대적 감각으로 재해석해서 리얼리즘에 입각한 로맨티시즘 극으로 재창조시킨 작품이었다. 번역극 공연은 1936년 노벨문학상을 수상한 오닐의 작품이란 점과 학생들에게 서양연극을 배울 수 있는 좋은 기회를 제공한다는 취지에서 추진되었다.

1939년 6월, 제4회 공연을 기획했지만 일본의 '조선어 연극 금지령'으로 끝내 무대에 올리지 못했다. 그 무렵 1939년 8월에 귀국한 주영섭 등이 연극을 통해 좌익사상을 고취했다는 죄목으로 일본 경찰에 구속되었다. 그 여파로 1940년 9월, 연극단체 중에 가장 뚜렷한 목적의식을 갖고 조직적이고 지속적으로 활동했다고 높이 평가받던 도쿄학생예술좌도 해체되고 말았다.[29]

김병기의 무대장치 작업은 무라야마 도모요시村山知義(1901~1977년)를 따르던 무대장치 전문가로부터 기술적 도움을 받았다. 20세기 전반에 전방위 예술활동을 했던 무라야마는 1921년 철학을 공부하려고 도쿄제대에 입학했다가 곧 미술과 드라마 공부를 위해 독일 훔볼트대학으로 유학 갔다. 거기서 칸딘스키Wassily Kandinsky(1866~1944년)의 작품 특징인 구성주의[30]에 매료되었다가 그것이 현실과 유리된 데 실망했다.

29 도쿄학생예술좌는 기관지 〈막幕〉도 펴냈는데, 제1집(1936. 12), 제2집(1938. 3), 제3집 (1939. 6)까지 발간했다. 거기서 "70여 명이란 많은 좌익 회원들이 이 예술좌의 문을 거쳤고", 귀국한 회원들은 국내 극계에 투신하여 자못 그 장래가 기대되었다. 그러나 1939년 8월 "연극을 통하여 좌익사상을 고취하려 했다"는 죄목으로 예술좌 관계자들이 검거되고 말았다(이두현, 《한국연극사》, 학연사, 2014, 458~460쪽).

30 구성주의Constructivism는 러시아혁명 전후에 모스크바를 중심으로 일어나, 서유럽으로 발전

대신, 그는 현실과 구체적 연관성을 보여 줄 수 있는 공산품 오브제와 미술·판화와 연계시키는 콜라주 등 MAVO[31] 이름의 이른바 '의식 있는 구성주의'란 독자적 스타일을 추구했다. 미술과 일상생활의 경계를 없애려는 시도였다. 좌익이던 그는 거기에 사회적 불공평에 대한 저항의식을 담았다. 귀국해서 표현주의와 구성주의 미술을 소개하는 사이에 현대 극장예술, 특히 1920년대 프롤레타리아 연극운동에 적극적이었다. 유럽의 독일표현주의, 다다이즘 등 아방가르드 예술운동을 가미하려 했고, 오락·연예는 반드시 사회정치적 문제점을 표출할 수 있어야 한다고 생각했다. 연극과 영화에서 사회성과 정치성을 담으려 했던 최초의 인물이자, 좌익 연극운동의 중심인물이었다.

1930년 5월 무라야마는 평화보존법 위반으로 체포되었고, 석방 후 1931년 5월 일본공산당에 가입했다. 1932년 4월 다시 체포되었다가 극단 해체를 조건으로 1934년 3월 가석방되었다. 군국주의와 검열에 반기를 들었던 까닭에 1940년 8월에 또 체포되었다. 태평양전쟁이 끝난 뒤 새 극단을 만들었는데, 그 하나인 Tokyo Art Troupe가 1960년과 1966년 각각 중국과 한국에서 공연하기도 했다.

전방위 예술가로서 연극비평에도 열심이던 무라야마는 당연히 유치진 등의 연극에 올렸던 무대장치를 만나고는 김병기의 작품성도 엿보았

해 나간 전위적 추상예술 운동이다. 구성파라고도 한다. 일체의 재현이나 묘사적 요소를 거부하고, 순수형태의 구성을 취지로 하며, 회화나 조각의 영역에서는 기하학적 추상의 방향을 지향했다(《두산백과》 참조).

31 태평양 전쟁을 일으키기 전 일본 미술계의 다다 그룹이다. 일본 다다운동의 선구자들이었다. 관동대지진 직전인 1923년 7월에 결성되었다.

다. 그게 1935년경이었다. 그때 무라야마는 집안 가족들에게 김병기의 작업에 대한 이야기도 남겼다. "조선 화학생 가운데 추상 작업을 할 만한 이는 김병기!"라고. 1938년 무라야마의 신협극단이 평양에서 공연할 때 앞서 말한 일제 때 수재로 소문났던 김사량金史良(1914~1950년)이 고향 을 안내할 정도로 가깝기도 했다.[32]

그때 무대장치가 추상화 계열이었느냐 물음에 김병기의 대답은 뜻밖 이었다. 아주 사실적인 그림이었단다. 그렇다면 어찌 구상성에서 비구 상성의 기미를 읽었는지, 참 궁금했다. 사람을 알아보는 감각, 곧 '지인 지감知人之鑑'이 비범했던가. 김병기 또한 무라야마가 일본 추상화 전개의 출발이었다고 확신했다.[33]

김병기가 열성적으로 신극 무대장치에 매달리던 중에 아버지가 서 모庶母[34]와 함께 도쿄로 왔다. 거리를 오가다가 우연히 도쿄학생예술좌 연

32 안우식의 《김사량 평전》(심원섭 옮김, 문학과 지성사, 2000)은 무라야마 도모요시의 글 ("김사량을 말한다")을 인용했다.

33 이와사키 기요시岩崎淸 외, 《村山知義의 우주》, 도쿄: 讀賣新聞社, 2012.

34 진남포 태생으로, 김찬영이 입원했을 때 간호사였다. 그 시절 간호사는 선각 여성이었다. 피부가 백인처럼 해맑은 빼어난 미인이었다. 아버지가 서모와 함께 서울 장교동(청계로 2가와 3가 사이)에 한참 살아 '장교동 미인'으로 호가 났다. 길거리를 가다가 서모와 마주 친 사람들은 미모를 다시 보려고 뒤돌아보곤 했단다. 이 표현이 김병기는 미인에 대한 일 본식 말이라 했는데, 일제강점기를 살았던 우리 사람들의 예사 표현이기도 했던 모양이었 다. "사람들이 물살 갈라지듯 싸악 비켜나면서 반드시 뒤돌아보았다"고 서울 미인 미모에 대해 적었다(김유경, 《서울 북촌에서》, 민음인, 2009, 44쪽).
 돌이켜 생각하니 평양집 방에 걸렸던 아버지의 여인 초상이 바로 서모의 얼굴이었다. 라 파엘전파Pre-Raphaelite Brotherhood 스타일이었다. 라파엘전파는 19세기 중엽 영국에서 일어 난 예술운동이다. 라파엘은 르네상스 시대에 이탈리아 초상화가로 유명했던 라파엘로

62

극 포스터를 본 아버지는 태경을 심하게 꾸지람했다. 자신이 한 우물을 파지 못해 어중재비가 되었는데 아들마저 그러자 "미술공부는 전념하지 않고 배우가 되려느냐!"며 호통을 쳤다. 무대장치인데도 그걸 연극배우, 곧 '딴따라'[35]로 진출하려는 몸짓이라 확대해석했다.

기실, 아버지 유방도 희곡을 집필해 〈개벽開闢〉[36]에 기고했던 전력에 기반한 반면교사적 나무람이었다. 유방은 문학동인지 〈창조〉 창간호 표지화 제작에 참여했고, 1920년 정식 동인이 되고는 동인지 제 8호(1921. 1) 표지화도 그렸던 "미술과 문학 양 방면에 관심을 가진 청년"이었다.[37]

아버지의 심한 꾸지람에 태경은 눈물을 흘렸다. 제대로 알아주지 못함을 서러워한 눈물이 아니었다. 오히려 기쁨의 눈물이었다. 아버지가 역시 아들의 장래를 염려해 주고 있구나, 그런 감격의 눈물이었다.

(1483~1520년)를 말함이고, 전파前派란 "약간 진부하지만 서정적인 중세풍에 감각적 느낌의 가미"라는 뜻이다. 그 전파의 로세티 Gabriel Rossetti(1828~1882년) 그림 같았다. 인물이 무척 관능적으로 그려졌다는 말이었다.

35 '딴따라'는 연희인演戱人을 지칭하는 인도어가 그 어원이다. 그 사회에서도 연희인은 천인이었다. 가야금 명인 황병기黃秉冀로부터 내가 전해 들었다.

36 〈개벽〉은 1920년 6월 창간, 1926년 8월 폐간까지 발매 금지·정간·벌금 등의 압박에도 꾸준히 발간되어 통권 72호를 기록했다. 전체 신문·잡지 구독자 수가 약 10만 명이던 상황에서 〈개벽〉은 매호 평균 8천 부가 판매될 정도로 인기가 높았다.

37 한국인 최초의 도쿄미술학교 서양화 유학은 1915년 첫째 춘곡 고희동春谷 高羲東(1886~1965년), 1916년 둘째 김관호金觀鎬(1890~1959년), 1917년 셋째 졸업이 유방이었다. 미술학교 졸업작품 자화상 말고는 뚜렷한 작품을 남기지 않은 유방은 10년 정도 미술활동을 했을 뿐이나, 〈폐허〉·〈창조〉·〈개벽〉·〈영대〉 같은 문예지에 미술 평론은 물론 시·산문·희곡 등을 다수 기고했다(한국근대미술사학회, 《한국근대미술사학》, 1998, 134~174쪽). 이에 못지않게 당신이 매달렸던 일은 간송 전형필澗松 全鎣弼(1906~1962년)에 버금가는 고미술 수집이다. 고미술 수집 때는 김덕영金惠永이란 이름을 썼다(손영옥, "한국 근대 미술시장 형성사 연구", 서울대 박사학위논문, 2015, 166쪽).

귀향의 시간

　김병기가 대학에 진학할 무렵에는 고등교육을 받으려면 대체로 출향出鄕이 전제되었다. 대학은 고향 바깥에 있기 일쑤이기 때문에 진학은 지리적 타지 이동이 필수였다. 그가 미술을 공부한다고 일본을 건너간 것은 1933년이었다.

　거꾸로 졸업은 일단 귀향歸鄕을 뜻했다. 1939년 문화학원을 마친 김병기는 고향으로 돌아왔다. 그 시절 사람들은 생애주기를 따라 결혼했다. 아내 김순환金純煥(1918~1995년)은 평양 신흥부자 김동원金東元(1882~1951년)[38]의 딸이었다. 일본 짓센實踐여자대학에서 신부수업을 착실히 받던 규수였다. 짓센여자대학은 일왕 메이지明治에게 시가詩歌를

38　평남 대동 출신으로, 메이지대학 법학과를 중퇴하고 평양 숭실학교 등에서 교사로 일했다. 1911년 '105인 사건'에 연루되어 옥고를 치른 뒤 평양고무공장 등을 경영했고 세브란스의전 이사장으로도 뽑혔다. 안창호의 직계로 흥사단 산하조직 수양동우회에 참여했다가 독립운동에 가담했다고 투옥되었다. 1945년 광복 이후 미군정 장관 고문이었다가 1948년 한국민주당 제헌국회의원으로, 국회부의장에 뽑혔다. 수양동우회 때 투옥 뒤 무죄 석방된 것은 친일파가 되기로 약속한 결과였다며 민족문제연구소는 2008년 그를 친일파로 단죄했다. 납북했던 북한이 '재북인사들 묘'에 그를 묻었음은 친일파에 각을 세웠던 북한은 친일이라 보지 않았다는 말이다. 일제 때 실업계 종사 인사들의 불가피한 처신이라 보았던가. 그쪽 비문엔 1951년 3월 사망이라 적혔다.

가르치던 여성이 세운 학교인데, 요리·재봉·남편 봉양을 중점적으로 가르쳤다.[39]

남편 봉양이 어떠했던가를 물을 때마다 김병기는 아내의 비상한 입지立志 그리고 그에 따른 성향을 대신 말했다. 장차의 아내는 장로교 계통 학교인 숭현, 나중에 숭실로 이름을 바꾼 보통학교 6학년 때 공립 보통학교로 전학했고, 이어 평양의 경기여고 격인 평양여고(서문여고)를 졸업했다. 딸의 높은 학업 의욕을 알아챈 부모는 저런 딸이야말로 집안 기둥이 되어 마땅하다는 말을 입에 달고 다녔다. 남녀 형제가 자라는데 거기서 여식이 출중出衆하면 어느 집 할 것 없이 "저 아이가 사내로 태어났어야 했다!"고 말하던 전통시대 한국 가정의 상투적 의식이었다.

이 말이 잠재의식으로 자리 잡혔던 까닭이었던지 결혼하고도 친정의 대소사를 챙기는 전주 김씨 가문의 '차세대 가독家督' 같은 아내였다. 이래저래 아내의 성품은 평양 사투리로 무척 '갈개는', 표준말로 좀 '설치는' 스타일이었단다.

39 도쿄에 자리한 사립 여자대학이다. 무려 80권 이상 책을 냈던, 일왕의 정부情婦라고도 소문났던 여류 시인 시모다 우타코下田歌子(1879~1936년)가 1899년 창립한 사숙이다. 1949년 대학으로 승격했다.

결혼 전야

김병기는 결혼 한 해 전 1938년에 약혼식을 올렸다. 광성고보 친구 내외가 중매를 선 결실이었다. 처음 상견례는 양식을 먹는 자리였다. 그때 왼손에 포크를 쥐어야 함에도 태경이 엉겁결에 오른손으로 쥐는 실수를 범했다. 장차의 아내는 내색하지 않았다. 오래된 사소한 해프닝이었지만, 대수롭지 않은 일에 신경이 쓰인 자신이나 식사예절에 엄격했던 여인인데도 내색을 안 했음은 서로 마음을 열었다는 신호였다.

물론 집안 들러리를 통해 양가의 물밑 양해는 이루어진 상태였다. 당신 아버지 유방은 서울에 살고 있었기 때문에 장차의 장인은 서울을 찾아서 아들의 자립경제를 도울 용의가 있는지, 직접 확인하기도 했다.

드디어 약혼식이 만수대에 크게 지어진 장인 집에서 조만식靑晚植 애국지사의 주례로 거행되었다. 아버지는 역시 오지 않았다. 다음 날 약혼녀와 함께 아버지에게 인사하려고 서울로 향했다. 이른 아침에 도착했지만 기침起寢이 늦은 아버지 집으로 바로 갈 수 없었다. 잠시 삼촌이 묵던 조선호텔로 가서 시간을 보냈다. 거기서 약혼녀가 하도 사랑스러워 슬쩍 입을 맞추려 했지만 완강히 거절했다. 그럭저럭 아버지에게 인사를 마친 뒤 그날 저녁 태경은 도쿄로, 약혼녀는 평양으로 향했다.

도쿄에 도착하고 얼마 뒤 약혼녀로부터 편지가 날아왔다. 파혼하자는 내용이었다. 입을 맞추려던 행실은 소실을 거느린 당신 아버지처럼 품행이 방정치 못할 조짐으로 읽었다 했다. 급히 답신을 보냈다. 긴자의 문방구 가게에서 종이와 붓을 사서 우리말과 일본말을 섞어가며 사과 편지를 보냈다. 세 번을 보내자 겨우 없던 일로 치부하겠다는 회신이 왔다.

결혼식은 일본인이 세운 공회당에서 열렸다. 주례는 주기철朱基徹 (1897~1944년)[40] 목사가 맡았다. 아버지는 오지 않았다. 한 달에 한 번 또는 두 번, 집안 제사 참석을 위해 서울에서 평양을 다녀갈 뿐 본가의 아내와 자식은 전혀 거들떠보지 않았다.[41] 어쩌다 내외가 마주치면 목침이 날아다닐 정도로 험악했다. 아버지의 이재理財에 대해 믿음이 없었던 어머니는 아버지를 금치산자禁治産者로 묶는 소송까지 하려 했다.

태경의 일본 유학비도 전부 어머니 주머니에서 나왔다. 어머니는 둘

40 경남 진해 출생이다. 1912년 진해 웅천으로 강연 왔던 이광수에게 감명받고 그가 교사로 있던 평북 정주 오산학교로 갔다. 1922년 평양 장로회신학교에서 신학을 공부했다. 내부 분란으로 담임목사가 사임한 평양 산정현교회를 위해 조만식 장로가 몸소 청빙해 1936년 산정현교회 담임목사로 부임했다. 그 무렵 일제가 신사참배를 강요했다. 특히 장로교는 신사참배가 교리에 위반되고 양심과 종교의 자유를 침해한다며 강력히 반대했다. 그러나 일제의 강요가 심해지자 이에 굴복하는 교회들이 나타났다. 일부 예배당은 "신사참배는 종교가 아니요, 국가의식임을 시인"하기로 결의했다. 그래도 참배를 거부한 주 목사는 일본 경찰에 여러 차례 구금되는 사이 교회 폐쇄 위협을 받았고, 단속斷續된 구금 끝에 1944년 4월 옥사했다. 일제에 대한 그의 항쟁은 기본적으로는 신앙과 양심의 자유를 지키기 위한 투쟁이자 일제의 식민지 통치 이데올로기를 무효화·무력화하려는 비폭력 항쟁이었다.

41 태경이 서모라 부르는 김찬영의 소실小室에게서 딸 둘이 났는데, 첫딸 이름을 초열初悅이라 지었다. '첫 기쁨'이란 뜻인데, "그렇다면 그전에 났던 나는 무엇이란 말인가?"라며 김병기는 쓴웃음을 짓곤 했단다.

째 아들을 하늘같이 알았다. 당신 남편을 봉양해 보지 못한 한을 풀려고 남편과 닮은 아들에게 정성을 쏟았던 것. 아버지가 그리워 김병기는 보통학교 6학년 때 혼자서 서울 가회동 아버지 집을 찾아간 적도 있었다. 집에 들어서기는 망설여졌다.

결혼식은 아직 올리지 않은 약혼 시절에 졸업작품을 제작해야 했다. 당시 상황에 대해 김병기는 다음과 같이 회고한다.

> 졸업작품으로 인물이 있고 그런 걸 그렸는데 당시 약혼한 때니까 마누라를 하나 그리고 마누라의 머리 위에 풀 같은 것, 나뭇가지 같은 거 올려놓은 걸 그렸거든. 이시이 하쿠테이가 그게 틀렸다는 거야. 나는 초현실주의 영향을 받아서 초현실주의 전위법轉位法을 이용해서 마누라 얼굴같이 그리고, 그다음에 나뭇가지를 올려놨거든. 그게 틀렸다는 거야. 졸업 후에 내가 하쿠테이를 찾아갔어. "그림 그리는 것은 꼭 이렇게 그려라" 하는 법이 없다 그랬어. 그 딸이 이야기를 듣고 자기 아버지한테 말했다나. 내가 졸업작품을 냈는데 하쿠테이가 낙제시켰어. … 졸업은 했는데 청강생 이름으로 나왔을지도 몰라.[42] 나는 문화학원을 다닌 것을 조금도 후회 안 해. 내가 조금 더 열심히 다니지 못한 것을 후회해요.[43]

[42] 구술을 받아 적었던 이가 문화학원에 문의한 결과, 1945년 이전의 학적부는 전쟁 중에 완전히 소실되어 이전 졸업생 명부는 확인할 수 없다고 했다. 불탔다 해도 그건 미군의 폭격 탓은 아니었다.

[43] 김철효, 2004.

글의 사람

김병기는 졸업한 뒤 평양에서 생활하며 틈틈이 서울 나들이를 왔다. 서울에 도착하면 지금의 충무로인 본정통으로 나갔다. 거기 다방에서 문우文友들, 특히 〈삼사문학三四文學〉 동인들과 자주 어울렸다. 술값은 태경의 몫이었다. 용돈을 넉넉히 주던, 사직동에 살던[44] 서모 덕분이었다.

그때 절간에서 나왔다는 한 시골 청년도 만났다. 서정주徐廷柱(1915~2000년)였다. 그의 첫 시집(《화사집》, 1941)을 냈다 해서 사 보았다. 미국 여류 시인을 패러디했음을 당장 알아챌 수 있었다.[45]

44 서울시 종로구 사직동 262-82번지, 일명 도장궁인 도정궁都正宮의 별채에 아름다운 정자가 있던 연당집도 아버지 김찬영의 서울 집이었다. 종친이던 도정都正 벼슬의 이하전李夏銓(1842~1862년)은 조선 후기에 헌종이 후사 없이 죽자 왕족 중 기개 있는 인물로서 왕위 계승권자 후보로 물망에 올랐는데, 왕으로 추대된 전력이 바로 모반이라며 사사賜死되었다. 집은 훗날 서울 화양동 건국대 구내로 옮겨져 서울시 민속문화재 제 9호로 지정·보호되고 있다.

45 피카소가 초상화를 그려 준 것으로 유명한 미국 여류 문인 거트루드 스타인Gertrude Stein (1874~1946년)의 "장미는 장미가 장미다" 같은 형식주의 시를 패러디했음을 1941년 출간한 그의 첫 시집 《화사집》을 읽고 눈치챘다. 스타인의 형식은 일본 근대시의 완성자 중한 사람인 하기와라 사쿠타로萩原朔太郎(1886~1942년)가 "흰 소녀, 흰 소녀 … "라는 식으로 흉내 낸 적도 있었다. 서정주의 시 〈바다〉는 "귀 기우려도 있는 것은 역시 바다와 나뿐. / 밀려왔다 밀려가는 무수한 물결 우에 무수한 밤이 왕래하나 / 길은 항시 어데나 있고, 길

태경은 그때 이미 대단한 독서가였다. 언젠가 말을 주고받는 사이에 일본의 '국민작가' 시바 료타로司馬遼太郎(1923~1996년)에 대해 내 독후 감을 말했더니 그것을 읽어 본 바가 없다 했다. 시바의 한 권짜리 문고판《순사殉死》를 사 드렸다. 책은 러일전쟁 때 뤼순 요새 싸움에서 마침내 러시아군을 물리쳤고, 나중에 충성을 바쳤던 메이지 일왕이 죽자 아내 시스코靜子와 함께 할복자살함으로써 일본사람들이 군신軍神으로 받드는 육군 장수 노기 마레스케乃木希典(1849~1912년)의 일대기였다. 이틀 뒤엔가 독후감을 말하겠다며 연락해왔다. 일본 문고판인지라 활자가 무척 작았음에도 그사이 다 읽었다고 했다. 쌓아온 독서 습벽의 일단이었다.

나는 기회 있을 때마다 화가에게 '글의 사람the man of letters'이 분명하다고 직접 말하곤 했다. 그는 이 말을 받아 "나는 다른 사람들에 비해 책을 많이 읽는 사람이거든! 화가들이 책을 많이 읽지 않거든!"이라 말한 적도 있었다.[46] 해도 '글의 사람'이란 말엔 항상 토를 달았다. 당신 소명은 글쟁이가 아니라 단연코 화가라는 사실을 꼭 앞세웠다. 미술 등 예술의 신사조에 대해 서로 이야기를 나눌 만한 상대가 대부분 문학인이었기 때문에 청년 시절부터 자연스럽게 문단의 인사들과 가까웠을 뿐이라 했다.

은 결국 아무데도 없다"라는 첫 연에 이어 마지막 연은 "아라스카로 가라! / 아라비아로 가라! / 아메리카로 가라! / 아푸리카로 가라!"로 끝맺는다.

46 김철효, 2004.

〈삼사문학〉 동인 친구들

 1934년 9월에 창간되었다 해서 이름 붙여진 〈삼사문학三四文學〉[47]은 1935년 12월 통권 6호로 종간된 격월간 순문예 동인지로, 조풍연趙豊衍(1914~1991년)[48] 등이 창간했다. 3호 이후엔 황순원도 참가했다. 동인들은 스무 살 안팎의 신인들로서 초현실주의 등 모더니즘을 추구했다.

 문학사에서 항상 천재시인이란 관형사가 따라다니는 이상李箱(1910~1937년)[49]도 〈삼사문학〉 동인이었다. 1936년 10월, 도쿄 유학 중이던 주영섭에게 "며칠 몇 시에 도쿄로 갈 것이다!"라는 이상의 전보가 날아들었다. 서구화된 문물에 익숙해지려고 시인은 무작정 도쿄로 왔다. 주영섭은 김병기와 같은 아파트에 살았는데, 거처가 좀 좁았다. 김병기가

47 연희전문을 중퇴한 신백수申百秀(1915~1946년)가 출자하여 발간했다. 황순원의 제2 시집《골동품》(1936년)도 그가 도쿄에서 발간했다.

48 연희전문을 다닐 때 삼사문학 동인이 된 '문청文靑'이었다. 이후 〈매일신보〉 기자를 시작으로 한평생 언론계에서 일했다.

49 20대 초반에 알게 된 곱추 구본웅具本雄(1906~1953년) 화가는 야수파 화풍으로 이상 초상화를 그렸다. 이상은 기생 금홍을 알게 되면서 함께 다방 '제비'를 개업했고, 이후 이화여전 출신 변동림과 결혼했다.

자신의 거처에서 이상을 며칠 재워 주었다.

　얼마 뒤 이상은 도쿄에 실망했다며 서울로 돌아간다 했다. 하지만 서울 갈 여비도 떨어졌고, 폐결핵이 악화된 데다 우울증에 걸렸음에도 햇빛이 들지 않은 싸구려 방을 얻어 홀로 은거했다. 직후 불령선인不逞鮮人, 곧 "사상이 불온한 조선사람"이라 지목되어 체포되었으나, 병색이 깊었던 폐병 때문에 곧 병보석으로 풀려났다.

　그리고 한 달 만인 1937년 4월 17일 이상은 도쿄제대 부속병원에서 세상을 떠났다. 부음을 듣고 급히 도쿄로 달려온 여인이 있었다. 여인은 타계 직후 도쿄의 주오센中央線 요츠야四谷역 부근 도쿄학생예술좌에서 열렸던 이상 추모회에도 나타났다. 시골 아줌마처럼 생겼던 그이가 바로 변동림卞東琳이었고, 훗날 김향안金鄕岸(1916~2004년)으로 알려진 여인이었다.

　상황을 직접 목격했던 김병기는 그 뒤 소식도 잘 기억했다. 변동림은 화장한 유해를 미아리 공동묘지에 묻었다.[50]

　그때 동거 여부는 모르겠고 다만 이상의 약혼녀로 소개됐다. 그 여인이 나중에 김환기의 아내가 되고부터 우리들은 이전의 내력은 모두 흘려버리고 '수화의 사모님'으로 대접해왔다. 나중에 보니 이상의 부인 행세도 하고 있지 않은가. 이상이 죽을 때 "나에게 멜론을 달라"고 말했다는 화두를 두고, 초현실주의 문학예술인이 멜론이 아니라 레몬이라 했다며 다투곤 했다. 레몬

50　무덤을 돌보는 이가 없었던 데다가 6·25 전쟁 뒤 미아리 공동묘지가 사라져 버려 묘소도 유실되었다. 변동림 아니 김향안의 출연으로 1987년 시인의 모교 보성고등학교 교정(서울 송파구 방이동)에 재미 조각가 한용진韓鏞進(1934~2019년)이 이상문학비를 세웠다.

이라 했든, 멜론이라 했든 그게 중요한 것도 아닌데도 향안 여사는 그게 레몬이 아니라 멜론이라고 증명하고 나섰던 것. 자기가 우리 문학의 천재 이상, 그리고 우리 미술의 천재 수화를 컨트롤했다는 것을 증명하려 함이었던가. 우리가 그를 존중하는 것은 수화의 아내이기 때문이지 않았던가.

이상의 문학성에 대한 김병기의 시선도 "극소수를 제외하면 이상 시는 읽어 내기가 어렵다"는 문학비평의 말과 동일 선상에 있었다.[51] 그러면서도 김병기 나름의 '미학'도 폈다.

모르겠고, 이해할 수 없기 때문에 오히려 중요하지 않은가. 이해했다면 그건 이미 기성旣成이 되고 만다. 예술은 아는 게 아니다. 납득하는 느낌이 예술이 아닌가. 느낌의 중요성으로 말한다면 음악이 제일 순수하다. 오로지 느낌이니까.

51 방대한 시를 남겼지만 "우리말의 우리말다운 구사를 발견할 수 없다"는 것이 그에 대한 비평의 하나다(유종호, 《시란 무엇인가》, 민음사, 1995, 68~77쪽).

〈단층〉 동인들

　김병기는 〈단층斷層〉 동인들과도 가까웠다. 〈단층〉은 1937년 4월 3일 관서關西 문인들이 평양에서 창간한 문예동인지였다. 관서지방의 역량 있는 신인들이 의욕적으로 작품활동을 펼쳐 주목을 끌었다. 동인으로는 광성고보 출신 김이석金利錫(1914~1964년),[52] 최명익의 동생 최정익崔正翊,[53] 김조규金朝奎(1914~1990년)[54] 등이 활약했다. 동인들의 문학 수준도 높았고, 동인지의 레이아웃도 참신했다.

　동인지는 변형국판, 140면 내외로 지령이 3호에서 그쳤다. 제1호 (1937. 4. 3), 제2호(1937. 9. 7) , 제3호(1938. 2. 28), 총 3권을 내고 폐

52　평양 출생 소설가로 월남 후 종군작가단에 들어갔다. 치밀한 구성과 간결한 문체로 한국적 정한을 그렸다.

53　1937년 4월 창간한 〈단층〉 동인으로 문단활동을 시작했다. 〈단층〉 창간호에 평론 "D. H. 로렌스의 성과 자의식"을 발표했다.

54　숭실중학 시절. 1929년 광주학생항일운동으로 체포되어 평양감옥에서 미결수로 복역했다. 시는 경성 중심의 모더니즘과 구별되고자 했다. 평양의 모더니즘은 민족이 처한 현실에 적극적으로 대응하기 위한 문학적 시도로서 기존의 질서와 가치에서 탈피하고 새로운 정신, 새로운 나라를 구성하려는 지향성을 보여 주었다. 1930년대 경성에 이상과 김광균金光均(1914~1993년)이 있다면, 평양에 김조규가 있다 했다. 1930~1940년대 시단에서 주목받던 시인이었지만 해방 뒤 북한에 남았던 탓에, 남한에서는 거론되지 못했다. 김일성대학 교수를 지냈다.

간되었다고 했는데, 한참 후에 〈단층〉 제4호(1940. 6. 27. 박문서관 발간)도 나왔음이 확인되었다.[55] 주로 시와 소설을 다루었고, 소설 창작은 심리주의 기법을 시도했다.

〈단층〉은 문학 동인지였지만 표지화와 삽화 담당으로 김병기와 문학수 등이 참여했다. 제3호 표지화는 김병기 작품이었다. "각이 선 서체의 제호 아래 사각형 안에 단순하게 추상적으로 처리한 도상"이었다.[56]

평양 종로보통학교와 광성고보 동기생이자 〈단층〉 동인이던 이휘창李彙昌이 도쿄로 김병기를 찾아왔다. 그에게 아테네 프랑세즈에 나가서 프랑스어를 배우라고 권했다.

문인들을 지기로 둔 인연도 보태져 김병기는 시 읽기를 즐기는데, 특히 프랑스 시인 발레리Paul Valéry(1871~1945년)를 좋아했다. 발레리에 대한 흠모가 지극했던 나머지 그가 1945년 여름에 죽었다는 소식을 듣고 살롱 같던 태경의 평양 양옥집에서 그 겨울에 추도식을 열었다.

양옥집이란 태경이 스물여섯이던 1941년 평양 남산현 언덕 위에 지었던 더치 콜로니얼식 양관洋館을 말함이다. 문화학원 창립자 이사쿠의 건축 서적에서 따온 건축 도면으로 지은 집이었다. 집 바깥으로 대동강이 내려다보였고, 외벽은 타일을 발랐다. 벽난로는 호사를 부린다고 평남 강서군 일대에 한사군漢四郡의 하나인 '낙랑군樂浪郡'이 자리했을 적에

55 황순원의 초창기 시 〈무지개가 있는 소라 껍데기가 있는 바다〉와 〈대사臺詞〉 외에 재북 문인 김조규의 〈마馬〉 등 5편의 시, 유항림의 평론 〈소설의 창조성〉 등 학계에 알려지지 않았던 작품들이 실려 있다.

56 윤범모, "101살 현역 김병기 화백의 증언: 평양 문단과 단층파", 〈한겨레〉, 2017. 4. 27.

무덤 등을 만들었던 그 시대 벽돌磚을 구해 쌓았다.

　나중에 문화재 의식이 생기고 나서 돌이켜 보니 참으로 무모한 일이었다. 모두 박물관에 가야 할 문화재였다. 실제로 국립중앙박물관은 1988년 일본인 애장자가 고맙게 기증했다며 그걸 특별 전시했다. 색깔은 황톳빛이고, 측면은 서기 286년임을 말해 주는 '태강太康 7년' 같은 연호年號 한자 또는 태양을 상징하는 동그라미 등 기하학 문양의 돋을새김 장식이었다. 어쩌다 수렵도狩獵圖가 새겨진 전돌은 그때도 무척 비쌌다.

　추도식에서는 그사이 프랑스어를 열심히 익혔던 이휘창이 발레리의 그 긴 시 〈해변의 묘지〉를 원어로 암송했다. 김병기는 그 시의 마지막 연 첫 구절 "바람이 일어나다. 살아야겠다"는 구절에[57] 감동했다. 젊은 시절을 보내면서 난관에 부닥칠 때마다 자신을 가다듬는 좌우명으로 읊조리곤 했다.

　1950년 말에 유엔군이 평양으로 진격했을 때 따라갔던 태경은 중공군의 참전으로 열흘 만에 서울로 철수하면서 이휘창도 데리고 내려왔다. 이후 1·4 후퇴를 맞아 태경은 부산으로 피란 갔지만, 이휘창은 자식들이 보고 싶다며 도로 월북했다는 소식을 나중에 들었다. 이휘창의 동생도 불문학 전공이었다. 훗날 서울대 불문학과 교수가 된 이휘영李彙榮(1919~1986년)을 말함인데 1947년 김병기가 월남할 때 함께 서울로 남하했다.

57　한 불문학자는 "바람이 일어난다! 살아야겠다!"로 번역했다(성귀수, 2016).

3

해방 전후
그리고 월남

한때의 마르크시즘 관심

일제 때 한반도 안팎에서 공산주의 또는 사회주의는 지식인에게 하나의 이상이었다. 어디 동북아뿐이었겠는가. 유럽의 지성 지드André Gide (1869~1951년)도 그랬다.

"아아, 내가 공산주의에 도달한 것을 감정적인 일로 본 당신들은 얼마나 옳았는가. 그러나 그런 내가 옳았다는 것을 이해하지 못한 것은 얼마나 잘못된 일이었는가."

지드는 그걸 인간에 대한 열정, 사랑이라 했다. 해방을 맞았던 그즈음 지식인들이 월북을 단행한 경우, 많이들 이상으로 품었던 인간화된 사회와 체제, 그리고 사회주의 조국에 대한 동경이었다.

김병기 또한 한때 사회주의에 관심이 있었는데 러시아 문학의 영향을 받은 것이었다. 마르크시즘에 대한 기대를 갖고 있었고, 한동안 그런 입장이었다. 사회주의에 반대 의견을 펴는 사람도 없었다.

그랬던 그가 지드의 《소련 방문기Retour de L'URSS》(1936년)를 읽었다. 1936년 고리키Maxim Gorky(1868~1936년)의 장례식에 초대받아 추도사를 했던 지드가 소비에트 러시아의 학교와 공장을 시찰하고 돌아와 공산주의에 크게 환멸을 느껴 쓴 책이다. 그 나라의 문화적 폐쇄성과 획일

주의를 통렬히 비난한 내용이었다.

마침내 태경도 지드의 기행 소감에 공감했다. 자본주의의 결점을 고치는 것이 사회주의라 했는데, 자본주의적 휴머니즘보다 사회주의적 휴머니즘이 더 위기라고 느꼈다. 자본주의 위기는 수백 년 동안 논의되어 왔지만, 사회주의 위기는 누구도 알지 못하던 위기였다. 그래서 사회주의 위기와 먼저 싸워야겠다고 생각했다.

제2차 세계대전 때 나치 치하의 파리에서 지냈던 피카소는 전쟁 직후 스스로 공산주의자라 선언했다. 레지스탕스에 열심이던 사람 중에 공산주의자가 많았음에 감화받은 결과였다. 그가 그려 보낸 스탈린 얼굴을 본 소련 당국이 희화화戱畵化했다고 노발대발하자 피카소의 반응은 참으로 명답이었다.

"내가 공산당원이 된 것은 레지스탕스 시절에 공산당원이 용감해서 거기에 감명받았기 때문이다. 제화공이 공산당원이 되었다고 공산당식으로 신발을 만들 수 있는가. 이전과 마찬가지로 신발을 만들 뿐."

태경은 전쟁 전에 작가 말로André Malraux(1901~1976년) 같은 행동주의적 인간주의에 심취했다. 말로는 스페인 내전에서 인민전선 운동을 돕던 중도좌파였다. 전후에는 드골 아래서 문화부 장관을 오래 역임했던 우익이었다.

일제강점기에 민족주의자가 그랬듯 김병기도 자못 사회주의에 경도되었었다. 실제로 남한에서 많은 지식인이 월북한 것은 전통주의, 제국주의에서 비롯된 비참한 과거를 바로잡자는 마음에서였다. 그도 남한에 있었더라면 북한으로 넘어갔을지 모를 일이었다.[1]

김병기가 월남을 결행하기까지는 여러 사건이 있었다. 그사이 남북

한을 네 차례 오갔다. 해방 바로 다음 날 서울로 왔다. 나라를 걱정하는 일에 서울사람과 평양사람이 손을 맞잡아야 한다는 메시지를 담은 평양 유지들의 편지를 들고 애국자 고하 송진우古下 宋鎭禹(1887~1945년)를 찾았다.

제안에 대해 고하는 특별한 대답이 없었다. 다만 두 가지를 당부했다.

"우리 스스로가 독립을 쟁취한 것이 아니다. 따라서 해외에서 독립운동에 헌신해온 애국지사들이 돌아와야 앞으로 향방에 대해 정당하게 말할 수 있을 것이다. 그동안은 질서를 지켜야 한다. 해방 당일 평양에서 신사神社에다 불을 지르고 일본인들을 해코지했다는 이야기를 들었다. 일어나서는 안 될 일이다. 한반도에 머물던 일본인들을 안전하게 돌아갈 수 있도록 배려해야 한다."

1 "1945~1949년 사이에 400만 내외 주민이 월남했으리라 추산되고 ⋯ 월북자는 월남자의 10분의 1 이하라는 것이 대체적인 관측이다. 이태준·임화·김남천·이원조 등 1930년대의 주요 문인들 다수가 새로운 파시즘 체제의 등장에 좌절하여 이때 월북한 것은 사실이지만 ⋯. 김동명·안수길·황순원·구상 등은 이태준·임화에 비해 문단에서 후배이고 지명도에서도 그들에 훨씬 못 미치지만, 여하튼 그들이 해방기 북한의 현실을 잠시나마 몸으로 겪고 월남했다는 사실도 월북과 더불어 고려할 사항이다(염무웅, "던져진 땅에서 살아내는 일", 〈한겨레〉, 2016. 6. 17).

김일성 치하에서

김일성이 평양에 들어왔다. 적위대赤衛隊만으로 세상을 다스릴 수 없었다. 소련군의 약탈은 물론이고[2] 강간 행위가 빈발하자 조만식曺晚植(1883~1950년)에게도 "당을 만드시오!" 했다. 다만 최용건崔庸健(1900~1976년)[3]을 조선민주당 부당수로 쓰게 하는 등의 간섭을 하고는 1945년 늦여름 10월에 창당했다.

당대회에서 33인 중앙위원이 선출되었다. 젊은이로는 오영진吳泳鎭(1916~1974년),[4] 김병기도 포함되었다. 중앙위원이 33인인 것은 기미독

2 소련군이 진주했을 때 사창社會골에 장마당이 섰다. 그때 사정에 대한 김병기 증언에 따르면, 일본사람이 두고 간 옷가지들도 거래되었는데 옷가지엔 붉은빛 여자 속옷도 있었다. 적군이어서 그랬던지 소련군은 그것도 닥치는 대로 사들여 머리에 두건처럼 썼다. 얼마 뒤 진주군은 장마당에서 통용시켰던 그들 군표軍票를 무효화했다. 결국, 시장 물품을 빼앗기 위한 술책이었다.

3 평북 태천 출신으로 1925년 중국 윈난군관학교를 나와 1936~1939년 항일무장투쟁에 참가했다. 광복 후 조만식이 조선민주당 창당했을 때 부당수였다. 오산중학 교사를 지낸 조만식과는 사제관계다. 1950년 6·25 전쟁 때 인민군 서울방위사령관을 지냈다.

4 경성제대 조선어문학과를 졸업했다. 문맹자가 많았던 당시 민족계몽을 위해 영화가 좋겠다며 도쿄로 건너가 영화를 연구했다. 1942년 〈배뱅이굿〉을 발표했고, 이어 〈맹진사댁 경사〉를 먼저 일어로 발표해 각광받았다. 안창호·조만식 등 민족지도자들의 영향을 받아 조선인학도지원병제를 반대하다가 일본경찰에 피검되었다. 광복 직후 평양에서 조만식의

립선언 서명 33인의 상징성을 계승하려는 몸짓이었다. 김병기가 조선미술동맹[5] 서기장을 맡기 직전이었다.

조선민주당의 서기장은 모임에 나오지 않았다. 모스크바 삼상회의[6]에서 한반도 신탁통치를 결의하자 북한 주둔군 사령관은 조만식을 옛적에 삼근三根여관이던 고려호텔에 불러 앉힌 뒤 책상 위에 권총을 꺼내 놓고 신탁통치의 수용을 강요했다. 조만식은 하루 종일 시달렸다.

그때 평양의 식자들이 믿고 살았던 신문은 〈동아일보〉와 〈조선일보〉였다. 두 신문은 반탁反託 일색이었다. 기실 그때 공산당도 반탁이었다.

측근으로 우익 민족주의 정치운동을 벌이다가 월남했다. 정치에서 손을 뗀 뒤로 희곡, 시나리오, 영화평론 등을 썼으며, 오리온영화사도 운영했다. 6·25 때 월남문인들과 함께 문총 북한지부도 만들었다. 장면 정권 때 국무총리 문화담당 특별고문, 5·16 군사정변 직후 최고회의 자문위원을 지냈다. 그는 특히 한국인의 해학과 풍자 등 전통 소재의 현대화에 특장이 있었다(《국어국문학자료사전》 참조).

5 조선미술동맹(1945년)은 광복 직후 좌우익 미술인들이 함께 결성한 '조선미술건설본부'의 내분 사태로 말미암아 생겨났다. 1945년 9월 15일 조선미술건설본부의 좌익 미술인들끼리 '조선프롤레타리아 미술동맹'을 창립했다. 후자는 10월 30일부터 '조선미술동맹'이라는 이름으로 바꾸고 활동했다. 한편, 조선미술건설본부와 11월 7일 출범한 그 후신 '조선미술협회'를 주도한 고희동이 우익 성향을 드러내면서 좌익 미술계와 대립했다. 1946년 2월 좌파와 무소속 성향 미술인들이 모여 신세대 미술 건설을 기치로 '조선조형예술동맹'을 결성했다. 위원장은 윤희순, 부위원장은 길진섭이었다.

 비슷한 시기에 조선미술동맹은 '조선미술가동맹'으로 개편되었다. 조선미술가동맹은 기존 조선미술동맹 맹원 외에 조선미술가협회를 탈퇴한 김주경, 이인성 등이 가세했다. 1946년 11월 10일 조선미술가동맹과 조선조형예술동맹은 통합하여 '조선미술동맹'을 출범시켰다. 위원장은 길진섭, 부위원장은 이인성과 오지호였다. 그러나 미군정의 좌익계열 탄압으로 차츰 활동이 줄어들다가, 대한민국 정부 출범 뒤 자연스럽게 소멸되었다. 길진섭 등 중심인물들은 월북해 조선미술가동맹 체제에 흡수되었다(이규일, 《한국미술의 명암》, 시공사, 1997).

6 1945년(12월 16~25일) 소련 모스크바에서 미국·영국·소련의 3개국 외상外相이 한반도 신탁통치 문제 등을 다룬 회의였다.

그날 저녁으로 조만식을 연금軟禁했다. 태경은 너무 어려서 그랬던지 연금되진 않았다. 조만식을 그렇게 처치한 연후 서기장이 나타났다. 서기장이 없는데 무슨 결정했느냐, 질책하면서 조선민주당도 찬탁贊託이란 결의를 끌어냈다.

단호한 결의를 말할 때 "성을 바꾼다"고 말하듯, 우리 전통은 사람 이름을 바꾸는 것은 있을 수 없는 일이었다. 공산당은 이익을 위해서는 언제든지 이름을 바꾸곤 했다. 서기장은 김재민金在民이라 했다. "민중 속에 있다"라는 뜻의 정치구호 작명이었다. 나중에 밝혀진 바로 그가 바로 김책金策(1903~1951년)이었다. 함북 태생으로 북만주 일대에서 항일 무장투쟁을 전개했고, 평양학원 원장, 북조선노동당 중앙위원회 위원 등을 역임했다. 6·25 전쟁 당시에 남침총괄전선 사령관이었다가 전사 했다. 죽고 난 뒤 그의 업적을 기려 김책시·김책공업지구·김책공업종 합대학 등이 만들어졌다.

한편 1945년 9월, 소련군이 들어온 직후 문화예술인들이 모여 북한 최초의 문화단체 평양예술문화협회7를 만들었다. 100명쯤 모였다. 회장은 최명익崔明翊(1902~1972년)8이었고, 총무 김병기, 미술부장 문학수, 외국문학부장 이휘창, 음악부장 김동진, 연극부장 주영섭, 문학부장 유항림兪恒林(1914~1980년)9으로 구성했다. 미술부에 이름을 올린

7 구성원들은 자유주의 예술인들로 정치적으로는 '건준建準' 노선인 조만식 지지파였다. 1945년이 다 가도록 이 단체의 대외활동은 전무했다.

8 필명이 유방柳坊이다. 평양고보 수학 후 1928년 홍종인洪鍾仁(1903~1998년) 등과 함께 동인지 〈백치〉를 발간했다. 광복 직후 평양예술문화협회장, 북조선문학예술총동맹 중앙상임위원 등을 맡았다. 한편, 홍종인은 여러 방면에 박식하고 활동 폭이 넓어 언론계 인사들 사이에서 '홍박洪博'이란 별명으로 불렸다.

이들 가운데 이중섭·문학수·윤중식 등은 유학파, 장리석·박수근 등 주호회珠壺會[10] 인사들은 비유학파였다.

　회장 최명익은 태경 형님의 친구였다. 형님은 그때 평양으로 돌아와 큰 인쇄소를 경영하고 있었다. 형님은 친구인 이태준, 최명익과 자주 어울렸다. 최명익은 김일성에게 충성을 다했다. 그때 태경에게 "당신의 민주주의는 부르주아 민주주의냐 프롤레타리아 민주주의냐?"고 물었다. 돈 많은 사람이 선거에 잘 뽑히기 십상이란 뜻으로 '부르주아 민주주의'라 말하는 것 같았다. 태경은 "민주주의에 둘이 있습니까?"라고 대답했다.

　최명익은 박태원·이상과 함께 1930년대 한국 모더니즘 소설을 대표하는 작가였다. 평남 강서군에서 태어나 1921년 일본 도쿄에서 유학했던 그는 1946년 이후 점차 공산주의자의 길을 걸으며 〈서산대사〉(1956년), 〈임오년의 서울〉(1961년) 등을 발표했다. 하지만 1970년대 초 부르주아 전력이 문제시되어 숙청되자 자살로 생을 마감했다.

9　〈단층〉 동인이었고, 광복 후 재북 작가로 평양에서 활동했다. 6·25 전쟁 때 낙동강까지 왔다. 본명은 김영혁이다(《한국민족문화대백과》 참조).

10　조선미술전람회에서 판화로 입상한 '주호珠壺' 아호의 요절 미술가를 추모해 1940년 평양 작가들이 모여 만든 단체. 1940년부터 1945년까지 5회에 걸친 주호회전에는 최영림, 장리석, 황유엽 등이 참여했다(《한국민족문화대백과》 참조).

이태준에 대한 기억

　상허 이태준尙虛 李泰俊(1904년~?)은 대단한 문장가였다. 글쓰기에 대한 그의 저서《문장강화文章講話》(1939년)는 오늘날까지 우리말 글짓기에 참고하면 좋을 고전으로 꼽힌다. 단편〈석양〉은 태경의 이복 여동생 초열이 모델이었다.[11]

　이태준은 월북해 북조선작가동맹의 일원으로 지드가 소련을 방문한 지 꼭 10년이 흐른 1946년(8월 10일~10월 17일) 소련을 방문했다.《소련기행》은 그 견문을 적은 기행문으로, 1947년 5월 남한에서 출간되었다. 심사心思는 이중적인데, 우선 사회주의 혁명 후 소련에 대한 동경이 그 하나다.

　"인간의 낡고 악한 모든 것은 사라졌고, 새 사람들의 새 생활, 새 관습, 새 문화의 새 세계였다. 소련은 날로 새로운 것으로, 마치 영원한 안정체, 바다로 향해 흐르는 대하처럼 끊임없이 나아가고 있었다."[12]

11　이태준과 초열은 이화여전 사제 사이였다. 이태준의 단편〈석양〉(1942년)은 작가 분신으로 읽히는 주인공 '매헌梅軒'과 경주의 한 젊은 아가씨 '타옥'의 교감 그리고 필연적 이별이 줄거리다. 타옥은 "이조백자와 같은 여자"였다. 작가의 미학에 따르면, 백자는 "바쁜 때는 없는 듯 보이지 않으나 고요한 때는 바로 옆에서 기다리고 있었다. 고요히 위로와 안식을 주며 싫어지는 날이 없는 영원한 그릇"이라 했다.

또 하나는 해방 이후 새로운 조국 건설에 대한 희망이었다. 식민지 지식인의 처지에서 막 풀려난 상황인 만큼 소련을 통해 무언가를 배우고자 하는 노력을 강조했다. 그가 주장하는 문예의 방향은 "민주주의적 내용을 민족적 형식으로"라는 문구로 요약되었다.[13]

그렇게 북한을 무한 동경했지만, 김병기의 증언에 따르면, 소련기행 이후 북한에 남았던 상허는 평양으로 곧바로 들어가지 못했다. 원산에서 식자공으로 한동안 일했다. 연안파 출신[14] 북한 권력의 실력자 김창만金昌滿(1907~1966년)[15]의 눈에는 "소녀(취향) 소설 나부랭이나 쓰는 사람"으로 비쳐 평양에 못 들어오게 했기 때문이었다.

해방 전 조선 문단에서 "상허의 산문, 지용鄭芝溶의 운문"이란 말이

12 상허의 《소련기행》(1947년)에서 지드를 읽었다고 말했지만, 소련에 대한 지드의 인상기를 "정확히 읽지 않았거나 소련의 실체를 사회학적으로 파악할 능력이 모자랐다." 작가가 소련인의 웃음에 착안했지만 "소련인의 웃음은 불행을 허락하지 않는 역사, 다시 말해 불행에 대한 감각과 표현력을 마비시킨 오랜 전제주의 역사에서 비롯된 관성이지, 결코 혁명이 탄생시킨 새 인간형의 자각적 표현"이 아니었다던 지드의 관점을 상허는 놓쳤다(김진영, 《시베리아의 향수》, 이숲, 2017, 383~421쪽).

13 이명재, 《북한문학사전》, 국학자료원, 1995.

14 1935년 10월 19일, 홍군이 산시陝西성 연안에 도착했다. 행군을 지휘한 마오쩌둥은 그날 "대장정이 끝났다"고 선언했다. 장시江西성 루이진瑞金을 탈출한 지 2년 만이었다. 대열은 11개 성을 통과해 18개 산맥을 넘고 17개의 강을 건너며 1만 킬로미터의 거리를 걸었다. 함께 출발했던 8만 명 중 불과 8천 명이 도착했다. 고생은 지도부와 대중의 차이도 없었다. 마오쩌둥의 두 자녀와 동생도 희생되었다.

15 함남 영흥 출신으로 서울 중동학교를 중퇴했다. 김구金九의 측근 안공근安恭根의 지시로 한국국민청년단을 결성했다. 광복 후 조선독립동맹 중앙위원 한 사람으로 북한에 가서 북조선노동당의 소련파 김일성과 손잡고 문화부장(선전선동부장)이 되었다. 문화란 아주 폭넓은 사회주의 문화 전반을 말함이었다. 나치 시대 괴벨스Paul Göbbels(1897~1945년)처럼 한동안 북한의 제2인자로 군림했다. 내각 부수상 등을 지냈지만 1966년 숙청되었다.

있었을 정도로 빛났던 이태준의 문장이 공산주의자에게는 허공의 메아리에 지나지 않았다. 공산주의 허상을 간파했던 지드와 정반대되는 시각인 상허의 《소련기행》에 대해 정지용은 "자네 좌익을 내 믿기 어렵다"고 말했다. 6·25 전쟁이 발발하자 종군작가로 낙동강 전선까지 내려왔던 이태준도 1952년부터 과거를 추궁받았고 결국 1956년 숙청당했다.[16]

상허는 대단한 골동품애호가이기도 했다. 애완품에는 당신 아버지의 유품이던 연적硯滴도 있었다고 수필집에 적었다.

"분원 사기分院 沙器. 살이 담청淡青인데 선홍반점鮮紅斑點이 찍힌 천도형天桃形의 연적이다."[17]

우리 전통문화 코드에 따르면 천도, 곧 복숭아 모양은 먹물을 머금은 붓끝의 상징이었다. 복숭아 연적을 애용했던 덕분에 이태준은 그렇게 명문장으로, 적어도 남한에서, 우뚝 솟았던가.[18]

16 조영복, "이상의 사회주의를 꿈꾼 뛰어난 문장가", 《월북예술가: 오래 잊혀진 그들》, 돌베개, 2002, 275~300쪽 참조.

17 이태준, "고완", 《무서록》, 박문서관, 1941.

18 서울 성북동에 추사 글씨의 옛 현판 〈壽硯山房〉(수연산방)이 그가 살았던 한옥의 당호堂號로 사랑채 머리맡에 걸려 이후 찻집으로 개비된 그곳을 찾는 내방객을 맞고 있다. "벼루 10개를 막창 내고 붓 1천 자루를 모지라지게 닳아 없앴다"던 초대형 서가는 벼루를 주제어로 삼아 "벼루 둘 또는 셋이 있는 방 또는 집"이란 뜻의 '二硏室'(이연실), '三硏齋'(삼연재) 같은 아호도 지었던 적이 있었다. 연장으로 누구의 당호인지 몰라도 추사가 '수연'이라고 휘호했을 적에도 아주 흥겨운 마음이었을 것이다. 수연이란 제어題語는 선비가 평생을 같이할 벼루라는 뜻일 수도 있고, 그 모양이 축수祝壽의 뜻으로 십장생 같은 수·복壽·福 길상문을 새겼다든지, 구체적으로 연지硯池를 소나무 가지 형상으로 만든 '송수만년연松壽萬年硯'을 닮았던 것일 수도 있다(권도홍, 《문방청완文房淸玩》, 대원사, 2006, 215쪽).

88

북한 미술동맹 서기장이 되어

평양예술문화협회 총무 김병기는 곧이어 북한의 조선미술동맹 서기장으로 뽑혔다. 1946년 노동절 날 '5·1 캄파'[19] 행사의 실행이 눈앞에 닥쳤다.

김창만이 문화인들을 굵직하게 엮는 행사를 주도했다. 그때 그의 지시로 김병기는 벽화 만드는 일을 총괄했다. 행진이 지나가고 함성이 들리는 자리에 설치할 500호쯤 되는 벽화 15개 이상을 열흘 만에 만들어야 했다. 단상에 올라가 박수를 받으며 김병기는 아주 유능한 사람처럼 부각되었다. 거기에 김원金源(1912~1994년)[20]은 흙으로 김일성 비슷하게 노동자상 조각도 만들어 냈다.

19 캄파Kampa는 정치단체가 그 단체원뿐만 아니라, 널리 일반 대중을 대상으로 일정한 정치 목적을 위해 행하는 정치운동 형태의 조직활동을 말한다. 러시아어 캄파니야Kampaniya의 약칭으로 중세 유럽 도시의 시의회 의사당 대종大鐘을 의미하는 캄파넬라campanella에서 유래했다. 종소리를 듣고 시민들이 무장하고 일어섰다는 것이다. 오늘날엔 학생운동·선거운동·노동쟁의·자선운동 등을 목적으로 가두에서 모금하는 자금 캄파를 뜻하는 경우가 많다(《두산백과》 참조).

20 평양 출생으로 1938년 제국미술학교를 졸업했다. 1947년 월남하여 6·25 전쟁 때는 종군화가 단원이었다. 훗날 홍익대 교수가 되었다.

서기장이 되고 나자 직책이 직책인 만큼 유관 모임에도 참석해야 했다. 1946년 삼일절에 열렸던 연안파의 평남平南지구 예술동맹 모임에 참석했다. 북한정권이 추진하던 토지개혁[21]에 힘을 보태자는 취지의 결의 대회였다. 모임 장소에는 그즈음 북한 도처에 내걸렸던 "살인집단 두목 이승만과 김구를 타도하자!"는 현수막이 내걸렸다. 안막과 소설가 김사량이 함께 사회를 보았던 모임이었다.

잠깐, 평양 출생 김사량으로 말하자면 도쿄제대 독문학과를 다녔던 천재로 진작 소문났다. 1943년, 일본군국주의의 강요로 조선 청년들에게 학도병으로 나갈 것을 권유하는 연설을 한 뒤 일본군 보도반원으로 북부 중국에 파견되었다. 거기서 연안으로 탈출, 팔로군 조선의용군 기자로 활동하다가 광복 때 귀국했다. 그때 탈출하지 않았더라면 이광수 같은 처지가 될 뻔했다. 이후 북한에서 김일성의 항일투쟁을 소재로 한 희곡을 발표했다. 6·25 때는 인민군 종군작가로 낙동강 넘어 내 고향 마산 뒷산까지 왔다. 그간에 〈우리는 이렇게 이겼다〉, 〈바다가 보인다〉 등의 종군 실기從軍 實記를 썼다. 1950년, 인천상륙작전으로 패퇴하는 인민군을 따라 북상하다가 죽었다.[22]

위의 모임에서 태경은 "민주주의라 했으니 누구는 자유주의를 말하고 마찬가지로 누구는 사회주의를 말할 수 있지 않은가? 그게 민주주의

21 북한은 1946년 1월 말 결성된 농민연맹의 요구를 받아들여 3월 8일 '토지개혁에 관한 세칙'을 공포하고, 3월 말까지의 짧은 시간에 정부 매수를 완료했다.

22 《김사량 평전》(심원섭 옮김, 문학과 지성사, 2000)을 쓴 재일 조선족 작가 안우식安宇植 (1932~2010년)은 경남 함안 출신으로 조총련계에서 전향했다. 젊은 날 어느 일본 문인이 "한국에도 문학이 있습니까?"라는 물음에 충격받고 한국문학을 번역하는 길을 택했다. 박경리의 《토지》 1부를 일본어로 옮겼다.

다"라고 발언했다. 막상 그 입장에 대해 투표가 붙여지자 결과는 32 대 1 패퇴였다. 사회석의 안막이 은근히 다가와 "당신을 존경한다", "당신의 입장을 이해한다"고 말했다. 공작 차원의 말인지 진실의 말인지 잠시 어리둥절했다. 하지만 진실의 말이었다고 태경은 훗날 믿고 싶었다.

전후로 태경은 공산체제가 자유정신과는 전혀 인연이 없다는 사실을 직시했다. 거기에 진실이 있을 수 없음을 통감했다는 말이었다. 이를테면 북한에서는 흐린 날이 배경인 그림은 그릴 수 없다는 분위기였다. 밝은 희망만 있는 나라에서 어찌 흐린 날이 있겠는가라고. 황소를 타고 가는 동자童子를 그려도 비판받았다. 동자는 나이가 나이인지라 유약幼弱하기 마련인데 체제의 기둥 같은 모습인 황소를 힘차게 끌고 나가야 하는 지도자가 어찌 유약하게 보일 수 있느냐는 식이었다.

그 지경에서 "공산주의는 결코 아니다"라는 확신이 차츰 굳어갔다. 월남, 곧 정치이념적 탈출exit[23]은 시간문제가 되었다.

23 동족상잔의 전쟁을 피해 남한으로 몰려든 인구는 대한민국의 정통성을 드높인 상징이었다. 국가의 정통성은 국민의 충성과 비례한다면서 유명 경제학자는 기업과 정치현상에 두루 공통되는 논리를 제시했다(Albert Hirschman, *Exit, Voice, and Loyalty*, Harvard Univ. Press, 1970). 한 기업의 제품이 불만스러우면 제품 사용과 동시에 직접적 제언을 통해 제품의 결함을 '발언voice'하는 것이 '충성loyalty'이지만, 그 제품을 더 이상 사주지 않는 '불매행위exit' 역시 그 기업에 충성이 된다는 논리를 전개했다. 대對기업논리가 정치체제에도 그대로 해당된다는 그의 입장에 따르면, 북한 땅을 벗어난 월남 피란민은 벗어난 북한 땅에 대한 비판적 충언이며, 거꾸로 합류한 땅에 대해서는 적극적 충성이 되는 상황을 연출한 것이다.

남행에 앞서 일단 몸조심 그리고 월남, 아니 탈북

공산 치하에서 일단 김병기는 나름대로 보신책을 강구했다. 하나는 정세가 불안해서 러시아어로 "나는 미술동맹 서기장 회원입니다"라고 쓴 팻말을 항상 갖고 다녔다. 말이 통하지 않으니 혹시 당할지 모르는 봉변을 피하기 위한 자구책이었다.

또 하나는 집 2층에 소령 계급의 러시아 장교를 살게 했다. 그때 김병기의 집은 폴 발레리의 시 낭독회를 개최하는 등 음악가·미술가 등 문화인들의 집결장소가 될 만큼 컸다.

아이가 하나 있는 부부였다. 태경은 러시아어를, 그쪽도 한국어를 못했지만 문화적으로 서로 통한다는 느낌이 있었기에 친구가 되었다. 그 사람들은 기름덩어리 '라드lard'(요리용 돼지기름)를 먹었다. 태경 가족도 먹었는데 니글니글해서 땅에 묻은 동치미를 꺼내서 같이 먹었다. 평양냉면 맛이 좋은 것이 평양에서는 땅에 묻은 동치미를 쓰기 때문이 아니던가. 러시아 부부도 동치미를 곁들여 먹더니 좀 더 달라고 하기도 했다.

그는 태경의 집안 사정을 잘 알고 있었다. 한번은 "너희 아버지가 남쪽에 있으니까 너도 남쪽에 가라!"는 것이었다. 이것이 테스트인 줄 알고 태경은 아무 말도 안 했다.

바로 얼마 뒤 태경은 배편을 마련했다. 짐짝을 싣고 그 사이에 몰래 당신 어머니를 숨겨서 대동강에서 출발한 배로 한강 마포나루까지 데려다주려 했다. 탈출극은 그만 진남포에서 들통이 났다. 어머니는 감옥에 갔고, 김병기도 미술동맹 서기장에서 하루아침에 나락으로 떨어졌다.

내 인생의 비장한 계기가 된 하나의 역사적 사건이었다. 이때가 1946년인데 이후로 평양집에 연금당했다. 나와 교류했던 많은 사람들도 내가 반동분자로 찍히니까 찾아오지 못했다. 그때 러시아 부부가 나를 위해 유일하게 밤새워 손잡고 울어 주는 거다. 서로 말로써 의사교환을 할 방법은 없는데 손으로 정을 통했다. 알고 보니 부부는 우크라이나 교사 출신이었다. "당신을 도울 수 있는 방법이 없다. 우리는 발령이 나서 내일 아침 본국으로 돌아간다"고 안타까워했다. 나는 나대로 슬퍼서, 그들은 나를 동정해서 아무도 찾아오는 사람이 없는 밤에 서로 흐느꼈던 울음을 잊을 수 없다.

다음 날 아침은 부슬부슬 비가 내렸다. 우리 집은 서울 평창동 주택가보다 더 높은 언덕에 자리했다. 집 앞까지 차가 올라오지 못했다. 수염 달린 하졸이 짐을 들고 밑으로 내려가고 그랬다. 우리 부부도 울고 그 사람들도 울었다. 러시아인이 가는데, "로스케[24]가 돌아가면 다 좋아하던데 김 선생은 우네"라며 동네사람들이 웅성거렸던 일이 기억난다. 그러는 사이에 걱정하지 말고 잠자코 있으라는 공산당 본부의 명령이 떨어졌다. 옆집에 사는 자가

24 '루스키Русский'는 러시아인이 스스로를 지칭하는 말이다. 러일전쟁 때 일본 군인들이 일어식으로 음역하여 '로스케露助'라 부르며 러시아 군인들을 조롱하는 말로 삼았고, 러시아인 전체 비하의 뜻으로 확대되었다. 이 말이 일제 때 한반도까지 전파되었다.

강양욱康良煜(1903~1983년)[25]이라고 김일성金日成의 외종조부이고 목사였다. 우리 장인도 평양의 유명 장로이니까 서로 잘 알았다. 원래 옆집은 이일영李一永이라는 부자 목사 집이었는데 공산당이 들어오고 그 큰 집이 좀 눈치가 보이니까 강양욱에게 넘긴 것이다. 우리 장모는 강양욱 부인과도 잘 아는 사이였다.

시간이 흐르자 김병기의 신상 문제를 다룬다며 5자 회담이 열렸다. 김일성, 최용건崔庸健, 강양욱, 김창만, 그리고 이름이 기억나지 않는 또 한 사람이 모였다. 거기서 "김병기는 재능이 있으니까 죽일 수는 없다. 그렇다고 남한에 보낼 수도 없으니 두었다 쓰자"고 합의했다. 문화부장 김창만이 제일 많이 힘을 써 준 걸로 알았다.

러시아인 부부가 떠나고 얼마 안 있어 연금 상태로 움직이지 말라는 것을 김병기가 어겼다. 1946년 가을, 집을 헐값으로 넘기고 해주로 이사했다. 평양에서 해주로 간다는 것은 명백하게 월남하겠다는 의사 표현으로 여겨질 만했다. 과연 감시원이 따라붙었다. 감시원은 태경의 형님 인쇄소에서 일하던 직공들이었고 모두 다 공산당원이었다.

거기서 가장 큰 솟을대문이 있는 한옥을 김병기 형제가 각각 16만 원씩 32만 원을 주고 샀다. 감시원이 그걸 보고는 "남으로 내려가려는 게 아니고 해주에서 그냥 살려나 보다" 여겼다. 바깥채는 김병기가 살았고, 안채는 형님이 살았다.

해주 시절 이야기를 하나 덧붙이면, 문석오文錫五(1904~1973년)[26]라

25 일본 주오대학 예과를 거쳐 1923년 평양신학교를 졸업했다. 장로교 목사로 1945년 11월 기독교도연맹 중앙위원장이 되었다. 1972년 국가부주석에 올랐다.

고 도쿄미술학교를 나온 이가 해주에서 주물 공장을 하고 있었다. 주물을 떠서 평양으로 운반했는데, 태경의 아내 친구, 이쾌대李快大(1913~1965년), 조규봉曹圭奉(1917~1997년),[27] 김정수金丁秀(1917~1997년),[28] 네 사람이 그 트럭 편의 조각 작품 옆에 그때 남한과의 밀무역 거점이던 황해도 청단靑丹에서 사서 집에 쌓아 두었던 미제 알사탕 '드롭푸스'[29]도 함께 실었다. 평양으로 내다 팔았는데, 이 모두가 해주에 정착해 열심히 살고 있음을 은근히 과시하려 함이었다.

해주에서 한 해 겨울을 보내고 1947년 봄에 월남越南, 아니 탈북脫北에 성공했다. 그때 서모가 강도에게 피격당해 별세했다는 소식을 장인이 해주로 알려 주었다. 태경의 아버지는 중풍으로 이미 몇 년째 와석臥席 중이었고, 아주 어린 여동생들도 있었다. 아버지도 돌보고, 아버지가 가진 고미술도 제대로 보관해야겠기에 비보를 들은 다음 날로 바로 내려갔다. 해주집 사랑채에 살았던 송 영감이 남으로 가는 비밀 루트로 인도해 주

26 도쿄미술학교를 졸업하던 1932년, '백선행白善行 여사' 흉상을 제작했다. 평양시민에게 공회당을 기부한 것을 기념한 그녀의 흉상은 평양에 처음 세워진, 그리고 한민족 조각가 손으로 만든 첫 번째 동상이었다. 김일성과 천리마의 동상을 다수 제작한 공훈예술가였다.

27 도쿄미술학교 조각과를 졸업했다. 1946년 8월 인천시립예술관 개관기념전에 출품하고 바로 월북했다. 1946년 말 모란봉 해방탑 제작에 참여했고, 1949년 9월 창립된 평양미술대학 조각학부 교수가 됐다. 북한 조각사에서 대기념비 조각 창작 시대였던 1960·1970년대에 주도적 역할을 했다.

28 경남 창원 출신으로, 1938년 일본미술학교 조각과를 졸업하고 윤효중의 조각제작소에서 일했다. 1946년 월북해서 문학수 등과 함께 평양미술대학 교원이 되었다. 대기념비 제작에 많이 참여했고, 조각 관련 저술도 여러 권 집필했다.

29 특히 6·25 전쟁을 경험한 세대에게는 꿈의 사탕이었다. 갖가지 과일 맛을 내는 알사탕이, 체리 맛은 분홍빛 사탕으로 빚어지는 등, 해당 과일 색을 띤 채로 깡통에 담기거나 기름종이에 싸여 있었다. 지금도 참스Charms란 상품명으로 미국 안팎에서 판매되고 있다.

었다. 이종사촌 오영진 등이 진작 이 루트로 남하했다.[30]

이 루트도 나중에 탄로 나서 형님이 당국에 구속되었다. 감방에 어린 소년이 들어왔다. 함께 공산주의를 이야기했다. 그때 그 나이의 한국 사람이 그랬듯이, 형님은 공산주의자에 가까웠다. 나중에 알고 보니 소년은 프락치였다. 형님이 공산주의자가 분명하다며 풀어 주도록 주선해 주었다.

형님은 나중에 반反사회주의자가 되었다. 소련군의 한국 여자 강간 현장을 목격한 뒤였다. 6·25 때 월남한 형님은 감옥살이 후유증으로 위암에 걸려 당신 아버지보다 먼저 세상을 떠났다. 형님의 아들과 딸은 나중에 프랑스에 정착했다.

30 국토가 분단된 뒤 공산치하에서 남한으로 넘어오는 루트는 황해도 청단으로 걸어와 거기서 배편으로 인천에 닿는 해상루트, 강원도 원주에서 경원선을 타고 철원으로 왔다가 거기서 연천·동두천·포천으로 걸어 내려오는 도보 구간 등 9개 루트가 있었다(윤태옥, "9개 루트로 150만 명 월남, 돈 받고 안내해 준 '38꾼' 활개", 〈중앙선데이〉, 2022. 7. 9). 이들 경로를 따르려면 안내자 도움을 받아야 했는데, 월남민들이 귀중품을 많이 소지했음을 알고 안전호송을 등지고 해코지하는 경우도 있었다.

4

6·25 전쟁
발발 전후

6 · 25 전쟁 전야

　김병기는 월남에 성공했다. 이제 광복 조국에 대한 뜨거운 사랑을 대한민국에서 미술적으로 구현해 보고 싶었다.

　1950년 1월 5일 '50년 미술협회'가 결성되었고, 그가 사무장이 되었다. 내무부 수도경찰청장 장택상張澤相(1893~1969년)[1]이 좌익에 대한 탄압을 강화하자 갈 곳 없어 지하로 숨어든 좌익계를 위한 보호막을 만들려는 것이었다. 그들의 예술적 재능은 한때의 이념적 편향을 언젠가 극복하고도 남을 것이라는 낙관적 확신에 근거한 움직임이었다. 검찰총장의 내락 또는 묵인도 받은 일이었다.

　김병기와 김환기와 이쾌대가 특히 앞장서서 뜻을 모아 펼치려던 새로운 재야 미술운동은 그 성격이 "민족 미술의 정통성을 회복하고 미술의 현대화를 추구하여 새로운 우리 미술을 재건·창조하려는 것"이었다.[2] 우선 1950년 6월 27일에 창립전을 열기로 계획했다. 하지만 그 이

1　문화재 수집에 열심일 적에 김찬영의 사랑방을 오갔다. 국무총리도 역임했다.

2　김병기와 함께 미술운동에 열심이던 김영주金永周(1920~1995년)의 회고담이다(〈계간미술〉, 1987년 겨울호). 도쿄 태평양미술학교에서 수학했던 원산 출신 김영주는 1946년 이후 서울에 정착해 현대미술을 제작하는 한편, 국전 보수주의를 비판하는 등 미술평론에도

틀 전에 발발한 동란으로 전람회는 열지 못한 채 자동 해산되고 말았다.[3] 전시회가 제대로 열렸더라면, 그리하여 그들에 대한 사계의 이해가 보태졌더라면 김만형金晩炯(1916~1984년), 이쾌대는 결코 월북하지 않았으리라는 것이 태경의 확신이었다.

"그들은 휴머니스트이기 때문에 공산주의자가 되었고, 나는 휴머니스트이기 때문에 공산주의에 반대했다"고밖에 달리 할 말이 없었다. 누구의 말대로[4] "얻은 것은 이데올로기, 상실한 것은 예술 자체였다."

김만형은 개성에서 태어나 도쿄 소재 제국미술학교(현 무사시노미술대학)를 다녔고 선전鮮展에서 특선도 했다. 광복 후 조선미술동맹에 가담했다가 전향했지만 9·28 서울수복 때 다시 북한으로 넘어가고 말았다.

이쾌대는 경북 칠곡 출신으로 제국미술학교를 졸업했다. 1941년 도쿄에서 이중섭, 최재덕崔載德(1916년~?)[5] 등과 신미술가협회를 조직했

　　열심이었다. 1957년 김병기 등과 〈조선일보〉 주관 현대작가초대전 조직에도 참여했다. 태
　　경이 나중에 생각해 보니 공부했다던 도쿄에 대해 김영주는 잘 몰랐다. 자신이 들려준 도쿄
　　이야기를 훗날 자신에게 다시 하는 것 등을 미루어 만주에서 청년 시절을 보냈지 싶었다.

3　이 모임에 유영국이 가담하자 미술계 우익 좌장이던 장발張勃(1901~2001년) 서울 미대
　　학장은 탈퇴를 종용했다. "좌익 노이로제에 걸린"이라 싫어 6·25 전쟁 직전, 1948년 봄부
　　터 일했던 서울 미대 교수직을 던지고 나왔다(박규리, 《유영국: 빛과 색채의 화가》, 미술문
　　화, 2017).

4　〈백조白潮〉 동인 박영희朴英熙(1901년~?)는 1925년 카프KAPF의 지도적 이론분자였다. 훗
　　날 문학이 계급이론을 위한 시녀로 전락하자 회의를 품고 카프에서 나왔다. 〈동아일보〉
　　(1934. 1. 4)에 유명한 전향 선언 문구가 나온다. 6·25 때 납북되었다.

5　경남 산청 출생으로 서울 보성고보를 거쳐 도쿄 태평양미술학교를 다녔다. 선전에 거듭 입
　　선했고(1936~1940년), 일본 이과전, 신제작파전 등에도 입선했다. 광복 후 좌익의 조선
　　미술동맹 간부였다가 전향하여 1949년 제1회 국전 추천작가로 출품했다. 1950년 6·25
　　전쟁이 발발하자 다시 남침한 공산체제와 영합하다가 월북했다.

다. 광복 직후에는 조선미술동맹 간부가 되었다가 스스로 이탈하고 1949년 제1회 국전에 서양화부 추천 작가로 출품했다. 6·25 전쟁 직후, 북한 체제의 남조선미술동맹에 다시 적극 가담했고, 인민의용군으로 참전했다가 포로로 붙잡혔다. 남한에 처자식이 남아 있었음에도 진작 월북했던 그의 형 이여성^{李如星}(1901년~?)[6]을 쫓아 포로 교환 때 그만 월북했다.[7] 2015년 후반, 그의 예술성을 기리는 회고전이 국립현대미술관 덕수궁 전시장에서 열렸다.

6 중앙고보를 졸업하던 1918년 만주로 망명하여 무장독립기지 건설에 나서는 등 항일운동으로 3년간 옥살이했다. 출옥하고 도쿄 릿쿄대학에서 공부하면서 사회주의 사상을 받아들였다. 1930년대 전반 〈조선일보〉, 〈동아일보〉에서 일하는 동안 약소민족운동 연구에 열심이었다. 1948년 초 월북하여 김일성종합대학 교수가 되었다. 한편, 1935년 이상범과 함께 2인 전을 가질 정도로 조선 화단의 중견 화가로도 인정받았다. "조선의 예술가가 담배와 술과 여인, 불규칙과 무절제에 빠져 있다"고 지적하고, 조선 현실을 과학적으로 파악하는 예술가가 되어 민중을 위한 창작활동, 곧 프롤레타리아 예술을 하자고 제안했다. 그의 문화론은 복식사^{服飾史} 연구에도 미쳤다. 《조선미술사 개요》도 펴냈던 그는 숙청되었고, 이후 행적은 북한 학계에서 사라졌다(《한국민족문화대백과사전》 참조).

7 이쾌대의 월북 동기는 "극적이지 않고 우연적이고 아이로니컬하다."(조영복, "장엄한 역사의 서막을 알려 준 화가의 손", 《월북예술가 오래 잊혀진 그들》, 돌베개, 2002, 135~163쪽 참조).

피란을 못 갔다

6·25 동란[8]이 발발했다. 동족상잔의 비극이었다. 그때 이승만 대통령은 이 전쟁을 "남북한 전체 한민족 대 공산주의를 맹신하는 일부 좌익" 사이 싸움이라 특징짓기도 했다.

태경의 가족은 초대 국회부의장을 역임한 장인 김동원이 납북되는 가정적 환란을 맞아서 우왕좌왕하다가 남으로 피란을 못 갔다.[9] 인공 치하 서울에서 9·28 수복 때까지 생사를 오가는 절체절명의 시간을 보내야 했다.

6·25 때 서울에 당도한 남조선미술동맹 일단이 김병기를 포함해 피

8 그동안 통용되어온 '6·25 전쟁' 명칭은 6·25 동란, 6·25 사변, 한국동란, 6·25 전쟁, 6·25 등 다양하다. 한동안 정부의 공식명칭은 '6·25 동란', 국제적 명칭은 '한국전쟁Korean War'이었다. 김대중 정부 들어 남북관계 변화에 따라 대결적인 '6·25 동란'이 좋지 않다며 1998년, '6·25 전쟁'을 공식 명칭으로 삼았다. 9살 때 6·25를 만났던 내게는 '6·25 동란'이 익숙하지만 이 글은 대체로 정부 공식 명칭을 따랐다.

9 전쟁 발발과 동시에 이승만 정부가 갑자기 피란길에 오르는 바람에 각계 인사들이 본인 뜻과 무관하게 북으로 끌려갔다. 한국전쟁납북사건자료원 정리에 따르면, 약 9만 6천 명이 전시 중에 납북되었다. 문단에서는 이광수·김억·김동환 등이 끌려갔다. "정지용과 김기림은 한동안 월북 문인으로 취급되었으나 전쟁 초기에 납북되었음이 확실해 보인다"(염무웅, "던져진 땅에서 살아내는 일", 〈한겨레〉, 2016. 6. 17).

란을 가지 못했던 또래 화가들을 소환했다. 유영국, 장욱진 등에게는 김일성과 스탈린의 초상화를 그리게 했고,[10] 월남한 김병기 그리고 서예가 손재형 등 연로한 동양화가들은 사회주의 이론을 공부해야 하는 연구원으로 지명했다.

동맹에서는 문학수[11]가 인공 치하 서울로 달려와 북한 '미술사업'을 관장하는 공산당 최고 간부가 되었다. 정현웅鄭玄雄(1911~1976년)은 서울위원장, 이쾌대와 김만형은 간부, 김진항金鎭恒(1926년~?)은 서기장 노릇을 했다.

8월로 접어들면서 명동에 있던 동맹으로 어슬렁거리며 나갔다. 공산주의자는 아니면서도 막연히 좌경左傾에 동조하는 친구들의 무슨 기득권이나 행사하는 듯한 눈초리를 등 뒤로 느끼면서 서성거리고 있었다. 그러노라니, 이쾌대가 "그래 박(고석) 형도 같이 그려야지"라면서 누군가가 그리고 있는 초상화 화폭 앞으로 데려가는 것이다. 어떻게 생각하면 이데올로기보다는 우정이 앞서는 사람됨에 가슴이 따뜻해짐을 느꼈다. 옆자리에서 마치 죄수가 끌려와서 무슨 노력 봉사를 하는 듯한 어색함을 풍기는 친구가 있기에 자세히 돌아보았더니 장욱진이 웃고 있지 않은가. 그는 그림도 김일성의 낯짝은 엄두도 못 내고 넥타이 부분을 그리는 데 열중하고 있었다.[12]

10 "미술동맹, 사진동맹의 사람들은 이제 이 두 분의 초상화를 어찌하면 더 아름답게 더 많이 그리고 베끼고 복사하고 번각飜刻해 내는가에 전력을 기울이고 있다 한다." 6·25 전쟁 때 피란을 가지 못했던 역사학자 김성칠金聖七(1913~1951년)이 당했던 적치하의 생활수난기에 나오는 대목이다(김성칠, 《역사 앞에서》, 창비, 1993).

11 일본 유학을 마친 뒤 사회주의 리얼리즘 미술로 전향했다.

12 박고석의 이쾌대 인품에 대한 생각은 김병기와 마찬가지였다. "나는 이쾌대하고 1947~

문학수는, 앞서 적었듯, 태경의 오랜 친구였다. 그에게는 변호사 아버지의 서자로 출생했다는 꼬리표가 항상 따라다녔다. 정주 오산고보에 입학했으나 동맹휴학으로 중퇴했고 1932년 일본으로 건너가서 1935년 문화학원에 입학했다. 1938년 제2회 자유미술가협회[13]에 〈말이 보이는 풍경〉 등으로 협회상을 수상했다. 1941년 이중섭, 이쾌대, 유영국 등 일본에서 활동하던 조선인 미술가들과 함께 일제 때 관전官展인 선전鮮展 같은 친일미술을 배격하고 작가의 개성을 중시하는 순수미술을 위해 조선신미술가협회를 결성하여 창립전을 개최했다.

귀국하기 전에는 서구 모더니즘의 자유로운 화풍을 받아들이며 초현실주의 화풍을 모색했다. 1944년 귀국해서 평양 제4여자중학 교원이면서 북한 최초의 예술단체 평양예술문화협회를 결성하고 미술부장으로 활동했다. 이때부터 문학수는 공산주의 사상을 받아들이면서 사회주의 리얼리즘 미술로 전향했다.[14]

정현웅은 일본 도쿄로 건너갔다가 반년 만에 귀국해서 독학으로 그림을 익혔다. 1927년부터 선전에 인물·풍경 소재의 유화로 거듭 입선과 특선에 올랐던 서양화가 겸 삽화가였다. 광복 직후 조선미술건설본부 서기장이 되었다가 정치적으로 좌익 편의 조선미술동맹 간부로 활약

1948년에 아주 가까웠다. 나와 통하는 면이 많았다. 분명 한국을 사랑하는 사람이었다"(박고석,《글 그림》, 강운구 엮음, 열화당, 1994).

13 자유미술가협회는 1930년대 후반 일본의 대표적 아방가르드 미술그룹으로 평가되는 단체로서 구상과 추상의 구별 없이 자유로운 창작을 지향했다.

14 1964년 조선미술가동맹 유화분과위원장이 되었고, 북한 최고 작가로 인정받았다. 그러나 1971년 주체사상에 의거하여, 북한미술을 유화보다 조선화 위주로 발전시키는 미술계의 방향전환 탓에 일반 작가 신분으로 강등되었고, 1988년 신의주에서 사망했다.

했다. 1948년 대한민국 정부수립과 함께 조선미술동맹이 와해되자 사상 전향을 표명하기도 했다. 1950년 6·25 동란이 발발하고 서울에 북한체제 영합의 남조선미술동맹이 결성되자, 다시 그 간부로 나섰다가 결국 북으로 넘어갔다.[15]

서울을 장악한 북한 미술동맹의 우두머리는 1946년 국대안 반대운동[16] 등 좌익운동에 열심이던 김진항이었다. 김병기에게 의용군에 가라 했다. 극우 일곱과 극좌 일곱을 엮어 참여하라 했다. 물론 김병기는 극우로, 조우식趙宇植[17]은 극좌로 분류되었다. 통보를 받은 김병기가 "집에 가서 이야기나 하고 오겠다"고 했더니 김진항이 가로막았다. "당신들의 대업에 참가하려는 참인데 왜 그걸 가족들에게 말하지 못하게 하느냐?"고 태경이 크게 항의하자 다녀오라 했다.

15 거기서 1960년 무렵부터 조선화도 그리기 시작했고 만수대창작사 조선화창작단 소속으로 선전화 외에도 역사화·풍경화·인물화 등을 제작했다(조영복, "천년의 시간을 되살려 낸 역사화가", 《월북예술가 오래 잊혀진 그들》, 돌베개, 2002).

16 1946년 6월 미군정청은 경성대학, 경성의학전문 등을 국립대학안國立大學案에 포함시켜 국립 서울대 신설을 추진했다. 이에 좌경 교수와 학생 주동으로 반대투쟁을 시작했다. 총장 및 행정담당을 미국인으로 정한 것이 운영 자치권을 박탈하는 것이며, 통합 조처가 각 학교 고유성을 해친다는 주장이었다. 등록 거부 등 동맹휴학에 들어갔고 이때 좌익이 적극적으로 참여하여 투쟁의 주도권을 잡았다. 이듬해 미군정이 수정법령을 공포하자 반대운동이 가라앉기 시작했다(《한국민족문화대백과》 참조).

17 생몰년 미상의 서양화가이자 시인, 평론가, 언론인 등으로도 활동한 친일반민족행위자다. 1930년대 후반부터 초현실주의, 추상미술을 비롯한 당대 신흥 미술을 조선에 소개하는 데 앞장섰다. 1938년에는 쓰키지소극장에서 개최된 도쿄학생예술좌 5주년 기념 〈지평선〉의 무대장치를 담당했고, 1940년대 들어 전시 체제 협력을 역설하는 글을 다수 발표했다. 광복 이후 행적은 거의 알려지지 않았다(《한국민족문화대백과》 참조).

스승 근원 $_{近園}$ 을 '보쌈'했던 빨갱이

1948년, 김진항은 미군정이 1946년 경성제대 후신과 전문학교 몇 개를 통합하여 국립 서울대 설립을 추진하자 좌우익이 찬반으로 갈려 충돌한 이른바 '국대안 반대운동' 때 주모자 중 한 사람이라 서울 미대 교수회 징계대상에 올랐다. 거기서 동양화가이자 미술사학자인 근원 김용준$_{近園}$ $_{金瑢俊}$(1904~1967년)이 대학이 처벌기관이 아닌 이상 '문제아'는 감싸 안아야지 퇴학 처분은 가혹하다는 소견을 말했다.[18]

근원은 1945년 해방을 맞아 조선미술건설본부에 참가했고, 보성중 교사를 거쳐 서울대 회화과 교수로 취임했다. 교수회의에서 그의 반론이 별로 효과가 없자 서울 미대 교수직을 사퇴했다.[19] 여기에 김환기도

18 1944년, 결핵을 앓게 된 근원은 성북동 집 '노시산방$_{老枾山房}$'을 김환기에게 넘겨주고 의정부로 이주했다. 집 거래가 말해 주듯, 두 사람은 나이를 잊은 채 허물없이 교유하던 사이였다. 얼마나 막역했던지 갓 서른을 넘긴 후배의 초상화를 그리면서 "수화소노인"이라 적었다. '소노인$_{少老人}$'이란 수필에서 적었던 평소의 유머대로라면 '애늙은이'란 우스개이지 싶기도 하고, 정반대로 옹골진 거동이 젊은이답지 않은 한참 연하의 후배를 "못 당하겠다"는 극존칭 같기도 하다.

19 교수회의 자리에서 격론이 벌어졌고, 마침내 장발이 근원에게 손찌검했다는 후문도 있었다(서세옥, "나의 스승 근원 김용준을 추억하며", 《근원전집 이후의 근원》, 열화당, 2007).

동조했다. 수화는 홍익대로, 근원은 동국대로 자리를 옮겼다. 그 후 1949년 동국대 강당에서 우리나라 수필문학의 백미로 꼽히는《근원수필》출판기념회를 열었다. 그해 6월에는《조선미술대요朝鮮美術大要》도 출간했다.

그의 책은 우리 미학의 독자적 정립이자 우리 미술 입문에 더없이 훌륭한 길잡이였다. 일제를 통해 길길이 왜곡되고 말았던 우리 정체성을 제대로 잡겠다는 열정의 행간에는 전통 문화재의 표본이던 도자기와 회화에 더해, 이전에 눈여겨보지 않던 목공예, 석공예 등도 다루었다. 우리가 지금 소중하게 평가하는 민예품의 아름다움을 선제적으로 거론했다.[20]

1949년 10월 보안법 위반으로 구속되었던 김진항에게 6·25 동란 발발은 고기가 물을 만남이었다. 그는 지난날 자신을 감쌌던 근원을 인공 치하 서울 미대 학장에 임명하는 데 앞장섰다.[21] 이도 잠깐, 9·28 서울수복이 임박했다. 근원은 미대 동료 교수였던 월전 장우성月田 張遇聖(1912~2005년)을 찾아가 "한때의 부역이 되고 말았지만 본의가 아니었으니 감싸 줄 울타리를 찾을 수 없겠는가?" 타진했다. 남북 열전熱戰의 피바람 속인지라 장우성도 어쩔 줄 몰라 하자 하릴없이 아내와 딸을 데리고 월북했다.

20 비슷한 시기에 역시 우리 문화사학에 깊이 파고든 고유섭高裕燮(1905~1944년)은 고려경판 각자刻字, 사찰 석탑, 한옥 지붕 와당瓦當 등도 고찰했다. 그런 공예들은 체제세력 용품 위주였다(고유섭,《우리의 미술과 공예》, 열화당, 1987). 서민의 민예는 다루지 않았음이 근원과 조금 달랐다.

21 월북 이후의 동정 하나로 1958년 이쾌대와 함께 중국 인민지원군 우의탑友誼塔 벽화 창작에 참여했다.

근원과 태경은 서로 접촉이 없었다. 태경의 절친인 김환기가 근원의 노시산방을 구했다든지 일화를 듣긴 했지만 만나 보지는 못했다. 다만 소문으로 근원이 환쟁이 같은 장인 아니라 선비의 사람이란 말은 익히 들었다.

훗날 두 분의 '예덕藝德'을 함께 기리는 이가 있었다.

당신들의 시대를 철저하게 고뇌하며 사신 분들이라는 점에서, 그리고 각각 동양미술과 서양미술 쪽에서 탁견과 구안을 지닌 당대의 지성들이었다는 점에서 일치한다. 한 분(근원)은 민족미술을 꿰뚫는 맑은 혜안으로, 또 한 분(태경)은 서구적 현대미술 사조의 흐름에 대한 통찰로 비평활동을 겸한 작가였다는 점에서 일치한다. 한 분은 남에서, 한 분은 북에서 각기 명망가의 후손으로 태어나 시류에 야합함 없이 올곧게 미술가의 길을 걸었다는 점에서도 시절이 험하고 수상할 때면 붓을 놓아 버린 점에서도 완벽하게 일치한다. [22]

아무튼 북으로 가기 전 근원의 화단활동에서 좌익사상에 경도되었던 흔적은 찾을 수 없다. 그만큼 그의 월북 사실은 많은 의문점을 남겼다.[23] 정작 자신의 정체성과는 관계없이 자신을 둘러싼 이념갈등의 소

22 1996년 4월 개인전 때문에 파리에 머물던 서울대 동양화과 교수 김병종金炳宗(1953년~)은 그때 그곳에서 체류 중이던 태경을 우연히 만났다. 그의 그림 수업 도정에서 항상 머리에 떠나지 않던 두 분 가운데 한 분인 김병기를 직접 만났던 감회가 각별했다("김병기 선생님, 지혜와 순수의 빛", 《김병기: 개인전도록》, 가나화랑, 1997).

23 "근원 선생은 정치적인 분이 아니란 확신을 가지고 있었거든요. … 구태여 근원 선생을 사상을 가지고 판단해 본다면 오히려 우익 중에서도 극우에 속할 거라고 나는 봅니다"(서세옥, 앞의 글).

용돌이에 휘말려 월북할 수밖에 없었던 것일까. 북한도 그의 높은 예술 품격을 간파했음인지 평양미술대학 교수로 임용했다.

6·25 전쟁 뒤 북한 미술계가 동경하던 재소在蘇 고려인 변월룡邊月龍 (1916~1990년)[24]이 평양에 와서 무용가 최승희, 《임꺽정》의 작가 홍명희洪命憙(1888~1968년) 등 그쪽 문화계 인사와 어울릴 때 근원과도 좋게 만났던 흔적이 그의 초상화로 남았다.

덕수궁 회고전을 관람한 많은 애호가들은 변월룡의 초상화에 감동을 받았다고 한다. 하지만 태경은 초상화 제작 수법이 좀 함량미달이 아닌지 비판했다. 초상화에 나타난 얼굴이 크게는 신장의 8분의 1, 작게는 13분의 1 사이에 그려져야 함에도 훨씬 작게 그려졌다든지, 김용준의 얼굴은 안경의 반사 불빛을 그려 놓아 주제의 초점을 흐려 놓았다고 지적했다.

변월룡은 1953년 조·소朝·蘇 문화교류의 일환으로 소련이 북한에 파견한 고려인 화가였다. 평양미술대학 학장 겸 고문으로 추대되어 러시아 리얼리즘 미술 전수의 중책을 맡았다. 15개월 남짓 평양에 머무는 사이, 제2고국 러시아에서 배운 사회주의 초상화 기법을 북한 미술가들에게 알려 주고, 동양화과를 개설하는 등 미술교육 커리큘럼을 마련했다. 문학수, 정관철鄭冠鐵(1916~1983년)[25] 등 북한 화가들이 그에게 깊

24 연해주에서 태어난 상트페테르부르크 레핀 미술대학 교수였다. 인상주의 영향을 받고 러시아 민중의 삶을 사실적으로 표현했다는 레핀Ilya Repin(1844~1930년)을 배웠다. 북한 미술의 초석을 마련했다는 그의 탄생 100년 회고전(2016. 3. 2~5. 8)이 국립현대미술관 덕수궁관에서 열렸다. 유족이 러시아에 살고 있고 작품들이 유족 손에 남아 있었기에 가능했던 전시회였다.

25 평양에서 태어나 도쿄미술학교 서양화과를 졸업했다. 1943년 귀국해 미술교원으로 일했다.

은 영향을 받았다.

그러나저러나 북한에서 살아야 했던 김용준의 일신은 큰 불행이 기다리고 있었다. 자살로 생을 마감했던 것. 김일성 초상화가 실린 신문을 함부로 버렸음이 알려지자 처벌을 두려워했음이 근인近因이었던지 몰라도, 개인적 자유가 절대 요구되는 예술이 결코 이념의 노예가 될 수 없었던 막다른 골목이 원인이 아니었을까.

근원을 결국 사지에 내몰았던 사회주의자 김진항도 당연히 월북했다. 해방 정국에서 날뛴 좌익이라 이미 잊힐 만한데도 다시 사람들 입에 오르게 된 것은 '민주투사'로 1987년 로버트 케네디 인권상도 받았던 김근태金槿泰(1947~2011년) 전 국회의원의 친삼촌이란 사실이 뒤늦게 알려졌기 때문이지 싶었다.

1945년 10월 김일성 주석의 조국 개선을 환영하는 평양시 군중대회장에 걸 첫 초상화를 그렸다. 김병기와 절친이던 정관철은 그가 월남한 뒤 미술동맹 서기장을 이어 맡았다. 1949년 2월 북조선미술가동맹 위원장으로 뽑혀 근 35년간 조선미술가동맹 위원장으로 있었다. 북한의 주간지 〈통일신보〉(2015. 5. 18)는 김일성상 계관인이며 인민예술가인 정관철은 "우리 민족사에 처음으로, 김일성 주석의 존귀하신 영상을 불멸의 화폭으로 형상화한 화가"라고 적었다.

고향 사람이 살려 주었다

가족에게 사정을 말한 연후, 김병기는 지금의 신세계백화점 자리에 있던 미술동맹 사무실로 되돌아갔다. 거기서 충무로 3가 귀퉁이에 있던 일신보통학교(현 극동빌딩 자리)로 보내졌고, 다시 성동구 어느 학교로 보내졌다. 평양말을 쓰는 의사가 있었다. 고향 사람이다 싶어 일부러 평양말로 다가갔더니만, 과연 "어디 병이 있을 터인데?"라며 하의를 벗어 보라는 시늉을 했다. 금방 '불가不可'라 적어 주었다. 이북말을 쓰던 장교가 이북사람을 살려 준 경우가 두고두고 불가사의했다.

이어서 그는 수송보통학교로 보내졌다. 잠이 오지 않았다. 밖에 나왔다가 인민군 대위와 말을 주고받았다. 그 총중에 마음이 통했던지 대위는 자기 침대에서 자라 했다. 그리고 새벽에 일어나서 손짓하면 자기에게 다가오라 했다. 다가가자 멱살을 잡더니만 학교 문밖으로 끌고 가려 했다. 그 몸짓에 목총을 들고 대문을 지키던 보초들도 옆으로 비켜섰다. 돌담을 돌아서 사람들 시선이 안 보이는 곳에 이르자 "뛰라!" 소리쳤다. 6·25 때 자신을 도망가게 해주었던 이는 육군 대위 오경환. 축구선수 출신이었다.

피란을 가지 못했던 장욱진도 인공 치하에서 "사람을 알아본" 이들

이 도와준 덕분에 나중에 숨어 지낼 수 있었다. 제국미술학교를 비슷한 시기에 다녔던 이팔찬李八燦(1912~1962년)[26]이 스탈린 등의 초상화를 그리라고 끌어냈다. 김병기는 그때 이팔찬의 존재에 대해 전혀 들은 바가 없었다. 동양화가로 알고 지냈던 이는 청계 정종여靑谿 鄭鍾汝(1914~1984년).[27] 사람도 좋고 실력도 있었다. 1960년대 전후에 그 딸이 아버지를 그리워한다는 말도 들었다.

김병기는 의용군에 들라는 강요에서는 용케 빠져나왔지만, 서울 후암동 집에서 지내기는 좌불안석이었다. 납북해간 전 국회부의장의 옛 집이라며 거기서 사는 피붙이들을 인공 측이 언제든지 공격해올 그런 상황이었다. 마침 길 건너 청파동에 큰불이 '산처럼' 일어났다. 이때다 하고 자전거 하나에 아이 다섯을 끌고 북쪽으로 걸어갔다. 남쪽으로 가다가 잡히면 국군 쪽이라며 총살당할까 싶어서였다. 돈암동 근처 삼선교 즈음에 이르자 더 이상 걸어 나갈 수 없었다.

가까이 명륜동에 임경일林耕一이 큰 기와집에 살고 있다는 사실이 떠올랐다. 임경일은 김병기의 형님 김병룡을 받들었던 사람이다. 장인의 이복동생인 소설가 김동인金東仁(1900~1951년)[28]이 잡지《야담野談》[29]을

26 이당 김은호 문하에서 동양화 기초수업을 연마한 뒤 1942년 제국미술학교 동양화과를 졸업했다. 해방 후 서울 휘문중 미술 교원이면서 조선미술가동맹 서울지부에 관여했다. 9·28 때 월북해 평양미술대학 교원이 되었다.

27 이상범에게 배웠고, 오사카미술학교를 나왔다. 일제 말 '결전決戰미술전람회'에 출품했다. 광복 후 조선미술동맹 간부였고 6·25 때 월북해서 평양미술대학 교수가 되었다. 2008년 민족문제연구소가 펴낸《친일인명사전》에 올랐다.

28 여러 가지 양식과 방법을 작품 속에서 실험하여 상당한 성과를 거두었으며, 소설을 순수 예술의 경지로 끌어올리는 데 공헌한 작가로 평가된다. 무수한 문학상 가운데 가장 명성이 높은 상이 그를 기리는 동인문학상이다.

발행할 때 조수로 있던 사람이기도 했다. 당시 국회부의장 장인의 납북 상황에서 김병기와 그 가족을 들어오라고 하는 사람은 없었지만, 임경일은 들어오라 했다. 그 댁 사랑채에서 목숨을 이어갈 수 있었다.

인공 치하의 붉은 그물에 걸리지 않으려고 명륜동 집에 쌓여 있던 장작더미 속에서 숨어 지냈다. 그런 총중에 적장敵將 격인 문학수에게 태경이 숨어 있는 곳을 아내를 통해 알려 주었고, 서로 몇 차례 만났다. 그는 그때 남한 미술계를 접수했다는 상징으로 삼았음인지 우익 화단의 수장이던 서울 미대 학장 장발의 명륜동 집을 징발해 머물고 있었다.

거기서 문학수를 만났을 때 김환기도 합석했고, 문학수와 함께 김환기의 집을 방문하기도 했다. 문학수 덕분에 6·25 전쟁에서 살아남았다고 생각하는 김병기는 한편으로 좌익에게 징발되었던 장발의 집을 찾았던 것이 일종의 죄책감으로 느껴져 나중에 그에게 갖은 '충성'을 다하는 구실이 되었다.

그때 서울에서 살아남았던 김병기의 죄책감을 넘어 서울 잔류파에 대한 사회적 대접은 참으로 엉뚱했다. 6·25 전쟁이 발발했을 때 용케 몸을 숨겼던 고희동을 비롯해서 9·28 서울수복 이후 서울로 돌아온 도강파 몇몇이 잔류파를 치죄治罪하려 들었기 때문이었다.

그 정황에 대해서는 한 역사학자의 생생한 증언을 경청해야 한다.

29 1935년 12월부터 김동인의 자본으로 간행하기 시작했다. 역사서 번역과 역사를 개작한 소설 및 야담, 역대 한시 및 시조 등 잡다한 내용도 실었다. 창간호는《삼국유사》번역, 김동인의 소설 〈광화사狂畵師〉 등을 수록했다. 하지만 대부분 문학적 가치를 고려하지 않고 흥미 위주 이야기들을 골랐다. 1937년 임경일에게 운영권이 넘어갔다. 1945년 2월, 통권 110호까지 발행했다(《한국민족문화대백과》참조).

어리석고도 명청한 많은 시민(서울시민의 99% 이상)은 정부의 말만 믿고 직장을 혹은 가정을 '사수'하다 갑자기 적군赤軍을 맞이하여 90일 동안 굶주리고 천대받고 밤낮없이 생명의 위협에 떨었다. 천행으로 목숨을 부지하여 눈물과 감격으로 국군과 유엔군의 서울 입성을 맞이하니 뜻밖에 많은 '남하'한 애국자들의 호령이 추상같아서 "정부를 따라 남하한 우리들만이 애국자이고 함몰지구에 그대로 남아 있는 너희들은 모두가 불순분자이다" 하여 곤박困迫이 자심하니 천하고금에 이런 억울한 노릇이 또 있을 것인가.[30]

그때 화단에서는 김환기도 치죄 대상자로 꼽혔다. 이 획책은 전선이 1·4 후퇴를 당하면서 흐지부지되었다.

30 김성칠, 2004.

다시 북한 땅에, 하지만 화급했던 피란길

　꿈인지 생시인지 1950년 9월 28일 서울이 수복되었다. 뒤이어 국군이 앞장서고 유엔군이 합세했던 북진北進작전으로 평양까지 수복되었다.

　태경도 뒤따라 들어갔던 것이 1950년 10월 말. 가자마자 그곳 예술가와 함께 '북한문총', 곧 '북한문화단체총연합회'를 다시 결성했다. 결성 때 투표로 극작가 오영진이 위원장에, 태경이 부위원장에 뽑혔다. 두 사람은, 어머니들이 자매로, 이종사촌 간이었다.

　불과 열흘 뒤, 중공군 참전으로 전세가 돌변했다. 서둘러서 피란길에 오른 사람들은 폭격을 맞아 부서진 대동강 다리를 건너야 했다. 그때가 12월 3일.[31] "진공상태에서 용감한 사람은 예술가!"란 믿음의 실현으로

31　AP통신 종군기자 데스포Max Desfor(1913~2018년)의 대동강철교 사진이 그 비극을 오늘의 우리에게도 생생하게 되새김질해 준다. 6·25 비극을 가장 잘 보여 주었다는 사진은 1951년 퓰리처상을 받았다. "1950년 12월 4일, 혹독한 추위가 기승을 부리던 평양에서 유엔군이 중공군 인해전술에 밀려 퇴각하고 있을 무렵 부서진 철교 위로 머리나 등에 짐을 진 사람도 많았고, 그중 상당수는 다리 난간 위에서 몸을 가누지 못한 채 얼어붙은 강물 속으로 떨어져 죽어갔다. 45년간 사진기자를 했고 그중 10여 년은 제2차 세계대전 등 끔찍한 전쟁터를 돌았는데, 그날 같은 장면은 내 생애에서 만났던 가장 비참한 광경이었다." (〈중앙일보〉, 2009. 6. 25).

정훈장교 선우휘鮮于輝(1922~1986년),[32] 김종문金宗文(1919~1980년)[33]과
함께 주변 나무를 잘라 철사로 엮고 끊어진 부분에 계단을 놓았다. 흥남철
수작전 때 군함에 피란민도 탈 수 있도록 미군 사령관을 설득한 통역장교
현봉학玄鳳學(1922~2007년)[34] 의거에 못지않은 눈부신 맹활약이었다.[35]

휴전이 이루어지고 나라가 전후복구에 여념이 없을 즈음, 태경은 선
우휘에게 "우리의 행적도 훈장감이 아닌가?"했다. 이 말에 "우리만 마
음속에 간직한 일로 칩시다" 대답이 돌아왔다.

"장자의 풍도에 감격했다!"

태경의 화실을 찾아왔던 선우휘의 아들[36]에게 다시 한 번 그때 광경
을 털어놓던 자리에 나도 옆에 있었다.

32 평북 정주사람 선우휘는 불온학생으로 찍혀 경성사범을 어렵사리 졸업하고, 평북 제일 오
지 압록강 근처 학교로 발령받았다. 1949년 여순사건 직후 육군 정훈장교로 입대, 1959년
대령으로 예편했다. 6·25 전쟁 때 특수부대원을 자원, 전진군단 유격대장이었다. 이후 언
론계에 투신해 〈조선일보〉 주필 등을 지냈고, 소설《불꽃》(1957년)으로 제 2회 동인문학상
을 받았다.

33 평양 출생으로 도쿄의 아테네 프랑세즈를 졸업했다. 광복 후 입대, 국방부 정훈국장을 거쳐
소장으로 예편했다. 친했던 이중섭의 죽음을 슬퍼하는 조시弔詩를 적었던 시인이기도 했다.

34 연세대 의대 졸업 뒤 버지니아 의대에 유학했다. 6·25 전쟁 직전 귀국했다가 알몬드Edward
Almond(1892~1979년) 10군단장의 민사부 고문으로 종군했다. 흥남철수작전을 지휘하던
장군을 설득해 작전계획에 없던 민간인 수송을 성사시켰다. 덕분에 피란민 9만 8천 명이
거제도로 탈출할 수 있었다. 설득의 배경에는 현봉학의 유창한 영어가 버지니아대학 유학
덕분이라 하자 그곳이 고향인 장군의 호감을 얻었고, 유엔군 총사령관의 허락을 받아야 했
던 민간인 승선은 장군이 맥아더 원수와 미국 웨스트포인트 동기생이란 인연이 힘이 되었
다. 그때 공덕으로 '한국의 쉰들러'로 불렸다. 반생을 미국에서, 만년은 수원 아주대 의대
객원교수로 일했다.

35 "부록: 대동강철교를 어떻게 넘을 수 있었던가" 참조.

36 2024년 현재 〈조선일보〉 편집국장으로 있는 선우정鮮于鉦.

김병기는 그곳 문화 인사를 이끌고 여드레에 걸쳐 걸어서 내려왔다. 동행 가운데는 〈가고파〉 작곡가 김동진金東振(1913~2009년),[37] 시인 양명문楊明文(1913~1985년),[38] 화가 윤중식尹仲植(1913~2012년)[39]도 있었다. 태경은 "내 평생에 잘한 게 있다면 이들을 데리고 온 것!"이라 했다. 그는 기로에서 옳은 길을 찾았지, 위험함은 염두에 두지 않았다.

태경은 피란행렬과 함께 내려오다 유엔군을 만난 적이 있었는데, 그들은 '치마 두른 여자'를 찾으려고 눈에 불을 켰다. 태경을 따르던 일행 중에 북한 여배우 둘이 있었다. 그들을 골라내서 한곳으로 끌고 갔다. 멀리서 "오빠!" 하고 찢어지듯 고함소리가 들렸다. 모두들 그곳으로 무작정 달려갔고, 다른 피란민들도 합세해서 여자들을 구출할 수 있었다. 여자들은 충격으로 실성하고 말았다던데, 나중에 어떻게 되었는지는 모를 일이었다.

37 〈가고파〉 등을 작곡하여 한국가곡사에 큰 자취를 남겼다. 판소리 현대화를 꾀하는 신창악 운동을 전개하여 가극 〈심청전〉과 〈춘향전〉을 발표했다. 평남 안주군 목사의 아들로 태어나 어릴 때부터 교회의 서양음악을 접했다. 숭실중학 때 작곡법 등을 배웠다. 6·25 때 월남, 종군작가단의 일원으로 〈육군가〉 등 군가도 다수 작곡했다.

38 1942년 일본 센슈대를 졸업했다. 1939년 처녀시집 《화수원華愁園》을 발간했다. 1·4 후퇴 때 월남하여 종군작가로, 이화여대 교수로 일했다. 시는 언어의 섬세하고 연약한 기교미를 배척하고 솟구쳐 오르는 느낌을 직정으로 토로했다. "어떤 외롭고 가난한 시인이 밤늦게 시를 쓰다가 쐬주를 마실 때 / 그의 안주가 되어도 좋다 / 그의 시가 되어도 좋다 / 짜악 짝 찢어지어 내 몸은 없어질지라도 / 내 이름만은 남아 있으리라 / 명태, 명태라고 이 세상에 남아 있으리라." 양명문의 이름을 드높인 〈명태〉 시 후반부다.

39 평양 출신으로 홍익대 교수를 역임했다. 제국미술학교 재학 때 르누아르의 제자였던 우메하라 류사부로梅原龍三郎가 주도하던 국화회國畵會 전시회에 참여했다. 일본 서양 화단의 영향으로 야수파 경향이 강하여 단순한 형태에 강렬한 색채, 굵은 윤곽선 등이 특징이었다. 해방 후엔 향수를 표현하는 실향민의 정서가 두드러졌다.

〈그림 6〉 김문경, 감사 편지, 2014.

김문경과 그녀의 남동생은 6·25 전쟁 때 김병기를 따라 대동강을 건넘으로써 무사히
피란 갈 수 있었다. 이에 김문경은 김병기에게 감사 편지를 전했다. "하나님의 은혜를
감사하오며 김병기 교수님을 뵈온 지도 5, 6년이 지났을 것인데 주소를 몰라서 편지도
못 드리고 죄송합니다. 이번 개인전을 진심으로 축하합니다. 앞으로도 자녀·손(주)들과
행복하시고 내년에도 고국에 방문해 주세요. 그때 제가 21세 남동생 상열(相烈)이 18세 때
교수님 덕분에 대동강을 무사히 건너서 지금까지 지내온 것! 하늘만큼, 땅만큼 감사합니다.
약소하나마 꽃다발과 옷 한 벌, 신발 한 켤레 값으로 받아 주세요. 제자 김문경 상서."
이 글에서 제자로 자칭한 것은 은혜를 받았음을 상징하는 말이라 했다.
김문경의 남동생 김상열도 김병기에게 감사 쪽지를 썼다. "고국에 오셔서 회고전을 열게
되심을 진심으로 축하드립니다. 6·25 전쟁 때 대동강을 문경 누님과 건널 수 있도록
도와주셔서 평생 화백님을 생명의 은인으로 고맙게 여기며 살아왔습니다. 아무쪼록
오래오래 건안하시길. 김상열 올림."

118

2014년 12월 초, 그때 김병기를 따라 내려온, 이미 할머니가 된 당시 스물한 살이던 김문경金文京이 태경의 회고전 개막을 알고 국립현대미술관(과천관)으로 찾아왔다. 그녀는 금일봉과 감사 편지를, 그 남동생의 감사 쪽지 글과 함께 건넸다(〈그림 6〉 참조).

부산 피란살이

1950년 말 김병기는 서울로 되돌아왔는데 뒤따라 중공군의 진격은 더욱 거세졌다. 하는 수 없이 그해 크리스마스 날 인천으로 내려갔고, 거기서 일본 배를 타고 제주도를 거쳐 1951년 초하루에 부산에 도착했다. 그때 장욱진도 같은 배를 탔다. 1·4 후퇴였다.

당시 김병기보다 예닐곱 살 위의 삼촌 김건영金健永이 6·25 전쟁 이전부터 부산 중앙동에 집 한 칸을 갖고 있었다. 메이지대학明治大學을 다닐 때는 럭비팀 주장 선수였던 그는 평양에서 지업紙業, 곧 종이장사를 했다. 서북선西北鮮에서는 제일 큰 회사였다. 아버지 바로 밑 동생으로 생활력이 강하고 능력 있는 분이었다.[40]

피란 가족 다섯 세대가 중앙동의 조그마한 집에 모였다. 옛 부산역 건너편 부둣가 중심에 자리했던 집에 피붙이들이 모여들자 사람들로 그만 가득 차고 말았다.

40 아버지 형제는 순서대로 일찍 세상을 떠난 장자가 있었고, 그다음이 둘째 할머니에게서 난 당신 아버지 김찬영, 셋째 할머니에게서 난 김건영金健永, 김신기金信奇(화신상회를 경영했던 큰 부자 박흥식의 장조카 박병교朴炳教의 아내), 김운영金運永, 김숙기金淑奇 등이 삼촌 또는 고모였다.

그때 김병기는 수중에 아무것도 없는 완전 무일푼이었지만, 아내는 중요한 고비마다 허리춤에서 돈을 꺼냈다. 도쿄에서 여자대학 가정과를 다녔던 아내는 요리솜씨가 좋았다. 게다가 큰 사업을 많이 했던 장인이 1931년 평양에서 중국사람 배척운동이 일어나 태안양행泰安洋行이라고 미국 선교사들에게 식료품을 배달하는 중국 업체까지 매물로 나오자 그걸 인수했다. 덕분에 집안에 미국 식료품이 많았다. 그 가운데서 마졸라 옥수수 식용유[41] 같은 걸 찾아내서 아내가 지금의 '던킨도너츠'보다 더 맛있는 도넛을 만들어서 식구들과 즐기곤 했다.

그 경험을 살려 피란지 부산에서 식용유도 사고 밀가루도 사서 도넛을 만들었다. 만들고 남은 부스러기는 슬하 다섯 아이들이 먹었다. 처음에는 80개 정도를 만들었는데 누가 이걸 들고 나가서 파느냐가 문제였다. 김병기는 지난 반생 동안 장사를 해본 적이 없었고, 이 점은 아내도 마찬가지였다. 결국 타협해서 같이 들고 나갔다.

처음 역 건너편 구석에 자리한 가게에다 떼어 넘겼으면 했는데 별로 쳐주지 않았다. 자리를 좀 옮겨 다른 가게에 물건을 선보였더니 아주 맛있다며 더 가져오라고, 200개쯤 가져오라고 그러더라. 맛있어서 그랬는지 부산사람들 마음이 더 터져 있는 것 같았다. 살길이 생겼으니 기운을 내서 200개를 만들고, 그렇게 만든 것이 400개도 넘었다. 도너츠가 우리를 살렸다. 문제는 피붙이들이 너도나도 도너츠를 만들기 시작하자 시세가 떨어지고 말았다.

41 정제 옥수수기름을 말한다. 뛰어난 제품을 다량으로 생산한 미국 마졸라Mazola사 제품이 정평 난 덕분에 상품명 고유명사가 콩기름을 일컫는 보통명사가 되었다. 일제강점기에 '마졸라'는 평양에도 직영 옥수수기름 제조공장을 갖고 있었다.

아내가 열심히 도넛을 만드는 사이, 태경은 용두산에 올랐다. 일본 유학시절에 알았던 부산은 연락선이 도착하고 출항하는 곳, 그 이상이 아니었다. 그제야 비로소 부산이 항구라는, 삼면이 바다라는 사실을 새삼 인식하면서 살길을 고민하기 시작했다.

'동쪽으로 가야 하나, 서쪽으로 가야 하나, 어디에 달러가 있을까?'

달러가 있어야 살 때였다. 달러 장사는 특히 평안도 남정과 아낙이 많았다. 고민하다가 동쪽으로 갔다.

'서쪽은 호남이고, 동쪽은 미군이 있고 일본이 있지 않은가.'

덮어놓고 동쪽으로 갔더니 해운대가 나왔다. 소나무가 있고 온천이 있었다. 누군가 "김 선생!" 하고 불렀다. 작은 판잣집에서 태경을 부르는 사람이 있었다.

"여긴 어떻게 왔어?"

"어 … 달러를 구하러 왔습니다."

"문제없어. 온천이나 하면서 기다리소."

도산 안창호島山 安昌浩의 조카였다. 태경의 장인이 안도산의 제자였다. 그는 미국 유학을 다녀와 미군부대 근처 온천 바에서 요리를 하고 있다 했다.

미공군 부대에서 시계를 가지고 나왔다. 미국 싸구려 시계였다. 기계는 모르지만 디자인은 암만해서 도넛 판 돈으로 시계를 사왔다. 중앙도매시장에 가니 박고석이 시계를 달랑 하나 놓고 좌판을 차리고 있었다. 그이 형님이 시계 전문 장사였다. 김병기도 사온 시계를 박고석에게 넘겼다.

6·25 전쟁 통이 생사를 오가는 다급한 판국이고 먹는 것이 최우선인

상황인데, 그때를 경험 못한 사람들 추정으로는 어찌 시계를 사고팔았겠나 하겠다. 하지만 전선 상황은 상황이고 후방은 그때도 지금 생활과 크게 다르지 않았다. 정신적 압박은 있었지만, 지나 놓고 돌이켜 보니, 그게 6·25 피란생활이었다.

아내는 마침내 중앙동 근방에 도넛 제과점을 차렸고. 김병기는 시계 다음 품목으로 여자 속옷, 스타킹 등도 취급했다. 도떼기시장에 가면 평안도말을 하는 장사치들이 많았다. 그쪽으로 다 넘길 수 있었다. 그때 유심히 보니까 환율에 따라 모든 것이 올랐다 내렸다 하는 것이 주기적이다 싶었다.

화가니까 그래프를 그려 보았다. 월급 때는 내려가고 월급이 없을 때는 올라가는 거다. 그게 일선 지구에서 올라가고 서울이 그보다는 조금 낮고, 대구가 좀 싸고, 부산이 제일 비쌌다. 달러가 부산에서 일본으로 건너가기 때문이었다. 어떤 날 밤 달러가 바닥으로 내려갔다. 내가 찬스라고 생각해서 그날 새벽 첫차를 타고 대구로 갔다. 대구는 더 내려갈 거니까. 가자마자 평안도 말써를 찾아서 달러를 다 샀다. 이미 내가 다 샀는데 그다음 차로 부산의 달러 장사들이 마구 몰려오더라. 부산으로 되돌아가니까 어느새 올라서 돈이 좀 생겼다.

종군화가단에서 활약

강경모 대위가 부산 피란 중이던 김병기를 찾아와 종군화가단을 조직해 달라고 부탁했다. 1951년 6월 25일 국방부 종군화가단이 창설됐다.

나는 그를 전혀 몰랐지만 정훈장교 강경모는 나를 유명한 사람으로 알아서 시킨 것 같았다. 그전에 나는 한국문화연구소 선전국장을 했다. 신성모申性模 (1891~1960년)[42] 국방장관이 아들 신 대위를 시켜서 한국문화연구소를 만들었다. 북한과 문화적으로 싸우기 위한 조직이었다. 마해송馬海松(1905~1966년) 아동문학가가 소장이었고, 국장이 세 명이었다.

내가 그중에 가장 중요한 역할인 선전국장이었다. 김환기와 장발이 나를 추천했다. 장발은 우익 대표이고 김환기는 지도자급 미술계 명사인 데다 호남 배려 인사였다. 한 일이라곤 북한에서 장교 같은 사람이 월남해오면 환영하고 연단 앞에서 연설시키고 그런 거였다. 매주 한 번씩 방송도 했는데 프로그램을 내가 짰다. 내가 남북한을 잘 아는 사람이니 "우리 품안으로 돌아오라!"는 것이었지. 예술제도 열었다. 거기에 문학평론가 백철白鐵(1908~1985년)이

42 남침이 우려된다는 여론이 돌자 "아침은 서울에서, 점심은 평양에서, 저녁은 신의주에서 먹게 될 것"이라 호언해 민심을 크게 왜곡시켰다. "현대판 원균"이라고 그때 국민 원성을 한 몸에 받았다.

좌익에서 우익으로 전향한 '신앙고백'을 했고, 끝으로 소설가 박종화朴鍾和 (1921~2001년)가 만세삼창을 선창했다.

그때 대구에도 화가단이 있었고, 김환기·윤효중 등이 진해에서 만든 해군종군화가단도 있었다. 조직과 운영은 북한식이었다. 서기장이 일을 다 하고, 위원장 또는 단장은 직함만 갖는 식이었다.

당시 종군화가단장은 서양화가 이마동李馬銅(1906~1980년)이었다. 거기서 김병기 부단장이 동분서주했다.[43] 일본 학도병 출신 이세득李世得 (1921~2001년)[44]이 군대도 잘 알고 일본도 잘 알았던 화가단 사무장이었다. 권옥연權玉淵(1923~2011년)과 같은 함흥 출신이었다. 거기에 김흥수金興洙(1919~2014년)가 보태져 생활력 강한 세 사람이 함경도 출신이라며 함께 소문나기도 했다.

중공군이 50미터, 100미터 앞에 있던 시절이었다. 부단장에게만 그런 후대가 아니었을 것이다. 전선에 다가간 화가들에게 후방에서 큰 인물들이 왔다며 술도 내고 고기도 내주었다. 화가단원들이 전선에 근접해서 그린 그림을 가려서 시상도 했다. 거기에 뽑혀 상장과 금일봉을 받은 장욱진은 당장에 상장은 내팽개치고 봉투에서 빼낸 돈만 높이 치켜들곤 일행과 함께 술집으로 직행했다.

43 2015년 여름, 6·25 전쟁 발발을 기억하고 전쟁을 경계하자는 미술대회가 서울 용산의 전쟁기념관에서 육본陸本 주최로 열렸을 때 김병기가 종군화가단 부단장이라는 왕년의 명예를 가지고 귀빈으로 참석했다. 나도 동행했다. 대회를 주관하는 미술계 인사들이 김 화백의 건재에 경탄을 금치 못했다.

44 한국의 추상화가다. 제국미술학교를 수학하고 프랑스 파리에서 유학하며 창작활동을 했다. 선재미술관 관장을 역임했다.

피카소의 6·25 전쟁 왜곡 참견

태경이 미술비평에 일가견이 있음이 세상에 알려진 때는 종군화가단 부단장으로 활약하던 시절에 그가 펼친 퍼포먼스가 소문나면서부터였다. 발단은 그때 공산주의자였던[45] 피카소Pablo Picasso(1881~1973년)가 6·25 동란의 발발과 전쟁의 잔혹함에 대해 미국에 전적인 책임을 묻는 그림 〈한국의 살육Massacre in Korea〉(1951년)[46]이 어처구니없는 짓거리라 분격했기 때문이었다.

45 피점령 프랑스에서 치열했던 레지스탕스에 공산주의자가 많았던 역사 덕분에 그 시절 좌파 지식인들 유세가 대단했다. 좌파는 공산정권에 대한 어떤 비판도 용납지 않았다. 비판이 공산정권에 대한 신뢰를 손상시키고 '보다 나은 세상'을 지향하는 '인성人性의 전진'을 지연시킨다고 믿었기 때문이다. 노벨문학상 수상작가 카뮈Albert Camus(1913~1960년)는 강제수용소Gulag와 스탈린 치하의 무자비한 재판, 소련에 팽배한 전체주의를 정죄하면서 좌파의 미움을 샀다. 그는 이념은 마땅히 '인성'을 섬겨야 하고 목적이 수단을 정당화한다고 생각하지 않았다(김동길, 〈자유의 파수꾼〉, 2015. 11. 2).

46 그림은 1951년 1월 18일 완성되었다. 그림 소재가 된 학살에서는 1950년 가을 52일에 걸쳐 3만 5천 명이 희생되었다는 것이 북한의 주장이었다. 주장대로라면 1950년 10월, 유엔군이 38선 넘어 북진했다가 중공군의 개입으로 1·4 후퇴하기까지 그 기간이란 말이 된다. 그림 제목은 '조선에 있었던 학살', '한국에서의 학살' 등으로 번역되었는데, 이 글에서는 정영목의 책(《화가 김병기, 현대회화의 달인》, 서울대학교출판문화원, 2019)에 따라 '한국의 살육'이라 옮겼다.

피카소가 누구인가. 그림을 아는 한국 식자는 물론이고, 스페인 내전 때 공화파의 떼죽음을 야기한 파시스트를 고발하는 〈게르니카〉로 세계 휴머니스트들로부터 찬사를 받았던 인물이다. 그런 피카소가 실상과는 전혀 다르게 전화(戰禍)의 책임을 미군에게 묻는 화의(畫意)는 참을 수 없었다. 그야말로 원인과 결과를 뒤바꾸는 역사 왜곡의 전형이지 않은가.

이전만 해도 피카소는 인본주의의 한 상징으로 찬탄 대상이었다. 파리에서 제2차 세계대전의 고초를 겪을 때 나치가 공급해 주겠다던 석탄도 마다했다. 냉방에서 작업했을 정도로 반나치주의자였다. 그랬던 그가 6·25 동란 발발 즈음에 북한 공산주의 편에 선 것이 참을 수 없었다. 그때의 심경과 행동은 태경 본인 말을 직접 들어 볼 필요가 있다.[47]

1951년 봄인가 피카소가 그린 〈한국의 살육〉을 〈타임〉에서 소개했어. 미군 기계화 부대가 벌거숭이 우리 민중을 향해 총을 쏘는 장면이야. 내가 보기엔 극심한 선전 미술이었어. 북한에 있던 최승희 남편 안막이 굉장히 '센스' 있는 사람이라 그걸 대서특필했지.

북한의 문화 담당자 안막(安漠)(1910~?)에 대해서도 태경이 덧붙였다. 연안파[48] 출신인데 프로문학 창작방법론으로 프롤레타리아 리얼리즘

47 나도 직접 여러 차례 들었던 이 해프닝은 김병기의 행적을 적은 글들(오상길, 2004; 김철효, 2004)에서 되풀이되었다.

48 '연안파'는 북한의 공산단체 일파를 지칭한다. 중국 국민당과 행동을 함께했던 임시정부 세력과 달리, 중국공산당 지도부가 있던 산시성(陝西省) 옌안(延安)을 중심으로 공산주의 운동을 하다가 귀국한 세력이라 연안파란 이름이 붙었다. 문화예술 등 선전선동 활동은 김창만(金昌滿)(1907~1966년)이 주역이었다. 연안파는 노선을 둘러싸고 김일성 중심 지도집단과 대립하다가 결국 1956년 후반 대부분 당에서 축출당하거나 숙청당했다. 김창만은 같은 연

론을 내세웠던 이였다. 나치 치하 프랑스 레지스탕스에서 공산주의자 활약상을 눈여겨보았던 피카소인데, 해방 직후 소련에서 북한으로 돌아온 안막이 피카소가 그런 연유의 공산당원임은 말하지 않았다. 오로지 당원이라는 피부적 사실 하나만 갖고 적극 홍보에 나섰다. 안막의 피카소 편애는 아내가 한반도가 낳은 희대의 무용가 최승희이고, 그녀의 파리 공연에 피카소가 구경 온 것을 자랑해왔음의 연장이었다.[49]

　　김병기는 이전에 세계의 양심이라고 알려졌던 피카소가 북한이 남침했던 6·25 전쟁의 정체를 전혀 모른 채로, 〈한국의 살육〉을 그린 것이 참을 수 없었다. 이 대목에 이르면 피카소에 대한 태경의 증언은 항상 목소리가 높아지곤 했다.

　　그래서 피카소에게 편지를 쓰고 결별을 선언했지. "굿바이 피카소"라고. 그런데 우표 값이 있나. 그냥 남포동 다방에서 시인과 화가들이 모인 가운데 편지를 낭독했지. 그랬더니 서울대에서 전갈이 온 거야. 예술론 강의를 다방에서하지 말고 교단에서 하라고. 그렇게 해서 서울대로 간 거지.

　　태경은 피카소 그림에 대한 항의 퍼포먼스를 펼친 때가 1951년 후반 언제쯤이라고 힘주어 말해왔다. 그러나 한 미술평론가가 피카소에

<hr />

안파인 최창익·김두봉 등의 숙청에 누구보다 앞장섰다. 1966년 5월, 주체사상에 반하는 선전선동 활동을 했다는 이유로 그도 숙청당했다. 한편, 안막은 와세다대학 노문과에서 수학했다. 프로문학의 창작방법론으로서 프롤레타리아 리얼리즘론을 내세웠다. 광복 후 조선프롤레타리아예술동맹에 가담했다가 월북했다.

49 최승희의 파리 공연은 그때 망국의 한민족에게는 대단한 낭보가 아닐 수 없었다. "구주의 인기를 독점한 파리의 최승희 씨, 관람석엔 피카소, 마티스도 열석"이라고 당시의 우리 신문이 적었다(〈조선일보〉, 1939. 7. 29).

게 보내는 편지가 한참 나중인 1954년 1월호 〈문학예술〉에 게재되었고 글 내용에 〈전쟁과 평화〉라는 화제의[50] 1952년 피카소 작품활동에 대한 언급도 포함되어 있음을 지적하면서 태경의 퍼포먼스가 1953년 그 언젠가에 있었던 해프닝이 아닌가, 고쳐 추정했다. 연도를 1953년으로 추정해 보면 퍼포먼스가 미국에서 반공주의 정치운동이 일어난 이른바 매카시 선풍[51]과도 유관하지 않았을까, 개연성 추정도 덧붙인 평문이 2014년 말 그의 회고전 도록에도 실렸다.[52]

이쯤해서 내가 추론 또는 확인한 바는 다르다. 퍼포먼스가 미국의 '매카시 선풍'과 연계되었다는 가설은 비약이지 싶었다. 매카시 상원의원이나 당시의 미국 극우진영의 공산주의 혐오증은 한마디로 원경遠景의 반감이었다면, 김병기의 반공 행보는 만행蠻行의 목격, 사선死線을 넘나든 탈출 등으로 점철된 직접 체험이 바탕이었다. 이 점에서 간접 체험의 매카시 반공주의에 영향을 받았다는 논거는 어불성語不成이었다.

50 1952년 발로리스Vallauris의 용도 폐기된 성당의 둥근 천장에 한쪽은 〈게르니카〉, 〈한국의 살육〉 등의 이미지를 차용해 전쟁의 참상을 드러내고, 다른 한쪽은 평화를 상징하는 비둘기 등의 이미지로 나중에 '평화의 사원'이라 이름 붙게 된 폐廢성당 벽화를 완성했다. 〈전쟁과 평화〉는 그의 마지막 정치참여 미술로 1952년 4월 작업했다(William Rubin(ed.), *Pablo Picasso: A Retrospective*, MoMA, 1980).

51 미국 상원의원 매카시Joseph McCarthy(1908~1957년)는 자유주의 성향 유명 인사들을 공산주의라고 딱지 붙이곤 고소하고 추방하는 등 미국 역사상 유례없는 극단적 반공 활동을 펼쳤다. 1949년 중공의 등장, 소련의 원폭 실험, 이어 한국전쟁의 발발에 미국 국민들도 공산주의자들에 대한 고발 열풍에 빠져들었다. 그의 공격적 발언은 마침내 아이젠하워 대통령, 육군 장성들까지 공산주의자라는 비난으로 이어졌다. 드디어 1954년 국회 청문회에서 그의 주장은 근거 없다고 판명되었다. 국민들도 더 이상 매카시의 주장에 귀 기울이지 않았다.

52 최태만, "6·25 전쟁 전후 김병기의 활동: 미술평론가 김병기의 등장 경위", 국립현대미술관, 《김병기: 감각의 분할》, 2014, 182~197쪽.

또 하나, 피카소에게 항의했던 낭독문에 1952년 작품 〈전쟁과 평화〉
도 언급한 것으로 보아 글과 퍼포먼스가 1953년 해프닝이라 추정했다.
그런데 이 해는 한창 정전회담이 진행 중이었고, 그래서 지금 휴전선 일
대인 전선이 답보 상태였기에 환도遷都 분위기가 이미 일어나던 어수선
한 시국이었다.[53] 그사이 퍼포먼스가 1951년이었다고 말해온 비범한
기억력의 주인공 태경도 그렇지만, 〈전쟁과 평화〉 그림에 대한 〈타임〉
기사를 보고 난 뒤라고 기억하는 만큼 1953년은 아니었다고 스스로 의
구심을 가졌다. 장녀에게 물어본 결과, 그게 1952년 봄의 퍼포먼스였음
을 확인했다.[54]

〈한국의 살육〉을 그린 피카소에 대한 태경의 비판은 한참 나중에 그
림에 정통한 소설가 김원일金源一(1942년~)[55]이 진실을 확인해 주었다.
문제의 그림은 황해도 신천에 들이닥친 미군이 그곳 양민을 대량 학살

53 제 2차 세계대전의 영웅 아이젠하워는 대통령에 당선되자 "한국전쟁을 종식시키겠다"는
선거공약 실행을 위해 취임 전인 1952년 12월 초 방한했다. 곁들여 1951년 1월, 태경과
같은 배로 부산 피란길에 올랐던 장욱진은 9월경에 고향 연기군으로 귀향해서 한동안 그
림 창작에 매달렸다. 그사이에 술 생각이 나면 지금 세종시 일우인 충남 연기군 동면에서
나룻배로 미호천을 건너 조치원역에 이르고는 어찌어찌 기차를 얻어 타고 서울까지 오갔
다. 그 흔적이 1951년 말 즈음의 〈나룻배〉 그림이다.

54 1951년 1월 3일 인천에서 일본 배를 타고 부산으로 피란 갔던 김병기 가족은 옛 부산역 자
리였던 중앙동에 먼저 살았다. 이듬해 초 초량동으로 옮겼고, 그즈음 아버지가 퍼포먼스를
펼쳤다는 이야기를 장녀가 들었다고 기억해 냈다.

55 현대 한국 문단의 중진 김원일은 당초 그림 지망생이었다. 그림책을 더불어 펴낸 것도 그
여한의 표출이었다. 명화 50점을 고른 뒤 그 내력과 소설가의 인생유전 글을 덧붙여《그
림 속 나의 인생》(열림원, 2000)을 펴냈고, 점입가경하여 '20세기 현대미술의 대명사' 피
카소를 단행본으로 파고들었다.

했다는 소문을 근거로 삼았고, 이 소문을 기화로 북한이 '미제美帝'의 만행을 고발하는 내용의 신천박물관도 세웠다는 것이 모두 허구라는 지적이었다. 피카소 전기를 집필했을 정도였으니, 한때 화가 지망생이던 소설가의 깊은 그림 사랑은 아는 사람은 아는 일이었다. 당신 아버지가 좌익으로 활동했고 6·25 전쟁이 발발하자 인공 측에서 맹활약했던 가족사를 근거로 남북 이념 대결을 주제로 적잖은 소설을 썼던 까닭에 '분단문학가'로 알려진 그가 방북 기회에 그 현장을 직접 가 본 것은 당연한 일이었다. 소설가는 거기서 '미제의 만행'에 대한 아무런 증거물도 보지 못했단다.[56]

피카소의 그림을 두고 벌어졌던 진실 공방도 이제 세월이 많이 흘러 무려 반세기가 훌쩍 넘는 아득한 옛적 일이 되고 말았다. 태경의 마음 정리도 진작 고비를 넘었다. 공산주의자 피카소에 대한 그때의 평가는 그때의 역사였다. 세월이 반세기 이상 훌쩍 흘러 버린 오늘에 바라본 평가는, 역사란 현재 시점에서 추급하는 의미 파악이란 역사관 또한 정당하다는 점에서, 다를 수밖에 없었다.

그림은 사실 자체를 그리는 것이라기보다 상징성을 그리는 것이라

56 진상은 "1950년 10월 국군과 유엔군이 38선을 넘어 북진하기에 앞서 신천의 공산주의자들이 우익 인사를 대량으로 학살하는 사건이 발생했다. 이에 맞서 기독교도를 중심으로 한 우익 진영이 봉기를 일으켰고, 이 과정에서 상호 살육전이 벌어졌다. 좌우익의 충돌로 약 3만 5천 명의 주민이 사망한 비극적인 사건이었다." 그사이 좌편향되었던 중고등학교 한국사 교과서 대다수에 6·25 전쟁 중 "미군이 황해도 신천에서 민간인을 살육했다"는 북한의 거짓 선전에 속아 프랑스 공산당원 피카소가 그렸던 〈한국의 살육〉을 "대문짝만 하게 한 페이지 가득 실었다"(강규형, "한국사 검정 현장에서 겪은 황당 표결", 〈조선일보〉, 2015. 10. 19).

는 점에서 〈한국의 살육〉은 가해자와 피해자가 누구인가의 피상적 인식을 넘어 전쟁이야말로 반인륜의 극상極上이고 그만큼 화가가 평화에 대한 지고지선의 갈구를 그린 것이라 볼 수 있다. 이 관점에서 〈한국의 살육〉을 둘러싼 피카소 입지에 대한 논란은 간단히 고차원적으로 정리할 수 있다는 것이 만년의 태경이었다.[57] 다만, 단서는 분명히 해야 한다는 입장이었다. "그때 피카소는 이념으로 그림을 그렸지 참 현실을 그린 것은 아니었다!"

〈한국의 살육〉의 진실공방에 분명한 입장을 밝혀 준《김원일의 피카소》는 한마디로 양서다. 그림 구안具眼이 특출한 데다가, 힘 있으면서 유려한 문장, 수많은 피카소 관련 문헌의 섭렵이 어우러진, 200자 원고지 2,700장 분량의 당당한 책이다. 외국어로 번역하여 피카소 그림을 좋아하는 다른 나라 사람들에게도 '강추'하고 싶은 책이다.

물론 독서가 태경에게도 보여드렸다. "단숨에 읽었다"가 독후감이었다. 소설가를 한번 만났으면 좋겠다는 말도 덧붙였다. 2016년 초여름, 태경과 함께한 냉면집 순례로 서울 장충동의 평양면옥에 갔다. 둘이서 냉면을 즐기고 나오는데 마침 그 집 별채에서 가족들과 식사하는 김원일을 만났다. 기실, 이 냉면집은 진작 김원일도 좋아했다는 말을 듣고 서울대 정치학과의 최명崔明(1940년~) 명예교수와 두어 차례 함께 냉면에 소주를 마셨던 곳이었다. 역시 만나야 하는 사람들은 그렇게 서로 만나는 법이던가.

57 이 점은 바로 바르셀로나 피카소 미술관의 공식 해설이기도 했다. "인권을 옹호하려는 피카소의 평화주 작품 가운데 가장 중요한 〈한국의 살육〉은 이념과 입장과는 무관하다" (《영어 위키백과》 참조).

5

환도 그리고
미술교육 일선

피카소 논란 끝 서울대 출강

피카소 그림에 대한 김병기의 분개는 알아주는 이들이 있었고, 그의 미술 일대 진로에 의미 있는 파장을 낳았다. 피카소 그림에 항의 퍼포먼스를 끝낸 얼마 뒤, 장우성 서울 미대 교수가 찾아와 '예술론' 강의를 대학 강단에서 해달라고 초빙했다. 실질적으로 청한 이는 물론 장발학장이었다. 그즈음 동양화가 이유태 李惟台(1916~1999년)[1]도 찾아와 이화여대로 오라 했다. 고민까진 아니었지만 어디를 갈까 생각하다 서울대로 갔다.

여자대학을 거절한 것은 우리 집사람과는 전혀 관계가 없다. '작전상' 공처가 처지를 유지했을 뿐, 나는 정말 공처가가 아니다.

서울대 강의를 시작한 것이 1953년. 화가로서는 아주 드물게 현대미술이론에 정통하다는 주변의 정평 덕분이었다.[2] 이론에 정통함은 무

1 1935년 김은호 金殷鎬(1892~1979년) 문하에 들었고, 1938년 도쿄 제국미술학교에서 수학했다. 선전에서 입선과 특선을 거듭했고, 1947년 이래 이화여대 교수로 재직했다.

2 1954년 4월부터 1957년 4월까지 서울대에 '대우조교수'로 있었다(서울대 조형연구소, 《그림, 사람, 학교: 서울대학교 미술대학 아카이브 – 서양화》, 2017, 64쪽). 공직인 국립대

엇보다 독서로 무장한 '문학청년'이었다는 사실에서 연유하는 말이기도 했다. 담당과목은 '현대미술형성론'.

서울대 초창기 강의는 부산 송도의 판잣집 임시 교사에서 했다. 거기서 두 번 강의했다. 그때 김병기는 커피와 담배가 없으면 예술 이야기는 못하는 줄 알았다. 가교사에 커피가 있을 리 만무했지만, 담배는 태경의 주머니에 있었다. 담배를 피면서 수업해도 되느냐고 강의실에서 물었더니, 학생들이 좋다고 응답했다.[3] 이게 즉각 장발 학장에게 보고되었다.

다음 날 학장 호출을 받았다.

"교실에서는 담배를 안 피우게 되어 있습니다!"

"그래요? 좋습니다. 알겠습니다."

대답해 놓고 나니 뒷구멍으로 고해바친 학생들이 괘씸했다.

그가 담배를 피웠던 까닭은 문화학원에 다닐 적의 문학부장 사토 하루오佐藤春夫(1892~1964년)[4]가 문득 생각이 나서였다. 그 시절, 동기생 다니자키 아유코谷崎鮎子(1916년~?)도 같이 수업을 들었다. 사토 하루오의 수업에 그녀가 의붓아버지 사토의 담배 시중을 들었다.[5] 일본

학 교수의 정원은 정부 예산만큼 확보하는데, 한때 필요에 따라 기성회비 등으로 대학 자체에서 임용한 것이 대우교수제도였다.

3 전쟁에 시달림을 보상받기라도 하듯, 대학 교단에서 담배를 피던 교수들의 일화가 전설처럼 전해진다. 1960년 전후 서울대 문리과대학 정치학과 강의실에서 당시 하늘처럼 존숭받던 교수가 학생들에게 "맛 좋은 미국 담배를 가졌는가?" 물으면, 학생들은 기다렸다는 듯 다투어 그 담배를 올렸단다.

4 사토는 그림에 소질이 있어 이과전二科展에도 입선했던 소설가였다.

5 소설가 다니자키 준이치로谷崎潤一郎(1886~1965년)는 여체 탐닉, 사도마조히즘과 결합된 에로티시즘 등 탐미주의 문학을 추구했다. 1915년, 10살 연하 지요코와 결혼한 뒤 나중에 친구인 소설가 사토 하루오에게 아내를 양도하겠다는 합의문을 〈아사히신문〉에 발표해

문학에서 가장 '센슈얼'한 작가 다니자키는 사토와 서로 아내를 바꾼 사이였다.

어쨌든 그 생각이 나서 담배를 피웠다. 하루하루 목숨이 위태로운 극한 전쟁 상황 속에서 담배를 피워야 스트레스가 풀리는 것 같았다. 말로Andre Malraux 사진 가운데는 양손 가득 담배를 들고 있는 것도 있다. 말로의 행동주의 문학에 감동을 받은 청년이던 나도 그래서 항상 담배를 피웠다.

일본 사회에 큰 파문을 낳았다. 《미친 사랑》(1925년)은 다니자키 전기 문학의 대표작으로, 주인공 나오미는 당시 내연 관계였던 처제 세이코가 모델이었다. 1964년 일본인 최초로 미국문학예술아카데미 명예회원이 되며 국제적 명성을 얻었다. 생전에 아유코에게 편지 225통을 보냈는데, 딸에게 보낸 소설가의 편지 묶음이 책(도쿄, 중앙공론사, 2018)으로 나온 것은 태경 생전에 듣지 못했다.

정릉집 시대

김병기가 피란생활을 접고 환도한 때는 1954년. 서울 필동의 이층 집에 겨우 세를 들었다. 거기로 물을 깃는다고 끈이 없는 뜨물 양동이를 들고 오르내리다가 쓰러졌다. 천만다행으로 어머니가 정성껏 몸을 어루만져 준 덕분에 큰 뒤탈은 피할 수 있었다.

6·25 전쟁이 발발했을 때 김병기 가족은 서울역 건너편 후암동에 살았다. 본디 장인이 살던 집이었는데, 다른 집으로 옮기면서 딸에게 팔았던 것. 태경의 아버지가 혼자가 되어 노환에 시달리던 시절이라 태경 내외가 모시고 살았다.

전쟁 통에 집 걱정 없었던 백성이 있을 리 만무했지만, 김병기의 서울살이 역시 고대광실高臺廣室에서 달동네를 오간 널뛰기 급전직하急轉直下였다. 해방 직후 아버지 김찬영이 살던 돈암동 집은, 훗날 1960년 3월 대통령 선거에 민주당 후보로 출마했다가 직전에 지병으로 미국에서 급서했던 조병옥趙炳玉(1894~1960년) 박사에게 팔았다.

그때 한옥이 즐비했던 일대에서 김병기 아버지 집이 가장 컸다. 아버지는 집짓기를 아주 좋아했다. 집 마당에는 신라 석등이 놓여 있었다. 집을 남의 손에 넘길 때도 석등은 팔지 않았다. 그걸 옮기려고 벼르던

사이에 그만 6·25 전쟁이 터졌다.

환도 직후 주거 사정은 내남없이 밑바닥이었다. 어느 날 아내가 열흘이나 집에 들어오지 않았다. 나중에 알고 보니 그 짬에 정릉에 무허가 집을 직접 지어 놓았던 것. 태경 내외의 결혼 중매쟁이 친구가 먼저 정릉에다 하꼬방 판잣집을 지었음을 알고 당신 아내도 바로 옆에다 하꼬방을 지었다. 그 시절, 무엇보다 집 때문에 모두들 고생이 많았다. 장욱진 가족은 환도 이후 제 집 마련 때까지 다섯 자녀를 데리고 무려 스물두 번이나 전셋집을 오가야 했다.

정릉생활이 시작되었다. 토막집이지만 석간수石間水도 나왔다. 얼마나 좋은지 모를 일이었다. 가족들이 좋아했다. 그때 박고석이 북한산성 보국문輔國門 아래에 일제 때 요정이던 명성으로 이후 일대의 랜드마크가 되었던 청수장淸水莊6에 가까이 살았다. 거기로 커피 마시러 가곤 했다. 그 집도 무허가였지만 지은 지 오래돼서 허가 난 집처럼 보였다. 이웃에 소설가 박경리도 살았다. 그 집 딸(훗날 김지하 시인의 아내)에게 그림을 하루 가르쳤더니 아내가 화를 냈다. "박경리가 미인이었으니까!"

평안도 사람들은 대개 절에서 나온 이들이 제대로 사람 구실할까 의구심을 가진다. 옛적에 전라도에서 올라온 서정주 시인에게도 그런 소문이 나돌았지만, 박고석을 자주 찾아온 고은高銀(1933년~)을 두고도 그런 생각을 가진 적이 있었다. 아무튼 타계 1주기를 맞아 박고석 집에서 김병기와 함께 나누던 이중섭 이야기를 엿듣고는 거기에 매료되었

6 나도 도미하기 전인 1969년 성가成家하면서 바로 가까이 새로 지어진 대한주택공사 서민 아파트에 산 적 있었다. 이 인연으로 거기가 분가한 내 가정의 호적지가 되었다.

다. 나중에 평전을 적기 시작했는데 하루 저녁에 200자 원고지로 100장 넘게 "마구 써댔다"는 소문도 나돌았다.[7]

그래서인지 태경의 아내와 처제(김주한, 1928년~?)[8] 이름이 서로 뒤바뀌었고, 태경 생일(4월 10일)이 이중섭 생일로 오랫동안 잘못 통용되었다. 녹취 과정에서 잘못 적었기 때문이었다.[9] 옛적에 태경의 처제와 이중섭 사이에 혼담이 오가기도 했다. 당시엔 본인 몰래 중매쟁이들끼리 짝을 맞춰 보고 입방아를 찧었으니 이중섭이 그걸 알았는지는 모를 일이었다.

7 박고석이 이중섭에 대한 우정이 지극했음은 그 아내 회고담("부인 김순자 여사를 통해 본 박고석", 《박고석과 산》, 마로니에북스, 2017)에 잘 적혀 있다. 회고담에 이중섭의 주검 이야기가 나온다. 그 주검 정보로 아내 이남덕에게 유골 일부를 전했다는 구상 시인의 행적이 진실로 읽힌다(오누키 도모코, 2023, 317쪽). 그런데 죽음 전후 사정은 회고담이 다양하다. 이를테면 김병기가 정동의 서울예고에서 도보거리인 서울적십자병원으로 가서 찾았다는데 이후 거기에 자신도 있었다는 사람이 여럿 나타났다. 1956년 9월 9일 문병 갔다가 "시신으로 변해 버린, 9월 6일 타계의 이중섭을 발견한" 이는 김이석金利錫(1914~1964년, 평양 종로보통학교의 이중섭 1년 선배)이라고 이중섭 심층 연구(최열, 《이중섭 평전》, 돌베개, 2014, 688쪽)가 적었다. '죽음장사'라는 말도 있듯, 이중섭과의 인연을 자기정체성 확대 방편으로 삼는 경우가 여러 곳에서 나타났다는 말도 김병기가 했다.

8 일제 때 무사시노음악학교를 다녔던 태경의 처제는 6·25 전쟁 전에 미국으로 유학 가서 한국인 최초로 줄리아드를 다녔던 피아니스트였다. 거기서 만난 남편도 독일계 피아니스트였다. 1960년대 초 한국에서 리사이틀도 열기도 했다. 그때 태경이 살펴보니 처제는 한국을 몰라도 이만저만 모르는 게 아니었다. 한국의 초가를 "일본의 다실茶室로 생각해야 마땅했다"는 게 태경의 생각이었다. 어찌 보면 초가삼간이 한국 사람의 이상인데, 처제는 그걸 보고 아프리카를 연상했다.

9 《이중섭, 그 생애와 사상》(고은, 민음사, 1973)은 불운의 천재화가에 대한 국민적 관심을 이끈 화제의 책이었다. 보통학교와 문화학원 동기이자 동갑인 김병기의 증언도 집필의 참고자료가 되었다. 훗날 이중섭의 생일이 9월 16일로 제대로 밝혀진 것은 문화학원 이전에 한때 다녔던 제국미술학교 학적부를 통해서였다. 1945년 3월 도쿄의 전 시가지가 미군의 대공습을 받았을 때도 학교가 미군 포로수용소로 징발된 덕분에 문화학원은 화공火攻의 대상에서 빠졌다. 달리 실화失火로 학적부가 소진되었다는 소문은 김병기가 나중에 들었다.

미술의 대학교육과 중등교육

　대학 교직에 들기 앞서 김병기는 6·25 전쟁 발발 직전에 잠시 대방동의 서울공고 미술 선생으로 나갔다. 2015년 가을, 백세 스승을 찾아 옛정을 말해 주어 스승에게 감격을 안긴 전 〈조선일보〉 논설위원 이도형李度珩(1933~2020년)도 그때 학생이었다.

　그즈음 도상봉都相鳳(1902~1977년)[10]을 만났다. "도쿄미술학교 선배인 김찬영의 아들이면서 사람이 공손하다"며 그때 한국문화연구소 선전국장이기도 했던 김병기를 좋게 봐주어 숙명여대 강사로 써 주었다. 인연의 연장으로 환도 직후 1954년 도상봉이 과장으로 일하다가 그만두어, 한 학생[11]을 가르쳤을 뿐이었지만 숙명여대 미술과장을 잠시 맡았던 적도 있었다.

10　보성고보에서 고희동에게서 유화를 배웠다. 도쿄미술학교를 졸업했고, 1948년 숙명여대 교수가 되었다. 1955년부터 대한미술협회 위원장을 비롯하여 한국미술협회 이사장 등을 역임하면서 미술계 제도권 중심인물로 활약했다. '도천陶泉'이란 아호가 말해 주듯, 그 무렵부터 애장하던 조선 백자 항아리를 소재로 꽃이 놓인 정물화를 즐겨 그렸다. 백자 항아리 사랑은 우리 현대 화단에서 김환기와 막상막하였다.

11　1933년생 김인덕 학생이었다. 임시수도 부산에서 숙명여대에 입학했고, 이후 태경과 줄곧 이어온 사제 인연으로 스승의 백수를 누구보다 심축했다.

곧이어 서울대와 인연을 본격적으로 엮어가기 시작했다. 그때 대학 미술교육 특히 서울대의 경우, 장발 학장은 미국의 미술학교 시스템을 좇으려 했다. 프랑스식 도제양성 시스템인 도쿄미술학교와는 대조적이었다. 그때 일본 미술학교는 여러 종류였다. 김환기가 나온 니혼대학은 3년제 미술과정인데, 영문으로 적으면 'University of Japan'이 되어 일본의 대표 대학처럼 언뜻 거창하게 들린다. 하지만 내막을 알고 보면 이름에 훨씬 못 미치는 학교였다.[12] 거기 예술부 전문부를 김환기, 박고석 등 몇 사람이 졸업했다. 연극부에는 김동원, 이해랑을 비롯해서 많은 유학생이 다녔다.

김병기가 서울대에서 맡은 강좌는 '현대미술형성론'이었다. 현대미술은 어떻게 형성되었는가. 모범적 텍스트가 있는 것이 아니어서 그의 머릿속에 담긴 것으로 강의했다. 굳이 말하면 세잔Paul Cézanne이 중심개념이었다.

김병기는 12살에 세잔을 처음 알았다. 다른 화가보다도 그림은 세잔처럼 그려야 한다는 생각을 소년 때부터 갖고 있었다. 월간 〈사상계〉에 "모던아트의 반세기"란 제목으로 4편의 글을 썼을 때도 첫 편이 세잔론이었다.[13] "현대미술의 여러 화가를 보면 다 비형상의 그림처럼 보이지

12 제대로 된 정보가 없으면 이름만 가지고 대학 수준을 가늠하기가 쉽지 않다. 6·25 전쟁이 끝나자 부자 집안에서는 자녀를 미국 등지로 유학 보냈다. 막상 공부할 만한 명문대를 고르려 하는데, 미국은 뉴욕대학University of New York이 가장 좋다고 거기로 유학 간 경우도 있었다. 한국에서는 서울대가 일류이니 미국은 당연히 뉴욕대학이라고 여겼던 것이다.

13 "모던아트의 반세기 1: 세잔느", 〈사상계〉, 1960년 1월호; "모던아트의 반세기 2: 큐비즘", 〈사상계〉, 1960년 2월호; "모던아트의 반세기 3: 입체주의", 〈사상계〉, 1960년 3월호; "모던아트의 반세기 4: 표현주의와 미래파", 〈사상계〉, 1960년 5월호.

만 거기에도 형상성이 있기 마련이었다. 마찬가지로 세잔도 형상을 떠난 적이 없었다"는 내용이었다. 백철白鐵(1908~1985년)의 문화 관련 책에 '미술 편'은 김병기가 함께 쓰면서도 같은 이야기를 했다.

예술론 시간은 미학과美學科 학생도 다수 청강했다. 처음엔 이론만 가르치다가 나중에 실기도 가르쳤다. 장발 학장이 미대 졸업반을 맡으라고 했기 때문이다. 제1회 나혜석 미술상을 받았던 심죽자沈竹子(1929~2023년), 나중에 유명 영화감독 유현목兪賢穆(1925~2009년)의 아내가 된 박근자朴槿子(1931년~) 등이 그때 학생이었다.

이들이 처음 하던 건 사실주의 그림인데, 추상으로 넘어가는 과정에 역점을 두고 가르쳤다. 그렇다고 갑자기 추상을 가르칠 수는 없었다. 대상을 앞에 놓고, 모델을 세워 놓고, 사실이 추상화되는 과정을 보여 주었다.

그 시절 일화 중 이 대목은 내가 태경에게 들을 때마다 웃음이 나곤했다. 1957년 5월, 신문사의 이른바 대표 문화사업으로 〈한국일보〉가 미스코리아 제1회 대회를 개최했을 때 태경이 심사위원을 맡았다. 심사방식 하나로 무대 앞을 가로지르는 방년芳年 여성들의 수영복 차림을 바라봐야 하는데, 반라半裸 처녀들이 등장할 때마다 태경이 오히려 먼저 수줍음을 타서, 아니 면구스러워서 고개를 돌렸다는 것. 미술실기 시간에 누드모델을 세웠을 화가도 일찍이 남녀 내외 법도를 체득했던 구세대 사람들의 행태는 숨길 수 없었다는 말이다.

수업 시간에 장발 학장이 가끔 들어와서, "발가락이 이상한데!" 그랬다. 몇 시간 뒤에 김정환金貞桓(1912~1973년)[14]이란 디자인 교수도 들

어와서 장발이 말한 대로 "발가락이 이상한데?" 했다. 한마디로 장발은 추상을 반대하는 분이었다.

　서울 미대 동료 교수 가운데는 대학 같은 제도 속 '미술교육'을 생경하게 여기는 이들도 있어 무엇을 가르쳐야 하는가, 어쩔 줄 몰라 하는 경우도 있었다. 이를테면 장욱진은 교실에서 그림을 앞에 두고 고민에 고민을 거듭하는 학생을 만나면 손을 잡아 이끌고 함께 막걸리 집으로 향했다. 송병돈宋秉敦(1902~1967년)[15]은 아예 미술이론을 가지고 이야기를 이끌어 나갈 처지가 아니었기 때문이었던지 "나는 자네들만 믿네!" 이것이 그이 교육의 전부였다.

14　무대미술가. 휘문고보 거쳐 일본미술학교 졸업했다. 광복 이후 서울무대장치소를 운영하면서 연극과 영화 양쪽에 활동 폭을 넓혔다.

15　1930년 도쿄미술학교를 졸업했다. 구본웅·길진섭·김용준·이종우·황술조 등 동문 유화가들과 함께 목일회牧日會를 결성하여 1934년 5월 화신백화점에서 첫 번째 전람회를 가졌다. 국전 추천작가가 되었고, 서울 미대에서 가르쳤다.

서울예고 미술부장, 미술도 조기교육 대상인가

서울예술고등학교 미술부장도 1954년 즈음 맡았다. 모체인 이화여고 신봉조辛鳳祚(1900~1992년) 교장의 선제적先制的 착상에 따른 설립이었다. "우리나라를 세계에 알리는 데는 뛰어난 예술가 양성이 가장 빠른 길"이라 생각했던 것. 설립에 앞서 이미 1952년 임시수도 부산에서 이화아동음악콩쿠르를 개최했다.

드디어 1953년 3월, '이화예술고등학교'가 출범했다. 바로 그해 11월, 학교 이름을 '서울예술고등학교'로 바꾸었다. 신봉조의 판단은 여학교 이화의 이미지로 남녀공학 예술교육이 어렵겠다 싶어 서울예술고등학교(이하 서울예고)로 학교 이름을 고쳤다(고혜령, 2012).[16]

교육과정으로 음악과와 미술과에 이어 무용과도 보탰다. 장발 학장이 "김 선생이 이화여고에 가서 예고를 만드세요!" 그랬다. 김병기는 서울대 교수 입장에서 이화여고의 자매결연 예술학교를 만든 셈이었다.

[16] 제1회 동아 콩쿠르 우수상(1961년)의 피아니스트 신수정申秀貞(1942년~)을 필두로 리즈 콩쿠르 우승(2006년)의 김선욱(1988년~), 쇼팽 콩쿠르 우승(2015년)의 조성진趙成珍(1994년~), 반 클라이번 콩쿠르 우승(2022년)의 임윤찬任潤燦(2004년~)이 예원학교 또는 서울예고가 배출한 피아니스트 열전의 인물들이다.

그 시절은 겸임이 다반사였다. 서울대 교수이자 서울예고 미술부장이 었다는 말이다.

서울예고에 나갈 즈음 이사장이 음악가를 우대했다. 태경이 임원식 林元植(1919~2002년)[17]보다 사회적 이름이 높다고 스스로 생각했지만 "임원식이 나를 눌렀다." 교장이 되지 못했다는 말이었다.[18]

그런 형편에 이사장에게 특청해서 전쟁이 끝나고도 서울대에 복교 하지 못해 졸업장이 없었던 김창열 金昌烈(1929~2021년)을 교사로 뽑게 했다. 장발이 서울 미대 제1회 졸업생 백문기 白文基(1927~2018년) 조각 가를 교사로 추천해와 그대로 따랐다.

장발이 미술에 조기교육이 가능하다고 이야기한 적은 없었다. 하지 만 미술대학을 주관하는 사람이니까 고등학교 교육에 관심이 있지 않았 나 싶었다. 처음엔 예고 출신이면 서울대 미대에 무조건 합격시켰다. 나 중은 예고 졸업생을 잘 받지 않았다.

서울예고라는 교육장치가 성공했는지 실패했는지 지금 확언하긴 어렵다. 잘 모르겠다. 프랑스나 일본에도 없는 형태다. 미술·음악·무용을 통합적으 로 교육시키는 건 첫 시도가 아닌가 한다. 그러나 쇼팽과 들라크루아 또는 스트라빈스키와 피카소처럼 상호 보완적인 영향력을 주고받을 수 있지 않겠 나 기대했다고 말할 수 있다. 음악 전공이 미술을 이야기하고, 무용 전공이

17 만주와 일본, 미국에서 피아노·작곡·지휘를 공부한 1세대 음악가다. 고려교향악단 초대 상 임지휘자였고, 1956년 KBS 교향악단을 창단했다. 1961년 서울예고 초대교장을 맡았다.

18 음악과 미술은 같이 '예체능계'에 속한다. 그런데 음악의 조기교육 유효성은 세상이 아는 일이지만, 미술에는 그런 확신이 없었기에 서울예고 초대 교장 자리에 음악가가 지명된 것 이 아니었을까.

음악과 미술에 대해 논하는 그런 걸 기대했을 것이다. 무용은 공연예술이지만 거기에 무대장치, 의상 등의 미술도 있기 때문이다.

그런데 역사적으로 10대teen-ager 음악가나 10대 시인은 있지만, 10대 미술가는 없다. 피카소가 17세 때 거장 벨라스케스Diego Velázquez(1599~1660년)[19] 같은 그림을 하나 그렸을 뿐, 10대에 제대로 미술을 한 사람은 아무도 없었다.[20]

어떻게 보면 미술은 어른들의 예술이다. 음악이나 무용은 더 젊은 사람들이 할 수 있지만. 특히나 추상회화는 좋은 보기가 나 자신이다. 내가 49세까지 한국에서 위원장도 하고 교수도 했지만 진정한 예술은 몰랐다. 예순, 일흔, 여든을 지나며 미술을 느낀다. 장거리 선수일 수밖에 없다. 사적으로는 내가 그렇게 느끼고 그림을 더 알게 되었다. 미술이 무슨 손으로 그리는 장인artisan의 세계가 아니라 심령으로 그리는 것이기 때문이다.

19 24세에 국왕 펠리페 4세의 궁정화가가 되어 생애를 궁정에서 보냈다. 17세기 스페인 회화의 거장으로, 완성적 구도, 탁월한 데생, 지적 색채로 그려진 화면은 우아함이 넘친다. 고야의 《옷 벗은 마하》 이전에 스페인 회화 유일의 나체화(《거울을 보는 비너스》, 1650년경)는 최초의 근대적 나부상裸婦像이었다. 궁정의 노리갯감이던 신체장애자 초상화(《비리에카스의 소년》, 1637년경;《어릿광대 세바스찬 데 모라》, 1644년경)를 그려 '개인 구제' 미학의 한 선행 지표가 되었다(《미술대사전》 참조).

20 태경이 즐겨 인용하는 세계미술사 일화는 자코메티Alberto Giacometti(1901~1966년)와 브라크Georges Braque(1882~1963년)의 대담. 전자가 "피카소가 예술가인가 했더니 알고 보니 희대의 천재였다!"는 말이었다. 말뜻은 예술가는 천재보다 한결 높은 위상인데, 어릴 적 천재보다 인생의 연륜이 쌓이고 녹아들어야만 비로소 미술가가 된다는 뜻이다. 결국, 미술의 조기교육은 정당성이 별로라는 것이 태경의 성찰이었다.

10대를 위한 미술교육의 정당성이 박약하다면 서울예고의 미술교육은 인문교육을 보태어서 어린 화가 지망생들이 음악, 문학 등의 다른 예술세계에 두루 노출되게끔 돕는 것이 장차 하나의 대안이 아닐까 싶었다. 정상급 화가들이 인접 예술에도 정통한 결과로 자신의 예술세계를 더욱 심화시켰던 역사적 선례가 떠올랐기 때문이었다.

이를테면, 일찍이 화가와 문인들의 교분은 역사적으로 자별했다.[21] 한국의 모더니즘이 싹트던 20세기 전반의 화가와 시인의 교분으로 말하자면, 이중섭과 구상具常(1919~2004년), 구본웅具本雄(1906~1953년)과 이상, 정종여와 정지용 사이는 창작 자극의 교호배양交互培養, cross-fertilization 우인이면서, 이 이상으로 시대의 미담이기도 했다.

서구에서 미술가와 음악가의 만남도 역사로 남았다. 프랑스 고전파 화가 앵그르Jean Ingres(1780~1867년)가 파가니니와 더불어 베토벤 현악 사중주를 연주했고, 리스트와 함께 모차르트와 베토벤의 바이올린 소나타를 연주했다. 이러한 사실은 한 번쯤 들어 보고, 생각하는 바가 있어야 하지 않을까.

미술과 문학의 상호친화성은 물론이고 미술학도들에게 음악적 소양의 필요성은 현대미술사에서 기념비적 화가들이 진작 설파했다. 마티스는 "모든 색은 함께 노래한다. 음악에서 화음처럼 모든 색은 합창에 필요한 힘을 갖고 있다"했고, 고갱은 "색을 연결하여 음악적 하모니를

21 20세기 초엽 에콜드파리 시절, 아폴리네르Guillaume Apollinaire(1880~1918년)·장 콕토Jean Cocteau(1889~1963년) 시인이 피카소·모딜리아니Amedeo Modigliani(1884~1920년)·마티스Henri Matisse(1869~1954년) 등 화가들과 어울렸던 관계는 그 시대 기념비적 문화 현상이었다.

완성한다" 했다. 칸딘스키는 악기를 색깔로 비유해서 빨간색은 튜바, 노란색은 트럼펫, 파란색은 플루트, 푸른색은 첼로로 표현했다.[22]

　미술에서 음악의 무게는 로스코Mark Rothko(1903~1970년)의 경우가 아주 실감난다. "복잡한 생각의 간결한 표현"이라며 특히 모차르트를 좋아했던 그가 이해하는 모차르트 음악은 "눈물 속에서 짓는 웃음"이었다. 연장으로 로스코는 "비 온 뒤의 무지개 광채" 같은 그림을 그려 내려 했다.[23]

　개인적 단견인지 몰라도, 서울예고에서 그런 시도는 거의 이루어지지 않았다는 인상을 나는 강하게 받았다. 2016년 5월 20일, 가나화랑 야외 공연장에서 총동창회 주최로 서울예고 창립 63년 기념 5월 축제가 열렸다. 마침 태경의 화실로 갔더니만 당신도 왕년의 미술부장이라 거기에 초대받았다며 함께 가 보자 했다. 행사 시작 직전, 귀빈으로 태경을 소개하는 말이 있었다.

　"작년은 한국 나이로 백 살에, 올해는 만 나이로 백 살인 초대 미술부장이 여기에 참석했습니다."

　이어진 그날 공연은 기악음악 둘과 발레 두 무대로 꾸며졌다. 두 곡은 두 대의 바이올린을 위한 헨델 곡, 또 하나는 바이올린과 첼로를 위한 코다이 곡이었다. 사회자는 서울예고 출신 모 대학 미술교수라고 자기소개를 했다. 음악 공연이 시작되었다. 해설이랍시고 "저는 음악을

22　전동수, "그림에서 음악을 듣는다", 〈서울아트가이드〉, 2016년 9월호.

23　Christopher Rothko, *Mark Rothko: From the Inside Out*, Yale Univ. Press, 2015, 167~182쪽.

모릅니다. 그러나 바이올린 소리가 힘차게 울리는 것을 들으니 아주 좋은 곡을 멋지게 연주했음을 알 만합니다!"란 말을 연이어 되풀이했다.

미술과 음악과 무용에 함께 역점을 두는 학교가 분명한데, 그럼에도 그 학교교육 실행에서는 인접 예술에 대한 소양교육은 전혀 하지 않았다는 말로 들렸다. 마침 예고 교장 금난새 지휘자와 함께 나란히 보고 있는 상황에서 미술가가 음악을 모른다고 거듭 말함은 부끄러움을 모른다는 몸짓이 아닌가.

한 사람 동창회 간부의 언행을 통해 서울예고의 교육을 구조적으로 비판하는 것은 무리한 비약임을 염두에 두더라도 내가 살고 있는 동네 명문에게 드리는 고언이라 하겠다.

일본 유학 시절 음악, 특히 고전음악에 관심이 많았던 김병기는 조금은 우리 미술교육이 뒷걸음쳤음을 통감했을 만하다. 그가 문화학원에서 제작에 앞장섰던 불러틴 〈로로르〉의 맨 하단에 모임 예고가 나온다. 2월(1937년) 예정 강좌는 미술담당 아리시마 이쿠마 교수 주관의 현대음악 모임이었다. 주제는 오네게르Arthur Honegger(1892~1955년), 미요Darius Milhaud(1892~1974년) 등 제1차 세계대전과 제2차 세계대전 사이 짧지만 평화로웠던 이른바 전간기戰間期에 혜성처럼 나타났던 파리 음악원 출신 '프랑스 6인조' 작곡가의 음악에 대한 것이었다. 이때 사회자가 바로 김병기였단다.

바람직한 미술교육 방식은

김병기 같은 전문가는 말할 것 없고 미술에 대해 조금이라도 이해가 있는 사람이라면 생각은 한결같을 것이다.

"미술은 본질적으로 틴에이저 세계가 아니다."

많은 이가 공감할 만한 김병기의 생각은 이러했다. 미술교육이라면 단적으로 파리 에콜데보자르École des Beaux-Arts의 모로Gustave Moreau(1826~1898년) 같아야 했다. 동시대의 부그로William-Adolphe Bouguereau(1825~1905년)[24]는 아카데미즘의 전형으로 "모두 나를 따르라!"는 식이었다. 여기서는 한 명도 제대로 된 화가가 나오지 않았다.

모로는 달랐다. 개인적으로 어떤 학생에게는 "너는 왜 대상만 보느냐? 캔버스가 중요한데"라 했고, 또 다른 학생에게는 "너는 왜 캔버스만 보느냐? 대상이 중요한데"라 했다. 정반대되는 조언일망정 개별적으로 말함으로써 학생들의 개성을 살려 주는 식이었다. 20세기 기념비

[24] 부그로는 프랑스 아카데미 미술의 보수적 가치를 지키는 가장 영향력 있는 신고전주의 화가였다. 그때는 아카데미즘 영향으로 형식적이고 판에 박힌 고전주의나 낭만주의 그림이 횡행하던 시대였다. 당시의 보수적인 눈에는 인상주의 그림이 "쓰레기 같은 그림"에 지나지 않았다. 부그로도 모네, 마네 등 인상파 화가들의 그림을 "스케치 수준밖에 안 되는 그림"이라 비하했다.

적 화가 마티스와 루오Georges Rouault(1871~1958년)도 그의 문하에서 나왔다.

위대한 제자 뒤에 가려진 빼어난 스승으로 모로 외에 프란츠 폰 슈투크Franz von Stuck(1863~1928년)가 있다.[25] 그는 클레Paul Klee(1879~1940년)와 칸딘스키의 스승이었다.[26]

내가 서울대에서 모로가 되고 싶었다. 학생에게 어떤 것이 필요한지 알려 주는 것이 중요했다. 나는 어쩌다가 교육자가 된 셈이지만 상당한 에너지를 교육에 쏟았다. 교육자가 되려고 미술을 한 게 아니었지만 궁할 때라 밥벌이하면서 교육을 하게 된 거다. 나는 뭐 하나를 하면 간단히 하는 사람이 아니다. 상당히 정성을 다한다. 학교에서 한 달의 2주치 먹을 것을 줬다면 다른 2주는 아내가 겨우겨우 마련해서 먹고살았다. 이게 미국으로 가게 된 이유이기도 했다. 결국, 서울예고의 미술사적 역할이라면 가장 큰 기여 중 하나가 스스로 서기 힘든, 다시 말해 작품으로 먹고살기 힘든 미술가들에게 밥자리를 마련해 주었음이라 하겠다.

25 아르누보 예술의 큰 스승으로 불리던 독일 상징주의 화가다. 제2차 세계대전 시기 한때 미술지망생이었던 나치 독일의 히틀러는 스스로 폰 슈투크의 열정적인 팬임을 숨기지 않았고, 나치는 그의 작품을 최고의 게르만 예술이라고 규정했다. 그가 죽자 "뮌헨의 마지막 남은 위대한 예술의 왕자"라 하여 전 도시가 그의 명복을 빌게 했다.

26 천재적 능력도 물론 중요하지만 그걸 일깨워 주는 책임감 있는 스승의 관심이 함께 어우러져야 훌륭한 인재로 자랄 수 있음은 미술 분야도 다르지 않다. 그런데 빼어났던 스승들은 위대하게 평가받는 제자 화가들의 이력 속에 "누구누구를 사사했다"고 겨우 짧은 말로 장식된, 한마디로 명성이 백 년을 못 간 "한때 창창했던 예술가"이기도 했다. 모로가 살았던 당시에 그의 작품은 비평가와 애호가들로부터 "마약과 같은 환각을 느끼는 그림", "레오나르도 다빈치의 안개가 낀 듯한 배경과 인간의 언어로는 형용할 수 없는 묘한 느낌을 가진 그림"이라는 극찬을 들었다.

장발 학장과 얽히고설켜

장발張勃(1901~2001년)과 김병기의 사이는 처음부터 '정치적 관계'
였다. 한마디로 순탄치가 않았다. 서울 미대에서 장발은 미술사를, 김병
기는 현대미술형성론을 가르쳤다.

미술형성론도 미술사 이야기를 아니 할 수 없었다. 다들 가톨릭과
연관되어 있었다. 김병기도 가톨릭이 중요하다는 것을 인지하고 좀 배
워야겠다는 마음도 생겼다. 그의 아버지도 세례명 '루카'인 천주교 신자
가 되어서 돌아갔다. 형님도 그렇게 공산주의에 반대하다가 가톨릭 신
자가 되어 돌아갔다. 요셉이었다.

어머니는 장로교 신자였다. 태경 또한 감리교 학교인 광성고보를 다
닐 적에 4년이나 성경공부에 참여한 끝에 남산현 예배당에서 물세례를
받았다. 세례를 받기까지는 예수님은 '모시는 사람'이라고 생각했지 신
이라고 느끼지 못했다.[27]

27 태경의 종교관은 하나님이다. 옛날부터 하늘에 신이 있다고 하느님을 믿었던 한민족이 그
 유일신을 기독교를 통해 확인한 것이 하나님이다. 유교의 경우, 공자는 "이 세상을 알 수 없
 는데 어찌 내세를 알겠느냐"고 했고, 불교는 모두가 부처가 될 수 있다는, 사람이 곧 부처란
 믿음이었다. 대조적으로 기독교는 하나님을 통해 내세의 영생을 말하고 있음이 특징이다.

감리교식으로 세례를 받았던 몸인데도 장발의 권유로 아내와 함께 가톨릭 교리문답을 배웠다. 아버지와 형님의 전력을 생각해서 가톨릭 세례도 받았다. 장발이 그의 대부였다. 세례명도 '루이Louis'라 지어 주었다.

장발은 많은 사람들의 대부가 되었지만, 세례명을 준 경우는 김병기 한 사람이었다. 그만큼 김병기도 장발에게 '충성'을 많이 해야만 했다. 앞서 말했듯, 6·25 전쟁 때 서울에 들어온 북한의 문학수는 장발의 명륜동 한옥을 징발해 활동 근거지로 삼았다. 거기로 태경이 문학수를 찾아갔던 데는 죄의식도 있었다.

김병기가 명륜동 근처에 숨어 살 때 문학수에게 자신이 숨어 사는 집을 알렸다. 또 김환기 집에서 문학수를 청했을 적에 한 상 밥을 잘 먹었던 적도 있었다. 함께 자리했던 김병기는 호남지방 음식이 그렇게 맛있었다. 평안도는 된장이면 한 종류밖에 없는데, 전라도는 묵은 된장이니 뭐니 하면서 서너 개 있다는 이야기를 나누기도 했다.

환도 직후인 1954년, 나라에서는 학술과 예술의 아카데미를 조직하려 했다. 예술 아카데미인 예술원 창립은 조각가 윤효중尹孝重(1917~1967년)[28]이 파워맨이었다. 그때 이승만 대통령 동상을 만든 연고로 유세가 대단했다. 미술계 계보에서 고희동과 그 제자 도상봉을 잇는 사람으로 알려졌다. 이봉상李鳳商(1916~1970년)[29]도 적극 개입했다.

28 도쿄미술학교를 졸업했고, 선전에 입선했다. 광복 후 홍익대 교수가 되었다. 6·25 전쟁이 한창이던 1951년 베니스에서 열렸던 유네스코 국제예술가회의에 한국 대표로 참가했다. 거기서 보았던 세계적 조각가 마리니Marino Marini(1901~1980년)의 영향을 받아 그의 대표 주제인 말馬 조각을 본뜬 조형물을 국전 등에 출품했다.

창립은 문화단체총연합회(이하 문총)가 주관했다. 문총은 미술·음악·연극·영화 등 남한 문화단체들을 하나로 통합한 조직이었다. 김병기도 끼어들 수 있었던 것은 도쿄에서 쌓았던 경력 덕분이었다. 고희동이나 도상봉 정도는 다들 알지만, 문총에 출입하던 젊은 화가는 김병기가 유일했다. 거기서 이름을 날리던 배우 김동원과도 보통 잘 아는 사이가 아니었다. 소설가 김동리金東里(1913~1995년)나 문학평론가 조연현趙演鉉(1920~1981년) 등 주동적 우익들과도 아주 가까웠다.

예술원 창립회원을 뽑는 투표에서 고희동·장발·이상범·손재형·윤효중 등 다섯 미술인이 뽑혔고, 바로 그다음으로 김병기가 득표해서 아슬아슬하게 떨어졌다. 그렇게 윤효중까지 뽑힌 것으로 미술계 회원은 다섯 명으로 정리되었다.

주변에 알 만한 사람들이 김병기가 유방의 아들인 줄로만 알았는데 화가로서도 입지가 그만한가, 놀랐다. 기실, 다섯 예술원 회원으로 뽑히기 전만 해도 장발은 '서울대 미대 안의 장발'이었지 화단에 널리 알려진 인물이 아니었다. 소전 손재형素筌 孫在馨(1903~1981년)에 대해선 "서예가 미술인가?" 하는 부정적 시각도 없지 않았다.

여러모로 태경이 애를 썼다. 서울대 미대와 인연을 맺는 입장에서 장발 학장의 위상을 대변하지 않을 수 없었다. 또한 당신 아버지 소장품의 오동상자에다 그 물목物目 명문銘文을 붓글씨로 써 주던, 일본말로 '하코가키箱書'였던 손재형의 덕목을 옹호하려고 '서화일치書畵一致'라 했던 우리 문화전통을 상기시켰다.

29 서양화가이다. 경성사범 출신으로 선전에 입선했으며 홍익대 교수로 있었다.

그즈음 문총 산하의 대한미술협회(이하 대한미협) 회장 선거에서 장발이 이겼다. 당연히 회장이 되어야 하는데 도상봉, 윤효중 등이 승복하지 않았다.[30] 과반수 획득에 한 표 모자란다는 주장이었다. 1955년, 장발은 한국미술가협회를 만들어 나왔다. 윤효중과 장발은 그렇게 충돌이 있었고, 김병기는 김병기대로 윤효중과 맞지 않았다. 장승 하나 만들곤 십자가라 우겼으니 명백하게 "십자가에 대한 모독"이 아닐 수 없었다. 그래서 가톨릭 신자들과 싸우기도 했다.

문총은 북한이 만든 미술동맹, 조선문학예술총동맹(문예총)에 필적할 만한 단체로 남한이 만든 조직이었다. 북한 공산당 체제에서 김일성 측근 집단은 10여 명 남짓 동맹의 문화인들이 상당히 중요했다. 공산주의를 이끌어가는 농민단체, 노동단체, 문화단체가 있다면, 그 가운데 문화단체가 유식하게 앞장서서 끌고 나갔기 때문이었다. 북한의 문예총에 대항하려고 만든 문총은, 기실 자유민주체제의 기구로는 어울리지 않는 성격임에도, 우리 사회는 그걸 그동안 유지해왔고 지금도 유지하고 있다.

30 대한미술협회는 6·25 전쟁 중 반공이념 확산에 중요한 역할을 했다. 대한미술협회 정기총회(1955년)에서 고희동(1947년 전국문화단체총연합회 회장에 뽑혔고 1950년 2월 대한미술협회 회장으로도 피임되었다) 이후의 차기 위원장 선거는 홍익대 교수 도상봉 대 서울 미대 학장 장발의 경합이었다. 갈등의 깊은 뿌리는 해방 이후 남한 미술계 앞날에 대한, 특히 대한민국미술전람회(국전) 운영에 대한 고희동의 독선이었다(조은정, 《춘곡 고희동》, 컬처북스, 2015). 연장으로 1956년 국전 심사위원 선정을 둘러싸고 한국미술가협회와 갈등 끝에 대한미술협회가 국전을 보이콧했다. 이때 도상봉파는 홍익대 교수 윤효중이 중심이었고, 상대가 서울 미대 학장이었기 때문에 '홍대파' 대 '서울대파' 대립이라 소문났다. 1961년 5·16 군사정변 이후, 모든 문화단체 일원화 정책에 따라 한국미술가협회와 대한미술협회를 통합한 '한국미술협회'가 발족했고, 한국미술가협회는 해체되었다.

특히 1961년 6월, 분산된 문화기구를 하나로 만든다며 더욱더 북한 기구처럼 만들었다. 군사정부의 문화예술단체 통합정비와 재편성 정책에 따라 해체되었고, 그해 12월 '한국미술협회'로 공식적으로 통합되었다. 다시 말해 대한미술협회와 한국미술가협회의 두 대립 조직을 통합해서 하나로 만든 미술가 단체였다. 초대 이사장은 박덕순_{朴得錞}(1910~1990년)이었고, 김환기에 이어 김병기가 취임했다.

한국미술협회 이사장은 그 직함으로 상파울루 비엔날레 커미셔너도 되었다. 김환기와 김병기가 커미셔너로 출국한 길에 미국에 정착했다 해서 그 후임인 김인승_{金仁承}(1910~2001년)³¹은 출국해도 미국에 남지 않겠다는 서약서를 쓰고 이사장이 되었다. 결국 그도 한참 후에 미국으로 건너가서 장미꽃만 그리는 화가로 주저앉았다.

31 도쿄미술학교 출신으로 선전에서 수차례 특선했다. 친일 미술활동에 가담했고 해방 후 이화여대 교수가 되었다. 1974년 미국으로 건너가서 작품 창작을 계속했다.

밀물 같던 오해도 세월 따라 썰물로

앞서 말했듯, 6·25 전쟁 때 곤욕을 치르고는 고맙게도 김병기 가족을 명륜동 집에 살게 해준 이가 임경일인데, 그즈음 그이가 이승만이 조직한 '대한독립촉성국민회'(이하 국민회)[32] 문화부장이었다. 이승만과 함께 사진도 찍었다. 서울대는 국립대학이니까 이승만과 통한다면 통했다. 한편 장면은 그 견제 세력이었다. 장면의 동생인 장발로 말하자면 이승만 식이 아닌 가톨릭 양심으로 서울대 미대를 꾸려갔다.

그런데 임경일이 더 높은 자리로 올라가면서 국민회 문화부장 자리를 김병기에게 넘기려 했다. 김병기가 "서울대 교수를 하면서 그런 거하면 안 된다!"고 임경일에게 사양했음에도, 그만 국민회 문화부장이 되었다고 이름이 신문에 나 버렸다.

[32] 이승만은 1946년 2월 국민회를 발족시키면서 반탁운동에 피치를 올렸다. 이후 영남과 호남의 순행에서 빼어난 웅변술로 남한 국민에게 카리스마 리더십을 구축해 나갔다. 남한 각지에 국민회 지회가 설립되었다. 그해 6월 11일 국민회의 전국대표자회의 총재직에 올라 국내 최대 우익 대중조직을 확실히 장악했다(유영익, "이승만, 건국대통령", 〈한국사 시민강좌〉, 43집, 2008, 1~24쪽). 해방 정국에서 국민회가 결성될 그때도 지역감정이 심각했다. 이승만의 출신 지역인 황해도는 평안도와 지역감정이 좋지 않았다. 그런 탓에 평안도 기반 안창호의 흥사단 인사들과 국민회 참여자가 여야로 갈라지듯 서로 다투었다.

그걸 본 장발은 김병기가 이승만의 힘을 빌려 학장 자리를 차지하려는 사람으로 보고 과민 반응했다. 김병기는 착잡했다. 그에게 내려진 '시험'의 하나라고 생각했다.

그 뜻을 아직도 잘 모르겠다. "너 잘못하고 있어!" 한 건지도 몰라. 결국 대부代父하고 대자代子가 싸움을 일으켰던 셈이었다. 돌이켜 보면 장발은 가톨릭 신자 중심으로 교수진을 짜고 싶어 했고 그만큼 포용의 리더십은 아니었다. 한때 같이 일했던 김환기나 유영국이 서울대를 떠난 것도 유능한 사람들을 잘 수용하지 못하는 리더십 함량 부족이 아니었던가 싶었다.

바로 그 무렵 김병기는 교수에서 전임강사로 강등당했다. 교수 자리는 국가기관이 주는 건데 대학 발령의 전임강사로 내려앉아 버렸다. 김병기는 즉시 서울예고에만 전념하기로 했다.

이전에는 서울대와 서울예고의 겸임이 가능했다. 지금은 그런 겸임제도가 사라졌지만, 1950년대는 대학교수의 월급이 열악해 생계유지 차원에서 겸임이 용인되었다. 이때는 1958~1959년 무렵이고 4·19 혁명 직전이었다.

어느새 김병기는 반反장발 세력 우두머리로 여겨졌다. 서울 정릉 토막집33으로 미술계 인사들이 우르르 몰려들었기 때문이었던가. 그래도 김병기는 장발과 반목하는 성격의 사람이 아님을 누누이 주변에 말하곤 했다.

33 달동네라는 말이 나온 것이 1960년대 중반 이후인데 이전은 도시 빈민촌을 '토막촌土幕村'이라 불렀고, 거기에 자리한 무허가의 급조 주택을 '토막집'이라 불렀다.

만년의 장발도 자신에게 품었던 오해를 진작 풀었음은 김병기도 직감했다. 1990년대 중반이었다. 미국 피츠버그에서 노후를 보내던 장발이 안부 전화를 걸어왔다. 화제는 자연히 그즈음 두 사람이 멀리 두고 온 서울 미대의 근황과 리더십에 대한 이야기였다. 마침 미대 학장이 윤명로尹明老(1936년~) 교수라는 사실도 이야깃거리였다.

장발이 말했다.

"참으로 격세지감이 있다. 내 제자 윤명로가 학장을 맡고 있는데, 훨씬 전에 김병기 당신이야말로 서울 미대를 맡았어야 했다."

세월이 그렇게 흘렀음을 확인하는 말이었다. 아무튼 김병기는 자신에 대한 장발의 덕담德談이라 여겼다.

6

미국으로
가는 길

비엔날레 커미셔너가 되어

상파울루 비엔날레가 열리자 김병기는 한국 측 출품 참가자의 커미셔너 자격으로 해외여행에 올랐다. 유학 시절에 일본을 오간 것 말고는 한국을 처음으로 떠나는 가슴 벅찬 순간이었다. 1965년 여름 장마철이었다.

김포 비행장에서 구름을 뚫고 하늘로 올라가니까 하늘 위에 하늘이 있더라. "오, 나의 용골龍骨이여, 부서져라, 오, 바다에 뛰어들고 싶어라!", 랭보[1]의 시 〈취한 배〉의 한 구절이 떠올랐다.

그때 비엔날레 출품작가로 김창열, 박서보朴栖甫(1931~2023년), 정창섭丁昌燮(1927~2011년)을 우선 골랐다. 한국 미술계를 이끌 장차의 선봉은 이 청년들이라 생각하고 대담하게 뽑았다.

1 랭보Arthur Rimbaud(1854~1891년)는 37세에 요절한 프랑스 상징파 시인이다. 〈취한 배〉는 나이 열대여섯에 지은 100행의 운문 시로 바다에서 길을 잃은 배의 표류와 침몰을 1인칭 시점에서 강렬한 형상화와 상징주의로 묘사했다(《위키백과》 참조).

앵포르멜Informel에서 비정형으로 넘어오는 그런 게 박서보나 김창렬이 좀 된다 싶었다. 역시 앵포르멜이던 정창섭은 나와 가까웠지만 장발 서울 미대 학장과는 그러지 못했다.

국전에 관계하던 특선작가는 왜 안 뽑느냐고 반론과 비판의 소리가 들렸다. 당초 염두에 두지 않았던 함경도 출신 권옥연과 이세득을 추가로 선발했다. 조각가로는 김종영을 넣었고, 파리에 있는 고암 이응노顧菴 李應魯(1904~1989년)도 뽑았다. 고암은 파리에서 직접 출품하도록 조치했다. 막상 현지에서 보내온 그의 그림을 보니 동양화를 열심히 그리던 사람이 글씨를 쓰다 만 것 같은 그림이었다. "다다와 비슷한데, 다다보다는 좀 더 세련되었다"고 할 수 있었다.

비엔날레 참여작가는 미술가라면 모두가 선망하는 기회였다. 선정은 그만큼 뒷소리가 따를 소지가 있었다. 이 점은 김환기가 커미셔너였던 1963년 상파울루 비엔날레 때도 마찬가지였다.

1963년 비엔날레 참여에 앞서 참여작가의 작품전시회가 열렸다. 참여작가는 커미셔너인 김환기 자신에다 유영국, 김영주, 그리고 아직 "학생티를 벗지 못했던" 한용진이었다. 그들의 출품작에 대해 태경이 신문에 소감문을 기고했다. 이를 본 수화는 나중에 그 글을 자신이 비엔날레 당국에 내야 하는 제출문으로 삼았다.

바로 그즈음에 사달이 벌어졌다. 글이 출품자 중 한 사람인 운보 김기창雲甫 金基昶(1913~2001년)을 다루지 않았다며 당사자가 분격했다. 동양화를 깊이 논할 식견이 모자랐기 때문이었다는 태경의 변명은 통하지 않았다. 이것이 빌미가 되어 두 사람은 서로 멀어지고 말았다.

운보와 나눈 인연을 말하면 그의 아내 우향 박래현雨鄕 朴崍賢(1920~
1976년)은 태경의 처제와 일본 유학 시절 친구였다. 평남 진남포 출신이
나 옮겨 살게 된 군산에서 태경의 평양집으로 놀러오곤 했다. 처녀 시
절, 박래현이 "말 못하는 이가 결혼하자고 조른다"는 말을 태경의 평양
집에서 흘리곤 했다. 김기창을 두고 하는 말이었다.

김기창은 한때 신문사 문화부 기자 노릇도 했다. 좌파 인사들과 가
까웠다. 말이 많았다. 마구 써댔다는 말이다. 그의 자질은 한마디로 웅
혼한 필력이었다. 그걸 계속 살렸어야 했다. 추상하려는 철학도 없이 추
상을 흉내만 내면서 뛰어들었다는 인상을 지울 수 없었다.

박래현의 추상도 판잣집을 그려 내는 사회의식 수준에서 출발했다
는 느낌을 받았다. 그래도 뉴욕으로 박래현이 미술공부를 다시 하러 왔
을 때 서로 왕래하던 사이였다.

록펠러재단 초대 손님

김병기는 브라질로 떠나기에 앞서 록펠러재단 책임자로부터 상파울루 비엔날레를 다녀오면 펠로십을 주겠다는 약속을 받았다. 그때 그는 한국미술협회 이사장을 맡는 사이에 1963년 파리 비엔날레와 1965년 상파울루 비엔날레 커미셔너가 되었다. 파리는 돈이 없어서, 아니 정부 지원금을 못 받아서 가지 못했다. 상파울루는 정부가 관심을 갖고 지원해 주었다.

브라질로 직행하지 않고 먼저 뉴욕으로 가서 수화를 만났다. 그이 아내 안내로 록펠러센터 고층 건물 40 몇 층으로 엘리베이터를 타고 올라갔다. 내리니까 금발 머리의 접객요원이 앉아 있었다. '금발이 참 아름답구나!' 처음 느꼈다.

"몇 해가 지나니까 금발보다 한국의 검은 머리가 훨씬 아름다워요!"

수화를 모처럼 만난 김에 상파울루 비엔날레 커미셔너 전임자 그의 조언을 얻는 것도 순서였다. 훈수는 역시 풍류객 수화다웠다.

"상파울루에 가거든 사무국장이 마흔네댓 여자인데 서로 말도 안 통할 터이니 덮어놓고 '비주bisous'² 해보세요!"

김환기가 말하던 비주는 '임브레이스embrace'를 말함이었다.

마침 태경도 그걸 해보고 싶던 차였다. 회고대로 '너절한 비행기'[3]를 갈아타고 상파울루에 들어갔다. 6·25 전쟁의 폐허에서 재건하려던 옛 모습 서울과 닮은꼴이었다. 사무국장을 만나자마자 김환기의 훈수에 따라 눈 딱 감고 비주를 했다. 작전이 성공했다. 태경에게 심사위원을 맡아 달라고 부탁했다.

처음 받았던 미국체류 비자는 그때 록펠러재단에서 주선해 준 것이 아니라 태경의 처제가 재직했던 스키드모어Skidmore대학[4]의 초청이었다. 거기서 태경의 둘째 딸(김주량)이 드라마를 공부하고 있었다. 딸은 1963년 도미해서 스키드모어대학에서 드라마 연출을 공부했고, 이후 보스턴대학에서 석사학위를 받았다.

뉴욕주 북부, 곧 그쪽 사람들이 일컫는 '업스테이트 뉴욕Upstate New York'에서 술 마시기 좋은 곳이 스키드모어대학이 있는 새러토가스프링스Saratoga Springs, 줄여서 '새러토가'[5]란 고장이다. 인구는 평상시 3만여

2　볼 인사 비주는 프랑스가 원조다. 사람을 만나 양쪽 볼을 맞대고 입으로 쪽쪽 소리를 내며 나누는 인사다. 프랑스 사람은 처음 대면한 자리는 남자든 여자든 악수를 나누는 편이고, 서로 얼굴을 익힌 가까운 사이이면 볼 인사를 한다. 잘 아는 사람의 소개를 받았다면 첫 만남에서도 바로 비주를 한다. 아는 사람이 곁에 있으면 첫 만남의 거리감도 훨씬 줄어들기 때문이다. 볼 인사는 유럽 문화권에서 널리 통용되어 왔다.

3　'너절한 비행기'란 뉴욕에서 상파울루로 가는 비행기 편이 두 도시 간 왕래가 많지 않아 직항이 아니었고 그래서 연결 공항에서 대기 시간이 길었다든지, 비행기가 노후 기종이었다든지 등의 복합적 상황을 일컫지 싶었다.

4　석탄 부호의 딸이 1903년 세운 여자대학으로 1922년 4년제 대학이 되었다. 도심에 있던 캠퍼스를 1961년 새러토가 외곽으로 옮겼다. 1971년 남학생도 입학시켰고, 교육과정은 인문교육보다 직업교육에 역점을 두었다.

5　2020년 현재 인구는 2만 8,491명. 지방 이름대로 광천鑛泉이 있어 지난 200년간 유명 휴양지인 것이 도시 특색이다. 뉴욕주 수도 알바니Albany 북쪽이다.

명, 경마 시즌엔 미국 전역의 경마꾼들이 모여들어 8만여 명에 이른다.

김병기는 처제의 주선으로 스키드모어대학 방문교수로 1년간 동서 미술비교론을 가르쳤다. 영어로 말할 능력이 모자라 한국어로 말하고 그곳 피아노 교수였던 태경의 처제가 통역해 주었다.

스키드모어대학에서 1년을 보낸 뒤, 서울 출발에 앞서 약속받았던 록펠러재단의 펠로십 덕분에 보고 싶다고 마음먹었던 미국 각지의 미술관과 미술대학을 둘러보는 여정에 오를 수 있었다.[6] 총 여행 기간은 1년. 한 달에 한 번씩 여비를 보내 주었고, 좋은 비행기 편을 예약해 주었으며, 비행장에 도착하면 마중 나온 사람도 있었다. 그들 안내에 따라 호텔에 묵었다. 학교를 찾아가면 학장이 맞아 주었고, 현지 작가들도 많이 만났다. 그러나 기억에 남는 사람은 별로 없었다.

함께 록펠러재단 돈을 받았던 김창열과 30개 도시를 돌았다. 뉴욕, 보스턴, 시카고 등이었다. 그때는 미국 천지가 전부 처음 만남이어서 두루 관심이 많았고, 그만큼 어디라고 할 것 없이 전부 인상적이었다. 동양회화가 많았던 보스턴미술관도 볼만했고, 쇠라Georges Seurat(1859~1891년)의 〈그랑드자트섬의 일요일〉[7]이 걸렸던 시카고미술관도 좋았

6 1965년 9월 상파울루 비엔날레가 끝나고 다시 뉴욕으로 갔다. "무엇보다 미국 록펠러재단 펠로십을 받았기 때문이었다. 김병기를 재단 펠로로 추천해 준 이는 찰스 파스로 1936년 도쿄제대를 나온 동양학 전문가다. 1946~1961년 록펠러재단 인문과 극동아시아 책임자에 이어 1962년부터 주일미대사관 참사관으로 도쿄에서 근무하며 수많은 한국 문화예술인들에게 미국 연수 기회를 주선해 주었다.

7 그림의 배경은 1800년대 후반, 파리의 그랑드자트Grande-Jatte섬의 일요일 오후다. 그림에 등장하는 사람들은 귀족이나 부르주아들이 아닌 파리 인구의 대부분을 차지하는 노동자 계급이다. 그림 완성에 2년이 소요된 대작(207.5 × 308cm)이다.

다. 태평양 해안으로 가서 일본사람들이 많이 이주했던 북쪽 시애틀도, 미국 대륙횡단철도 건설 노역자로 왔던 중국인들이 대거 주저앉았던 샌프란시스코도, 그리고 한국 이민들이 집중적으로 모여든 로스앤젤레스도 두루 거쳤다.

아무래도 그때는 생각이 짧았다. 텍사스나 플로리다엔 관심이 없었다. 훗날 텍사스 휴스턴에 그의 그림만으로 장식된 로스코예배당Rothko Chapel[8] 같은 곳도 생겨났다. 플로리다도 내외국인들이 휴양하려고 많이 찾아오는 곳인데 그걸 진작 알았더라면 거기도 분명 찾았을 것이다.

그렇게 쭉 돌아보다가 수도 워싱턴에 도착하니 '미국의 소리The Voice of America' 방송[9] 인터뷰가 기다리고 있었다. 그때 태경이 출연한 방송은 정릉 토막집에서 가족들도 들었다. 지구화 시대 오늘과는 딴판으로 미국은 머나먼 우주 저편의 나라였던 상황에서 가장의 목소리를 가족이 들은 것은 기적 같은 일이었다.

마지막 일정으로 필라델피아를 갔다. 신문기자가 기다리고 있었다. "미국 인상이 어떻습니까?" 물어왔다. 영어가 시원치 않았던 김병기는 최대한 알고 있는 낱말을 다 동원해서 재치 있는 말로 응수했다.

8 로스코 그림을 많이 수장한 미술애호가 메닐John and Dominique Menil 부부가 화가 생전에 도움을 얻어 1964년 착공해서 1971년 완공했다. 완공되기 한 해 전에 자살한 화가는 성당을 보지 못했다. 그곳에서 세계인권상도 수여한다. 남아프리카공화국 인권운동가 출신 만델라 대통령도 로스코 채플 어워드를 받았다.

9 '미국의 소리' 방송은 일제 치하 그리고 이후 6·25 전쟁 때 정보에 굶주린 식자들에게 위로와 용기를 주었다. 한반도를 향해 영어와 한국어로 방송했는데, 그 방송을 듣고 영어를 깨쳤다는 이도 있었다. 단파 대역帶域 전파는 먼 외국까지 도달할 수 있다. 해외 청취자를 겨냥한 프로그램의 제작과 방송은 인터넷이나 위성방송이 없던 옛날에는 외국 방송을 들을 수 있는 유일한 수단이었다.

"차가 많습니다. 차가 어디론가로 막 움직이고 있습니다. 그런데 그 차가 어디로 가는지는 모르겠습니다."

시대가 마구 움직인다는 그런 느낌을 말한 것이었다.

차가 어디로 움직이는지 나도, 차를 부리는 사람도 모를 거야. 알고 보니 슈퍼마켓도 가고 비슷한 너절한 목적으로 가는 데 반해, 그때 나는 중대한 사명과 임무를 띠고 가는 것처럼 느껴졌다.[10] 내가 짧은 영어를 가지고 한 문명비판인 셈인데, 세계 문명이 어디로 가는지 우리 자신도 모른다, 우리도 모르고 미국인도 모른다, 그런 이야기를 했던 거다.

10 1960년대 초에 장차 서울대에 들어설 사법대학원 교수 요원으로 뽑혀 미국 유학을 갔던 변호사 강신옥姜信玉(1936~2021년)은 거기서 처음 마주친 미국인들의 생활이 무척 시시하다고 생각했다. 그때 뜻있는 한국사람들은 "민주주의는 피를 먹고 산다" 같은 명제에 몰두하면서 서로 이야기를 주고받은 데 견주어 미국사람들은 아침에 서로 마주치면 '굿모닝' 같은 날씨 인사말로 하루를 시작하는 것이 우습게 보였던 것이다.

새러토가에 살다

1966년, 록펠러재단 돈으로 미국 주유周遊를 마친 김병기는 새러토가로 다시 돌아왔다. 그곳 대학의 방문학자 자격이었다.

처제가 고맙게도 거처 하나를 마련해 주었다. 진보적인 장로교회 같은 곳인데 처제를 비롯해 대학교수들이 많이 나오는 집회장에 딸린 집한 칸이었다. 태경이 방값을 부담하는 게 아니라 도리어 교회에서 매달 150달러씩 주었다. 대신 일요일마다 오전 11시까지 청소도 하고, 잔디도 깎고, 눈도 쓸어서 예배를 볼 수 있게 주변을 정돈해 두는 일이 태경의 책무였다.

얼마 뒤 소문을 듣고 물방울 그림을 그리기 전이던 김창열, 그리고 조각가 한용진·서양화가 문미애文美愛(1938~2005년) 부부가 함께 새러토가로 찾아왔다. 오기 전에 전화가 없었다. 깜짝 방문이었다.

"어찌 예고도 없이 왔는가!"

항상 남의 의표를 잘 찌르는 김창열이 농담조로 응수했다.

"현장 잡으려구요!"

늘그막에 홀아비로 지내니 어디 바람난 미국 과수댁이라도 찾았는지, 그런 현장을 말함이었던가.

"종은 치지 않지요?"

교회 지킴이로 생존하고 있음을 보고는 종도 쳐 주는 고지기가 아닌지, 비하 어투이나 내심은 위로가 담긴 말이었다.

미국 생활은 부득이한 홀아비 생활이었다. 주위에 책임져야 할 가족이 없으니 굳이 말하자면 자신의 현재와 미래를 골똘하게 살필 수 있는 시간이기도 했다. 일이 곧 사람이 아닌가. 일을 실행하는 사이에 생각이 떠오르고 생각이 일로 구체화되곤 했다.

형상이 있는 추상을 향해

그즈음 김병기는 추상 그림에서 형상성을 되찾고 있었다. '사실寫實'은 대상을 보고 그대로 그리는 것임에 견주어, '추상抽象'은 대상을 그대로 그리는 것이 아니라 그 비형상성을 보는 것이다. 산을 그릴 경우도 세잔처럼 산과 하늘의 경계선에 보이는 추상 형태를 발견하는 식이다.

추상은 설명하기 어렵다. 추상은 어떤 규율이라든지 그런 일정한 무엇이 없다. 바이마르 민주사회 정부에서 바우하우스를 만들어 달라고 부탁받았던 건축가 그로피우스Walter Gropius (1883~1969년)가 칸딘스키와 클레를 교수로 초청했다. 뮌헨에서 그리고 스위스에서 두 사람을 불러 모아 추상을 시도했다.

그러다 나치가 추상이니 표현주의니 하는 그림은 너무 '인터내셔널'하다고, 다시 말해 독일의 국가주의와 맞지 않다고 배격했다. 나치가 득세하자 칸딘스키는 파리로, 그로피우스와 이들의 조수였던 헝가리 사람 케페스Gyorgy Kepes (1906~2001년)는 미국으로 갔다. 후자의 저술[11]이 유일하게 추상미술을 해석하는 사전 같은 책이라는 것이 중평이었다.

11 헝가리 출신 MIT 고급시각 연구교수 케페스의 저서는 1944년 출간의 *Language of Vision*이다.

세계가 추상을 어떻게 해석해야 하는지를 서술했다. 마침내 일본까지 퍼져 나온 그 책을 김병기도 구해 보았다.

김병기가 대학에서 가르쳤던 것은 세잔부터 추상에 도달한 앵포르멜이나 추상표현주의에 관한 케페스 시각언어가 중심 내용이었다. 그리고 호텔에서 몇 주간 머물며 썼던 서울대 장발 학장 이름의 고등학교 교과서에서 동양화 부분은 월전 장우성이, 서양화 부분은 태경이 적었다. 거기서도 케페스를 크게 참고했다. 결과적으로 당시로서는 가장 새로운 교과과정curriculum을 서술해 나갔던 셈이었다.

특별히 그 책이 기억나는 바는 '디자인design'이라는 말을 김병기가 처음으로 옮겨 적었다는 사실이었다. 예전은 '상업미술'이란 용어를 썼을 뿐, 디자인이란 개념이 지금처럼 포괄적 의미로 사용되지 않았다. 패션이나 도안圖案만 디자인이 아니라 전체 구성적 의미가 담긴 것이 디자인이 아닌가.

시각언어적 관점에서 '컴포지션composition'이란 보통 '구도構圖'라는 뜻으로 사용하는데, 기실 '구성構成'이다. 구성이 바로 추상미술을 해석하는 하나의 방도이자 키워드인 것이다.

미국에서 그린 〈새러토가의 겨울〉이라든가, 내 그림의 공간 속에 가운데 무엇이 하나 있는 것이 많다. 포트리에Jean Fautrier(1898~1964년)[12]하고 내가 통하는 점이 있다고 느낀다. 그리고 대각선적 요소도 있다. 칸딘스키가 대각선을 그리는 사람이다. 분석하면 거의 전부가 대각선으로 이루어져 있다.

12 1960년 베네치아 국제비엔날레 미술전 국제대상을 받았던 서양화가이다.

결국에는 나도 누군가를 모방하고 있다. 포트리에와 칸딘스키의 대각선이란 뭐든지 합칠 수 있는 복합적인 것이다. 내 마음과 통하는 부분이 있다. 마음이 꽤 복합적이고 일방적이지 않기 때문이다. 나에게는 미국도, 서양도, 동양도 있다. 내게 서양이란 프랑스를 말함이다. 어쩌다 미국으로 오게 되었지만 이전만 해도 미국을 한 번도 생각해 본 적이 없었다. 내 머릿속에 있었던 것은 오직 프랑스였다. 현대미술형성론을 하려니까 세잔 이전의 역사에 대해서도 알아야 했다.

세잔 이전에 인상주의가 있었고, 후기인상주의가 있었다. 후기인상파는 "대상은 그릴 수 없다"는 전제를 갖고 있던 사람들이었다. 세잔, 고갱, 고흐가 그런 사람이었다. 어떤 이는 태양을 이렇게 그리고, 어떤 이는 다르게 그렸다. 실물은 저기 하나 있지만 그림은 그렇게 달랐다. 세잔이 아내를 13점이나 그렸다. 얼굴이 모두 제각각이었다.

새러토가의 사계

새러토가는 허드슨강 상류에 있다. 강 건너 동쪽은 뉴잉글랜드, 서쪽은 미국 서부 캘리포니아로 가는 시발점이다. 다른 지방 미국사람은 어처구니없다고 한마디로 치지도외置之度外할 터이지만, 전자는 문명으로 가는 길인 데 비해, 후자는 야만으로 가는 길이란 인식지도mental map가 상식으로 통하는 곳이 새러토가의 인심이었다.

새러토가는 봄이 거의 없다. 1년에 절반이 겨울이고 절반이 여름인데 7월이 되어서야 봄이 시작되는 곳이다. 새러토가의 거대한 원형극장 안에 자리한 새러토가공연예술센터SPAC: Saratoga Performing Arts Center에서는 여름 공연을 주관한다. 고전음악·재즈·팝음악·무용·오페라와 함께 와인·음식축제가 어우러진다. 센터는 뉴욕시티발레단New York City Ballet과 필라델피아교향악단이 2~3주간 머무는 공식 여름 체류지이기도 하다.

뉴욕시티발레단을 말하자면, 영국 왕실발레단Royal Ballet이나 러시아 키로프Kirov발레단에 비해 좀 떨어진다는 것이 중평이었다. 그래도 러시아 안무가 발란신George Balanchine(1904~1983년)[13]이 수준을 꽤 올려놓았다. 그는 스트라빈스키 같은 혁신주의 음악가는 물론이고 피카소와 샤

176

같이 무대장치에 참여한 '발레 뤼스Ballets Russes'에서 활동했던 이다. 발레단 사람이 왔을 때 누군가가 김병기가 동양에서 온 미술가라고 했더니 상당히 우대해 주었다.

러시아 발레단에서 피카소가 그랬듯이 그때 나도 그걸 할 뻔했는데, 아버지가 도쿄에서부터 한 우물을 파야 한다는 신조를 나에게 심어 주었다. 그때 도쿄에서 〈춘향전〉, 〈소〉, 〈나루〉 등 서너 편 무대장치를 했다. 그게 전부였다.

그즈음이면 경마競馬가 시작되었다. 새러토가는 '포테이토칩 레인Potato Chip Lane' 길 이름에서 알 수 있듯, 포테이토칩이 미국에서 처음으로 발명된 곳이라 자랑해 왔다. 도시가 호사가들에게 널리 알려진 까닭은 아마도 1863년 시작된 경마코스 덕분이었다.

미국 유학생활을 5년간 했던 나도 새러토가 도시 이름은 태경에게서 처음 들었다. 경마꾼이 아니었기 때문이었을까. 미국 유학을 다녀와 과천 신도시에서 한참 살았는데 과천 경마장 앞에 경마꾼들이 타고 온 차로 빼곡히 들어선 것을 무척 의아하게 바라보던 처지이니 그럴 수밖에 없었다. 내겐 그렇게 외진 곳이었지만, 호기심 많은 한국 관광객은 그곳까지 찾아와 홈페이지에 경마장 주변을 스케치한 견문기를 써 놓았다.[14]

13 러시아 출신 미국 무용수 겸 안무가다. 미국의 20세기 고전발레 안무가였고, 설립에 참여했던 뉴욕시티발레단의 예술감독이었다. 뉴욕시티발레단은 아메리칸발레시어터American Ballet Theatre와 함께 뉴욕 발레 공연의 쌍벽을 이룬다.

14 "경마장에서 재미있었던 것은 이 사람들의 드레스 코드이다. 대부분의 남자들은 깔끔한 폴로셔츠에 반바지를 입고 있었다. 아니면 긴 바지에 정장 재킷과 멋진 모자. 배팅하러 오

새러토가 경마장은 미국의 순종말 경기용 트랙thoroughbred track 가운데 가장 역사가 오래된 유서 깊은 곳이다. 여름 경마로 유명한데, 시즌은 7월 말부터 9월 첫째 월요일 노동절까지 6주 동안이다. 미국에서 가장 유명한 명마, 기수, 조련사들이 모여든다.

8월 마지막 토요일에 열리는 '새러토가 한여름 더비Saratoga's Mid-summer Derby' 하이라이트는 경마를 스포츠로 격상시킨 창립발기인의 이름을 딴 현상 경마Saratoga Travers Stakes이다. 미국 3대 유명 경마대회[15]에 나갔던 말들이 참가하는 것으로 유명한데, 3년생 말들이 가장 뛰기 좋은 1.25마일(2.01킬로미터) 트랙을 달린다.

는 건데도 무척 꾸미고 온다. 여자들은 대부분 화려한 드레스 ⋯ . 후줄근하게 입은 사람이 별로 없었다. 몇몇 여성들은 화려한 드레스에 영국 모자같이 화려한 것도 머리에 걸치고 있었다."

15 미국 경마대회는 5월 첫째 주 토요일부터 6월 첫째 주 토요일까지 2~3주 간격으로 열리는 켄터키 더비Kentucky Derby, 볼티모어 핌리코에서 열리는 프리크니스 스테이크스Preakness Stakes, 벨몬트 스테이크스Belmont Stakes 등 3개 대회가 그 무대이다. 이 3개 대회를 합쳐 트리플 크라운Triple Crown이라 부른다.

미국인 삶의 밑바닥 체험

객지생활에 익숙해지려면 그곳 사람들과 먼저 친구가 되어야 한다. 친구라도 정신적 고민이 깊은 사람이면 소통의 기쁨이 배가 된다.

김병기는 교회 고지기 같은 생활을 청산하고는 '애넌데일Annandale'이 별칭인 빅토리아식 집에서 살았다. 19세기 말 영국식 건물로 새러토가에는 그런 집이 스물댓 채쯤 있었다. 뉴욕 부자들이 여름 한철 찾아와서 피서도 하고 경마도 하면서 살던 집이었다. 여름에만 쓰니까 난방 장치가 없었다.

그중에서 3층 타워 건물인 '애넌데일'은 유령이 나온다는 소문이 돌아 팔리지 않았다. 새러토가에 살던 부자가문 망나니 상속자가 당시 미국에서 제일 유명했던 건축가 화이트Stanford White(1853~1906년)[16]에게 설계를 청했다. 그런데 인기모델 출신 건축주 아내가 그만 건축가와 바람이 났다. 화가 난 건축주가 뉴욕의 대형 집회장 매디슨 스퀘어 가든

16 미국 건축가로 미국 부호의 저택이나 공공기관, 종교단체 건물을 많이 설계했다. 1906년 그가 집을 설계해 준 백만장자 소오Harry Thaw(1871~1947년)의 총에 맞아 죽었다. 한때 미국 전역을 풍미했던 인기 모델이자 아이돌 출신 미인인 건축주 아내 네스비트Evelyn Nesbit(1884~1967년)와 건축가가 바람이 난 것에 소오가 격분했던 것이다. 이 살해사건 재판은 '세기의 재판'이라고 전 미국이 떠들썩했다.

근처에서 총으로 건축가를 쏘아 죽였다. 건축주는 감옥에 갔고 집만 덜렁 남았다.

오래되니까 유령이 나온다는 풍문이 나돌았다. 인근에 해군기지가 있었다. 거기 근무하는 해군 장병 몇 명이 세 들어 살았다. 그게 매물로 2만 달러에 나왔는데 히피 친구 누군가가 집을 샀다. 관리할 사람이 필요했다. 쉰 살 넘은 동양인이 맞춤이라며 김병기에게 맡겼다. 당연히 집지기가 제일 좋은 리빙룸을 차지했다. 방은 모두 14개. 방마다 세 든 사람들이 모두 유령을 보았다 했다.

유령을 보지 못한 건 나뿐인데 그때는 영어가 안 통해서 그런 거 아닌가 생각했다. 나중에 생각해 보니 2층까지는 석조 구조, 3층은 목조니까 길에 차가 지나가면 진동이 생기는데 그걸 유령이라 한 게 아닌가 싶었다.

그즈음 애넌데일 집에서 그린 그림 하나가 〈애넌데일〉(1969년)이었다. 중년으로 혼자 오래 살다 보니 '관능'의 생리가 문득문득 심신을 엄습해왔다. 하지만 그림을 보고 이 부분이 여체 아랫도리라 화가가 직접 말하지 않으면 그 이미지는 짐작하기 어렵다. 이즈음 상황에 대해서는 미술평론가의 전문 해설이 참고가 된다.

1965년 제작된 그림에서 볼 수 있듯이 미국에서 김병기의 첫 작업은 지우는 것부터 시작되었다. 작가 스스로도 지적하듯이 장 포트리에 식으로 형상성을 없애 나간 이 그림의 중앙에는 인간과 야수를 섞은 듯한 모습이 보인다. 이 작품과 〈깊은 골짜기에서 떠나오다〉(1972년) 이전에 나온 그림들은 당시

작가의 작업과 삶 속의 갈등을 드러내는 자전적 작품들이다.

긴 화면이 꽉 차게 역삼각형이 놓인 이 그림에서 … 역삼각형은 화면을 분할할 뿐만 아니라 그 속의 얼룩들이 만들어 내는, 팔을 펴고 늘어진 듯한 형상이 매인 십자가 역할을 한다. 이 시기 작품에서 공통적으로 보이는 십자가에 달린 형상의 이미지는 화가로서 다시 태어나기를 바라는 작가의 염원과 생활인으로서 갖는 가족에 대한 죄의식이 드러나는 것이라 할 수 있다. 자신을 매단 역삼각형은 다른 한편으로는, 그의 나중 그림에서 의식적으로든 무의식적으로든 강조되듯이, '성스러운 삼각' 즉 여인의 음부이기도 하다.

이 작품들은 '유연견남산悠然見南山'이라는 제목을 달았으니 그 이후에 나오는 풍경화들과 달리 작가 내면의 풍경화라 할 수 있다.[17]

17 김정희, "이쪽과 저쪽 사이에 머무는 한 낭만주의자의 회고전",《김병기: 비형상을 넘은 새로운 형상의 추구》, 가나아트센터, 2000.

미국 정착 초기 그림들

　김병기의 그림 〈유연견남산悠然見南山〉은 1965년 작품이다. 화제는 도연명의 유명 시 〈음주飮酒〉의 한 구절. "동쪽 울타리 아래에서 국화를 꺾어 들고 멀거니 남산을 바라본다採菊東籬下 悠然見南山"는 시정은 선계仙界를 그리워하며 선비나 묵객들이 즐겨 읊조리던 구절이다. 우리의 겸재 정선도 '유연견남산'이란 화제로 그림을 그렸다.

　도연명 시에 등장하는 남산은 중국 강서성江西省 구강시九江市 남쪽에 자리한 여산廬山이다.

　　도연명의 옛 거처에서 남쪽 방향을 바라보면 여산이 보인다. 여산은 그 주변
　　이 강과 호수로 둘러싸여 있어서 1년 가운데 반절은 항상 안개로 뒤덮여 있
　　다. 진면목을 좀처럼 보여 주지 않는 은둔의 산이기도 하다.[18]

　김병기의 남산은 그 남산이 아니다. 우리 애국가에 나오는 그 남산이 틀림없다. 북한 공산 치하를 내치고 월남했으며 연장으로 대한민국

18　조용헌, "도연명과 국화", 〈조선일보〉, 2004. 11. 11.

의 정체성을 옹호해왔던 처지라 만리타국에서 날로 더해지는 수구초심 首丘初心으로 〈애국가〉 가사 제 2절 첫머리 "남산 위에 저 소나무 철갑을 두른 듯"의 그 남산을 마음에 두고 있었다. 남산을 "멀거니悠然" 바라보는 것이 아니라 못 다한 사랑의 마음으로 치열하게 생각하고 있었다.

'유연견남산'이란 제목의 그림은 나도 있다. 도연명의 남산을 말하는 것이 아니다. 나는 한국의 남산을 생각하며 도연명을 이용했을 뿐이다. 추상 표현주의적인 붓질로서 앵포르멜의 내용과 정신성을 넣은 내 식 작품이다. 흩어진 상태의 선과 공간의 세계는 원래 동양 사람의 전공이다. 선은 서양인이 근래에 겨우 발견한 것이다.[19] 본디 서양 사람은 공간과 선에 대해서는 고려해 보지 않았다. 우리 동양은 수천 년 전부터 하고 있었던 건데, 오히려 나는 미국에서 그런 동양을 다시 생각하게 되었다.

19 김병기의 설명에 따르면, 서양미술에서 선은 마티스로부터 비롯되었다. "서양 드로잉 '선'은 대상을 표현하는 면이 만나는 경계의 선이다. 동양은 선 자체가 면의 경계가 아니라 독립된 하나의 추상인 셈이다. 고흐나 모네는 면의 경계로서가 아니라 그냥 선 자체를 그었다. 반 고흐가 배경, 테이블 그리고 그 가운데 선 하나를 그은 작품이 있다. 선 자체가 하나로 독립되어 있다. 후지타는 면이 있는 듯 없는 듯하다. 마티스의 선은 동양의 문인화에서 나오는 선과 상당히 비슷하다. 이탈리아 사람들은 독특한 전통적 윤곽선을 긋는다. 이쾌대의 선 같은 것은 이탈리아의 선과 비슷한 면이 있다. 이탈리아의 유태인 모딜리아니도 상당히 이탈리아적 윤곽선이 있다. 몸이 약해서 미술학교 다니질 않았던 모딜리아니가 파리에 왔을 때 큐비즘이 성행했다. 아마도 아프리카 니그로 조각의 영향을 많이 받았을 것이다. 피카소도 마티스도 그 영향을 받았을 텐데, 내가 도쿄에서 제일 좋아했던 화가가 모딜리아니와 피카소였다."

금강산을 생각하며

김병기는 어릴 적 여름마다 어머니와 함께 금강산을 올랐다. 외금강 총석정叢石亭 아래 송전해수욕장으로 피서도 갔다. 신혼여행 때도 봄날에는 사람들이 많이 찾지 않던 내금강 만폭동 장안사長安寺를 찾았다.

어느 날 책에서 조선조 세종임금 시절 안평대군의 명을 받아 안견安堅이 그린 〈몽유도원도夢遊桃源圖〉(1447년)를 만났다. 만폭동萬瀑洞을 그린 듯싶어 금강산이 무척 그리워졌다. 그즈음 태경의 피아니스트 처제가 새러토가에서 제일가는 집을 지었다. 다실도 마련한 일본식 모던 건물이었다. 그 집 피아노방과 거실 사이에 슬라이딩 도어가 설치되었는데, 그걸 큰 캔버스로 삼아 그렸다. 두고 온 금강산 이미지를 재구성한다고 1년 넘게 그렸다.

안견을 따라 그리는 동안 자신의 그림 스타일을 생각해 보았다. 살펴보니 안견은 디테일이 너무 많았다. 한편 조선시대 그림들은 중국 대가에 비하면 스케일이 무척 작았다.[20] 다만 안견의 그림만이 유일하게

20 생몰미상의 북송北宋시대 장택단張擇端의 〈청명상하도淸明上河圖〉(1120년경)는 24.8 × 528.7cm의 대작. 청명절 교외에서 노니는 도성 인파를 화권형식畵卷形式으로 그렸다. 원근법을 이용해 사진처럼 정확하고 사실적인 풍경을 재현했다. 견주어 우리의 큰 작품인 〈몽

중국 송나라 시대 것과 맞먹는 스케일을 보여 주었다.

"그래서 안견이고, 과연 안견이다!"

새삼 감탄했다. 고려 불화를 제외한다면 태경의 마음속엔 단연 안견이 조선의 대표 작가였다.

1967년 12월 10일 그림을 완성했다. 그날이 바로 아내 생일이었다. 태경이 아내를 생각해왔다는 의미를 새기기 위해 완성 날짜를 그림 한쪽에 기록해 두었다.[21]

〈산악도〉라 이름 지었다.

"동양은 산악이 중요한데, 눈을 들고 산을 보라 하면 그 대표가 금강산이다. 중국도 저 구석에 금강산 같은 산이 몇 개 있다. 그런데 한국은 바닷가에 금강산이 기가 막히게 자리하고 있다."

유도원도)는 38.7 × 106.5cm다.

21 그로부터 4년 뒤 아내가 미국으로 왔다. 그 생일 날짜가 기록된 걸 보고 어떤 표정을 짓는지 슬쩍 훑겨보았다. "뭐, 으레 그럴 줄 알았다!"는 반응이었다.

일용생활인 김병기

'브레드어너bread-earner'는 생계를 감당하는 밥벌이꾼 가장을 일컫는 미국말이다. 록펠러재단에서 받아온 1년 생활비도 끊어질 무렵, 김병기는 생존생계를 위해 일을 해야 했다.

새러토가는 눈이 많이 오는 고장이라 자동차에 부착해서 소금을 뿌려 주는 제설除雪장비 제작 공장이 있었다. 공장주 아들을 알게 되었다. 메커니컬 드로잉mechanical drawing을 해보지 않겠냐고 해서 일을 맡았다. 영국계 보수적 부잣집 아들로 반半장님이었으나 시인이었다. 시인과 결혼한 스키드모어대학을 나온 니카라과 출신은 반半흑인이라 완고한 시아버지에게는 한마디로 찬밥이었다. 그런 처지의 부인이 동병상련으로 동양 유색인종을 많이 챙겨 주었다.

공장엘 가보았다. 한 할아버지가 평면을 잘 그리고 있었다.

근데 나만큼 입체는 못 그렸지. 나는 제도 테이블도 두고 좀 신식으로 그려 보았다. 이 직장생활이 내 그림 제작 방식에도 영향을 미쳤다. 이전까지는 그림을 주먹구구로 그렸다면 그때부터 자를 대고 그리게 됐다.

186

얼마 뒤 김병기는 새러토가에서 북으로 자동차 15분 거리 글렌즈 폴스Glens Falls 산골도시의 글렌데일 건축사무소로 밥벌이 자리를 옮겼다. 미술과 관련한 가장 하급직 제도사draftsman였다. 평면도 등을 참고해 입체도를 그리기도 하고, 건물이 완성되었을 때 어떤 모습인지 조감도 등을 미리 그려 보여 주는 일이었다.

미국에서는 "나 좀 써 줘" 하면 안 된다. "내가 너희를 위해 도와줄 수 있다" 면 오히려 써 준다. 내 프로필이 대학교수에다 상파울루 커미셔너 이력 등이 그럴듯했을 것이다. "내일부터 나와 달라" 했다. 거기서 정식으로 영어도 배우고, 미국사람 정서도 배웠다.

태경은 다시 직장을 옮겨 큰 제지공장에 취직해서 공정도工程圖를 그리는 작업을 했다. 글렌즈 폴스는 제지산업이 발달한 곳으로, 생나무가 펄프로 만들어지는 자동화 공정工程을 도면 등으로 그리는 일을 맡았다.

언젠가 일본 제지공장과 합작할 일이 생겨 공장 간부와 태경이 오리건주 포틀랜드 근방 제지공장을 방문했다. 그때 영어·일어 통역이 태경의 소임이었다. 전문용어가 동원되는 '빅토크'는 전문가들끼리 필담으로 주고받았고, 전문지식이 없는 태경은 '스몰토크' 담당이었다. 그의 회상에 따르면, 미국인과 일본인이 함께 자신의 역할에 감격했다고 한다.

그때 새러토가에서 매일 자동차로 김병기를 태워 준 사람이 있었다. 그가 관리자로 있었던 교회의 교인이었다. 아무 대가 없이 그렇게 헌신적으로 도와주었다. 당시 제일 큰 그림을 선물했다. 감사를 표시할 돈이 없었으니 그림으로 때울 수밖에 없었다.

미국 생활 맛을 익힐 즈음

새러토가 초기 생활이 김병기에게 "어떤 깊은 골짜기에 들어가 살았던" 기분이었음은 그 시절 미국 대학촌 분위기와도 관련 있었다. 6·25 전쟁의 총체적 파국을 체험했던 세대로서 풍요가 넘쳐 방일放逸해진 미국 청년층의 데카당적 분위기는 한마디로 정체를 알 수 없던 당혹감이었다. 대학 캠퍼스 주변은, 월남전이 끝난 지 얼마 되지 않았던 탓인지, 학생들은 거의 히피였다. 자기 아버지의 유산을 거부하는 세대를 '히피'라 했다.

그렇게 실존적 고민에 빠져 있던 그들과 태경은 가깝게 지냈다. 코넬대학, 로드아일랜드미술학교Rhode Island School of Arts 등 명문대 출신답게 유식했고 그러면서도 의리가 있었다. 태경이 보스턴이나 뉴욕에 가고 싶다고 하면 기꺼이 라이드ride(차량 편의)를 주었다.

〈새러토가의 겨울〉은 새러토가를 들어가고 나오는 하이웨이가 있는데 그 옆을 따라 놓인 도로를 곡선처럼 표현했다. 또 내가 마누라 없이 혼자 6년을 산 홀아비니까 자연스럽게 남녀 심벌 같은 것을 자꾸 그리게 되었다. 새러토가는 눈이 많이 내리는 고장이었다. 그림을 보면 다크브라운으로 경계를 칠하

고, 눈도 나오는데, 그런 형상들이 내가 무의식중에 표현한 것이었다.

"독신자의 여자 생각"이란 말이 났으니 말인데, 1970년대까지만 해도 남편이 외국에 장기 체류하는 경우도 외화 사정 탓에 부부동반 출국은 정부 당국의 특별한 허가를 받아야 했다. 그때 강요된 독신생활이 많았다.

1950년대 말 미국 프린스턴대학으로 유학 갔던 서울대 철학과 교수에게 진작 거기서 독신생활을 하던 동학이 하루는 '다리' 구경하러 가자고 했다. 미국에서 가장 긴 다리橋라는 볼티모어의 베이브리지Bay Bridge로 갈 줄 알았다. 막상 간 곳은 시내에서 멀지 않은 공원이었다. 왜 이런 곳으로 왔느냐 물었더니 어디를 손가락질했다. 바라보니 핫팬츠차림 아가씨들이 미끈한 다리를 드러내고 걷는 모습이 시야에 들어왔다. "먼 나라에서 온 홀아비들에게는 베이브리지 구경보다 더 좋은 '다리脚 구경'이 될 수도 있었다."[22]

그렇다고 미국 여성과 데이트할 처지도 못됐다. 이 땅에서 책만 읽으며 겨우 익힌 영어는 교과서 등 전문서적을 보고 해당 분야의 내용이나 대상을 겨우 말할 뿐인 '빅토크' 구사 수준인 것. 여성과 은밀한 말을 나눌 수 있는 '스몰토크'가 안 되는 처지에 여성과 더불어 식사 자리 한번 갖기란 언감생심焉敢生心이었다.

22 김태길, 《체험과 사색》, 철학과현실사, 1993, 388~393쪽 참조.

뉴욕 가면 만나던 김환기

세계 현대미술의 메카인 뉴욕. 김병기는 기회가 닿는 대로 뉴욕으로 달려갔다. 수화를 만나 옛정을 나누는 것도 큰 기쁨이었다.

수화가 살았던 집을 그가 타계하고 한참 뒤인 1990년대 중반, 그 아내의 내락을 얻어 나도 구경했다. 1970년 전후 한국 주택정책이 책정한 5인 가족용 최소 규모 13평 정도였다. 벽돌 크기의 통나무로 된 마룻바닥이 아름다웠다. 안내했던 한용진은 그의 점화點畵가, 어떤 이들은 인화문印花紋 분청사기에서 얻은 착상이라 했지만, 그 마룻바닥 유래설도 일설이라 했다.

집 자체는 뉴욕 특유의 번듯하게 생긴 고층 아파트 1층이었다. 하지만 수화가 자리 잡을 즈음에는 콜걸들이 사는 동네였다. 그곳 정착 초기에 수화는 절대 생존 영위를 위해 사람들이 쉽게 좋아할 만한 종이쪽지 그림을 그려서 길모퉁이에서 팔기도 했단다. 그림엔 'Kim' 사인이 들어 있었다고 사후에 그림 거래에 열을 올렸던 한국 화상이 회고했다.[23]

23 뉴욕에서 택시 운전하는 젊은이들이 알고 보면 미술, 음악 전공자로 10만 명도 된다 했던 가. 김환기, 감창열 등은 한때 넥타이 공장에서 문양을 그리는 노동도 했다.

수화 타계 뒤 처음으로 그 집을 찾았던 큰사위 윤형근尹亨根(1928~2007년) 화백은 집 규모의 초라함에 눈물을 지었다. 기실, 입주 초기에 재료를 구해다 집에서 큰 캔버스를 만들곤 거기다 그림을 그렸는데, 나중에 밖으로 꺼내려 하니 캔버스가 집 창틀보다 커서 결국 그림 상단을 길게 자르고서야 꺼낼 수 있었다. 전후 사정을 듣고 본 사위가 무척 안타까웠던 것은 서울에 두고 간 백자항아리, 사방탁자 등 아끼던 민예품만 팔았어도 그렇게 구차하게 살지 않았으리라는 회한悔恨 때문이었다. 내가 찾았을 때는 한국 이민자들이 몰려 사는 동네가 되어 있었다.

물론 김병기도 맨해튼의 컬럼비아 애비뉴 72번가 수화 집에서 새로 시도했다는 점화 그림을 보았다. 나름의 소견이 없을 수 없었다.

1950년대 말 파리 시절만 해도 달도, 학鶴도 그릴 수 있었다. 하지만 뉴욕은 달이 보이지 않는 고장이다. 더 이상 달을 그릴 수 없었다. 달이 작아져서 마침내 점이 되었다. 점의 추상화가 그렇게 탄생했다. 점은 서양화식의 물감 점이 아니라, 동양 출신이어서 그런지 선염渲染 기법, 곧 동양화에서 화면에 물을 칠하고는 그게 마르기 전에 붓을 대어 몽롱하고 침중沈重한 묘미를 나타내는 기법이 활용되었다. 이 기법이 수화의 사위 윤형근에게 감화를 끼쳐 나무기둥처럼 투박하게 박히는 묵선墨線이 가장자리에 선염으로 아련하게 보이는 방식으로 발전한 게 아닌가.

사위는 장인 수화의 그림이 "잔소리가 많고 하늘에서 노는 그림"이라며 탐탁하게 여기지 않았다. 이 심사는, 미워하면서도 닮는 것이 삶의 방식일진데, 혈족이 된 옛 스승에 대한 사랑의 경원敬遠이었을 것이다.

스타일이 수화와 다른 바라고 한다면 그림이란 형상보다 심상心象을,

유유자적의 풍류 대신 현실에 대한 발언을 담아야 한다는 확신을 굳혀 갔다. 1980년 봄 광주민주화운동으로 분노가 충천했던 그를 만났을 때 말이었다.

"홧김에 예술하는 거예요. 견딜 수 없어 부글부글 끓어올라서 … . 그 왜, 비행기가 음속을 돌파할 때 꽝하는 소리를 내잖아요? 예술이란 것 도 꼭 그런 것 같아요."[24]

1970년, 수화는 〈한국일보〉로부터 제 1 회 〈한국미술대상전〉에 출 품 요청을 받았다. 당대 미술계 원로에게 출품해 달라는 요청에 수화는 자존심이 좀 상하기도 했다. 하지만 조국의 예술 발전을 위해 출품을 결심 했다. 마침 뉴욕에 온 태경에게도 "김 형, 같이 출품하면 어때?" 권유했다.

수화의 출품작은 절친 김광섭金珖燮(1905~1977년) 시인의 〈저녁에〉 (1969년)의 한 시구詩句를 따서 〈어디서 무엇이 되어 다시 만나랴〉라고 이름 붙였다.[25] 한편, 수화의 권유로 태경이 출품한 작품은 80호(112 ×

24 윤형근은 서양 미술이론의 단순 형태 또는 단색조monochrome 미니멀리즘은 우리 전통미감 과도 닮았다. 김환기의 지극한 사랑이던 달항아리처럼 우리 순백자는, 형태가 복잡다단한 중국 백자와 달리, 그냥 단순하면서 비어 있다. 그러면서도 따듯하면서도 가득 찬 느낌이 다. 이런 국내외 감화 속에서 미니멀리즘이 어느새 우리 시대의 '집단미학'이 되었고, 2000년대에 들어 특히 아시아 미술시장에서 주목받기 시작했다. 우리말 '단색화'의 영어 표기 'Dansaekhwa'도 생겨났다. 집단미학 속에서도 그림은 어디까지나 개성인 것. 윤형 근 그림은, 데생이 없는 그림이란 비판도 받지만, 먹물이 묘하게 번져 나간 느낌을 준다. 외국 신부 한 분은 "그림 속에 종교가 있다" 했고, 한 일본인은 원폭이 폭발한 뒤 하늘에서 쏟아졌던 방사능 물질 '검은 비黑雨' 같다 했다. 모두들 평화에 대한 열망을 느꼈다는 말이 아니겠는가(김형국, "홧김에 그린다"던 서양화가 윤형근, 《우리 미학의 거리를 걷다》(증 보판), 나남, 2022).

25 조국에 두고 온 그리운 친구들을 일일이 생각하며 점 하나하나를 찍었다는 후문後聞은 이 작품이 대상을 받고 나서 언론이 보도한 내용이다.

145.5cm) 크기의 〈피에타Pieta〉[26]였다. 이탈리아어 피에타는 "자비를 베푸소서!"란 뜻으로, 성모 마리아가 죽은 그리스도를 안고 있는 모습을 표현한 그림이나 조각상을 말한다.

그때 대상大賞 선정을 위한 심사 모임은 토론이 분분했다. 수화 그림은 점 하나하나가 분단과 동족상잔 등 사회 파국 속에서 죽었거나 북으로 간 친지를 연상시킨다는 뒷말과 함께 김광섭 시문학의 슬픈 정감이 보태진 것이 그림의 친화성을 높여 주었다. 반면 "예수 죽음을 슬퍼하는 마리아 모정"이란 피에타의 뜻은 심사위원 중에 아는 사람이 없었단다.

1974년, 수화의 때 이른 죽음은 한국 화단, 아니 세계 화단의 큰 손실이었다. 절친을 잃은 태경의 개인적 슬픔도 남다를 수밖에 없었다. 스무 살 전후에 도쿄 아방가르드양화연구소에서 처음 마주친 이래 반세기 넘게 새끼줄을 엮은 서너 가닥 볏짚처럼 서로 얽혔던 사이였지 않았던가. 양화연구소 출입 때 둘 다 일본사람에게는 '긴상金樣'인데, 수화는 키다리라고 일본말 '놉보のっぽ 긴상', 태경은 키가 작다고 '긴보야金坊や'로 구별되었다. '보야'는 아이를 가리키는 일본말이다("〈문화학원신문〉 신입생 프로필", 〈그림 5〉 참조).

장례식에서 친구로서 조사弔詞를 하는 책무가 태경에게 주어졌다. 거기 장례 예법이 한국과 달라 넥타이 차림 망자의 얼굴이 보이는 관이 놓여 있었다. 하도 당황스러워 무슨 말을 해야 좋을지 말문을 잃을 지경이었다. 나중에 그렇게 말 못하는 남편은 처음 봤다는 아내 지청구를 들어야 했다.

26 한국은행이 소장했는데, 이후 행방은 알 길이 없단다.

드디어 아내가 왔다

생이별한 지 6년 만인 1971년 드디어 아내가 왔다. 김병기는 아내가 옆에 있으니 갑자기 "서울이 옮겨온" 기분이었다. 새러토가에 드디어 "현실이 왔고, 또한 자리 잡았다."

그사이 '생존해 냈던' 새러토가 살이 6년은 "깊은 골짜기"에 들어 있었던 느낌이었다. 그즈음 작품이 바로 시인 엘리엇T. S. Elliot의 시 한 구절에서 제목을 딴 〈깊은 골짜기에서 떠나오다Leaving the Deep Lane〉였다.[27]

엘리엇이나 두보 같은 시인들의 시구에서 화제畵題를 따왔던 것은 개인적으로 문학적 소양이 특출 나서 그랬다기보다 인문주의자다운 교양으로, 청년 시절부터 쌓아왔던 고전에 대한 관심과 그에 따른 문학적 상식에서 비롯된 것이었다. 개인적으로 가형家兄에게서 입었던 감화이기도 했다. 책이 무척 많았던 형님과 나이 차이가 무려 15세나 난 탓에 부자 사이처럼 서먹서먹했다. 형님이 곧잘 "나는 방관자이지만, 너는 생활자이어야 하니 읽어야 한다" 했다.

엘리엇 시구에서 화제를 따온 그림은 1972년 보스턴에서 개인전을

27 〈네 개의 사중주〉의 두 번째 연East Coker에 나오는 시구이다(《위키백과》 참조).

열 때 출품했다. 나중에 서울로 가져와 1986년 가나화랑 개인전 때도 출품했다. 리움미술관에 소장된 그 그림에 대한 개인적 감회가 특별해 2014년 회고전 때 애호가들에게 다시 보여 주고 싶었지만 작품을 빌릴 수 없었다.

김병기와 보스턴은 처음부터 이상하게 밀착 관계였다. 보스턴에서 둘째 딸이 석사 공부를 했고, 셋째 딸이 하버드대학에서 박사 공부 중이던 선비와 결혼식을 올렸다. 어쩌다 보니 보스턴 대도시권 케임브리지 시에 있던 폴리아츠Polyarts 화랑에서 14점을 가지고 첫 개인전을 열었다. 화랑 이름 그대로 다목적 예술 공간으로 낮에는 화랑, 밤에는 음악 공연장으로 쓰이는 그런 곳이었다.[28]

전시를 본 미술평론가가 비평 기사를 세계적 유력 일간지인 현지 신문 〈보스턴 글로브〉에 크게 냈다. "작품은 구상과 비구상의 경계에서 추상표현주의가 소용돌이치고 있다. 작가의 화풍은 대단히 취사선택적인데 거기에 나타난 대표적 화제는 대체로 감춤이라 할까 겹쳐진 물감 사이로 떠오른 표상表象의 대상들"이란 식으로 관람 평을 적었다.[29]

기사를 본 딸이 그해 1972년 미국 대선에 나온 민주당 후보 맥거번 George McGovern(1922~2012년)보다 더 크게 났다고 알려 주었다. 궁금해서 기사를 찾았더니 지면 크기로 정확히 따져서 아버지를 고무시키려던 '확대 포장'의 말이었다. 출품 숫자를 보면 14점 정도의 작은 규모였고, 포스터에는 태극기도 그려졌다.

28 처음에는 그림 전시 전문이었다. 화랑 자리는 이후 이름난 식당이 들어왔다.

29 "14 Canvases by Korean Byungki Kim at the Polyarts", *The Boston Globe*, Oct.13, 1972.

기실, 김병기의 작품 가운데 미국에서 처음 선보인 작품은 〈가로수〉
(1956년)였다. 한국의 저명 화가들의 작품들을 망라한 1958년 뉴욕 월
드하우스 갤러리 초대 〈현대 한국회화전〉에서였다. 그때 어쩌다 소문을
들었던지 한국을 찾았던 미국 큐레이터가 김병기를 찾아 상담했고 그래
서 기꺼이 협조했다.

6·25 전쟁 직후의 서울 거리를 그린 〈가로수〉는 대한미술협회에서
한국미술가협회가 갈라져 나와 휘문고 강당에서 열었던 전람회에 출품
했던 작품이다. 서울대 재직 시절에 이화여고 강당에서 그렸던 것이다.
국립현대미술관 소장인 작품은 2015년 한일 미술전 〈한일 근대미술가
들의 눈: '조선'에서 그리다〉를 위해 일본에도 출품되었다.[30]

30 국립현대미술관이 출간한 회고전 도록(국립현대미술관 편, 《김병기: 감각의 분할》, 국립현
 대미술관, 2014)이 그림을 해설했다. "검은 테두리에 둘러싸인 스테인드글라스와 같은 비
 구상의 색면과 두터운 질감이 프랑스 작가 마네시에Alfred Manessier(1911~1993년)의 영
 향을 받았음을 보여 주나, 동시대 한국의 리얼리티, 곧 6·25 전쟁 후 작가가 목격한 전쟁의
 상흔을 추상적으로 표현했다는 점에서 당시 한국 화단에서는 흔치 않은 작품이기에 미술
 사적으로도 중요한 의미를 갖는다." 에콜데보자르에서 건축을 배웠던 마네시에는 순수한
 추상회화로 종교적 감정을 훌륭히 표현했다고 평가받았다. 1953년 상파울루 비엔날레 대
 상, 1962년 베니스 비엔날레 대상을 받았다.

새러토가의 부부생활

김병기는 아내가 미국으로 오기 전에 새러토가 주변을 걸었다. 변두리가 산이라고 그곳 사람들은 말하지만 벌판에 불과했다. 어디에도 한국사람은 그림자도 찾아볼 수 없던 그런 오지였다. 거기 어디선가 마음의 울렁임이 파도처럼 밀려왔다.

"외쳐라!" 하는 소리가 들려와요. '무엇이라고 외칩니까?' 속으로 물었다. 그다음부터 눈물이 나기 시작하는 거야. 아내가 6년 만에 왔다. 본디 나는 물건 사는 데는 관심이 없었다. 슈퍼마켓으로 아내를 들여보내고 나니 바로 거기서 눈물이 나는 거야. 슬퍼서 눈물이 나는 게 아니에요. 황홀한 눈물이에요. 뭐라고 형언할 수 없어. 드디어 다시 함께 살게 되었을 때 아내가 집 2층에서 내려오면 나는 쏙 감추는 게 있었다. 《성서》를 보고 있었는데, 《성서》를 본다는 게 어쩐지 아내에게 쑥스러웠기 때문이었어. 그러는 사이에 나도 모르게 울고 있었어. 내가 울면 아내는 자기 때문에 우는 줄 알고 좋아해요.

아내가 미국으로 온 후 부부가 함께 처음 살았던 집은 '3번지 반Three and Half' 거리[31] 다 무너져가는, 미국 말로 블라이트blight라 낙인찍힌 노

후주택이었다. 눈이 오면 문도 열 수 없는 초라한 집이었다.

얼마 뒤 5번가 1번지에 뉴욕시티발레단 무용수 집 2층을 세내고 살았다. 그즈음 학교를 그만두고 남편과도 이혼한 처제와 함께 아내는 한식당을 꾸렸다. 아내는 요리 담당이었다. 일본 유학으로 익힌 요리솜씨를 마음껏 발휘했지만, 짧은 영어 때문에 '주인 주방장owner chef'이 더러 식당 홀로 나와 손님과 나누는 환담은 생심生心도 못 냈다.

이 땅에서 배운 영어가 무엇보다 발음되지 못했음이 한국사람 모두의 태생적 약점이었다 해도, 태경이 외부에서 집으로 전화를 걸고는 '헬로우' 하고 말문을 열면 아내는 '도망치는 목소리'로 겨우 반응했다. "나야 나!" 하고 말을 이으면, 그제야 "빨리 들어오지 않고 어디서 전화질이야!" 버럭 소리를 질렀다.

고등교육을 받은 아내가 영어에 특히 어려움을 겪었던 것은 평양 일류라고 자부해 마지않던 여학교의 일본인 영어 선생이 "잇토 이즈It is"라 읽었기 때문이었다. 반면 아내가 항상 이류라 깔보던 태경의 광성고보는 미국 선교사들이 "이티-즈"라고 근사하게 가르쳐 주었다.

식당으로 태경과 인연이 많았던 문학진文學晉(1924~2019년)이 찾아왔다. 태경이 새러토가에서 만난 화가는 최욱경崔郁卿(1940~1986년)도 있었다. 이화여중을 거쳐 예고에 들어왔는데, 그때 여성 3인방이 맹렬했다. 미국 미시간주 크랜브룩Cranbrook미술대학을 나와 새러토가의 예술가 레지던시에 참여해 한동안 머물렀다. 귀국하고 얼마 뒤 예술가의

31 하나의 번지를 차지한 온전한 집이 아니라 한 번지에 반쯤 덧붙여진 집 주소이고 그렇게 초라한 집이란 뜻이다.

병이던가, 아니면 북구北歐형 병이던가, 우울증에 시달리다 요절한 것이
참 안타까웠다. "시집가기에 좀 불편한 얼굴"의 주인공이란 뒷소리도
들었지만, 사후나마 그림이 크게 평가되고 있음은 무척 다행스러운 일
이었다.

드디어 '내 집'이 마련되었다. 미국 동부에서 지성인들이 읽는다고
정평 난 월간지 기자였던 이[32]가 여든네 살에 죽었다. 경마장 옆에서 커
피를 나르며 고학하다가 유명 작가가 되었던, 새러토가에서 상당히 알
려진 출향 인사였다.

1976년 아내가 그 집을 샀다. 정확히 말하면 둘째 딸이 목돈을 냈고,
태경 부부가 은행 융자금 월정 반환금을 감당하는 식이었다. 링컨가
135번지였다. 그가 죽었다는 사실이 신문에 나자 관광버스가 그 집 앞
에 서곤 했다.

거기서 이상한 동양 사람이 나오거든. 실망해서 관광버스가 돌아갔다. 한두
번 오더니 다음부터는 오지 않았어. 우리 집 살림은 전부 아내가 했어요. 나
는 그저 정책상 마누라에게 좀 져 주는 척하니까 평화가 와요. 나는 돈과 전혀
관계가 없어요.

아파트를 전전하다가 2층짜리 쾌적한 집이 생겼다. 내 집을 갖고부

32 새러토가 출신 언론인 설리번Frank Sullivan(1892~1976년)은 월간지 〈더 뉴요커The New
 Yorker〉에서 썰렁한 유머 글로 이름을 날렸다. 이를테면 나이든 이에게 무슨 운동을 하느
 냐고 물으면 "늑대를 내쫓거나, 바구니에 든 고양이를 내팽개치거나, 황소 뿔을 잡고 씨
 름하거나, 아직 부화되지 않은 계란에서 병아리 수를 세는 것"이란 식으로 대답했단다
 (《영어 위키백과》 참조).

터 태경은 미국 사회가 한결 긍정적으로 보이기 시작했다. "집 없는 사람에게 애국심을 기대하지 말라!"는 우리말 경구警句도 있듯, '내 집'은 사람 삶의 안정·안전판이다. 당신의 말대로 "태생적으로 부정적이었던" 성향 탓인지 부정적인 삶을 살아왔다. 더욱이 전란을 겪고 피란생활을 해야 했던 태경 부부에게는 일찍이 행복한 시간이 없었다.

1978년부터 10년간 태경은 새러토가 소재 엠파이어Empire주립대학33에서 미술 실기를 가르치는 사이, 학생들과 가까이 교류했다. 그 집으로 말미암아 드디어 태경 부부는 가정의 행복을 실감했다.

집 뜰은 돌능금나무crab tree가 아름다웠다. 벚꽃보다 강한 핑크빛이었다. 즐겨 그림의 소재가 되었다.

그게 2년에 한 번씩 꽃을 피우는데 우리가 이사 갔던 해에 꽃이 확 폈는데 엄청나게 황홀했다. 내가 보나르Pierre Bonnard(1867~1947년) 같은 추상적 정취의 인상파 작품을 좋아하는데, 우리 애들은 내가 그 꽃을 보고 그린 작품을 최고 걸작이라 한다. 지금은 어디 있는지 모르겠다.

또 우리 집 뒤에는 소나무가 있었다. 한국 소나무와 다르지만 그걸 보면서 한국을 생각하게 되고 작품에도 아주 기하학적인 역삼각형을 그리게 되었다. 그러면서 한국, 서양, 현대를 연상하고 그런 작품을 많이 그렸다. 〈유연견남산〉에도 이런 고전적 소나무 모티프가 보인다.

동네에는 대단히 완고한 보수주의자들이 많이 살았다. 옆집 할아버지는 1년 내내 미국 깃발을 내걸고 있었다. 내가 프랭크 설리번 집에 사니까 동양

33 뉴욕주립대학 산하 13개 문리과대학 중 하나다. 엠파이어주립대학의 대학본부가 새러토가에 있다.

인이 어떻게 인식되었는지 우리를 못마땅하게 여기고, 경계선이 따로 없는 곳인데도 깃발을 조금만 넘어가면 야단을 쳤다. 참고 또 참고 했더니 2, 3년 지나니까 가까워졌다. 내 작품 중 노란 깃발을 그린 그림이 있는데 그게 그 할아버지 집이다.

새러토가는 풀의 도시이기도 해서, 내가 풀도 많이 그렸다. 미국은 하나의 광야廣野다. 《성서》에서 예수님이 사탄하고 싸우는 그런 것이 모두 광야에서 일어났던 사건이 아니었던가. 내가 바로 그 광야에 있다고 느꼈다. 아득한 데서부터 바람이 불고. "풀은 마르고 꽃은 시드나, 우리 하나님의 말씀은 영원히 서리라"는 《구약성서》의 〈이사야〉 중 한 구절이다. 그 구절이 나한테 그대로 와닿았다.

생활이 안정되면서 김병기는 그림에 매달리는 시간이 많아졌다. 1986년이었다. 오래전부터 김병기의 행적을 추적해왔던 윤범모尹凡牟(1952년~) 평론가가 화가 김차섭金次燮(1940~2022년)[34]을 앞세워 찾아왔다. 윤범모는 김병기를 만났던 경과를 가나화랑 주인 이호재李皓宰(1953년~)에게 일렀고, 그의 즉각적인 호응으로 서울에서 개인전을 가졌다.

34 화가 아내와 함께 미국 뉴욕과 강원도 춘천을 오가며 작업을 했던 서양화가다.

7

다시 만난
고국산천

드디어 서울에서 개인전을

서울을 떠난 지 무려 21년. 드디어 1986년 서울 가나화랑에서 김병기는 귀국전을 열었다. 먼저 당사자에게 소감을 듣는 것이 순서다.

어느새 21년이라니 보통 긴 세월이 아니다. 한 생애나 다름없지 않은가. 추웠던 연말이라 기억하는데 서울에 나와서 두어 달 있었다. 그때 미술시장이 움직여 주어서 돈이 좀 생겼다. 그래서 다음 해도 또 왔다.

전후 사정은 '전시 주선자' 윤범모에게 직접 듣는 것이 순서다.[1] 재발견이랄까? 타국에서 오랫동안 홀로 고절孤節하게 작업해온 노대가를 고국에 초치한 것은, 세상 사람들이 알아주지 않았던 반 고흐에게도 생전에 그를 주목했던 단 한 명의 비평가가 있었음이 말해 주듯,[2] 미술계를 두루 살펴야 하는 평론가로서 마치 언행일치의 개가凱歌를 올린 기분이었다. 그만큼 감회가 남달랐으니, 전시 도록에서 당연히 한마디 했다.

1 윤범모, "80대의 현역작가, 김병기 개인전에", 가나화랑 도록, 발문, 1997.

2 오직 한편의 글(G.-Albert Aurier, "The Isolated Ones: Vincent van Gogh", *Le Mercure de France*, Jan. 1890)도 프랑스에서 50년 이상 묻혔고 1956년에 영어로 번역될 정도로 오래 주목받지 못했다.

김 화백의 이력은 화려하다. 1965년 도미渡美 전의 경우, 특히 그렇다. 서울 대 교수에 미협 이사장 등의 경력은 그로 하여금 원로의 반열에 안주安住하 기에 충분하게 했다. 그러나 그는 여타의 작가들처럼 안주를 거부했다. 새 로운 세계에의 도전이 그의 몫이었다. 황무지 같았던 미국 생활은 이렇게 시작되었다. 고국에서 얻은 명성 같은 것은 과감히 버렸다. 처음부터 다시 시작했다. 그러다 보니 20년의 세월이 꿈같이 흘러갔다.

　새로운 세계와의 만남은 그만큼 귀국 길을 늦추게 했다. 은자隱者처럼 미 국의 한 시골에서 그는 조용히 붓을 들고 있을 따름이었다. 거의 잊혀진 이 름이었다. 이런 무렵 뉴욕 생활 중이던 필자는 그의 집을 방문했다.

　'청년 김병기'는 화가였다. 방 안에 쌓여 있던 작품들이 이를 말해 주었다. 그것은 곧 서울 전시로 이어졌다. 20여 년 만의 귀국이었다. 참으로 감동적인 귀향이었다. 물론 분단된 조국, 제2의 고향에서 갖는 행사였지만 당시 작가는 생각했다. '비로소 나도 이제 작가가 되었다는 기분이 든다.'

태경이 모처럼 만에 귀국하자 여러 인사가 환대해 주었다. 문화학원 동문 유영국이 서울 무교동 한식집에서 맛있는 식사 자리를 마련해 주 었다.

이어 1987년 다시 가나화랑에서 〈산하재山河在〉란 개인전을 열었다. 태경의 오랜 감상感想을 상징하는 타이틀이었다. 미국에서 장기간 살면 서 문득문득 조국에 대한 상념에 젖어 들던 태경의 입장에서는 이긴 사 람도 진 사람도 없이 갈라진 산하만 덜렁 남은 것이 한반도의 현주소 같았다. 중국 시인 두보는 〈춘망春望〉 시로 태경의 이런 마음을 예비해 두었다.[3]

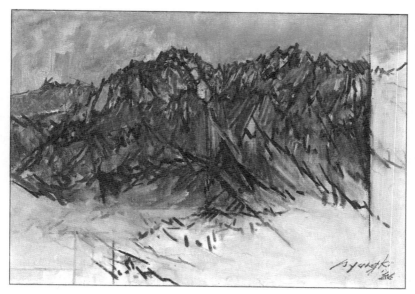

<그림 7> 김병기, 〈설악산〉, 캔버스에 유채, 152 × 91cm, 1986.

가나화랑이 서울 관훈동에 있을 때였다. 관훈동 옥상에서 몽매夢寐에
도 잊지 못할 강산 가운데 우선 눈에 띄는 인왕산仁旺山을 그렸다. 올림
픽을 앞둔 시점이었다. 사람들이 붉은 띠를 두르고 데모하고 있었다.

나는 오래 한국을 떠나 있던 사람이지만, 어떤 의미든 한국만 생각하던 사람
이었다. 늘 한국이 평화롭게 안정되었으면 싶었다. 저 멀리 인왕산이 있고 그
앞으로 총독부와 경복궁을 그리는데, 관훈동에서 인왕산까지 넓은 공간에

3 "나라는 망하여도 산하는 남아 있어國破山河在 / 성안에 봄이 오니 초목만 무성하구나城春草木深 /
시국을 생각하니 꽃도 눈물을 뿌리게 하고感時花濺淚 / 이별을 한탄하니 새도 마음을 놀라게 한다恨別
鳥驚心 / 봉홧불이 석 달이나 계속되니烽火連三月 / 집에서 오는 편지는 만금에 해당한다家書抵萬金
/ 흰머리를 긁으니 다시 짧아져서白頭搔更短 / 온통 비녀를 이겨 내지 못할 것 같구나渾欲不勝簪."

서양식 건물이 빼곡하게 들어섰음을 신통하게 바라보았다.

한편으로 데모하고 반정부 시위를 하고 그런 광경이 어쩐지 못마땅했다. 사람들이 두른 붉은 띠가 그냥 붉은색이 아니라 남대문 단청의 주홍빛 같았다. 그 주홍빛으로, 빌딩을 보면서 몬드리안Piet Mondrian(1872~1944년)의 직사각형矩型 같은 것도 그렸다. 작업은 무척 즐거웠다. 나는 초현실주의에 감화를 받은 사람이니까 예기치 않은 우발성을 마음으로 반긴다.

겸재의 〈인왕제색도〉가 있는데 '제霽' 자는 "비가 갠다"는 뜻이 아닌가. 내 작품에도 같은 이름을 붙였다. 겸재는 긍정적이고 맑은 어감이지만, 내 경우는 '비가 개야 할 텐데…'라는 의미를 담고 있었다. 울적하면서 또 부정적인 의미의 〈인왕제색도〉인 것이다. 나라가 이만큼 됐는데 자꾸만 불평을 이야기하는 그런 것이 마음에 걸렸다. 그림은 리움 소장이다. 시사時事적 의미에서 내 대표작이라고 할 수 있다. 서울에서 그리다가 뉴욕에서 완성했다.

1930년대 중반 일본 유학 시절부터 추상화에 골몰했던 김병기인데도 한국 화단이 그의 화풍 지향을 주목하지 않았음은 우리 평단의 태만성 내지 완고성에서 기인했을 것이다.

미국에 정착하기 전에 열심이던 활동이 교육과 미술비평이었던 점, 그리고 무엇보다 반세기 동안 미국에서 작업했던 점 때문에 그에 대한 평가를 외면했던 것일까.[4]

4 제1세대 추상화가들 거론에서 김환기·유영국·이규상·남관·한묵·김영주·이성자·정규·이준·유경채를 꼽았다. 거기에 김병기 이름은 보이지 않았다. 만 백 세에 〈백세청풍: 바람이 일어나다〉 개인전(2016년)이 열린 뒤 나온 논문집에도 한국의 1세대 추상화가 나열 자리에 그의 이름이 빠졌다(서성록, 2016).

그림이 팔리다니

서울에서 개인전을 열고부터 그림이 신기하게 돈이 되면서 김병기의 생활형편도 점차 나아졌다. 마침내 1989년 맨해튼 북쪽 뉴욕 교외의 작은 침상寢牀도시 하츠데일Hartsdale[5]에 타운하우스를 한 채 사서 이사했다. 내가 뉴욕을 찾았을 때 조각가 한용진의 안내로 둘러보았다. 단층 단독주택의 외관은 깔끔했고, 실내는 한국의 잘사는 여염집처럼 꾸며져 있었다.

뉴욕으로 생활 근거지를 옮겨가려 하니 김병기는 제2의 고향 새러토가가 새삼 정겹게 마음에 남았다. 해마다 여름, 새러토가의 경마시즌이 돌아오면 그 지방 문화도 즐겼던 지난날이 아니었던가. 시즌이면 미국의 모든 경마꾼 한량들이 모여든다. 아내가 오기 전인데, 태경은 혼자서 밤 경마를 보곤 했다. 낮 경마는 말이 뛰는 거고, 밤 경마는 영화〈벤허〉에서처럼 마차가 뛰는 거였다.

여덟 마차가 뛰고 4번, 5번 레인까지는 인사이드인데, 그 바깥 아웃사이드가 불리한 거 아닌가. 그래서 마차 경마는 인사이드가 유리한 거예요. 대개 1번

5 웨스트체스터Westchester 카운티의 작은 도시로 2010년 현재 인구가 5,300명 정도다.

부터 4번까지 당첨된다. 그만큼 상금은 적었다. 겁 없는 사람이 일 저지른다고 내가 대뜸 아웃사이드에 걸었더니 응찰가의 80배 당첨금 164달러가 나와요. 그때는 큰돈이었는데, 그렇게 횡재했던 적이 있었다. 한번은 아내를 데리고 거기를 갔어. 웬걸, 그다음부터는 아내가 앞장서요. 나는 따라가는 거야. 아내가 게임 체질이었던 모양이야. 뉴욕에서 두 시간 정도 차를 타고 가면 인디언 거주구역에 세워진 도박장이 있어. 거기로도 아내와 종종 갔지.

그림이 돈이 되면서 아내는 남편을 새삼 애중했다. 장사를 크게 했던 집안 출신다웠다. 아내는 남편이 그림에 사인하는 걸 좋아했다. 화가 내외 나름의 '사랑놀음'이 없을 리 없었다.

그림에 사인이 들어가면 아내가 좋아해요. 한 장 그려서 가나화랑에 가져다주면 돈이 되니까. 아내는 이전에 그림이 돈이 되는지 몰랐거든. 그러니까 사인하는 걸 제일 좋아해요. 사인하면 랍스터를 살까, 스테이크를 살까, 그런다고. 그게 제일 좋은 음식이었어. 어떤 때는 경마할까, 뭐 이런다고. 집 옆이 바로 경마장이었어.

내 이름이 잡을 '병秉' 자에 준마 '기驥' 자인데, 아전인수我田引水라고 그 이름처럼 아내가 나를 잡았다는 거야. 내 생각은 달랐어. 말띠인 아내를 내가 데리고 산다는 숙명을 말함이 아닌가 싶었어.

그래서 나도 스테이크나 랍스터가 생각나면 슬쩍 사인을 하기도 했어. 유화라는 게 동양화 종이와 달라서 쓰윽 지우면 사인이 없어지는 거야. 사인을 했다가 지웠다 하는 작품이 상당히 많았어요. 그림은 그렇게 속히 만들어지지 않아요. 수년 걸리는 작품도 있었지. 생각나면 지우고 또 지우고 그리고 더 지우니까 작품이 되요.

'결코 늦지 않았던' 파리의 만남

김병기는 아내와 같이 처음 파리로 갔다. 당신 나이 일흔이 갓 넘었던 1987년이었다. 마침내 파리에 발을 들여놓는다고 생각하니 문득 도쿄 유학 시절에 익혔던 "프랑스 가 보고 싶어도 / 프랑스는 너무나 멀어 / 하다못해 새 양복을 해 입고 / 홀가분한 여행길에 나서 볼까나 …"라던 일본 시인의 〈여행길〉이란 시가 생각났다.[6] 아내와 처음 파리에 당도했을 때 소감은 한마디로 다 할 수 없었다.

나는 무언가 하기에 늦었다는 생각은 한 번도 안 해봤다. 세상에 늦은 일은 없지 않은가. 나는 젊은 여인을 보고 "내가 젊었다면 당신이랑 결혼하겠다!"는 식의 말을 하는 사람이 아니다. 지금 나대로 사랑하면 되는 거지. 사랑도 여러 가지 형태가 있지 않은가.

6 다이쇼 시대에 새로운 지평을 개척한 '일본 근대시의 아버지' 하기와라 사쿠타로萩原朔太郎
 (1886~1942년) 시는 '구어口語 자유시'가 특성이다. "언어가 개념적 의미나 실명이 아닌,
 리듬과 이미지로 포착되고 있다"(임용택 옮김, 《하기와라 사쿠타로 시선詩選》, 민음사,
 1998). 그는 "삼마 굽는 냄새가 삼마 삼마…"라는 시도 지었다. 양명문 시에 변훈이 작곡
 한 가곡 〈명태〉의 마지막 연 "짝짝 찢어지어 / 내 몸은 없어질지라도 / 내 이름만 남아 있
 으리라 / 명태, 헛 명태라고 / 헛 이 세상에 남아 있으리라"에서 "명태, 헛 명태라고"의 시
 구가 바로 하기와라 시의 차용이라 했다.

아내가 도쿄의 짓센여자대학을 다녔을 적에 추상화가 이성자李聖子 (1918~2009년)[7]와 한 반이었다. 그랬던 두 사람이었으니 파리에서 아주 반갑게 만났다.

파리가 세계에서 손꼽히는 관광도시인 만큼 찾는 한국 인사도 많고 많았다. 그 가운데 단기로 방문한 한국사람들 행태가 있었단다. "남편은 미술관을 가자는데, 부인은 백화점 가자 한다."

고맙게도 태경의 아내는 남편이 화가이니까 남편을 따라 파리에 왔을 뿐이라며 남편의 손을 더욱 귀중하게 쓸어 주었다. 전에 몰랐던 그림을 그리는 상당히 귀중한 손이라고 생각했기 때문이었다.

사람 마음 읽기의 고수인 태경의 짐작에 돈을 좀 벌면서 아내의 생각이 달라졌을지 모른다고 여기면서도 아무튼 그림을 그리도록 따뜻하게 격려해 주는 아내가 고마웠다. 특히 집안의 사무적 이야기는 아내가 도맡았다. 이를테면 그림 값 얘기는 아내와 가나화랑 주인과 아주 단짝이 되어 나누었다.

아내와 함께 파리에 1년쯤 체류했다. 이탈리아 등 유럽 각지로 여행도 많이 했다. 지중해 바닷가 칸Cannes에 가서는 르누아르Pierre-Auguste Renoir(1841~1919년)의 장원莊園도 찾았다. 그곳 정경에 취해 스케치에 열중하던 남편을 바라보는 아내의 표정은, 본인이 직접 실토했듯, 무척 행복했다. 함께 스페인도 갔고 노르웨이도 갔다. 오슬로에서 뭉크Edvard

7 1951년 프랑스로 건너가 파리 그랑드쇼미에르 아카데미에서 회화와 조각을 배웠다. 1992년 남프랑스 투레트에 '은하수Rivière Argent'라는 작업실을 지었다. 작품은 여성과 대지, 동양과 서양, 지구와 시간, 예술과 우주 등의 주제를 동양적이고 서정적인 이미지로 형상화하여 파리 화단의 주목을 받았다(《한국민족문화대백과》 참조).

Munch(1863~1944년) 미술관에 갔는데 아쉽게도 아내는 뭉크에게는 별 관심이 없었다.

뭉크는 이상한 표현주의를 하는 화가가 아니라 상당히 중요한 리얼리즘 화 가다. 지구의 끝에 간 것 같은 그런 느낌, 하나의 사실주의다. 누구나 다리에 서 〈절규〉와 같은 감정을 외치고 싶어지지 않는가. 그게 바로 뭉크다.

로마에서 기차를 타고 나폴리로 가려 했다. 소매치기가 태경 부부를 따라다녔다. 역시 세계 소매치기의 중심지다운 나폴리였다. 동양 노부 부를 얼마나 쉽게 여겼는지 알 만했다. 나폴리는 단념했다.

아내 타계

김병기의 아내는 당뇨병이 지병이었다. 항상 병원에 다녀야 했다. 아내가 한번은 자신의 주치의와 합작해 남편 건강을 체크하고 싶다 했다. 얼떨결에 함께 검진을 받았다. 태경은 아무 탈이 없었지만, 아내는 담낭에 문제가 있다고 진단받았다. 거기에 돌이 많이 생겼다는 것.

살고 있는 동네에 시민운동장이 있었다. 아내가 담낭제거 수술을 받은 뒤로 매일 그곳을 함께 산책했다. 아내는 한 바퀴 돌고 태경은 두 바퀴 돌았다. 거기에 플라타너스나무가 한 그루 있었는데 모양새가 참 인상적이었다.

아내는 탈이 난 것을 안 지 석 달 만에 타계했다. 1995년 6월 아내가 죽고 나자 태경은 그 나무를 생각하는 시간이 많아졌다. 살 희망도 뭐도 잃은 상태에서 그 나무가 사람 같고, 마치 마누라 육체 같았다. 나무는 마치 벗어 놓은 옷이 없어져 결국 하늘로 올라가지 못하고 나무꾼과 아들딸 낳고 산 선녀를 이야기한《선녀와 나무꾼》동화를 생각나게 했다. 아내가 바로 선녀이지 싶었다. 그런 감상을 갖고 그린 그림이 〈웨스트체스터에서의 고백〉이다.

214

아내를 생각하면 새록새록 그립고 고마운 일이 하나둘이 아니었다. 가정과로 일본 유학을 했던 만큼 음식 솜씨가 아주 좋았다.

아내 자랑은 불출不出에 드는 줄을 누구보다 잘 아는 태경은 에둘러 말했다. "아내 음식 솜씨가 좋은 집은 한평생 일류 식당에서 밥 먹는 노릇, 그렇지 못한 집은 삼류 식당 살아가기"라 했다. 고도성장한 이 나라에서 맛있는 음식에 대한 관심은 하늘을 찌를 듯 높아도 음식 솜씨 연마는 관심이 별로인 가정주부가 많음을 누구보다 잘 아는지라 그들이 면구스러울까 봐 당신 말이 아니라 일본 통속문학 원조 기쿠치 간菊池寬 (1888~1948년)의 말 인용이라 덧붙이곤 했다.

다시 파리로

김병기는 아내가 세상을 떠난 뒤 다시 파리로 갔다. 파리 가나화랑의 지원을 받아 1년 반 동안 머물렀다. 아내가 생각나서 이성자 화백과 가까이 왕래했다. 아내의 친한 친구였으니 서로 편했다. 태경은 여전히 귀가 밝았는데, 이성자는 귀가 희미해졌을 때였다.

이전에 아내와 가 보려 했다가 못 갔던 나폴리도 혼자 찾았다. 카프리섬에 에스컬레이터를 타고 높은 산지로 올라가기도 했다. 더운 곳에서 올라가니까 찬 공기가 불어왔다. 새러토가에서 본 '퀸 앤스 레이스 Queen Anne's Lace' 들꽃이 있었다. 카프리섬에 그 들꽃이 마치 죽은 마누라의 영혼처럼 무섭게 불쑥불쑥 피어 있었다. 약간 갈색 기운이 도는 빛을 띤 아주 예쁜 꽃이었다. 큰 그림은 아니지만, 김병기가 제일 좋아하는 그림이 그 꽃을 그린 그림이었다. 샌프란시스코의 한 부부가 가져갔다.

올라가서 보니 바닥이 투명하게 보일 정도로 물빛이 맑았다. 발레리 Paul Valéry(1871~1945년), 드가 Edgar Degas(1834~1917년), 다빈치 Leonardo da Vinci(1452~1519년)가 지중해 삼각관계 주인공이 될 만하다 싶었다.[8] 발레리는 다빈치에 대한 연구서[9]를 썼고 드가에 대해서도 작가론 같은 책

(*Degas, Danses, Dessin*, 1937)[10]을 썼다. 김병기는 지중해 사람 발레리가 두 화가에 대한 저술을 펴냈다는 사실의 연장으로 세 사람 모두가 지중해 체질과 정서의 주인공이란 느낌을 갖고 있었다.

발레리는 전 세계 지식인의, 휴머니티를 내거는 지식인들의 휴머니즘 화신이다. 해방되던 해 평양에서 그를 추모하는 시 낭독도 했다. 주요 저술을 펴낸 뒤로 발레리가 자취를 감추었다가 다 늙어서 시인으로 다시 나타나서 소르본대학에서 강의했다지 않던가. 문학부뿐만 아니라 전교생에게 인기 강좌였단다.

카프리섬에서 내려다보았을 때 지붕이 없는 배가 저 아프리카에서 왔다고 했다. 오렌지를 가득 실은 배가 울트라마린 빛의 푸른 바다에 넘쳐나듯 둥둥 떠다니고 있었다. 김병기는 그 광경을 보자 '저것이 바로 마티스, 보나르 등이 그리던 색채의 세계구나' 싶었다. 내려와서 방파제를 따라 걷다 보니, 발레리가 〈지중해의 감회〉라는 수필에 적은 대로, 어선들이 버리고 간 고기의 빨간 내장들이 울트라마린 빛 바다 밑에 빨갛게 남아 있었다. 투명한 바다를 통해 볼 수 있었던 지중해 예술세계였다.

8 폴 발레리는 프랑스 남부 지중해 연안의 세트Sète에서 태어났다. 에드가 드가는 프랑스 파리 태생이고, 레오나르도 다빈치는 이탈리아 피렌체 근교 빈치 출생이다.

9 Paul Valéry, *Introduction to the Method of Leonardo da Vinci*, Thomas MacGreevy (trans.), 1930's.

10 발레리의 글(폴 발레리, 《드가·춤·데생》, 김현 옮김, 열화당, 1977)은 "고전주의적인 정신을 가진 한 명석한 지성이 대상을 어떻게 인지하고 분석하는가를 날카롭게 보여 주는 것"이었다는 게 번역자의 후기였다.

인상파 중에서도 드가의 그림은 색채의 세계 그 자체다. 인상파는 상당히 프랑스적이고 남유럽적이다. 파리 이남은 시각적이지만, 파리 이북은 인생은 무엇인가 하는 관념적 생각이 그림 세계도 지배한다. 눈으로 보이는 세계를 그리는 최고 기술자는 벨라스케스 같은 사람이다. 스페인은 강한 태양이 내리쬐니까 그림자도 강하다. 그 그림자에서 도깨비 같은 환상이 벨라스케스를 계승한 고야의 작품에서 드러난다. 반면 렘브란트와 루벤스는 관념적이다.

센강에 이름난 다리가 많고 그 가운데서 문학의 사랑을 받는 미라보 다리가 역시 사람들 입에 많이 오르내렸다. 다른 나라는 어떤지 몰라도 격동의 한국 현대사 속에서도 물색없이 서구 문물을 동경하던 자칭·타칭 문학청년들에게 미라보는 아폴리네르의 시 〈미라보 다리〉,[11] 그 시를 노래로 부른 희대의 샹송 가수 그레코Juliette Gréco(1927~2020년)를 들으며 익혔던 꿈의 다리였다.

1960년대 초반, 내가 다녔던 서울대 문리과대학 동숭동 캠퍼스는, 지금은 복개되고 말았지만, 그때는 그 앞으로 대학천大學川이 흘렀다. 치기만만했던 그 시절 대학생 로맨티스트들은 상류 어딘가에 자리한 염색공장이 흘리는 폐수로 때론 푸르게 때론 노랗게 물드는 개천을 '센강'이라 불렀다. 파리의 상징 마로니에 가로수가 교정에 서넛 자란 것이 고작인데도 마치 파리 땅인 양 대학 정문 큰 다리를 '미라보 다리'라 불렀다.

11 "미라보 다리 아래 센강이 흐르고 / 우리의 사랑도 흘러간다 / 나는 기억해야 하는가 / 기쁨은 늘 괴로움 뒤에 온다는 것을." 〈미라보 다리〉는 이렇게 시작한다. 당대 여류화가 로랑생Marie Laurencin(1883~1956년)과 나누던 사랑의 노래였다.

태경이 가 보았을 때 미라보 다리는 고철이 널려 있고 시멘트를 반죽하는 공사장도 펼쳐져 있었다. 크레인 같은 것도 많이들 흩어져 있었다. 그가 책에서 읽고 진작 다녀온 사람들로부터 들어서 축적된 인상과는 전혀 다른 다리였다.

그즈음 그린 것을 한국의 어느 전람회에 냈다. 출품한 뒤 서울에 나갈 기회가 있어 전시장을 가 보았더니 제일 구석진 자리에 걸려 있었다. 그때 원로 작가 세계에서 중심으로 꼽히던 이는 이대원이었다. 태경은 6·25 전쟁이 일어나기 조금 전에 이대원과 같은 빌딩에 있었다. 태경은 한국문화연구소에서 북한과 대결해 물리쳐야 한다는 화의畵意의 그림을 그리던 때이고, 이대원은 무역회사 사원이었다. 어느덧 그가 대가의 반열에 올라 예술원에서도 중심인물로 활동하고 있었다. 김병기와 마음이 통하는 사람이던 김영주가 "자네 없는 사이에 이렇게 됐네!"라고 던져 주던 한마디가 기억났다.

다시 서울로

　김병기는 고국을 떠난 지 21년 만에 개인전을 갖는다고 서울로 돌아왔다. 이후에도 여러 차례 전시회를 열기 위해 잠깐잠깐 다녀갔다.[12] 아내가 타계한 뒤 1998년 장기 체류를 작정하고 서울에 왔다. 가나화랑이 마련해 준 북한산 아래 평창동 화실이 근거지였다.

　여기서 그리기 시작한 것이 〈북한산 세한도〉 시리즈다. 세한도歲寒圖라 이름한 것은, 그 화제로 앞서 그렸던 김정희金正喜처럼, 태경의 심경 역시 수구초심의 서울이긴 하나 어쩐지 유배 온 것 같다는 심정이었기 때문이었다.

　〈북한산 세한도〉 시리즈 하나는 상단 중앙에 북한산 보현봉이 보이고 화면 아래 오른쪽에 조선시대 혼례용 나무 기러기가 등장한다. 기러기는 태경의 분신이다. 당신의 현실 발언이 한때 자유 한국을 지키는 기러기 떼의 자타공인 선봉이었다. 서울예고가 창립되고는 미술교육 책임에 일익을 맡았고, 한국미술협회 이사장을 지낸 이력이 말해 주듯, 한국 현대미술 형성을 이끈 주역 가운데 한 사람이었다.

12　산하재 전(가나화랑, 1990) 뒤로 Byungki Kim: Peintures Récentes(Benamou- Gravier, 1996), 개인전(가나화랑, 1997), 김병기 회고전(가나아트센터, 2000) 등이 이어졌다.

그 기러기가 목안木雁, 곧 날지 못하는 나무 기러기 신세가 되고 말았다. 그렇게 장애의 신세가 되고 만 것은 나이가 깊어져 당신의 운신 폭이 일선에서 물러설 수밖에 없음을 상형했다. 노경에 이르러 외기러기가, 그것도 날 수 없는 나무 기러기가 되고 말았다는 쓸쓸한 상념이 정물로 나타났다.

이 시리즈에 굳이 완당阮堂 김정희의 〈세한도〉 제목을 원용한 것은 그림에 붙였던 유명 제주 유배객의 발문에서 유감한 바가 크기 때문이었다. "추위를 지난 연후라야 송백이 뒤늦게 시듦歲寒然後 松柏後凋"이란 공자 어구에서 따온 키워드는 권세에 따라 부침하는 덧없음이 세상인심임에도 드물게 인정이 변함없이 따뜻하게 살아 있음은 가히 한겨울 추위도 이기는 소나무, 잣나무의 기상에 견줄 만하다는 취지였다. 2000년 전후 서울 평창동에서 작업할 때 대한민국예술원 회장 이대원이나 지난날 대학 교정에서 어울렸던 후배들과 나눈 넉넉한 왕래도 그 제목의 설정에 작용했다.

태경의 평창동 화실 창 너머 바로 눈앞에 우뚝 솟은 보현봉은 백운봉·인수봉과 더불어 북한산이 거느린 영봉의 하나로 서울 지기地氣내림, 곧 내룡來龍의 거점이다. 백두산에서 발원한 한반도 지기가 한양 땅에 이르러 백운봉을 거쳐 보현봉을 통해 북악산으로 내려앉으면서 조선왕조의 궁궐을 품는다고 풍수설이 말한다. 태경은 보현봉도 품은 북한산이야말로 서울의 정기요, 나아가 대한민국의 정체성을 대변하는 랜드마크라 여겨 기러기 정물 뒤로 그 산경山景을 그렸다.

2002년이었던가. 그런 서울인데 수도를 옮기겠다고 노무현 정권이 계속 시도하자 이북 실향민 태경은 납득하지 못했다. 남북한 대치는 일

종의 서울 대 평양의 기氣싸움 형국인 것. 서울을 뒤로 물리겠다함은 싸움에서 지는 노릇이 분명하다 싶었기 때문이었다. 석탄이 나올 정도로 땅이 시커먼 평양과는 달리, 개성과 해주가 그렇듯 서울은 화강석 지반 덕분에 땅이 희고 깨끗하다. 마치 모시치마 저고리를 입은 여인 같은 때깔이다. 바위 덩어리를 끼고 있는 서울의 골기骨氣는 알아주어야 한다.

세한도 이름의 작품에 호박이 등장하는 그림도 있었다. 거기에 느닷없이 호박이 그려진 것은 태경이 초현실주의 영향을 받았음을 말해 주는 한 징표다. 전위법적 배치로,[13] 화면에 산이 있고 꽃이 있고 큰 바위가 있는 건 당연하지만. 호박은 의외성의 심리적 배치다.

13 초현실주의 기법은 오토마티즘automatisme과 데페이즈망depaysement이 대표적이다. 오토마티즘이란 무의식적 자동묘법이다. 한편 데페이즈망의 전치轉置·전위轉位법은 어떤 물체를 본래 있던 곳에서 떼어 내어 새로운 의미를 생산하는 기법이다. 곧 하늘에 떠 있는 바위라든가 미술관 전시장에 설치된 변기 등이 그 보기다. 이런 원리에 따라 초현실주의자들은 경외와 신비에 가득 찬 화면을 구성할 수 있었다.

　콜라주나 오브제도 일종의 데페이즈망 원리를 이용한 기법이다. 벨기에 출신 초현실주의 화가 마그리트René Magritte(1898~1967년)가 〈이미지의 배반〉(1929년)이란 작품의 이미지에서 담배를 넣을 수 있는 불룩한 모양의 연소통과 부드럽게 휘어진 물부리는 누가 보더라도 과거 할아버지들이 즐겨 피우던 나무 파이프다. 하지만 그림 밑에는 "Ceci n'est pas une pipe", 그러니까 "이것은 파이프가 아닙니다"라는 말이 적혔다. 왜 멀쩡한 파이프를 그려 놓고 파이프가 아니라는 것일까? 물론 마그리트의 파이프는 파이프가 아니다. 파이프를 그린 '파이프 그림'일 뿐이다. 마그리트는 만들어진 현실과 진실의 차이를 강조하고 싶었던 것이다("김대식의 브레인 스토리", 〈조선일보〉, 2016. 9. 1).

다시 로스앤젤레스로

김병기는 평창동 화실에서 나와 한동안 정부서울청사 가까이 '용비어천가' 오피스텔에서 작업을 이어갔다. 18층인데 인왕산이 눈앞에 바로 보였다. 당연히 인왕산 화제畫題의 그림도 제작되었다.

2006년 태경은 다시 미국으로 건너갔다. 그 조금 전에 다리에 붓기가 생겨 병원에 입원한 적이 있어서 건강을 염려한 큰아들이 가까이 모시려 했기 때문이었다. 뉴욕이 아닌 큰아들이 사는 로스앤젤레스로 갔다. 거기서 용한 한인 전문 양의사를 만나 진단받았던 봉와직염acute cellulitis은 약 몇 알에 말끔히 나았다.

새 정착지는 로스앤젤레스 산록을 경유하는 대표적 드라이브길 선셋대로Sunset Boulevard에 여유 있는 노년들이 몰려 사는 콘도였다. 사람 좋아하는 태경의 성품 탓에 찾아오는 노소 여성들이 많았다. 그들의 자연스런 물음이 "왜 아들 집이나 그 근처에 살지 않느냐?"는 것이었는데, 노인 신상을 염려하는 한국식 인사말이었다. 그때마다 태경은 '정답'을 말해 주었다. "예술가는 좋은 시아버지가 될 수 없다!"

미국에 머무는 태경의 근황이 궁금할 때가 많았다. 어쩌다 태경이 미국에서 전화를 걸어왔고, 나도 궁금해서 몇 번 전화를 걸었다. 통화는

서너 번밖에 성공하지 못했다.

궁금증이 더해가던 차, 미국 대륙 동·서부에 사는 혈족들을 만나러 가는 길에 태경을 만나려고 로스앤젤레스 방문 여정도 포함시켰다. 2011년 10월 7일이었다. 전날 호텔에서 묵고 아침부터 태경의 콘도로 가서 하루 종일 함께 시간을 보냈다. 점심은 콘도 앞 이탈리아 식당에서 즐겼다. 우선 건강을 묻는 게 인사였다. 대답인즉 며칠 전 미술애호 동포들이 마련한 자리에 가서 3시간이나 강의했다고 자랑했다. 아흔 중반의 나이를 무색케 하는 건강이었다.

로스앤젤레스에서 한국 화가 전시회가 열리면 거기에 당연히 참석하는 것이 태경의 방식이었다. 지난날 한 교실에서 지냈던 후배 전시회는 더욱 반가웠다. 단색화 화가로 이름이 한껏 높아진 정상화鄭相和(1932년~)를 조우한 것도 기억에 남는 만남이었다. 그는 태경의 안부는 전혀 모른 채로 로스앤젤레스 개인전에 왔다가 옛 은사의 건재를 전해 들었다.

노경에 만나니 안부라는 게 먼저 나이를 묻는 식이었다. 여든 몇이라고 답하니 태경의 대답은 예와 같았다.

"참 좋은 나이!"

주변에 당신보다 나이 많은 이가 있을 리 없는 처지에서 당신이 살아온 지난날을 돌아보니 그때가 좋은 나이였다는 말이었다. 덕담을 들어 감동했던지 정 화백은 로스앤젤레스를 떠날 때 은사에게 봉투 하나를 남겼다. 남은 여비를 모두 털어 담았다는 인상을 받았다는 게 태경의 기억이었다.

자신을 좋아하는 여성 미술애호가가 많다는 자랑도 빠트리지 않았

다. 거실이 화실이었고 그 옆에 침실이 있었다. 거기도 둘러보니 침실 앞닫이 위에 아내 사진이 있었다. 여성 친구들 자랑이 내 귀에 쟁쟁하던 차에 그 사진을 보고 있기가 민망한 기분이 들어 슬쩍 눈치를 살폈다.

　태경이 한마디 했다. 사진 속 아내가 "눈을 빨고 있다"고. 어감을 내가 알아채지 못하자 "질투하고 있다"는 평양말이라 했다.

8

김병기의
미학

다다이즘 근친일 수밖에 없었던 사연

"전쟁은 지옥이었다."

20세기 초 유럽을 휩쓸었던 제1차 세계대전. 전쟁 경과를 묻는 기자 물음에 싸움에서 패한 독일 장수의 반응이었다. 여기서 지옥은 '사실'의 말이 아니다. 아무도 지옥을 본 적이 없다.[1] 그러나 1천만 명이 죽고 2천만 명이 부상당한 세계대전의 참상을 지옥이란 한마디 말보다 실감 나게 표현할 말은 없다. 진실의 말이기 때문이다.

그동안 쌓아온 서구문명의 몰락이자 붕괴와 다름없는 인류의 대재앙을 목격한 일단의 시인과 화가들은 중립국인 스위스 취리히로 몰려들었다. 그들은 가만히 있을 수 없었다. 막다른 골목에서 분노했고, 그만큼 인간지성론이나 이성중심주의를 부정했다.

당연히 예술도 부정했다. 한마디로 반反문명적 기치旗幟를 세웠다. 독일 시인 발Hugo Ball(1886~1927년)이 아방가르드 예술가들을 위한 문

1 뉴욕현대미술관MoMA을 세계 최고 현대미술관으로 만드는 데 초석을 세운 이Alfred Barr, Jr.가 현대미술에 대해 짧지만 설득력 있는 입문서(*What is Modern Painting?*, MoMA, 1943)를 적었다. 도입부에서 위대한 그림의 세 가지 조건 중 하나로 '진실성'을 말할 때 인용했던 구절이다.

화공간인 카바레 볼테르Cabaret Voltaire를 열고 거기서 '다다Dada'[2]라는 의미 없는 용어를 사용하며 기존 예술과 기준을 달리하는 예술행위와 표현을 보여 주었다. 다다이즘Dadaism의 태동이었다.

끝까지 간 경지境地는 반전反轉이 생기기 마련. 다다이스트Dadaist들의 상처 입은 방황과 반항의 결과가 이후 다가올 시대의 수많은 예술적 시도를 낳는 선구적 단초가 되었다. 전쟁이 끝나자 다다이스트들은 독일, 프랑스, 미국 등지에서 '다다'라는 전위적 예술운동을 다양하게 펼쳐 나갔다. 이성으로 알 수 없는 직관적이고 비합리적이고 무정부적인 경향을 보이던 예술 부정에서 한 발짝 딛고 일어섰던 것. 이들의 전위前衛, avant-garde예술은 기성예술에 대한 반항의 기세로 또는 혁명정신 그 자체로 대중사회의 다양한 풍경 속으로 파고들었다. 현대 추상화의 확산 기미도 거기에 배태되어 있었다.

20세기 중반, 한반도가 겪었던 국토분단과 6·25 전쟁이란 유례없는 사회재난은 "일어나서는 절대로 안 될 사변事變"이었다. 사변은 한민족에게는 제1차 세계대전에 못지않은 비극으로 다가왔다. 이 소용돌이 속에서 김병기 개인을 말하자면, 분단으로 생활 근거지 평양을 탈출하는 '38 따라지' 월남민 신세가 되었고, 뒤이은 동족상잔으로 삶은 전혀 예측불허의 파경으로 몰리고 말았다.

2 본디 '다다dada'는 어린이들이 타고 노는 목마木馬를 가리키는 프랑스말이자, '예스'를 두 번 반복하는, 우리말로 '예예'에 해당하는 러시아말이다. 이러한 어원語源은 다다이즘의 본질에 뿌리를 둔 '무의미함'을 암시한다. '다다'는 예술을 부정했다.

김병기는 1916년에 탄생한 다다이즘과 나이가 같아서가 아니라 전쟁의 후유증과 그 반작용으로 누구보다 강하게 사회의식의 칼날을 세웠다. 그가 다다이즘에 근친近親일 수밖에 없었던 것은 당대 현실과 유관한 개연성이었다. 시대상황이 그를 '추상화가'가 될 수밖에 없게 만들었던 것.

다다미술의 비조鼻祖는 뒤샹Marcel Duchamp(1887~1968년)이었다. 뉴욕주 그리니치빌리지에 살았기에 그의 미국 전시 카탈로그에는 "프랑스 출생 미국인"이라 적혔다. 그 말대로 작품 대부분이 미국 땅에 산재해 있음에도 만년에 프랑스에 묻히려 했던 전위예술가였다. 제1차 세계대전 이후 드디어 프랑스에서도 뒤샹의 위상을 인정했다.

뒤샹의 작품인 〈큰 글래스The Larger Glass〉(1915~1923년)는 자궁이 있고 버섯 7개가 장치되어 있다. 그림이 아닌 구조물이었다. 트럭으로 옮기다가 부서지자 뒤샹이 꼼꼼히 수리했다. 금감이 마치 작품성을 구성하고 있다는 듯 "이제 겨우 완성되었다" 했다. 우연성의 작품성을 말해주는 일화다.

그의 작품에는 성性이 있었다. 〈프랑스 컵 말리개Bottle Rack〉(1914년)는 꼬챙이 위에 얹힌 컵의 형상이 남녀관계 내지 생식을 연상시켰다. 〈샘〉(1917년)이란 작품 역시도 성의 비유였다. 일명 '똥통'이라 불리던 변기 위로, "하나 둘 셋" 신호를 보내자, 비둘기가 날아오르는 마술처럼, 물줄기가 치솟았다. 하나의 스캔들이었다.

이후 그는 가장 창의적이고 자유로운 작가로서 개념예술의 창시자로 추앙받았다. 이전은 맑은 물만 그리지 않았던가. 〈샘〉의 경우, 오물

을 쏘아 올린 것은 사람 몸은 온통 오물 천지임을 일깨우려 함이었다. 그의 발상엔 예술과 생활 사이에 아무런 경계가 없었다. 이전은 대상을 그리는 행위가 주류였다면, 그는 물체에서 정신적인 것을 느끼게 할 수 있다면 그것 역시 미술이라 말할 수 있다는 입장이었다.

어쩌면 뒤샹의 예술행위는 노자老子를 닮았다.[3] 그렇게 여기는 김병기 또한 그런 무위無爲의 창작이 본디부터 바라던 바였다. 도자기로 만든 오줌통도 이미 거기에 있었다. 작가는 별달리 손쓸 일이 없었다. 다만 사인을 했을 뿐이었다. 운반 중에 일어난 〈큰 글래스〉의 부주의 파손도 언제나 생길 수 있는 사고였다며 그것조차 '자연'인 양 자연스럽게 받아들였다.[4]

한국의 자랑인 세계적 비디오 아티스트 백남준白南準(1932~2006년)도, 국립현대미술관 소장 작품 〈다다익선多多益善〉 제목에 들어 있는 '다다' 낱말이 시사하듯, 자칭 다다이스트였다. 이후 타칭으로도 이어져 파리시립미술관에서 다다의 기수 뒤샹의 작품 코너에 백남준의 작품도 함께 설치했다. 정치적으로 할 일이 없어 예술가로 변신했던 백남준은 스스로를 '마르크시스트Marxist'라 말했다. 결국 자본주의를 비판적으로 보겠다는 말이었다.

3 노자가 말한 무위자연의 핵심은 "첫째, 내가 이룬 공을 남에게 떠벌리지 마라作而不辭, 둘째, 내가 만들었다고 소유하지 마라生而不有, 셋째, 내가 했다고 자랑하지 마라爲而不恃, 넷째, 공을 이루었으면 몸은 물러나라功成身退"이다.

4 김병기는 1966년 미국 미술 순례 마지막 방문지인 필라델피아미술관에서 만난 〈샘〉과 〈큰 글래스〉를 보고 마르셀 뒤샹에게 큰 감명을 받았다.

김병기의 코멘트처럼, 백남준의 메시지는 "세상은 어찌 이처럼 지루하고 시시한가!"와 〈굿모닝 미스터 오웰Good Morning Mr. Orwell〉에서 보여 주었듯 "동서東西는 하나다!"로 요약된다. 아무튼 이제 오브제와 비디오를 결합한 그를 도외시하고는 현대미술을 말할 수 없게 되었다.

그러니까 백남준의 〈다다익선〉에 대한 김병기의 사랑 가득한 질책도 경청할 만하다.

이 작품은 1988년 올림픽을 위해 만들어졌고 그래서 설치된 지 무려 30년 가까이 지났는데 월드컵 열풍이 휩쓸고 간 지금도 그 자리를 차지하고 있다. 우리 미술이 그것뿐이란 말인가. 다다이즘은 '반대', '부정'을 내걸었는데, 그 이름값을 하자면 부정할 때가 되었는데도 여전히 그 자리에 있다. "예술은 사기다"라는 그의 말은 대단한 것도 아니고 기특하지도 않다. '사기'라 말하기보다 새로운 예술은 "이처럼 진실하다"고 말할 때가 아닌가. 올림픽에 이어 월드컵이 열린 14년의 세월이 "그처럼 지루한 시대"는 아니었지 않은가.

현대미술의 물꼬를 튼 다다이즘

다다의 영향력은 조형예술은 물론이고 넓게 문학과 음악 영역까지 미쳤다. 이전에 서구 철학 특히 칸트 철학이 알 수 있음의 가지可知의 세계와 알 수 없음의 불가지不可知의 세계를 나누었는데, 안타깝게도 이 둘 사이는 단단한 벽이 가로막고 있었다. 다다는 바로 이 벽을 허물어 버리자는 선언이었다. 그래서 성性·꿈·광기·죽음 등의 불가지한 사상事象들에까지 생각이 미쳤다.

이 파급으로 먼저 생겨난 조형적 표출이 초현실주의였다. 프로이트 심리학의 큰 영향을 받은 브르통André Breton(1896~1966년)이 1924년 '초현실주의 선언Manifeste du Surréalisme'을 기초起草했는데, 거기서 '꿈'이 초현실주의 영감의 중요 원천이라 적었다.

초현실주의 바람은 1920년대를 휩쓸었다. 여기에 반기를 든 것이 1931년 '추상·창조Abstraction-Creation운동'이었다. 몬드리안, 칸딘스키 등이 모여 추상작가의 대동단결을 선언했다. 이 추상·창조 대 초현실주의, 양대 축이 현대미술의 물길을 이끌었다. 이를테면 인간의 합리성을 전제로 하는 추상·창조, 그리고 비합리성에 착안한 초현실주의를 접합하는 '유니트원Unit One운동'5이 영국에서 생겨나기도 했다.

초현실주의와 추상·창조의 양대 흐름은 구미歐美에서 나름대로 파장을 일으켰다. 프랑스는 앵포르멜 운동이, 미국으로 건너가서는 추상표현주의abstract expressionism가 생겨났다. 앵포르멜Informel은, 그 낱말 구성이 말해주듯, "형체form의 없음in이 계속됨el"이니 동조conformism를 철저히 배격하는 초현실주의 발상법과 일맥상통했다.6

미국에서 발현한 추상표현주의는 정체를 알 수 없는 비형상의 비구상 그림이 등장하는가 하면 정반대로, 워홀Andy Warhol(1928~1987년)에서 보듯, 극사실極寫實에 가까운 구상적 팝아트도 생겨났다. 여기에 이들 모두가 미술 창작임을 말해 주는 "이야기가 있는" 평론이 곁들여지면서 애호가의 사랑으로 나아갔다.

5 유니트원은 1933년 결성된 영국 전위예술가 그룹으로 건축가·화가·조각가 등 11명으로 구성되었다. 영국에 진정한 현대미술을 보급하겠다는 예술가들이 모여 1934년 런던에서 공동 전시회를 열었다. 비평가 리드Herbert Read(1893~1968년)가 이론 대부였다. 예술가란 종래의 좁은 껍질 속에 갇히는 일 없이 국제적 안목을 갖고 창작해야 한다는 것이 그룹의 입장이었다. 곧 영국의 지정학을 보아도 유럽 및 미국의 전위운동에 결코 무심할 수 없었던 것. 조각가 무어Henry Moore(1898~1986년)의 유럽 순회전(1948년)이 그 성과였다. 이를 계기로 터너William Turner(1775~1851년) 이후 약 1세기 동안 고립됐던 영국이 국제 예술 무대에 오르게 됐다(《세계미술용어사전》 참조).

6 앵포르멜을 우리나라에 소개한 이는 방근택方根澤(1929~1992년)이었다. 그는 제주 출생으로 6·25 전쟁 때 육군장교였다. 유화 전시회도 가졌던 적 있는 그는 1959년 한국미술평론가협회 조직을 주도했다. 일본 미술잡지에 실린 타피에Michel Tapié(1909~1987년)의 《또 하나의 미술Un Art Autre》(1952년)을 읽고 앵포르멜 사조를 주변에 열심히 말해 주었다고 윤명로가 증언했다. 그를 비롯해 서울대와 홍익대를 갓 졸업한 젊은 미술학도 12명이 1960년 10월 '50년 미술협회'를 결성해 반反국전의 기치를 내걸고 덕수궁 돌담에 '벽전壁展'을 개최했을 때 함께 찍었던 관계자들의 기념사진에도 등장했던 인물이다. 한편 현대미술을 다룬 독일계 출판사의 영문판 교과서(H. Holzworth et al. eds., *Modern Art: Impressionism to Today, 1870~2000*, Taschen, 2016)는, 한국 현대미술에 미친 영향력이 지대했음에도, 앵포르멜을 초현실주의의 한 모습이었다고 간단히 치부했다.

그런 유의 이야기라면 누구보다 로스코의 작품세계가 거론되고 기억될 만하다. 어찌 보면 그의 조형언어는 직사각형의 주제와 그 변주變奏인 것. 몬드리안에서 따왔다고 말할 수 있다. 사각형을 그린 뒤 주변으로 각가지 색깔의 물감을 붓으로 문지르는 '찰필擦筆'로 무지개색을 연출해 냈다. 사람의 삶이란 어쩌면 고행·고생·고통 같은 것들의 연속이 아닌가. 맑은 하늘이 아니라 노상 비가 내리는 궂은 날씨와 비슷하다. 거기에 어쩌다 짧은 순간이나마 깃드는 웃음과 기쁨의 행복은 비 온 뒤 하늘에 영롱하게 걸린 무지개 같은 것이다 싶어 밝은 직사각형 색면을 펼쳐 보인 그림이 나왔다는 게 화가 아들의 말이었다.[7]

7 Christopher Rothko, *Mark Rothko: From the Inside Out*, Yale Univ. Press, 2015.

'행동적 휴머니스트'의 비판적 현실주의

화가마다 그림에 대한 나름의 발상법을 갖고 있다. 화가 개인의 미학이다. 미학은 무엇보다 화가의 정신상태다. 나누어 살피자면 소우주인 자아에 몰입하는 예술지상주의 또는 유미唯美주의 정신상태가 있는가 하면, 시비지심是非之心이란 맹자 말처럼 사회의식에 민감한 비판적 현실주의 정신상태도 있다. 물론 두 양극 사이를 오가는 경우도 있고, 어느 한쪽으로 일정하게 치우친 경우도 있다.

다다이스트들은 태생적으로 비판적 현실주의자들이었다. 그런데 현실 부정 일변도였던 다다이스트들과 다르게 스스로 '행동적 휴머니스트'라며 자신을 가다듬어온 김병기도 현실 비판 또는 현실 직시 발상법이 체질이었다. 처음 현실을 부정했던 발상을 다시 부정하면서 체감·체득한 긍정의 발상법이었다. 구체적으로 6·25 전쟁 때 피카소가 그린 〈한국의 살육〉이 한마디로 본말전도라고 격렬하게 비판함으로써 자신이 가진 미학의 정체성을 드러냈다.

김병기는 피카소를 좋아했다. 〈게르니카〉를 그려 낸 그의 사회의식과 역사의식을 좋아했다. 다만, 〈게르니카〉를 그렸던 화가답게 6·25 전쟁을 다룬 것까지는 피카소답다 하겠지만, 바라보는 시각과 인식이 정

직하지 못했고 그래서 진실하지 못했음을 비판했던 것이다. 그럼에도 김병기나 피카소는 화가로서 레알리테(진실성)[8]를 결코 외면하지 않은 비판적 현실주의자임이 서로 닮았다.

현대회화의 큰 특징은 현실 직시다. 현대회화는 단지 벽면을 장식하기 위해 태어난 것이 아니다. "그림이란 세상에 대한 작가의 발언 방식"이라 했던 로스코의 말대로, 거기에는 무언가 세상을 바라보는 작가의 의식이 자리 잡고 있다.[9] 사회평등의 현창도 그런 의식의 하나다.

로스코는 뉴욕 맨해튼의 유명 고층빌딩 시그램Seagram 지하에 들어설 '포시즌' 식당 벽면 그림을 그리기로 계약했다. 파격적 개런티를 받고 제작에 착수했다가 건물 완공 즈음에 마음을 바꾸었다. "내 그림이 고작 부자들의 식도락 비위를 맞추는 것이란 말인가! 그들이 제대로 내 그림을 바라볼 것인가?"라며 계약을 취소했다. 사회평등 고취를 의식한 일종의 '소극적 미덕passive virtue', 곧 '하지 않음의 미덕'을 발휘한 것이다.

여기 워홀의 그림이 있다. 그의 마릴린 먼로 초상은 한 화면에 네 얼굴 또는 아홉 얼굴이 들어간 그림도 있다. 먼로의 세계적 미모를 거듭 발설하려는 의도도 있겠지만, 내심으로 "기계화된 자본주의 문명을 살아가는 이 시대 사람들은 내남없이 모두가 거의 같음"을 비판적으로 보여 주려 했음이었다.

추상표현주의 화가 오수환吳受桓(1946년~)의 사회의식은 특히 노자

8 김병기는 '레알리테réalité'라는 프랑스말을 입에 달고 살았다. 이 글에서는 영어 '리얼리티reality'도 함께 사용한다. 그의 입장도 "사실 또는 실제에서 진실을 구한다"는 실사구시實事求是와 상통한다.

9 Annie Cohen-Solal, *Mark Rothko*, Yale Univ. Press, 2015.

에게서 영향을 받았다. 어쩌다 붙인 그림 제목 '곡신谷神'은 바로 노자의
《도덕경》에서 나온 말이다.

> 계곡은 낮은 까닭에 물도 흘러 들어오며, 그래서 그곳에는 고사리도 자라고
> 고비도 싹튼다. 만물은 모두 낮은 곳으로 모여들어 그곳에서 살아간다. …
> 계곡은 거의 불가사의한 여인의 '현빈玄牝'과 같은 것으로 속에서 무엇이든지
> 나온다. 그 현빈의 문이 있는 지점에서 천지도 생겨나는 것이다.

　　오수환의 그림 〈곡신〉에는 갖가지 조형언어가 어지럽게 널려 있다.
물이 가득했던 계곡에서 물이 빠져나간 양 온갖 잡동사니가 널려 있다.
무질서의 천지라는 인상마저 준다. 벌레가 먹고 난 데다 삭아 버린 나
무껍질을 탁본한 그림 또한 무작위의 극치다. 이처럼 그의 그림은 정형
이 아님非定形이고, 정형에서 벗어남不定形이고, 정형이 없음無定形이다.
그것은 천지는 불인不仁이고 무사無私한 만큼 만인의 절대평등에 대한
기구祈求라 할 것이다.
　　서울대 미대 졸업생인 그는 인격적으로는 장욱진을 받들었고, 작가
정신에선 김병기와 상통하는 화가이다.

레알리테의 반면교육

　레알리테를 중시하는 김병기로서는, 김환기나 장욱진이 자신과 인
정人情으론 무척이나 가까웠던 사이였다. 하지만 적어도 그림 성향은
개운치 않은 기억을 지우지 못했다. 6·25 전쟁이 한창이던 1951년 김
환기는 〈피란열차〉(1951년)를, 장욱진은 〈자화상〉(나락밭, 1951년)을
그렸다.

　물론 김환기도 장욱진도 대한민국을 사랑하지만, 나는 그 시대에 그런 그림
　이나 그리던 사람은 예술가가 아니라고 생각했다. 예술가라면 그렇게 할 수
　가 없어요. 김환기가 동족상잔의 중대한 역사적 비극을 표현하면서 '피란열
　차' 직사각형에다 수박 대가리처럼 사람을 그려 놓은 것이 못마땅했다. 민중
　이 절대생존에 매달려 지금 헤매고 있는데 그 한 장의 그림으로 말이 된단
　말인가.

　어쩌면 이런 비판적 시선과 달리 보통의 애호가들은 긍정적 감흥도
받았을 것이다. 김환기 그림의 경우, 화물칸을 꽉 메운 피란민들 머리는
장미 꽃다발을 잔뜩 담아 둔 것처럼 보일 수도 있다. 장욱진 그림은 화
가 자신이다 싶은 사람이 연미복을 입고 벼가 익어 가는 논두렁을 따라

걸어 나오는데 그 위로 화가의 친구들인 새떼가 날고 있는 모습이 평화롭게 비칠 수 있다.

그림은 보는 사람들에게 판타지일 수 있다면, 전쟁터의 "백척간두에서 한 걸음 떼려던百尺竿頭 進一步" 피란대열에게는 화물열차도 감지덕지로 그만큼 피란민이 상자에 다발로 꽂힌 꽃처럼 보일 만했을 것이다. 한편 절대 폐허 속에서 연미복을 입은 것은 태평시대를 죽도록 갈망하고 있음이 아니었을까. 지옥의 처참한 환경에서 꿈꾸는 낙원처럼 아름다운 것도 없다. 전시의 가혹한 삶에서 무릉도원을 꿈꾸고 있는 것이다.

김병기의 미학에서는 전쟁이 진행되던 회오리 속에서도 국전 출품작에 한가한 거처에서 한복을 곱게 입고 섬섬옥수로 고요히 책장을 넘기는 여인이 등장했음의 연장선으로 김환기와 장욱진의 그림을 바라보았던가. 두 화가 역시 김병기처럼 6·25 전쟁의 폭풍노도暴風怒濤를 뚫고 나와 천운으로 사선死線을 넘어 살아남았던 경우였으니 그렇게 단순하게 동일시할 수는 없지 싶었다.

혹자는 마티스를 빌려, 그림이란 보는 사람들에게 편안함과 풍성함을 주는 안락의자 같은 것이라 했다. 여기에 김병기의 반론 또한 만만치 않았다.

우리 세대는 마티스의 안락의자가 없다는 명제로부터 출발해야 마땅했다. 물론 마티스는 좋다. 마티스는 그림의 지향점으로 "정신안정제 같은, 지친 몸을 치유해 주는 안락의자와 같은 예술을 꿈꾼다"고 했다. 하지만 마티스의 레알리테가 우리에게는 없지 않은가. 미술이라고 화면만 바라보는 것이 아니다. 사람들의 삶과 관계되어야 한다. 중국 전통에서 그랬던가. 심지어

"도陶를 보고 정政을 본다"는 말이 있듯이, 술잔 하나의 도자기에 그때의 정치가 반영되어 있다. 하물며, 작품이란 취미로 하는 것이 아니다. 취미도 있고 장식도 있다. 하지만 더 중요한 것은 그 시대의 레알리테다.

미술에 대한 안락의자 비유론 같은 것에 아무튼 김병기는 성화가 났다. 자신의 입지와 지향에 대한 주변의 몰이해가 안타까웠다. 평론하려고 미술을 한 건 아니지만 다들 뚱딴지같은 소리나 하고 제대로 아는 사람이 없었던 상황이라 발언하지 않을 수 없었다. 초현실주의가 무엇인지 모른 채로 자신을 우리 현실과 동떨어졌다고 여기는가 하면, 사실력寫實力이 없으니까 추상을 한다고 치부하는 그런 식이었다.

'추상' 낱말 용례와 김병기주의

　추상화가 김병기의 화풍을 논하려면, '추상抽象'이란 낱말의 각종 용례用例에서 그가 생각하는 실체의 점검이 필요하다. 추상은 세상에, 현상에 또는 대상에 대한 생각의 정립과 전개가 전제된다. 생각은 현존 유형의 사물을 넘어 정처定處나 정체正體를 알 수도 없고 보이지도 않는 마음의 갈피에 미친다. 그런 정처나 정체가 알 수 없는 것이고 보니 그림은 화가 각자의 웅변이나 절규를 표출한다. 알 수 없는 정처 또는 정체는 현존 유형물을 유감類感하는 형상일 수도 있고, 구름처럼 이전에 없었고 이후에도 있을 법하지 않은 비형상일 수도 있다.

　추상은 일단 사실寫實의 반대말이다. 추상이란 말은 용례가 좀 애매하고 그래서 좀 혼란스럽기도 하다. 그림치고 대소 간에 얼마만큼 추상적 과정이 가미되지 않는 그림은 없다. 그림을 구체적 형상이 있는지 없는지 따져 '구상figurative 그림' 대 '비구상non-figurative 그림'으로 나눈다면, 추상은 바로 후자를 일컫는다. 이를 근거로 '구상화가' 대 '비구상화가'로 양분하는데, 통상의 추상화가는 비구상화가를 일컫는 말이다.

　추상화도 화면 위에 어딘가에 형상이 느껴지는 그림이 있고 그렇지 않은 그림이 있다. 이론적으로 가장 높은 경지의 추상화는 아무런 형상

을 감지할 수 없는 그런 상태 내지 경우, 곧 비형상 추상화를 일컫는다.

장장 한 세기를 넘게 살아 낸 김병기의 삶에서 일대 전환이라 한다면 미국에서 무려 반세기나 살았음이다. 한국사람으로 태어나 미국의 하늘과 땅에서 반세기나 살았던 처지라면, 특히 2014년 말 국립현대미술관에서 당신의 회고전이 열린 마당에 나름대로 지난날을 구분해 보고 싶은 것이 사람의 마땅한 심정일 것이다.

나는 나이 마흔아홉에 미국으로 갔고 거기서 또 49년을 살았다. 서울예고와 서울대에서 강의하기도 했지만, 조직과 어울렸던 시점에 따라 내 일대를 나누는 것은 적합하다고 생각하지 않는다. 그림을 천직으로 여겼던 사람이기에 화풍 또는 그림 스타일로 내 연대를 구분함이 적합하다고 스스로 생각한다.

그렇다. 보통 사람의 일대는 몸담아 일했던 조직 이름의 나열로 가름한다. 특히 미술가의 경우, 한때 교육자였음은 임시 생활 방편이었고 줄곧 창작가로 살았다고 자부한다면 그의 화풍으로 말함이 정당하다.

조선 중기에 성행했다가 사라진 분청粉青을 현대에 재현하여 국내외에서 찬사를 받는 윤광조尹光照(1946년~)는 자신의 '도풍陶風'을 둘로 나눈다. 입문해 일가를 이루었다고 자타의 입에 오르내렸을 때까지는 물레 작업을 했다. 그러다 도자기는 그렇게 둥글게만 만들어야 하나, 회의에 빠졌다. 그즈음 물레 작업의 중노동 후유증으로 다리에 심각한 정맥류 증상을 앓은 것이 계기가 되어, 토판土版을 먼저 만들고 그걸 이어 붙여 그릇을 제작하는 작업에 집중했다. 물레에서 해방된 작업 방식으로 미국 유수의 미술관에서 개인전을 연 것은 또 다른 도풍의 발현이었다.

화풍 변화의 분기점

　　김병기는 진작부터 당신이 몸담아온 미술세계를 적절한 수사학을 동원해 화풍으로 말해왔다. 화풍을 말할 때 들먹이던, 미국 정착을 마음먹고 출국하던 시점, 곧 우리 나이 쉰이 의미심장한 기점起點이 되고도 남았다. 일찍이 공자가 "천명을 아는 나이知天命"라 말하던 그 쉰이 아니던가.

　　49세에 나는 비형상非形象에 도달했다. 추상에도 형상성이 있는 추상이 있고, 형상성이 없는 추상이 있다. 유영국이나 김환기도 추상이지만 산이나 항아리라는 형상성이 있다. 그런데 나중에 김환기처럼 점을 찍는 것은 형상성이 없어진 경우다.

　　나는 한국에 있을 때 비교적 가장 새로운 추상에 도달했다. 부산 피란 갔다 돌아와서 〈조선일보〉에 냈던 작품은 형상성이 없었다. 지금은 다 소실된 작품들이다. 1954년 제작한 〈십자가의 그리스도〉는 형상성이 있는 추상이다. 형상성이 있는 것보다 없는 것이 더 추상으로서는 발전된 형태다. 그 추상이 형상성 없이 쭉 나가면 미니멀리즘, 최소주의가 될 수밖에 없다. 결국 추상의 궁극은 비형상일지도 모른다.

　　큐비즘은, 말하자면, 시각을 바꾸었기 때문에 나올 수 있었다. 각도나

원근법을 무시하고 위에서도 보고 밑에서도 보고 잘라도 보고 한 거다. 칸딘스키도 처음에는 형상이 있었는데 나중에 비형상이 되었다.

화가의 화풍은 알게 모르게 변화하기 마련이다. 김병기의 화풍, 곧 추상 안에서도 변화가 일어났다. 그의 미학은 이른바 '틈새in-between미학'으로 변화하고 있었다. 틈새는 통通시대적 국면이자 동同시대적 국면이었다.

통시대적인 것은 이를테면 한반도의 도자기 제작에서 조선 초기의 분청에 대한 평가와 드높임에서 간파할 수 있다. 이 시대 미술가들이 꼭 지향했어야 할 미의식으로 김병기는 분청의 미학을 치켜세운다. 분청은 고려청자의 양식성이 무너진 후 백자가 아직 자리를 못 잡았던 틈새 시기를 감당했다. 다양한 표면처리 기술[10]이 보여 주듯 '덜 양식화된' 채였고, 거기에 자유로운 예술정신이 넘쳐났다.

태경 역시 줄곧 덜 양식화된 그림에 매달려 왔다. 그의 화풍은 몬드리안과 칸딘스키 사이의 묘합妙合처럼 보인다. 혁신이 교호배양에서 생겨나듯, 두 추상미술의 틈새를 찾는 그의 탐색은 조선 분청의 미학과도 닮았다.

동시대성은 공간의 병렬竝列이기도 하다. 지구적으로 동양이 있고 서양이 있다는 식이다. 그가 받았던 일본 교육을 통해 서구를 닮으려는 그들의 입구入歐 열망은 태경의 체질에 깊은 영향을 미쳤다. 막상 미국에서 살고부터는 그 반세기가 수구초심으로 동양을 생각하고 그리워하던

10 분청사기 장식기법은 귀얄white slip-brushed, 조화彫花, incised, 상감象嵌, inlaid, 분장粉粧, white slip-coated, 철화鐵畵, iron painted, 박지剝地, sgraffito, 인화印花, stamp 등으로 다양하다. 청자가 상감기법, 백자가 철화나 청화가 고작인 것에 크게 대조된다.

세월이었다.

2006년부터 큰아들의 주선으로 지낸 로스앤젤레스 화실은 할리우드산[11] 자락에 있었다. 태경은 그 산을 당신 혼자 "산의 동쪽Mountain East"이라 부르며 태평양 건너 동양성東洋性을 줄곧 생각하고 한국성韓國性을 그리워했다. 결국 취향과 화풍은 동서양의 미덕을 함께 취함으로써 나아갔다. 바야흐로 틈새 체질이 되는 도정이었다.

태경의 틈새론은 동북아 지정에 따른 문화를 말할 때도 역설하는 대목이었다. 한반도는 대륙의 중국과 해양의 일본 사이의 다리 같은 틈새라 보았다. 동양문화 원조가 중국이라면 한반도는 그걸 받아들여 재창조의 새 경지를 보여 주었고, 이것이 일본에 전해지면서 양식화되곤 했다는 것이다. 이때 한반도의 틈새론은, 김병기의 화풍이 그렇듯, 중국과 일본의 중간이거나 절충이란 말이 아닌 독자성 또는 고유성의 도정이었다.

김병기에게 동시대적인 것은 현대회화의 주요 스타일로 등장한 각종 기법을 자유롭게 원용하고 있음을 말함이기도 하다. 거기서 '반대의 일치' 미학을 구현했다. 극과 극은 통한다는 입장은 노자의 미학이기도 하다. 이러한 맥락에서 클랭Yves Klein(1928~1962년)이나 존스Jasper Johns(1930년~)를 평가해왔다.

클랭은 직접 작곡한 〈교향곡〉(1949년)이 연주되는 가운데 롤러로 푸른색 페인트를 벌거벗은 여인들의 몸에 바르고는 정면에 놓인 흰 벽에

11 미국 로스앤젤레스 북쪽, 그리피스파크 언덕에 우뚝 서 있는 9개의 거대한 알파벳 글자 사인 'HOLLYWOOD'는 실제로 산 이름이 할리우드산임을 말해 준다. 이 사인은 1923년 지역주택사업을 홍보하기 위해 처음 세워졌다가 이후 할리우드가 영화 산업의 메카로 자리 잡으면서 오늘날 도시 이미지의 하나로 정착했다.

밀착시키거나 밑바닥에 주저앉게 하는 식으로 그림을 완성했다. 정면 벽에는 추상화이긴 하되 여인의 젖가슴 형상을 식별할 수 있었다는 점에서는 유방이 나타난 구상화가 그려졌다. 주저앉게 한 그림에서는 엉덩이의 두 개 큰 타원에다 가운데에 브러시로 칠한 듯이 보이는 부분으로써 여인의 아랫도리 구상화이자 전체적으로 추상화로 보이게 했다.

한편, 뒤샹이 뉴욕에서 작업했을 때 그와 어울렸던 젊은 미국 화가들 가운데는 존스가 있었다. 존스가 팝아트 스타일로 미국 국기를 거의 사실적으로 그린 그림을 출품하자 평론가들은 그게 그림인지 국기인지 물었다. 대답은 "둘 다"였다. '(마르셀) 뒤샹'적 발상이고 더 소급하면 노자적 발상인 것. 둘을 통해 그 틈새를 뚫고 나온 창작이었다. 언젠가 동심의 원을 여러 개 그려 놀이기구인 다트dart 그림을 완성했다. 다트로 보일 때는 구상화이되, 여러 개의 원이 물결처럼 퍼져 나가는 모습은 미니멀리즘 그림이 분명했다. 역시 구상과 추상의 공존인 것이다.

그런 공존과 틈새미학은 김병기의 육성으로 듣는 것이 실감 난다.

어떤 사람은 나보고 추상하는 사람이 추상 안 하고 왜 자꾸 사실적인 것을 그리느냐고 한다. 나는 그리고 싶은 것을 그리는 것이 목적이자 방식이다. 그런데 나는 형상을 떠나보낼 수가 없다. 앵포르멜의 대표주자 술라주[12]가 시커멓게 도배질한 화면을 사람들은 일반적으로 형상성이 없다고 보는데 나는 거기에 형상성이 있다고 보았다. 무슨 형상성이냐? 숲의 틈바구니에서 아득히

12 '흑색의 화가'란 별칭을 가진 프랑스 화가이다. 2014년 한 비평가는 "세계에서 살아 있는 가장 위대한 화가"라 칭찬했다. 자신의 표현 매체는 "흑색이 아니라 흑색에 반사된 빛"이라 했다. 이를 "흑색을 넘어Beyond Black"라 일컬었다(제1장의 각주 2 참조).

보이는 그 광선 자체를 보는 거다. 가톨릭 성당은 문이 조그맣고, 작게 들어오는 불빛 아래서 기도한다. 로마네스크 양식 성당은 담벼락의 틈바구니에서 광선이 들어온다. 반대로 고딕 양식은 창문이 크고 많아서 스테인드글라스로 그 빛을 가렸다.[13]

술라주 특별전시가 파리에서 열렸는데 어떤 작품이 짜개미,[14] 절벽으로부터 바닥까지 짜개미 하나 없는 통바위로 마구 칠한 것이었다. 그림이 공간도 있고 형태도 있어야 하는데 다 칠해 놓으니까 한마디로 망친 느낌이었다. 그런데 또 그 망친 대로 술라주는 본질이 있었다. 갈 길 없는 당시 세태를 반영한 것이 그 아니었던가.

미국의 추상표현주의 폴락Jackson Pollack(1912~1956년)도 형상이 없지만 그래도 가만히 보면 손자국 같은 것이 있다. 손자국은 인간 프린트가 아닌가. 그러니까 그게 형상이다. 형상이 없어져야 하니까 막 칠한 거다. 그건 기법이 아니라 초현실주의에서 촉발된 우발성이다. 물감을 뿌린 거다. 캔버스 앞에 들어설 때까지는 무슨 그림을 그릴지 몰랐는데 자신의 행동으로 인해 무슨 그림을 그릴지 알게 된다. 그림 위에 담배꽁초가 보이기도 한다. 보통의 유화 물감은 며칠이 지나야 마르니까 빨리 마르는 안료를 찾아 에나멜을 썼다. 에나멜은 흔히 말하듯 간판용 재료인데 그게 오히려 적당했던 것이다.

앵포르멜 작가 중 처음으로 꼽는 사람이 술장사하다가 미술을 했던 뒤뷔페Jean Dubuffet(1901~1985년)[15]이다. 그다음이 물감을 뚝뚝 떨어뜨렸던

13 루오의 빨갛고 파란 깊은 색과 사람의 외곽을 강하게 하는 묵선은 고딕의 영향을 받았다.

14 쪼개진 틈새를 구어적으로 이르는 북한말이다.

15 뒤비페는 프랑스 화가 겸 조각가이다. 41세까지 가업인 포도주양조업에 종사한 뒤 회화에 전념했다. 살롱미술을 부정하고, 미친 사람, 영매靈妹 등을 그리며 앵포르멜 원류를 형성했다. 동양화 이론의 '기운생동'에 비견되는 '생의 예술L'art brut' 이론의 선구자로, 인간성을

시인 비슷한 사람 볼스Wols(1913~1951년)[16]이다. 가장 중요한 사람은 스위스에서 스키 코치하던 포트리에Jean Fautrier(1898~1964년)[17]이다. 그는 나치가 프랑스를 점령하는 동안 파리 교외에서 숨어서 나치의 군화에 짓밟힌 프랑스 사람들의 얼굴이 보이는 〈인질〉 시리즈 그림을 그렸다. 거기엔 힘이 있었다.[18]

포트리에는 한 줌의 물감을 화면에 바른다. 그 자국이 굳으면 오일을 많이 섞은 연한 물감을 훔쳐 바른다. 그러면 고민하는 듯한 사람의 얼굴이 나온다. 바로 나치의 군화에 짓밟힌 프랑스 사람들의 얼굴처럼 보인다. 1943~1944년 〈인질〉 제목으로 그런 그림이 많이 나왔다. 해방 직후 프랑스 사람들의 통분을 기억하는 증언이었다. 나에게 가장 큰 영향을 주었다. 한편 물감 바르는 방식에서 로스코와 포트리에의 사이쯤으로 흉내 낸 사람이 김창열이 아닐까.

상실한 '문화적 예술'을 비판했다(《미술대사전》 참조).

16 볼스의 본명은 알프레드 오토 볼프강 슐츠Alfred Otto Wolfgang Schulze이다. 베를린 바우하우스에서 배웠고, 파리에서 앵포르멜 회화의 대표적 존재로 지목받았다. 유화뿐만 아니라 과슈, 데생에도 걸출했고 시도 썼다. "자아와 우주의 상호 침투를 표현하는 섬세하고 긴장에 찬 회화를 남겼다"는 평을 들었다(《미술대사전》 참조).

17 포트리에는 제2차 세계대전 뒤 유럽 화단에서 활약한 예술운동 선구자였다. 1942년부터 제작한 〈인질〉 시리즈는 그림으로 인간의 실존적 상황을 표현했다. 베네치아 비엔날레(1960년)에서 대상을 받았다(《미술대사전》 참조).

18 소설가이자 드골 치하 문화부 장관이던 앙드레 말로는 포트리에 그림을 "고통의 상형문자"라 했다. 포트리에는 프랑스에서는 앵포르멜 유파라고 하지만, 전 세계 현대미술을 조감한 최신의 유력 입장(H. Holzworth, 2016)에서는 초현실주의 화가라 말한다.

김병기의 화면 구성

 김병기의 그림에는 화면 구성방식으로 역삼각형이 자주 등장한다. 정삼각형이 안정성의 상징인 데 견주어 역삼각형은 불안하다. 나무가 역삼각형이다. 나무는 그 불안을 이기려고 뿌리를 박아서 안정을 찾는다.

 사람 또한 역삼각형이다. 역삼각형은 화면의 분할뿐만 아니라 팔을 펴고 늘어진 듯한 형상이 매인 십자가 역할을 한다. 이 시기 작품에서 공통으로 보이는 십자가에 매달린 형상의 이미지는 화가로 다시 태어나기를 바라는 작가의 염원과 가족에 대한 생활인의 죄의식이 드러난 것이라 할 수 있다. 자신을 매단 역삼각형은 의식적으로든 무의식적으로든 "성스러운 삼각", 즉 여인의 음부라는 평도 있다.[19]

 연장으로 태경은 어쩌다 여인 누드화도 그렸다. 추상화 그림도 사경 寫景일 수도 있고 사의寫意일 수도 있겠는데, 사경에 경관과 함께 인체 나체도 포함되는 것은 당연하다.

19 김정희, 2000 참조.

2015년 여름이었다. 가나화랑 주인이 나에게 조심스럽게 물어왔다. 태경이 인체 작업을 하겠다며 모델을 구해 달라는데 괜찮겠느냐는 것이었다. 화가에게 모델은 당연한 대상이 아니냐고 반문했더니, 서울에 있는 화가의 막내딸 가족이 괘념치 않겠느냐고 되물었다.

하기야 미술사에서 여체 누드 그림처럼 국내외 할 것 없이 세상을 들끓게 했던 그림 모티프도 없지 싶다. 우리 그림 역사에서 세상 사람의 입방아에 오른 누드화는 역시 평양 출신으로 나중에 태경의 평양집 식객이었던 김관호의 작품 〈해질녘〉(1916년)일 것이다.

1917~1918년 무렵 잠시 나혜석羅蕙錫(1896~1948년)의 연인이기도 했던 이광수는 그 그림이 일본 문전文展, 곧 문부성 미술전람회에서 특선을 차지하자 1916년 "조선인의 미술적 천재를 세계에 표하였다"며 〈매일신보〉(1916. 10. 20) 관람기로 극찬했다.

〈해질녘〉은 대동강에서 목욕하는 두 여인을 그린 누드화이다. 보랏빛으로 물든 석양의 능라도 풍경은 인상파 화풍으로 아련하게 묘사하고, 풍만한 두 나부裸婦의 뒷모습은 몽환적인 낭만파 화풍이다. 아! 특선, 특선이라! 특선이라면 미술계의 알성급제謁聖及第다. …

　장하도다, 우리 김 군! 그러나 신문은 벌거벗은 그림인 고로 게재하지 못함을 양해 바란다.

당시 조선에서는 춘화春畵를 그렸다며 폄하했고, 이광수에게도 그런 춘화 나부랭이를 격찬했다며 비방이 가해졌다. 춘원은 그림은 그림이며, 그림을 보고 음란하다고 비판하고 반입은커녕 보도도 못하게 할 만큼 사회가 고루하다며 개탄했다.

세계적 사건으로 모딜리아니가 나중에 그의 브랜드로 굳어진 여체 그림을 처음 공개했을 때 겪었던 해프닝을 연상시킨다. 1917년 12월 3일, 베르트베이Berthe Weill 화랑[20]에서 누드 그림 3점도 포함된 전시회가 저녁 무렵 열릴 예정이었다. 지나가던 행인들이 창문을 통해 미리 그림들을 엿보았다. 그러자 싸움판에 사람들이 꼬이듯 구경꾼들이 계속 몰려들어 소동이 날 지경이었다. 마침내 경찰이 달려와 풍속 사범이라며 그림 철거를 명령했고, 그림 전시회는 무산되었다.[21]

이런 우여곡절에도 누드화에 대한 태경의 작업 의욕은 그가 크게 감화받았던 발레리의 언술(Paul Valéry, 1977)이 대변해 준다.

나체는 성스러운 것, 말하자면 불순한 것이었다. 그것은 조상彫像에만 한정되어 있었는데, 때로는 어떤 유보 조항이 붙었다. 살아 있는 상태의 나체는 매우 싫어한 엄숙한 사람들도 대리석의 나체는 찬양했다. … 나체는 결국 정신에 두 가지의 의미 작용만을 한다. 하나는 미의 상징이고, 또 하나는 외설이다. … 렘브란트는, 육체는 진창인데 빛이 그것을 금으로 만든다는 것을 알고 있다. 그는 자신이 본 것을 지지하고 받아들인다. 여자들은 있는 그대로다. 그는 뚱뚱한 여자나 말라깽이 여자만을 본다. 그가 그린 미인까지도 형태에 의해서라기보다는 뭐랄까 생기가 흘러나와 미인인 것이다.

20 에콜드파리 시절 미술 시장에서 피카소와 마티스의 그림 등을 처음 거래했던 유명 화랑이다. 여류 화상 이름이 바로 베르트 베이Berthe Weill(1865~1951년)였다.

21 Billy Klüver and Julie Martin, *Kiki's Paris: Artists and Lovers 1900~1930*, Harry Abrams, 1989.

서너 차례 모델과 작업한 후 김병기는 누드 그림 3점을 완성했다. 그
즈음 누드 데생 종이 그림은 그해 10월 말에 있었던 평창문화축제 경매
행사에 출품되었다.

김병기의 미학이라면 결국 데생 그리고 그림에 대한 믿음이다. 이
믿음은 발레리의 언술(Paul Valéry, 1977)만큼 태경을 잘 대변해 주는 것
이 없지 싶다.

나는 그림보다 더 지성적인 예술을 알지 못한다. 복잡한 외관에서 새로운 묘
선妙線을 추출해 내고, 구조를 요약하고, 손에 양보하지 않고, 형태를 쓰기
전에 그것을 읽고 또 자체로 말하게 한다. … 레오나르도나 렘브란트의 그림
을 검사한 뒤 누가 그들의 지력과 의지를 재 보지 않겠는가? 전자는 가장 위
대한 철학자에 들어가며, 후자는 가장 내적인 모럴리스트, 신비주의자에
들어간다고 누가 생각하지 않겠는가?

9

이제 세월이
흐르지 않네

내쳐 백 살로 살고 있다

사람이 흐르는 세월에 따라 살아가는 모습은 동영상에 담으면 더할 수 없이 그 실체가 생생할 것이다. 다큐멘터리의 정당성이 거기에 있다.

그런데 살아온 세월이 꿈에서나 그릴 법한 백 세 장수에 이를 지경이면 어느 순간 정지 화면 사진 한 장으로도 족하지 않을까. 그 얼굴 모습 사진 한 컷에 능히 파란만장 풍운의 반생이 압축적으로 비칠 수 있겠다 싶은 것은 인물사진 작가 카슈Yousef Karsh(1908~2002년)의 작품 전시에서 영국 수상 처칠의 초상사진이 그런 감동을 주었기 때문이었다.

김병기의 경우, 살아온 연륜 자체가 감동적이다. 아무리 '백세 장수시대'가 도래했다지만 그것이 무척 희귀함은 "사람이 백 년을 산다 해도"라는 가정법을 담은 판소리 단가 가사에도 그 개념이 이미 담겨 있다.

높은 산의 꼭대기가 가까워지면 발걸음이 더욱 바빠지듯 아흔아홉 살의 백수白壽, 세는 나이 백 살의 백수百壽, 더해서 옹근 나이, 곧 '만滿나이' 백 살을 따지다 보니 '백수 잔치'는 연거푸 세 차례 기림이 우리 풍속이다. 아무튼 이부자리를 깔은 백 세가 아니라 시내를 지하철로 오가며 활보하는 백 세는 그 자체로 살아 있는 전설이 되고도 남는다.

태경은 이런 득의得意의 시간대를 살았기 때문인지 백 살 이후에는

세월이 흐르지 않는다는 느낌이었단다.

2014년 아흔아홉 백수 이후 계속 백 살로 살고 있다는 느낌이다. 장차 백두 살, 백세 살, 이런 식으로 살아간다면 계속 백 살로 살아간다는 기분일 것이다. 그만큼 시간이 흐르지 않는 기분으로 일상을 사는 셈이다.

백수 잔치의 시발 국립현대미술관 회고전

백 세 전후에 있었던 김병기의 보람된 일련의 미술 본업은 무엇보다 2014년 말 국립현대미술관(과천)이 개최한 회고전 〈김병기: 감각의 분할〉(2014. 12. 2~2015. 3. 1)이었다. 그는 행사 참석을 위해 2006년 이래 작업과 생활을 해왔던 미국 로스앤젤레스에서 8년 만에 서울로 돌아왔다.

백수 전시회에 김병기가 직접 참석한다는 소식이 알려지자 여러 신문에서 그의 근황을 특집으로 앞다투어 다루었다. 아무리 장수시대가 도래했다지만 아흔아홉 백수의 회고전은 동서고금에 유례가 아주 드문 경사였기 때문이었다.

"송백이 뒤늦게 시듦"이란 따뜻한 인정의 한결같음은 회고전 개막 즈음 지인들이 마련했던 만남의 자리에서도 되살아났다. 2014년 11월 말 북한산 스카이웨이 팔각정 모임에 이어 12월 초에는 예술의 전당 양식당에서 낮 모임도 열렸다.

점심식사가 끝난 뒤 일행은 김병기 화백을 후원하는 로스앤젤레스의 미술행사 거간(홍은숭)이 미국 워싱턴 D. C. 필립스 컬렉션에서 유치한 〈앵그르에서 칸딘스키까지 특별전〉(한가람미술관)을 함께 관람했다.

거기서 그가 직접 명화에 대한 해설도 했다.

백수 화백의 목소리는 쩌렁쩌렁했다. 특별전은 프랑스 고전주의 앵그르에서 표현주의 칸딘스키에 이르는 서양미술사의 조감이었다. 거기에 삼색기를 앞세우고 프랑스혁명을 이끈 〈자유의 여신〉 그림으로 유명한 낭만주의 선봉 들라크루아Eugène Delacroix(1798~1863년)가 빠질 리 없었다. 김병기는 들라크루아의 명언을 인용하면서 말문을 열었다. "그림이란 화가의 영혼과 그걸 바라보는 사람들의 영혼을 잇는 다리"라고.

이어 세잔과 고흐의 그림을 만나자 "세잔에게는 회의懷疑가, 고흐에게는 고뇌苦惱가 있다. 그 밖의 현대미술은 허위!"라 했던 피카소를 인용했다. 두 대가의 인용은 현대미술이 "형식의 다리橋만 남고 영혼은 사라졌음"을 힘주어 말함이었다. 명화 감상에 더해 백 살임에도 비범한 식견을 마치 책의 글줄 읽듯이 풀어내는 이적異蹟의 주인공에게 지인들은 감탄을 연발했다.

개막식이 열린 후 며칠 뒤 국립현대미술관에서 관심 관람객들과 작가가 만나는 자리도 베풀어졌다. 거기서 '고민의 백화점' 같은 10대 고교생이 "어찌 살면 좋겠습니까?"라고 우물쭈물 묻자, "그 밑바닥은 결코 비관할 바가 아닌 바로 가능성"이라 즉답했다. 그것은 자신의 지난날이기도 했겠지만, 2014년 말 서울에서 열린 특별전이 세간으로부터 크게 주목받은 화가 로스코도 같은 말을 했단다.

"미술은 외로운 일. 화랑도, 수집가도, 비평가도, 돈도 없었다. 그런데 그게 바로 황금시간이었다. 더 이상 잃을 게 없었고, 대신 이루고자 하는 비전은 있었기 때문이었다."

2014년 12월 말, 김병기는 로스앤젤레스로 돌아갔다. 가자마자 귀국 축하 모임에 참석했던 가까운 지인들에게 감사 쪽지 글을 보낸 것은 태경의 감격도 대단했다는 말이었다. 당신의 뉴욕 시절에 그곳 총영사였던 이의 아내 김혜선金惠善(1940년~) 음악 박사에게도 인사말을 보냈다.

저녁노을
북한산 뒷자락의
아아, 한 모습
눈부신 아가씨들의 현악 합주와 더불어
귀하신 여러분을
한자리에 모신 기억은
평생 잊을 수 없는 한 사건이었습니다.
삼가 감사의 말씀을 드리오며.

<div align="right">2014년 12월 24일 LA에서
김병기</div>

한일 미술전 참여: 더 좋은 일은 아직 오지 않은 듯

서울에서 열렸던 2014년 말 당신 회고전에 참석했다가 미국으로 돌아갔던 태경은 다시 2015년 3월 말 서울을 거쳐 일본을 찾았다. 한일 미술전(〈한일 근대미술가들의 눈: '조선'에서 그리다〉)에서 당신이 체험했던 그 시절 1930년대 일본 화단에 대한 기억을 말하기 위해서였다.

진작부터 2015년은 한일 두 나라에 퍽 뜻깊은 해라고 사람들이 입을 모았다. 우리는 광복, 일본은 종전終戰의 희비가 교차한 지 70년이자 불구대천의 두 나라가 관계를 정상화한 지 50년을 헤아림을 유념한 것이었다. 원론적으로 압제-종속의 관계를 선린의 사이로 바꾸었으니 축년祝年이 되고도 남았다.

일본 쪽은 역사적 기념紀年에 값하는 문화행사로 한일 미술전을 개최했다. 일제강점기에 일본이 한반도에서 펼쳤던 문화정책의 일단이던 미술진흥책을 보여 주는 전시회였다. 초기의 강압 일변도와 달리 내선일체內鮮一體를 꾀하고자 본토의 제전帝展을 흉내 낸 선전鮮展, 곧 조선미술전시회를 개최했던 저간의 사정을 구체적으로 보여 주었다. 그때 일본 중진 화가들이 심사위원으로 왔다가 그렸던 조선의 풍경화도 다수 출품했다. 에콜드파리의 후지타 쓰구하루도 선전을 빛낸다며 초빙인사

로 뽑혀 서울을 찾은 적 있었음을 말해 주는 그림도 걸렸다. 한편 일본으로 건너가 주로 서양화를 배웠던 우리 화학도畵學徒들의 활동상을 보여 주는 기획전도 열렸다.

한일 미술전은 일본의 옛 도시 가마쿠라 인근 하야마에 있는 가나가와神奈川 현립근대미술관(2015. 4. 4 ~ 5. 8)을 시작으로 2016년 2월까지 니가타·기후·홋카이도·후쿠오카 등 6개 미술관을 순회하며 열렸다. 한일 간 미술교류라면 전시회에 한국 측이 참여하여 한국에서도 전시회가 열릴 법했지만 그렇지 못했던 것은 어제오늘 두 나라 사이에 흐르는 차디찬 냉기류 때문이기도 했다. 무엇보다 과거사 청산에 지성을 다하는 독일과는 달리, 원폭 피폭을 빌미로 삼아 오히려 스스로를 피해자로 여기는 시각까지 보태진, 일본의 역사수정주의 입장을 우리가 도무지 납득하지 못했기 때문이었다.

그즈음 맹산 김동길孟山 金東吉(1928~2022년) 교수가 주관하는 '수학여행'에 따라갔던 나는 마침 일정이 맞아 2015년 4월 4일 한일 미술전 개막 행사에 참석했다. 개막 행사 전후로 태경은 이중섭의 아들과 유영국의 3남매를 만나서 인사를 나누었다. 그때 이중섭의 둘째 아들 이태성李泰成(1949년~)은 금방 못 알아보았다. 그냥 자신의 행적에 관심을 가진 일본사람으로 알았다는 것. 중섭 아들을 포함한 가족은 1952년인가 부산 부둣가에서 만났다. 서귀포에서 부산으로 흘러와서 길거리에서 노숙하던 상태였다. 그래서 행려병자 행색의 그를 종군화가단에 가입시키고 군복과 쌀 배급을 타다 준 적이 있었다.[22]

22 일설은 정훈장교 김종문도 관여했다 한다(제4장 각주 33 참조).

그날 행사에서 인상적인 대목 하나는 때맞추어 출간한 도록이었다. 내용 충실성 고하를 떠나, 제때 책자를 못 만드는 우리 공공미술 쪽 행태와는 달랐다. 국립현대미술관에서 일가를 이룬 미술가들의 회고전을 거창하게 기획해 놓고서는 도록은 잘해야 전시 중반에 겨우 배포하는 나태와 비교되었다.

전시장에 들어서자 펼쳐지는 일제강점기 미술은 역시 '괴로운 과거'와의 만남이었다. 그러나 우리에게 '없던 것으로 여길 수는 없는 과거'였다. 주최 측이 한민족 교화敎化의 내력만 내세우는 전시가 되면 안 된다는 원려遠慮를 일부 반영한 것은 그나마 독립 한국에 대한 배려 같았다. 일제강점기에 벌이를 얻으려는 화가들의 출세 창구였던 선전에 참여한 화가들 그림만으로는 한일 기획전을 짤 수 없겠다는 최소한의 문화 인식은 갖고 있었다. 선전에 내지 않았던 유학생들, 이를테면 김환기, 유영국, 이중섭 등이 한국 현대미술의 대명사로 우뚝 솟았음을 외면할 수 없었다는 말이었다.

비록 나라 사이는 지배-피지배의 형세일지언정 예술가는 본디 자유정신의 소유자가 틀림없다는 믿음을 갖고 출품작을 둘러보았다. "인간의 선함과 진실함을 그려야 한다는 예술에 대한 대단히 평범한 견해를 나는 갖고 있다"던 우리의 박수근 같은 예술정신의 화신들에 대한 믿음을 갖고서였다.

그렇게 둘러보던 도중 우에노 출신인 사토 구니오佐藤九二男(1897~1945년)의 자화상을 만나자 무척 반가웠다. 서양 청년처럼 생긴 호남이었다. 그를 금방 알아본 것은 우리 현대 화단의 별로 빛나는 유영국·장욱진·이대원·권옥연 등이 다녔던 경성 제2고보(현 경복고)의 미술

선생이었기 때문이었다. 1961년을 시작으로 네 차례나 서울에서 열었던 〈2·9 동인전〉은 제2고보의 '2'와 스승 이름 가운데 한 자 '9'를 따서 전시회명을 지었다. 스승에게 입었던 감화에 대한 제자들의 헌사獻詞였던 것.

내가 평전을 적었을 정도로 가까웠던 장욱진도 말했듯, 제자들은 하나같이 스승을 통해 피카소, 마티스 등의 활동상을 듣고는 "감동을 먹었다." 그런 그인데 1942년 기고했던 잡지 글은 '역시나'였다. 조선 하대下待가 체질이던 그 시절 여느 일본인 시선 그대로였다. "나는 조선의 청년이 예술적 무능자로, 그림을 그릴 줄 모르는, 자연의 미를 즐길 줄 모르는 국민으로 남는 것을 불쌍히 여겨, 예술 문화의 존귀함을 교실에서 열심히 역설했다"고 적었다. 망국을 당한 만큼 싸잡아 욕을 먹게 되었지만, 그렇다고 한민족을 일컬어 "자연의 미를 즐길 줄 모른다" 함은 도대체 무슨 망발인가.

한민족 열등성 주장에는 흰옷 복식도 꼽혔다. 조선인들이 물감 만들 능력이 없었던 데다가 당파 싸움으로 사람 죽임이 난무한 나머지 노상 흰색 상복을 입고 생활할 수밖에 없었다는 것. "(복색이) 우스꽝스럽다"며 흰옷을 입지 못하게까지 했다.

조선을 바라본 그들의 미학에 대해 함경도 출신으로 해방 직전 경주에 정착했던 "최후의 신라인" 윤경렬尹京烈(1916~1999년)의 반론은 준엄했다.

우리가 만일 색깔의 즐거움을 모르는 슬픈 민족이라면 무지개색으로 엮어진 아기들의 색동저고리는 어떻게 만들어졌을 것이며, 처녀들이 입는 초록

저고리에 다홍치마나 노랑 저고리에 남색 끝동을 달고 진분홍 치마를 입는 찬란한 색깔의 배색은 어떻게 생겼을까? [23]

개막일 태경의 기조 강연은 1930년대 일본 화단의 동정을 증언할 수 있는, 한국인과 일본인을 통틀어 유일한 미술인으로 지목받아 이루어졌다. 일본 전역에서 관심 미술인들이 희귀 증언을 듣고자 모여들었다. 발표에 이어 질문도 이어졌다. 오사카에서 왔다는 평론가는 일본 유학을 하고 북한으로 넘어간 조선인 화가들의 해방 후 행방에 대해 진상과 진실을 알고 싶다 했다.

그 질문에 즉각적으로 태경의 강한 소신의 답변이 흘러나왔다.

한마디로 그 어디에도 진실은 없다. "공연히 시간 낭비를 하지 마라!" 충고하고 싶다. 이를테면 최재덕 정도는 사회주의적 사실寫實 능력이 없었다. 이쾌대가 아무리 잘 그린다 해도 북한이 요구하는 사실력과는 달랐다. 풍경에 어두운 빛깔의 하늘이 그려져 있으면 "하늘은 왜 어두운가?" 질책받았다. 이중섭도 "소를 탄 동자는 왜 그렇게 여위었나?"란 비판을 들었다.

남한의 책임도 없지 않을 것이다. 그렇게 우수한 사람들이 북한으로 사라진 데 대한 책임을 물어야 할 것이다. 거기에 희망을 걸고 찾아간 인텔리겐치아도 문제였다. 그래서 '엉터리겐치아'라는 우스개도 나왔다.

아울러 초청 연사였던 태경의 작품 한 점도 전시되었다. 6·25 전쟁 직후 서울 거리를 그린 〈가로수〉(1956년)였다.

23 윤경렬, 《신라의 아름다움》, 동국출판사, 1985.

일본 방문에 이은 중국 전시

2015년 봄, 한국과 일본의 미술 인연을 보여 주는 한일 미술전에 초대받아 개막 연설을 했던 김병기는 서울로 돌아와 제작에 몰두했다. 여름 더위가 기승을 부리기 전에 이미 대작 여러 점을 완성했다. 모두가 100호 크기 전후였다.

그림 제작에 매달리던 2015년 여름, 중국 베이징에서 개인전(Asian Art Works, 2015. 6. 27 ~ 8. 30)이 열리는 경사가 태경을 더욱 고무시켰다. 2014년 말 회고전에 출품했던 그림 중 가려 뽑은 작품들을 갖고 나갔다. '생존화가의 탄생 100주년 기념'이란 부제로 열린 개인전은 도연명의 〈귀거래사歸去來辭〉에서 따와 '歸去來', 영어로 'Returning', 우리말로 '돌아옴'이라 이름 지었다. 반세기 이상 서양 땅 미국에서 제작에 매달렸지만 제작의 정신성은 수구초심으로 모국과 동양에 천착했다는 뜻이었다.

그 여름 어느 날, 서울 평창동 가나화랑 부대시설로 마련된 화실로 태경을 찾았다. 그는 이젤 앞에서 그리던 그림을 물끄러미 바라보던 중이었다. 나를 보자마자 "차 떨어졌다" 했다. 평안도 사람의 어법이라는데, 장기판에서 가장 힘세고 운신이 자유자재인 차車 말이 떨어졌으니 승부는 끝났다는 것이고, 같은 맥락에서 '일이 이만하면 됐다' 싶은 마

무리 단계에 들었다는 뜻이라 했다. 덧붙여, 그림을 바라볼 때 '코가 찡하다'고 느껴지면 드디어 완성되었다고 판단한다고 했다.

태경은 그림이 됐다 싶으면 영어로 서명했다. 내가 화실에서 목격한 바로, 그러고도 다시 그림을 고치기 일쑤였다. 잠을 청한다고 자리에 누웠다가 느낌이 오면 다시 덧칠을 했다. 창작은 그런 끊임없는 집착의 산물이 분명했다. 나처럼 '어쭙잖은' 글쟁이도 글을 좀 더 다듬어야 한다고 부심할 때는 잠자리에서도 생각이 떠오르면 벌떡 일어나서 교정지에다 가필을 하곤 한다. 결과적으로 태경도 한 그림에 여러 차례 사인하는 경우가 발생하곤 했다.

태경의 그림 〈돌아오다〉[24]는 부산 해운대에 갔다가 고층 아파트들이 높이 솟아 숲을 이룬 사이로 바다가 보이는 정경이 무척 '감격적'이어서 그걸 형상화했다. 6·25 피란 시절에 만났던 임시수도의 그 황폐함에 견주어, 반세기 세월이 흐른 뒤 부산은 "세상이 완전히 뒤집어졌음"을 보여 주었다. 바다 위로 도시 고가도로가 지나고, 도로에서 내려서면 고층 아파트가 경쟁하듯 숲처럼 솟아 있다. 상전벽해桑田碧海가 이를 두고 말함 같은 도시정경을 만나자 태경의 심경은 마냥 부풀어 올랐다. 천당과 지옥 사이를 오간 감회가 아닐 수 없었다.

명료한 기억의 주인공은 그때의 부산에 대한 가슴 멍했던 인상이 새삼 사무쳤다. 임시수도 부산에서 엿본 광경은 오로지 동물적 생존본능만 치사하게 살아남은 밑바닥 인간성의 단말마斷末摩 분출이었다. 적잖

24 '돌아오다'란 화제를 붙인 그림은 두 점이다. A와 B인데 캔버스에 유채이고 크기도 162 × 130cm으로 같다.

은 사람들이 미군부대 매점PX 바깥에 버려지는 쓰레기 더미를 파먹고 살았다. 먹을 만한 고깃덩어리는 골라내 씻어서 팔았다. 부산 안팎 PX 여럿을 총괄하는 CX가 있었다. 거기를 통하면 쓰레기 집하장에 접근할 수 있는 일종의 권리를 얻을 수 있었다. 그것을 확보하기 위해 여자 치마끈을 사서 미끼로 바친다는 소문도 돌았다. 전쟁의 파국이 빚어낸 그때 우리 사회의 리얼리티였다.25

그때의 실상, 그때의 리얼리티를 잣대로 삼는다면 해운대 쪽에 고층 아파트가 숲을 이루는 오늘의 리얼리티는 꿈의 실현에 다름 아니었다. 과거와 현재가 현실과 꿈의 실현으로 대비되는 우리 현대사를 화폭에 담자면 필시 복안複眼이 될 수밖에 없었다. 한 눈은 과거를, 또 한 눈은 현재를 보는 식으로 두 눈을 똑똑히 떠서 바라보아야 현상의 정체를 정시正視할 수 있기 때문이었다.

〈해운대 풍경〉 그림은 당신의 화풍에 따라 예와 같이 직선을 가로로 세로로 그리고 사선斜線으로26 바탕 화면을 먼저 가득 채우고 있었다. 중

25 양공주의 딸로 태어났던 뉴욕대 사회학과 교수가 그 사정을 되살렸다. "한국인들은 남은 음식을 구걸하거나 쓰레기통에서 턱찌꺼기를 찾겠다고 삼삼오오 기지로 몰려갔다. 어떤 여성들에게 쓰레기통을 뒤져 먹을 걸 구하다가 서비스를 먹을 것과 교환하게 된 건 그저 작은 변화에 불과했다. 식사 한 끼와 섹스를 교환하는 것, 음식을 암시장에 내다 팔아 그 돈으로 다시 더 많은 음식을 사는 것, 음식보다 더 비싼 것을 사기 위해 나이트클럽에서 성을 파는 것, 날마다 쌓여가는 빚더미 아래서 사람들이 살아남기 위해 한 일들이었다"(그레이스 조,《전쟁 같은 맛》, 글항아리, 2023, 64쪽).

26 "20세기 초반의 다양한 추상회화 시도들 가운데 네덜란드의 뒤스부르흐Theo van Dösburg (1883~1931년)는 통찰이 뛰어났다. 몬드리안과 함께 '데 슈틸De Stijl' 운동을 주도했던 뒤스부르흐는 시간의 본질을 대각선으로 파악했다. 시간은 기울어져 흐른다는 것. 화면 한가운데

력의 작용으로 수직에서 선이 나왔고, 여기에 대척對蹠하는 선이 수평인데 그 둘 사이를 비스듬히 잇는 사선은 운동이나 변화를 말함이었다. 수평의 땅 위에 아파트가 수직으로 솟았고, 아파트 단지를 이어 주는 교통이 도시의 역동성을 상징했다. 본디 선은 수학이고 합리이고 가지可知의 세상을 상징하는 바, 오늘의 해운대 정경이 그와 같음을 그림 구도로 표출했다.

한편, 선 사이를 메우는 색면色面은 짙은 구름 같은 불가지不可知의 상황임을 포괄적으로 상징했다. 한국인의 어떤 저력이 전후복구기를 지나 마침내 전대미문의 성장을 기록할 수 있었는지, 같은 한국인인데도 아무리 생각해도 불가사의할 뿐이었다. 그때 바라본 해운대의 푸른 바다는 암울함의 블루스blues에 지나지 않았다. 이에 견주어 발전의 상징 탑처럼 솟아오른 미끈한 아파트 사이에서 바라본 오늘의 해운대는 하늘로 치솟은 아파트 외관은 물론 그런 현대물을 안은 채 많은 사람을 움직여가는 운용의 소프트웨어에 담긴 이 나라의 저력, 가능성을 잔뜩 머금은 그런 파란blue 바다로 보였다.

"어서 가자 가자 바다로 가자 / 출렁출렁 물결치는 명사십리 바닷가 / 안타까운 젊은 날의 로맨스를 찾아서 / 어서 가자 어서 가자 어서 가 / 젊은 피가 출렁대는 / 저 바다는 부른다 저 바다는 부른다"고 노래했던, 태경과 동갑인 왕년의 대중가수 김정구金貞九(1916~1998년)의 〈바다의 교향시〉가 저걸 노래했음인가 싶기도 했다. 교직交織하는 선 사이로

대각선을 그려 넣어 시간과 더불어 변하는 뒤스뷔르흐의 작품 〈반구성counter-construction〉(1923년)은 수직선과 수평선을 고집했던 몬드리안과 결별하는 결정적 계기가 된다"("김정운의 여수만만", 〈조선일보〉, 2017. 11. 17).

보이는 푸른 색면이 바로 그 바다였다.

물론 사회가 고도성장을 이루었다 해도 한국사람 모두가 지금 행복
감에 젖어 있는지는 두고두고 따져 볼 일이었다. 필시 또 다른 엄혹한 문
제 상황이 생겨나고 있음을 태경은 모르지 않았다. "성장 속에 빈곤이
있다"는 말도 있듯 풍요 속에 소외가 깃들고 있음을 모르지 않았다는 말
이었다. 그런 모순, 그런 상충을 염두에 둔다면 동족상잔의 피바람과 강
토가 잿더미가 되는 광경도 직접 목격했던 전중세대war generation가 무언
가 증언하고 무언가 발언해야 하는 이야기가 있다고 확신했던 것이다.

그림 제작은 흐르는 물처럼

결코 '이야기'는 허구투성이란 뜻의 '소설'이 아니었다. 태경의 경우, 오늘의 그림은 그간에 제작했던 일련의 그림들에 담긴 연속성의 과정이라고 말해 왔다. "흐르는 물은 구덩이를 채우지 않고는 더 나아갈 수 없다流水之爲物也 不盈科不行"는 맹자 말처럼, 그림도 마땅히 결과만 덜렁 나타나는 법이 아니기 때문이었다.

그사이, 6·25 전쟁의 폐허 위에서 겨우 명맥을 지탱해온 한국 사회가 발전의 불씨를 확산시켰다. 태경은 1990년 전후에 그 감격을 두보의 유명 시 〈춘망〉 도입부 "나라는 망하여도 산하는 남아 있어國破山河在"에서 따온 '산하재山河在'란 제목으로 여러 점 그렸다. 산하는 살아남았기에 거기서 현대 한국이 기적처럼 압축성장을 달성하고 뒤이어 민주화도 진경을 이루었으니, 그야말로 "쓰레기통에서 피워 올린 장미꽃"[27]에 다름

27 6·25 전쟁 중이던 1952년 7월경, 뒷날 휴전선이 그어질 한반도 중부에서 전투 상황이 교차되던 사이 장기집권을 노리며 대통령 직선제 개헌을 위한 이른바 '정치파동'이 계속되었다. 이를 두고 영국 신문 〈타임스The Times〉 사설에서 "한국에서 민주주의를 기대하는 것은 쓰레기통에서 장미꽃이 피기를 바라는 것처럼 어렵다"고 했다. 이런 비하卑下의 말에 뜻있는 국민 여론은 자괴감에 몸서리쳤다.

아니었다.

그런 모국을 골똘히 생각하다 보니 2006년 이후 머물렀던 로스앤젤레스 화실 주변의 환경도 인연이라면 인연이었다. 화실 뒤에는 할리우드 산이 자리하고 있었다. 한때 선셋대로의 한 자락에 자리한 대학에 유학했던 적이 있기 때문에 암반투성이에 수목이 빈약한 그 산 모습이 익숙하다 했음에도, 2011년 가을에 오래 뵙지 못했던 태경의 화실을 찾은 나에게 밖으로 굳이 나가자 했다. 그는 그 황량한 산을 손짓하며 저 뒤로 한반도가 있다고 거듭 말했다. 자신의 화의畫意는 온통 산 뒤 동쪽 어디엔가 자리할 모국에 대한 회귀, 모국의 정체성에 대한 궁구窮究가 기저임을 강조했다.

아니, 보다 구체적으로 토석이 그대로 노출된 황량한 산이 태경의 뇌리에 박혔던 고국, 고향의 모습이었다. 부잣집 딸이 가난한 이에게 시집가서 빈궁貧窮을 견뎌내는 이야기인 현진건玄鎭健(1900~1943년)의 단편 〈빈처貧妻〉에 등장하는 그 아내가 새삼 사랑스럽게 느껴지는 감회를 닮았다.

또는 "가도 가도 붉은 산이다. / 가도 가도 고향뿐이다. // 이따금 솔나무 숲이 있으나 / 그것은 / 내 나이같이 어리고나 // 가도 가도 붉은 산이다. / 가도 가도 고향뿐이다"라고 읊은, 젊은 날에 교유했던 시인 오장환吳章煥(1918~1951년?)[28]의 〈붉은 산〉의 시의詩意를 통한 고향 생각

28 태경이 기억하는 오장환은 "사진만 보아도 잘생겼다고 소문났던 프랑스 시인 아폴리네르와 닮은 호남이었다." 서정주 등과 함께 시단의 3대 천재로 손꼽혔다. 해방 뒤에 우연히 만난 서정주를 '친일파'라며 아는 체하지 않았다. 그를 서자庶子로, 불령선인不逞鮮人으로 푸대접했던 전통주의와 식민주의에 반발했음인지 1948년 월북했다. 6·25 전쟁 때는 서

이었을 것이다.

붉은 땅이 많은 곳이 평안도이고, 젊은 날 들어가 본 고구려 고분 안에는 흙물이 흘러 인간의 혈액 같은 핏자국 같은 형상이 있었으며, 거기 벽화는 강한 필력이 넘쳐났기 때문이었는지도 모를 일이었다.

그 지경에서 어느 날부터 태경은 그 산을 'Mountain East', 곧 '동향東向 산'이라 이름 붙여 자신의 작품세계의 정체를 쌓아왔다. 산 동쪽은 무엇보다 북한산이 마음 가득 자리 잡고 있었다. 젊은 날, 많이도 바라보면서 그린 산이 아니었던가. 북한산은 한마디로 마음의 고향이었다.

북한산은 태경에게 바로 서울 그 자체이기도 했다. 서울이 얼마나 아름다운 곳인가에 대한 답은 "도시 안에 수려한 산이 있음"에서 찾았다. 이에 견주어 "산속에 도시가 있는" 스위스와 다른 바는 생각할수록 감탄스러웠다. 그만큼 그에게 서울은 바로 영혼이었기에 서울의 영어 표기를 일부러 Soul(영혼)로 적곤 했다.[29] 북한산과 더불어 태경의 상념에 감도는 서울의 산으로 남산도 빠질 리 없었다.

그리고 '귀거래歸去來' 화제에 매달림은 살아온 한 세기 삶에서 몇 번씩이나 내몰렸던 파국 직전에서 자기구원을 위해 꿈꾸어왔던 어떤 이상

울의 김광균 시인을 찾아와 북에서 출간한 시집 《붉은 깃발》을 보여 주기도 했다. 훗날 숙청되었다. 1988년 월북 예술인 행적이 해금되면서 오장환의 문학성이 재평가되었다. 연장으로 우리 시대 시문학 해설의 대표 교과서(유종호, 《시란 무엇인가?》, 민음사, 1995)에서도 〈붉은 산〉을 주목했다. "붉은 산 일색의 산하가 안겨 주던 황량한 절망감을 체험하지 못한 젊은 세대에게는 별 감흥이 없는 소품쯤으로 여겨질 것이리라. (하지만 붉은 산이) 한 시절 우리 산하의 참모습이었다"고 해설했다.

29 서울시가 2023년에 새로 만든 도시 브랜드 슬로건은 '서울, 마이 소울Seoul, My Soul'이다. 2015년에 정했던 '아이·서울·유I·Seoul·U'가 '나와 너의 서울'이란 의미전달이 잘 안 된다는, "영어가 객지에서 고생한다"는 비아냥과 비판을 받아들인 끝에 나온 대안이라 했다.

향이나 천국이 당신의 눈앞에서 현전한다는 느낌의 표출이라 했다. 천
당과 지옥을 오간 백 년의 삶을 살아온 끝에 태경이 드디어 안도를 만끽
한 그런 감회였다. 고향에 돌아와 전원에서 물맛 같은 삶을 꾸리며 읊조
리던 도연명의 절창絶唱이 태경의 심사를 예비해 주었다.

〈귀거래사〉 중간쯤에 이런 회고조 서술이 나온다.

　　지난날이야 어쩔 수 없음을 깨닫고
　　앞날은 좇을 수 있음을 안다네
　　실로 길을 잃었어도 멀리 가지 않았으니
　　지금이 옳고 어제가 틀렸음을 깨달았다오.

드디어 맨 끝 구절, 바로 태경 노경老境의 '여기, 지금here and now'다.
"천명을 즐겼거늘 다시 무얼 의심하리樂夫天命復奚疑."
천명은 교회 출입에 열심이던 당신 어머니 품에서 어린 날부터 믿음
을 다져온 하느님에 대한 순명이라고 태경은 거듭 힘주어 말한다.

10

바야흐로
백세청풍

바람이 일어나다

김병기는 백 세 시간대時間帶에 여느 화가들이 넘보지 못할 기록적 해 프닝, 아니 활약상을 이어갔다. 만 백 살, 옹근 나이 백 세이던 2016년 봄 에 개인전을 가졌다. 그것도 회고전이 아닌 신작 위주 개인전이었다. 바 야흐로 세계기록이 세워진 현장이었다.

이 개인전이 한 장의 잘된 초상화처럼 그에 대한 모든 것을 말해 준 다 싶었다. "만절晩節을 보고 초지初志를 안다"는 말도 있다. 만년에 드러 난 비범한 행보에서 초지, '젊은 날에 품었던 뜻'에 혹시 주변의 의구심 이나 오해가 있었다면 그걸 일순에 날려 버릴 수 있다는 경구다.

뜻깊은 행사답게 전시회 타이틀이 둘이었다. 하나는 '바람이 일어나 다', 또 하나는 '백세청풍百世淸風'.

제목은 문청文靑 시절부터 좋아한 프랑스 시인 발레리의 〈해변의 묘 지〉의 한 구절 "바람이 일어나다. 살아야 한다"에서 따왔다. 발레리의 〈해변의 묘지〉는 아주 긴 시다. 권위 있는 해설에 따르면,[1] 그의 시학詩學 은 "'미美의 부정否定'이라 했다. 왜 미는 부정인가. 말이 결핍된 상태를

1 폴 발레리, 《해변의 묘지》, 김현 옮김, 민음사, 1973.

말로써 표현해야 한다는 것, '표현할 수 없음'을 표현해야 하기 때문에 미는 부정이라고 발레리는 생각한다." 곧 발레리 시학이 김병기 미학의 한 근거가 됐고, 연장선에서 이상李箱 시의 난해성도 변호해왔던 것.

분단과 6·25 전쟁 등 생사를 넘나드는 파고 속에서 "살아야 한다"고 다짐했던 당신의 백 년 일대기 동안 절대가난 등 갖가지 질곡을 압축적으로 이겨 낸 끝에 나라 체통이 당당해진 대한민국 현대사를 직접 목격하고 감격한 말이었다. 해방 직후 북한 미술동맹 서기장, 6·25 때는 남한 종군화가단 부단장을 지낸 전중세대의 독백이 이만할 수 없었다.

부제 백세청풍은 오롯이 개인적 성취의 자부심이 드러난다. "맑고 높은 절개가 오래도록 전해진다"는 뜻의 사자성어는 한민족 핏줄 모두가 꿈꾸는 경지다. 서울 북악산 아래 옛 돌에 주자朱子 글씨로 새긴 석각石刻이 있고, 이 말을 좋아했던 안중근 의사가 그 서체를 따라 쓴 글씨도 있다.

이 사자성어가 개인적으로 그럴싸함은 글귀 가운데 인간 '세世'를 패러디해 나이 '세歲'로 대신 읽으면 백 살을 맞은 '청풍 김씨' 당신이 지금도 매일같이 '맑은 바람'으로 그림을 제작하는 일상을 말해 주기 때문이다. 백 살 나이에 전시회를 연다는 자부심이 이만할 수 없다는 뜻이었다.

2014년 말 국립현대미술관 회고전 뒤로 2015년 봄부터 서울에서 제작한 10여 점을 앞세운 전시회였다. 세계적으로 그림 제작의 최고령 기록은 피카소일 것이다. 아흔둘로 타계하기 1년 전까지 그림을 그렸고 또 전시했다.[2] 누구보다 피카소를 존경해온 이가 김병기인데, 그림 스타일은 몰라도 그림 제작 나이로는 그를 저만치 넘어섰다.

2 William Rubin(ed.), *Pablo Picasso: A Retrospective*, MoMA, 1980.

장수 덕분에 옛 친구들 미덕도 말하고

부귀를 들먹이긴 하지만 인간 복록에서 수복壽福만 한 것이 없다. 한국 현대미술을 일군 명인들 가운데 가장 장수한 분이 태경 아닌가. 마라톤 선수처럼 장거리를 달려온 덕분에 그동안 이중섭 '단거리 선수'나 김환기 '중거리 선수'를 따뜻하게 보듬어서 그들의 작품이 이 시대 미술애호가들의 눈높이 사랑을 받게끔 말품을 많이도 팔아 주었다.

보통학교 때 한 반이던 이중섭은 6·25 동족상잔의 비극을 그림으로 승화시킨 리얼리스트였다. 도쿄 아방가르드양화연구소에서 처음 만난 뒤로 미국 체류 중에 줄곧 교유했던 김환기는 한국 전통의 풍류정신을 뉴욕의 세계미술 현장까지 끌고 간 경우라고 치켜세웠다. 그렇게 가까웠던 화가들을 현창하는 그의 빼어난 수사修辭에 감복했던 미술애호가들은 언뜻 그렇다면 김병기는 주연인 이중섭이나 김환기를 떠받치는 조연이 아닌가, 그런 인상도 받곤 했다.

백세시대가 왔다지만 1세기를 헤아리는 건강 장수는 꿈같은 현실이다. 고인이 된 명인들의 탄생 백 년을 기억하는 것도 인생 백 년이 그만큼 어렵고 희귀하기 때문이다. 국립현대미술관이 2016년 이중섭과 유영국을 기리는 탄생 백 년 기념 전시회를 개최한 까닭도 여기에 있다.

김병기·유영국·이중섭은 동갑이면서 문화학원에서 앞서거니 뒤서 거니 동문수학했다. 절친할 수밖에 없었다. 1965년 미국으로 건너간 김 병기가 21년 만인 1986년 말 전시회를 앞두고 서울 출입을 하자 그를 환대하는 식사 자리를 마련한 이도 유영국이었다. 거기서 아주 뜻밖에 도 과묵하기 짝이 없던 유영국이 기어코 한마디 했다. "중섭이처럼 일찍 죽지 못한 것이 통한!"이라고. 당신 그림 값이 이중섭에게 턱없이 못 미 친다는 한탄의 말인 듯싶었다.

화가가 그림 값을 말하는 법이 아니라는 소신을 가진 김병기는 못 들을 말을 들었나, 귀를 의심했다. 그게 아니었다. 내남없이 그 시절 화 가들은 그림으로 생활을 할 것이라 기대하지 않았다. 그러한즉 이중섭 의 요절을 아쉬워했던 눌변 유영국의 '빈말'이었다. 그런 유영국이 살았 더라면 이중섭보다 두 배 이상 살아 낸 김병기에게 상수上壽 덕분에 뒤 늦게 세상 사랑을 더 받게 되었다는 '참말'을 건네지 않았을까.

유영국 화백이 타계하자 언론매체에 그에 대한 추도문이 나온 것은 당연했다. 김병기도 "회상의 유영국"이란 글을 〈월간미술〉(2003. 7)에 기고했다. 내가 글로 옮겼던 구술이었다.

그는 침묵의 사람이었다. 도무지 말이 없었다. 일본 속담에 "웅변은 은, 침 묵은 금"이라 했는데, 영국은 금을 택한 사람이었다. 키가 큰 영국의 인상은 한마디로 산골냄새가 물씬 나는 '촌놈'이었다면, 나는 평양과 서울을 거친 '까진' 도시풍 사람이었다. 함께 추상 작업을 한 사람으로서 영국과 나는 경 쟁과 협력의 관계였다.

무엇보다 내가 갖지 못한 점을 영국이 갖고 있었다. 그건 아티잔匠人적 요소다. 영국은 아침부터 저녁까지 묵묵히 작업한다 했다. 근대에 이르기까지 많은 문화유산은 제작자 이름이 없는 장인들의 작품이었다. 신라의 석조물은 석공들이 묵묵히 일궈낸 성취이고, 그래서 빛나는 우리 전통이 되었다고 말할 수 있다.

유영국의 스타일을 한마디로 평하면, 높은 산이 연상되는 광물성이라 말하고 싶다. 동물성, 식물성이라 말할 수 있는 상황과 대비된다. 김환기가 서해바다 섬이라면, 장욱진은 동해도 서해도 아닌 고즈넉한 인간생활이다. 반면 이중섭은 고구려가 느껴지는 기마민족이다. 내 경우는 산이 멀고 물은 바다가 아닌 고향 평양의 대동강, 서울의 한강이 먼저 생각난다. 풍토는 이렇게 시각예술에 영향을 미치지 않았을까.

김병기의 만 백 살 개인전은 세상의 화제가 되고도 남았다. 미술관 출입과 인연이 크게 없어 보이던 당대의 논객 맹산 김동길도 2016년 3월 25일 화백의 개막전을 찾아 축사를 했다.[3] 월남 피란민이 모처럼 빼어난 동향인을 만난 기쁨이 예사롭지 않았기 때문이었던가. 얼마 전에는 당신과 동향인 평남 맹산군 출신 김창열 화백도 당신의 집으로 청해 식사한 적이 있었다.

3 2015년 4월 4일 아침, '김동길 박사와 함께 하는 수학여행'(2015. 4. 1~4. 4)의 일행과 요코하마에서 헤어질 때 가나가와현의 하야마현립미술관으로 김병기 화백을 만나러 간다는 개인 일정을 말했다. 이 말을 맹산이 귀담아 들었던 것이 나중에 그가 김병기 백수 잔치를 배설排設한 계기였다. 실마리인 '일본 수학여행'은 군마群馬현 구사쓰草津를 다녀오는 일정이었다. 1,160미터 고원에 자리한, 일본인들에게는 평생에 한 번은 다녀가야 하는 유명 온천이었다. 여기서 맹산의 두 차례 강연이었다. "인생이란 무엇인가?"가 첫날 특강 주제였다. 다음 날 둘째 특강은 "종교란 무엇인가?"였다.

김 교수 특유의 인사말은 걸쭉하게 시작했다. "전시회 이름 하나로 백세청풍이라 했지만, 청풍의 맑은 바람 정도가 아니라 그 기상이 하늘을 치솟는 용의 기세라 백세비룡百歲飛龍이라 말하고 싶다. 마침 당신 띠도 용띠라 했으니 하늘을 높이 나는 용이 분명하다"고 치하했다.

그리고 당신의 애송시 조조曹操의 〈보출하문행步出夏門行〉의 한 구절을 읊었다.

천리마는 늙어 마구간에 매여서도	老驥伏櫪
마음은 천리를 치닫듯	志在千里
열사 비록 늙어도	烈士暮年
큰 포부는 가시지 않았다오	壯心不已

유머를 곁들인 덕담도 했다. 어쩌다 만나 보았던 백 세는 대부분 자리보전 중인데, 이번엔 두 발로 꼿꼿이 서서 작업을 계속 이어가는 이가 경이롭다는 것. 그래서 태경이 꼭 백 세가 되는 생일날에 개인 사무실이 있는 회관에서 당신 남매가 즐겨온 냉면 파티를 열겠다고 약속했다.

옥길 · 동길 남매의 '길_吉냉면' 백수 잔치

백수엔 그럴싸한 생일잔치가 제격이다. 내남없이 생일을 축하하기 마련이지만, 백 세를 맞는 생일이라면 그림으로만 보았던 옛적 왕실 잔치에 버금가게 풍악이 울리는 사이로 축의와 화기가 넘치는 자리가 마땅한 것.

과연 김동길 교수는 약속대로 4월 9일 정오에 당신 사무실이 있는 연세대 교정 후문 쪽 태평양회관에서 생일잔치를 열었다. 가문 특유의 냉면과 빈대떡이 잔치 음식으로 나오는 자리에 예술을 좋아하는 사람 50명을 초대했다. 김병기 화백의 가족과 친지가 최대한 많이 참석하도록 초대장 30여 장을 미리 보냈다.

'모시는 글', 즉 초대 글에서 "우리들이 존경하여 마지않는 김병기 화백께서 오는 4월 10일 100회 생신을 맞이하게 되었습니다. 그 일이 하도 감격스러워 다음과 같이 축하하는 자리를 마련하오니 부디 오셔서 기쁨을 함께 하시기 바랍니다"라고 적었다. 본문에 이어 "시간: 2016년 4월 9일 토요일 낮 12시, 장소: 서울 서대문구 성산로 559번지(대신동 진솔빌딩) 2층 태평양회관, 메뉴: 냉면·빈대떡"이라 덧붙였다. '정중하게 금테 두른' 이 초대장의 발송인은 '맹산사람 김동길'이었다.

파티 날은 토요일이었다. 찾아오는 사람들 편의를 위해 일요일을 피해 정했는데, 화백이 오히려 좋아했던 이유는 따로 있었다. 당신 진짜 생일이 4월 9일이었던 것. 그 시절 호적은 그렇게 유동적이었다. 결과적으로 아주 적확한 생일잔치 날짜를 골랐다.

김병기의 백수 잔치가 시작되었다. 맹산의 애제자인 국민 아나운서 김동건金東鍵(1939년~)의 사회로 먼저 맹산이 인사말을 맡았다.

나는 김 화백의 관상을 처음 보고 우선 감탄했습니다. 사람은 얼굴만 보면 그 인간의 사람됨을 알 수가 있습니다. 정치인 조병옥의 관상을 보고 놀라는 사람들이 많았습니다. 왜? 보통 사람의 얼굴이 그렇게 생길 수 없기 때문입니다. 나는 다른 능력은 타고난 것이 없지만 사람을 보는 능력은 타고났다고 자부합니다. 정치인 조병옥의 관상은 '위맹지상威猛之相'이라 요약할 수 있습니다. 그런데 화가 김병기의 얼굴에는 '맑은 바람淸風'이 산들산들 불었고, 그의 얼굴에 넘치는 힘은 피카소를 연상케 했습니다.

그리고 화백이 한국 화단의 거목이 분명하다며 그날 아침에 당신의 칼럼 '프리덤 워치'에도 적었던 미국 시인 킬머Joice Kilmer(1886~1918년)의 시 〈나무Trees〉 한 수를 영어로 그리고 당신이 번역한 우리말로 연이어 암송했다.

나무 한 그루처럼 사랑스러운
시 한 수를 대할 수는 없으리로다

달콤한 젖 흐르는 대지의 품에
굶주린 듯 젖꼭지를 물고 있는 나무

하늘을 우러러 두 팔을 들고
온종일 기도하는 나무 한 그루

여름이면 풍성한 그 품 찾아와
로빈새 둥지 트는 나무 한 그루

겨울이면 그 가슴에 눈이 쌓이고
비가 오면 비를 맞는 다정한 나무

나 같은 바보는 시를 쓰지만
하나님 한 분만이 저 나무 한 그루를

맹산이 매일 적는 칼럼 '프리덤 워치'에서 그리고 인사말에서 십수
년 전에 앞서 세상을 떠난 화백의 아내가 평양 서문고녀 출신임도 상기
시켰다.[4] 서문고녀를 들먹인 것은 아마 당신을 포함해 평양고보(이하 평
고) 출신들의 옛 추억을 되살리는 데 그만한 키워드가 없다고 여겼기
때문이었다. 듣자 하니 평고와 서문고녀는 학교가 아주 가까이 자리 잡
았으니 그때 10대 중반 소년·소녀에겐 두루 특별한 상념을 자아내는
지연地緣이 분명했다.

4 이 전말을 김동길 블로그 〈석양에 홀로 서서〉(2016. 4. 9)에 그대로 글로 적었다.

돌이켜 보니 경남 마산의 내가 다녔던 마산고도 마산여고와 지척 간이었다. 그때 일찍 이성에 눈뜬 동기들은 등굣길이나 하굣길에 지름길은 놔두고 일부러 마산여고 앞을 에둘러 오갔다. 필시 평고생 가운데도 일찍이 서문고녀를 기웃거린 조숙한 학생들이 적잖았다. 소년이 아니라 소녀가 문제였다. 서문고녀 출신인 화가의 아내는 한평생 남편을 '다스릴' 경우가 있을 때마다 "평고는 못 다니고 겨우 광성고보를 다녔다"고 구박했다.

이야기를 미리 전해 들었던 맹산은 인사말에서 은근히 광성고보를 치켜세우는 말도 덧붙였다. "광성은 기독교 학교로서 믿음이 좋았다. 반면, 평고는 머리 좋은 사람들이 많이 모였는지는 몰라도 재주가 기껏 관청에 들어가 '아전 노릇' 하는 데 적잖이 쓰였다"고 자복自服했다. 과연, 화백의 아내가 꼭 목격하고 들었어야 할 대목이 아닐 수 없었다. 자복의 말에 더해 평고 출신의 걸출한 인물 맹산이 광성고보 출신 화가의 백수를 거창하게 축하하면서 받드는 광경도 꼭 보았어야 했다.

바야흐로 그림에 시가 있는 풍경이

김병기의 백수 잔치에서는 여느 생일잔치처럼 케이크 커팅이 있었다. 케이크 꾸밈이 무척 이색적이었다. 옹근 나이 백 세, 우리 나이 셈법으로 백한 살인데, 거기에 필요한 축하 양초가 도대체 몇 개 꽂힐 것인가, 궁금해지던 순간 케이크가 등장했다.

꽂힌 초는 달랑 한 개였다. 그걸 보고 나는 무릎을 쳤다. 그 하나는 100을 줄인 하나였다. 아니 백한 살이니 백 살은 거두절미하고 한 살 돌잔치라는 뜻이기도 했다. 그렇지 않아도 전시회 개막식 날, 태경의 제자 한 분이 축하 인사에 그런 말을 했다. "나이가 깊어지면 오히려 아이의 순진무구로 돌아간다는데, 이제 돌을 맞았으니 앞으로 더욱 정진하시길 바랍니다"라는 덕담이었다.

잔치는 김병기 화백의 인사말로 끝났다.

"김동길 교수님이 그렇게 영어를 잘하시는 줄 몰랐습니다. 정말 놀랍습니다."

김 교수의 고향에 대한 덕담도 곁들이며 너스레를 떨었다.

"평양 사람에게는 평남 맹산군孟山郡이 양덕군陽德郡과 더불어 대동강의 발원지인 만큼 〈양산도 타령〉이나 부를 정도의 깊은 산골로만 알았

는데, 거기서 김 교수님 같은 큰 인물이 난 줄은 뒤늦게 알았습니다."

그리고 대단한 독서인답게 양주동梁柱東(1903~1977년)의 시 한 구절을 따와 답사를 했다. 1세기를 살아 낸 심경을 말함이었다.

"바닷가에 오기가 소원이더니 급기야 오고 보니 할 말이 없어 물결치는 바위 위에 몸을 실리고 하늘 끝닿은 곳을 바라봅니다."

그리고 마지막 인사말을 덧붙였다.

"제가 더 이상 할 말이 없습니다. 감사하다는 말밖에는 할 말이 없습니다. 하나님께 감사하다는 말로 인사를 대신하겠습니다."

동양정신의 정화精華로 "시 속에 그림이 있고, 그림 속에 시가 있다詩中有畫 畫中有詩"는 소동파蘇東坡의 명구가 있다. 아는 사람은 다 아는 구절이지만, 시서화詩書畫 삼절이 옛말이 된 지금, 그런 인연은 멸종된 줄 알았다. 뜻밖에 고맙게도 김병기의 백 세 생일잔치는 시와 그림이 함께했던 모임이었다.[5]

5 자세한 경과는 최명 서울대 명예교수가 적었다(최명, "산남 김동길 선생과 나",《이 생각 저 생각》, 조선뉴스프레스, 2023, 527~530쪽).

귀빈의 전람회 내방

김병기의 전시회 기간 미술애호가, 관심인사 등이 줄줄이 다녀갔다. 개막식 직전에도 오랜 세월 살아오면서 만나고 어울렸던 미술계 동업자들이 성급한 마음에 이미 대거 다녀가기도 했다. 예술원 회원이란 관록을 은근히 자랑하는 출입들이었다.

전시회가 막바지에 이를 즈음 황교안黃教安(1957년~) 국무총리가 전시장을 찾는다는 전갈이 왔다. 백 세 노인의 개인전은 예사 자리가 아니기에 당연히 정부 쪽 고위인사가 참석할 만한 일이 아니던가. 정부는 국민 정서 교화教化에도 책임이 있다는 것은 상식이 된 세상이니 말이다.

기실, 2016년 1월 말 나는 국무총리실 초대로 총리와 점심을 함께하는 자리에 간 적 있었다. 민정 동향을 듣겠다는 취지의 모임이었다. 거기에 전직 장관, 전직 서울시장 등 알 만한 분들도 이미 자리 잡고 있었다. 나도 몇 마디 해야 할 처지였다. 달포 전인가 총리가 현대자동차 신차 론칭 행사에 임석했다는 기사와 사진을 보았던 것이 기억나서 총리에게 문화예술 현장에도 자주 현신現身해 주면 좋겠다고 말했더니, 어떤 전시냐 물었다. '만 백 세 화가의 전시'라고 답했다.

막상 전시 개막일이 다가왔을 때 나는 초대장을 보내는 일을 실행하

지 못했다. 총리의 바쁜 일정에 전시장 내방이 가능할지 신경 쓰였다. 설령 초대장을 보낸다 해도 관청의 레드테이프red-tape, 繁文縟禮 행태를 볼 때 총리에게 제대로 전달될지도 염려되었다. 대신, 총리도 신문과 방송을 챙겨 볼 테니 거기서 전시회 소식을 만나면 혹시 오지 않겠나 그런 짐작이었다.

고맙게도 총리가 전시장 행차에 나왔고, 나는 가나문화재단 이사장 자격으로 영접했다. 나무 계단 위에서 기다리던 김 화백에게 다가간 총리의 일성一聲은 당신도 광성중학[6] 출신이라는 것이었다. 일순에 전기 흐르듯 두 사람 사이의 친근감이 형성되는 것 같았다. 한국 사회에서 학연이 얼마나 뿌리 깊은가를 증명하는 또 하나의 현장이었다.

전시장 1층을 신작 위주로 함께 둘러보다가 한 작품 앞에서 기념사진을 찍었다. 마침 그 작품은 화가가 마음먹고 이름 붙였던 〈공간반응〉(2015년)이었다. 어제오늘 한반도 지정학에 대한 염려를 담은 그림이었으니, 그건 누구보다 부심하고 있을 총리와 함께 볼만한 그림이었다.

북한이 핵무장에다 미사일을 기를 쓰고 개발하고 있다. 그러나 북한이 무모하게 아니 실수로 도발할지 모른다. 그러면 남한도 서울도 사라진다. 물론 북한도 사라진다. 미국이 진주만에서처럼 그런 순간을 기다리고 있을지도 모른다. 한반도 땅은 엄숙하다. 이를 지키자면 인간의 존엄성에 기댈 수밖에 없다.

6 1894년 미국 선교사가 평양에 기독교 선교와 교육을 목적으로 세운 사숙으로 출발했다. 1952년 6월 임시수도 부산에서 광성중·고등학교를 재건·개교했고, 1953년 9월 서울 충신동으로 교사를 이전했다.

그렇게 전시장을 둘러본 뒤 커피 한잔을 나눈 뒤 헤어졌다. 총리의 대외행사이고 보니 사진 전담이 열심히 행적을 영상에 담았다. 그사이 의전비서는 "총리실에서 대외적으로 미술관 출입에 대해 따로 홍보는 하지 않겠지만, 재단이나 화랑에서 필요하다면 총리의 헌신을 담은 사진을 드릴 테니 활용해도 좋습니다"라는 말을 남겼다.

달포가 지났을까, 전시가 끝났는데 문화체육관광부 차관이 김병기 화백을 만나 보고 싶다는 연락이 왔다. 거기도 배석했다. 뜻밖에도 그는 관광·체육 담당 2차관이라 했다. 어찌 담당 1차관이 오지 않았을까 의아해하는 사이, 그는 정부 고위직 가운데 광성중학 동문이라서 총리와 가까운 편이고, 그 인연의 연장으로 찾아왔다 했다. 정부에 제안할 내용이 있으면 알려 달라 했다. 그림에 대한 사랑이나 식견이 전혀 없어 보이는 공무원인데도 그 말이 고마워 세 가지를 제안했다.

첫째, 백 세에 개인전을 연 것이 세계적 기록이니 거기에 걸맞은 훈장 등 정부 표창이 있었으면 좋겠다.

둘째, 청와대 등 정부기관의 벽면이 방송에 비칠 때 그림도 등장하는 것이 국민교육에 유의미하니, 그 일환으로 구상화만 보여 주지 말고 비구상화도 보여 주면 좋겠다. 이 맥락에서 공공기관에 그림을 임대해 비치하는 일을 담당하는 정부기관이 김병기 화백은 물론이고 비구상화, 이른바 추상화도 가까이했으면 좋겠다.

그리고 셋째, 유명 인사의 행적을 담는 정부기록물 제작에 태경도 포함시켜 달라는 내용을 공문으로 발송했다.

다시 한국 국적을 회복하니 / 좋은 일이 꼬리를 물다 /
드디어 막이 오른 일본 전시 / 예술원 회원으로 뽑히다 /
백수 그림은 하나님의 은총이 아니고서야

한국궤도 재진입의
통과의례

다시 한국 국적을 회복하니

2016년 봄, '백세청풍 전'을 앞두고 여러모로 번잡한 시간에도 태경이 작심해서 꼭 관철하려는 일이 있었다. 한국 국적 회복이었다. 그사이 국적법이 세계적 추세에 맞게 고쳐져 일정 조건에서 이중국적도 허용한다는 말을 듣고 본디의 한국 국적도 아울러 다시 취득했다. 막내 사위와 함께 그 일로 법무부 출입국 사무소도 출입했다.

국적 회복이 말해 주듯, 만년의 여생을 모국에서 보내겠다는 태경의 작심을 엿들은 동업자들이 태경에 대한 사회적 대접을 여러모로 궁리하고 나섰다. 6·25 전쟁 직후 당신이 발족에 일익을 담당했던 대한민국예술원의 회원이 되어야 한다고 앞장서는 미술가 무리가 있었다. 한편, 회원 가입 신청에 앞서 예술원상을 먼저 받아야 한다고 제안해 오는 무리도 있었다.

시상·수상이라든지 회원 되기의 우리나라 관행은 좀 엉뚱하게 축적되어 왔다. 예술원 같은 곳에서 당사자도 모르게 심사해 회원으로 모신다든지, 시상한다든지 하지 않는다. 결국 당사자가 직접 나서서 회원이 되고 싶다, 상을 받고 싶다 해야 되는 절차를 따라야 한다. 형식적으로 유관 기관이나 인사가 추천한다지만 내세울 만한 이력을 스스로 적거나

소명해야 한다는 점에서 결국 당사자가 발 벗고 나서야만 그 문턱에 오를 수 있는 무척 어색한 관행인 것.

이 대목에서 서울 사는 태경의 막내딸 내외는 예술원 회원이나 상에 연연하지 않았으면 좋겠다고 했다. 당사자 그리고 그걸 부추기는 왕년의 제자이거나 함께 일했던 적 있는 예술원 회원에게 속내를 말한 것이다. 나도 동감하는 바가 적지 않았다. 이전에 장욱진에게 상을 받을 때가 되었다며 예술원상을 신청해 보라고 누군가 부추기자, "어릴 때 상은 좋은 것이지만, 나이가 들 만큼 든 사람에게 신청해서 받으라니 그런 상은 받으면 재수 없다"고 일축해 버린 고사를 모르는 바 아니었기 때문이었다. 하지만 백 세 넘은 어른은 무얼 해도 부끄러울 일이 없다는 '무치無恥'의 경지다 싶어 당신의 마음 가는 데로 따르는 게 좋겠다 싶어 내가 신청서를 대신 작성해 드렸다.

나중에 회원들 투표에 부쳐지니까 물론 당사자에 대한 기존 회원의 지지가 필수적이었다. 예술원상을 먼저 받아야 한다는 측은 백 세 작가에게 그럴 만한 대접임을 회원들이 쉽게 공감하겠지만 기실 회원이 되기에는 너무 연만하다며 유보적일 수 있다는 점을 앞세웠다. 그것이 아니라 태경이라면, 그리고 그런 깊은 나이라면 둘 다 한꺼번에 도전하는 것이 도리라는 후배 화가 집단도 있었다. 정보나 건의가 무척 혼란스러웠다.

결과는 둘 다 무산이었다. 투표에서 낙방했다. 모두들 개인적으로 말할 때는 "회원이 되어야 하고, 예술원상을 받고도 남는다"고 했지만, 어디에도 예술원 전체의 집단이성은 찾을 길이 없었다. 실상은 파벌 대결의 저류底流만 횡행·난무한다는 인상을 받았다.

실망은 당사자 몫이고 내가 할 바라곤 위로의 말밖에 없었다. 태경의 반응은 역시 담담했다.

"하나님의 뜻이다. 다시 붓을 들고 작업만 하라는 뜻으로 읽었다."

그렇게 옥신각신하는 사이에 여전히 주변의 덕담과 함께 뜻깊은 전시 초대가 두 건이나 있었다. 하나는 중앙부처 통일부 초대로 휴전선 부근에 자리한 오두산 통일전망대 기획전시실에서 열린 특별전 〈경계와 접점: 시대와의 대화〉(2016. 9. 13~10. 12)에 출품했다. 별로 의사전달이 되지 않는 추상적인 전시 제목에다 동서양 화가의 추상화를 전시하는 것이 무척 이색적이었다. 그래서인지 통일연구원장 안내로 8월 말인가에 통일부 장관이 인사차 태경을 만나러 왔다. 그때 나도 동석했다.

동양화가 산정 서세옥山丁 徐世鈺(1929~2020년)과 2인 전이었다. 각각 10여 점씩 출품했다. 작품 가운데 산정의 추상화 시리즈는 사람의 그물망 형상으로, 한반도가 통일되면 한민족이 함께 손잡고 춤출 것을 예감함이라 했다. 태경 그림 〈산하재〉, 〈공간반응〉은 남북대결의 상흔이 아직 아물지 않은 채 계속되는 남북대치 국면을 유념한 화의畵意라서 휴전선 가까이 자리한 전시장에 맞춤하다고 여겨졌다.

또 하나 전시회는 서울 명동성당 지하에 조성된 '갤러리 1898'에서 열린 〈한국 가톨릭 성미술 재조명전〉이었다. 1954년 성모성년을 맞아 미도파백화점에서 한국 천주교회 주최 〈성미술 전람회〉가 열린 지 62년째가 되는 2016년이 마침 병인박해(1866년) 150년임을 기념해서, 당시의 출품작을 최대한 모아 한자리에서 새로 보여 주는 재조명전이었다.

거기에 김병기의 가장 오래된 작품인 〈십자가의 그리스도〉(1954년)가 출품되었다. 그때 출품 작가 가운데 가장 연치가 높은 태경이 직접 현신하자 가톨릭서울대교구 현역 추기경도 감격해 마지않았다.

그림은 서울대에서 가르치기 시작할 무렵 장발 학장의 청으로 그렸다. 다들 고전적 성화聖畵와 비슷하게 그렸지만, 김병기 추상화는 기존 성화와는 좀 달랐다. 가톨릭대 전례박물관 소장의 그림 제작 경위를 관장 수녀가 백수 화가에게 직접 물었다.

보통의 성화는 장자長子의 그림이다. 이를테면 렘브란트의 〈돌아온 탕자〉(1667년)는 《성서》의 한 대목을 토대로 아버지의 조건 없는 사랑을 묘사한 명화다. 해외에서 방탕한 생활로 재산을 축내다 부랑자 신세가 된 탕자, 그런 아들이 다시 집에 돌아오자 아버지는 그간의 일은 잊고 집 밖으로 달려 나가 아들을 포옹한 뒤 성대한 잔치를 연다. 자기 곁을 계속 지킨 착한 아들도, 밖을 나돌며 방탕하게 살았던 아들도 아버지에게는 다 같은 아들이었다.[1]

여느 성화는 으레 집안을 지켜온 장자를 그리기 마련이다. 견주어 태경의 그림은 집을 나가 탕자가 되어 돌아온 차자次子를 그렸다. 고전주의 화풍이 아니라 현대 추상화로 그렸다는 말이기도 했고, 당신의 믿음이 처음부터 일관된 것이 아니었다는 말이기도 했다.

1 〈누가복음〉 15장 11~32절 참조.

좋은 일이 꼬리를 물다

전래 속담에 "액화厄禍는 하나로 오지 않는다"는 '禍不單行'(화불단행)이란 말이 있다. 삶은 고난의 연속이라는 점에서 아픔을 연이어 겪다 보면 그게 운명인가 하고 체념하며 내뱉는 언사이다.

액화의 반대말은 복록福祿이다. "좋은 사람은 항상 좋다"는 말을 듣는 아주 운 좋은 사람도 물론 있다. 계속 관직을 맡는 경우 흔히 듣는 말인데, 그렇다면 복록이 하나로 오지 않는다는 '福不單行'(복불단행)이란 사자성어도 아주 드물게 성립 가능할 것이다. 백 살 장수를 누리는 것 자체가 복불단행의 타고난 복록 또는 운수가 없고서야 어찌 이룰 것인가.

화가의 경우, 연속의 복록은 역시 미술 관련 행사가 아닐 수 없었다. 2016년 10월 하순 일본 도쿄의 시부야澁谷 소재 '갤러리 톰Tom'에서 태경은 개인전을 갖게 되었다. 그를 일본 전시로 초대한 이는 도쿄 화랑뿐만 아니라 스위스와 프랑스에도 활동 근거지를 둔 미술사업가 무라야마 하루에村山春江(1928년~)였다.

두 사람이 처음 어울린 자리는 2015년 4월 4일, 앞서 언급한 가나가와현립근대미술관에서 막이 올랐던 전시회(〈한일 근대 미술가들의 눈: '조선'에서 그리다〉) 개막식 자리였다. 개막식에서 하루에가 기념강연을

하고 내려온 김병기에게 먼저 아는 체했단다. 강연이 끝난 뒤에 "어떻게 알아보았느냐?"고 태경이 묻자, 바로 시아버지(무라야마 도모요시)가 자신에게 말했던 분이어서 그랬다며 시아버지에게서 들었던 말을 전해 주었다.

그 자리에서 제안했던 바에 따라 자신의 갤러리에서 김병기 전시회를 개최할 계획을 협의하려고 2016년 6월, 하루에가 사진작가 후지모토 다쿠미藤本巧(1949년~)[2]를 대동하고 서울 평창동 태경 화실을 찾았다. 전시회를 2016년 10월 하순으로 정하고는 일본으로 돌아갔던 하루에가 거의 매일매일 전화로 신작 그림 제작의 진척 상황을 물어왔다. 화랑 특성상 한 벽면에 걸 수 있는 그림은 3점인데, 30호에서 60호 정도 크기라고 했다.

2016년 여름 날씨는 유례없이 무더웠다. 일본 전시를 앞둔 태경은 더위는 아랑곳하지 않은 채 들뜬 마음으로 작품 구상에 열중했다. 그러나 화실 모습은 일본에 가져갈 신작 3점에 착수하는 기미는 엿볼 수 없

2 '다쿠미' 이름은 그 아버지가 일제강점기에 조선의 공예품을 지극히 사랑해서 일본에 소개했던 아사카와 다쿠미淺川巧(1891~1931년)를 존경한 끝에 당신 아들도 그런 사람이 되라며 지었다. 사진작가로 자란 다쿠미는 1970년 이래 한국을 60여 차례나 찾아와 이 땅의 자연과 살아가는 풀뿌리 사람들의 생활상을 꾸준히 담아왔다. 그간 작업한 것을 국립민속박물관에서 탐을 내자 2011년 다쿠미는 약 5만 점을 기증했다. 당연히 그 기념 전시회(〈7080, 지나간 우리의 일상〉, 2012. 8)가 열렸다. 사진집이 일본(藤本巧, 《기억 속의 사진일기: 藤本巧 사진집》, Sodosha, 2014)과 한국(후지모토 다쿠미, 《내 마음 속의 한국》, 눈빛, 2016)에서 나왔다(김형국, "한일 우의의 다리: 후지모토 다쿠미", 〈월간조선〉, 2016년 11월호). 전자는 한반도의 민예를 사랑했던 일본 민예가 3인(사상가 야나기 무네요시, 도예가 가와이 간지로, 도예가 하마다 쇼지)이 1936년 한국 땅을 걸었던 궤적을 따라 걸으면서 만난 풍경 사진들이다.

었다. 궁금한 사람은 나만이 아니라 관심 인사를 대표해서 작업 일정을 물었다.

그림의 기술적인 면에 매달리면 그건 장인匠人일 뿐이다. 정신이 무르익기를 기다리는 것이 그림 그리기다. 노자의 무위無爲라 하겠다. 아무것도 하지 않는다. 그런데 어느새 자연이, 자연스럽게 만들어 준다. 마르셀 뒤샹의 작업이 그랬다. 변기는 이미 만들어져 있었다. 문득 〈샘〉(1917년)이라 이름 붙이고, 사인으로 작품을 완성했다. 미술 제작은 그래야 한다고 생각한다.

후지모토 다쿠미, 〈평창동 시절 김병기〉 15컷, 2016.

사진작가 후지모토 다쿠미(藤本巧, 1949년~)는 1970년 처음 찾았던 우리나라를 이후 60여 차례 방문해 촬영한 1970~1990년대 우리 생활상 사진을 2011년 국립민속박물관에 일괄 기증했다. 작품집(《내 마음 속의 한국: 1970~1990년대의 이웃 나라》, 눈빛, 2016)도 나왔다. 작가의 이름은 조선을 사랑한 민예학자 아사카와 다쿠미(淺川巧, 1891~1931년)에서 따왔다. 그의 아버지가 다쿠미의 생애에 큰 감명을 받고 아들 이름을 '다쿠미'라 지은 것. 일련의 김병기 사진은 2016년 일본 전시를 앞두고 초청 화랑 의뢰로 평창동 화실에서 찍었다.

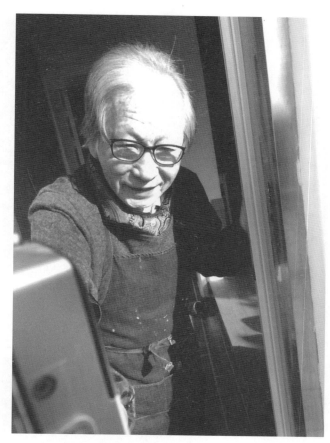

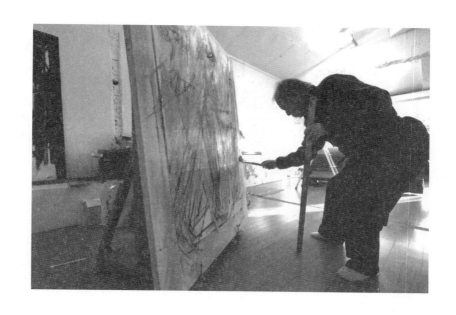

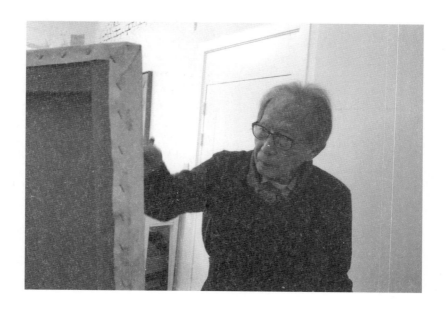

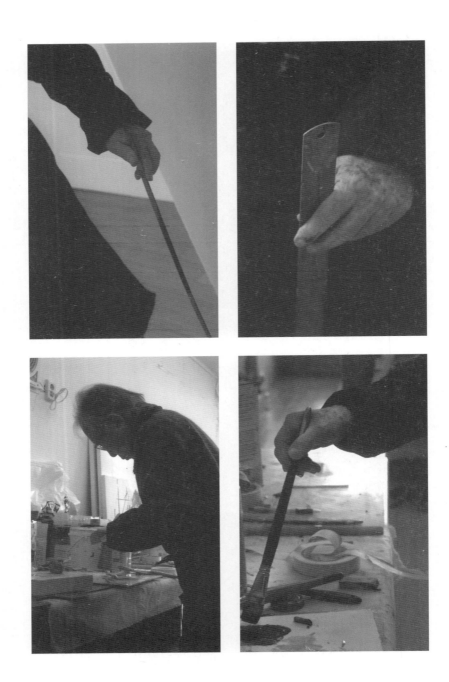

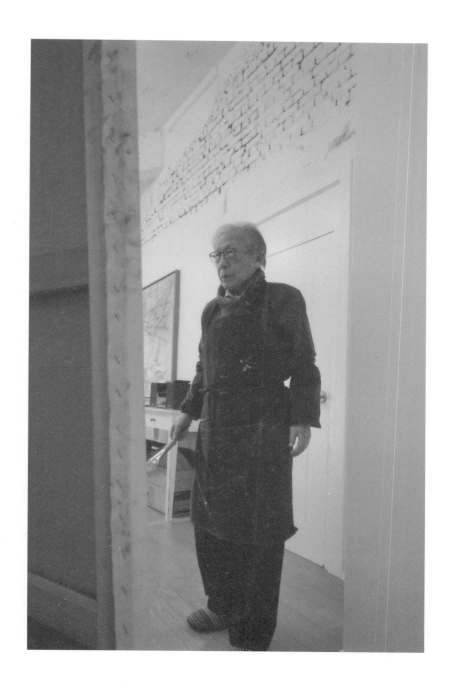

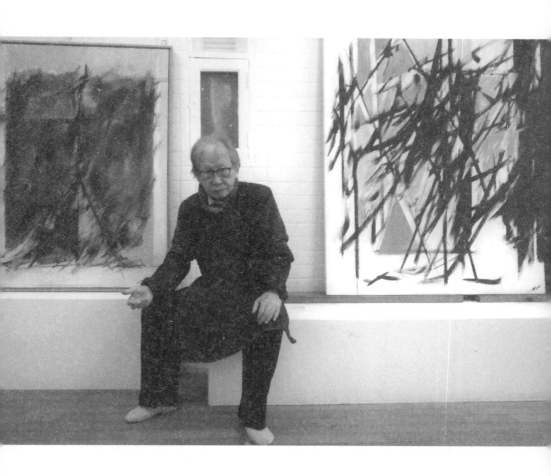

드디어 막이 오른 일본 전시

역시 시간이 약이었다. 9월 초에 일본에 보낼 신작이 완성되었다. 전시회 참석을 위해 태경은 10월 17일 도쿄로 갔다. 그즈음 다른 일로 도쿄로 갈 예정이던 나는 19일 숙소에서 일행을 만나 함께 개막 준비 중인 '갤러리 톰'을 찾았다.

전시회는 〈환영, 김병기: 일본을 통해 세계를 바라본 백 살의 화가 Welcome, Kim Byungki: A 100 Years old painter longs Japan〉(2016. 10. 21~30)란 이름으로 열렸다. 출품작은 60호 한 점, 30호 두 점이었다.[3]

이미 태경에게서 엿들은 바이지만, '갤러리 톰'은 특이했다. 시부야 역 근처 비교적 조용한 주택가에 노출 콘크리트 외관이 무척 세련되게 보이는 건물이었다. 성격은 상업화랑이 아니라 훌륭한 미술활동 중계 탑 같은 곳이었다. 얼마 전인가 나치 박해를 받았던 체코 미술가[4]를 일

3 서울로 되가져온 60호 그림은 현대화 수장으로 이름 높은 서울 평창동의 모 인사가, 30호 두 점은 화랑 소재지 인근에 사는 재일교포 여류 수장가가 매입했다. 여류는 태경의 화풍에 크게 매료되어 로스앤젤레스의 화가 큰아들 집까지 찾아서 구작들을 감상했고, 서울에 올 때면 평창동의 태경 화실을 찾곤 했다.

4 작가 세칼Zbyněk Sekal(1923~1998년). 나치시대에 공산주의자라 해서 체포된 적도 있었던 화가 겸 조각가였다.

본 미술계에 알리는 전시회가 있었던지 2층 사무공간에 그의 작품 서너 점이 벽면에 여전히 걸려 있었다. 태경도 벽면에 신작 3점이 걸렸다.

개막 자리는 하루에와 선이 닿는 일본 미술계 지도자들이 모여 김병기와 함께 토론하고 대담하는 스케줄도 마련되었다. 거기에 관심 있는 일본 애호가들이 참가비를 내고 방청할 수 있는 짜임새라 했다.

안내장에는 "1935년경, 김병기 씨는 무라야마 도모요시를 만난 적 있습니다"라고 적혔다. 그림 이야기 모임에서 김병기와 대담이 예정된 이는 가나가와현·오이타현·이와테현의 전현직 현립미술관장 그리고 학습원대학·무사시노대학 교수와 미술평론가들이었다. 10월 22일부터 29일까지 나누어 대담이 진행되었다.

자리에 나왔던 80대 참석자는 문화학원 문학부 강사 전력의 사에키 마코토佐伯誠였다. 그는 참석 소감을 나중에 글로 적어 왔다.

"백 살 화백 손을 잡으니 백 살 먹은 나무를 만지는 감동이었다."

전시회 발문은 미술평론가이자 가나가와현립근대미술관장 미즈사와 쓰토무水澤勉(1952년~)가 적었다. '무한진동無限振動'이란 한마디 키워드에 제법 긴 해설이 따랐다. 작품 감상문치고 아주 현학적이면서도 설득력 있는 명문이었다.

김병기의 경우, 생명은 율동이다. 리듬을 갖고 끊임없이 진동한다. 그러한 진동을 한 번이라도 느꼈던 공간으로부터는 같은 낌새를 지워 낼 수 없다. 그곳에는 그 어떠한 무언가가 머물러 있어, 혹여 그 장소를 떠난다 해도, 꽤 멀어진 듯 긴 시간이 지난다 해도, 그러한 낌새를 완전히 씻어 낼 수는 없는 것이다.

김병기의 작품이 품어내는 싱싱한 에너지, 그리고 김병기라는 사람 자체의 범상치 않음, 그것을 대할 때마다 '안진眼振'이라는 단어가 상기된다. 안구眼球의 섬세한 운동. 꼼짝 않고 본다는 말이 있는데, 실은 엄밀히 말해 '꼼짝 않고'는 보지 않는다. '꼼짝 않고' 눈을 응시하여, 집중력을 갖고, 미세하게 안구를 끊임없이 (무의식적으로) 움직이는 것이다. 그렇게 하지 않으면 시각 정보가 갱신되지 않아 뇌는 외부로부터 데이터를 전달받지 않는다. 아니 전달받을 수 없다. 그렇게 되면 결국 시계視界 그 자체가 소멸되고 마는 것이다.

김병기도 끊임없이 움직이고 있다. 조용히 집중하고 있을 때에도 사념은 공간을 넘어 요동치고 있다. 그럴 때 바로 시각이 세계를 성립시킨다. 그곳에서부터 무수한 이야기와 기억들이 옭아 엮이어 밖을 향해 나아간다. 김병기만큼 이러한 체험을 뚜렷이 실감시키는 작가는 드물다.

이렇게 백 세 시간대에 집중적으로 일어났던 일들이 과거의 실적으로만 머물지 않고 장차 일에 대한 가능성도 말하고 있음은 또 다른 축복이라 하겠다. 이것이 과거와 미래의 공존이고, 그래서 '무시영원無時永遠', 곧 시간 흐름이 존재하지 않는 영원의 누림이 아닌가 싶었다.

예술원 회원으로 뽑히다

2017년 5월 초순, 김병기 일신에 광영이 있었다. 재수 끝에 드디어 대한민국예술원 회원에 뽑힌 것이다. 7월 13일에 예술원에 나가 배지 등을 받았다. 그 자리에 회장과 함께 각 분과위원장도 배석했다. 황동규 黃東奎(1938년~) 시인이 황순원의 아들이라 먼저 말했다. 친구 아들이 문학분과위원장이었다. 또 한 사람이 인사했는데, 서울예고 졸업생 신 수정 음악분과위원장이었다. "동생(화가 신수희) 편으로 선생님 근황을 잘 듣고 있었다" 했다.

자식 같은 사람들과 함께 회원이 되었으니 그 감회가 특별했다. 일 본 우화 〈우라시마 다로浦島太郎〉가 생각났다. 거북이 등을 타고 용궁으 로 다녀오니 그사이 속세의 세월은 300년이 흘렀더란 것.

백한 살에 회원이 되자 여러 매체에서 인터뷰를 요청했다. 모두 거 절한 이유는 필시 그림에 대해 묻지 않고 모두들 장수 비결을 물을 것이 니 그건 예술원과 관계없는 일이란 것이었다.

가나화랑 레스토랑에서 충청도 지방신문 기자가 만나겠다고 죽치고 앉았다는 이야기를 듣자 마지못해 내려갔다. 만나자마자 기자는 "무슨 쌀을 자시느냐?" 물었다.

백수 그림은 하나님의 은총이 아니고서야

남들 보기에 대체로 비교적 무난하게 반생을 살아온 이들조차 그간 세월이 어떠했느냐 묻는다면 한결같이 우여곡절이고 파란만장이고 외줄타기 곡예사 처지였다고 말한다. "망설이면서_與 주저주저해서_猶", 다시 말해 "조심조심 가만가만" 살아남았다는 뜻의 아호 여유당_{與猶堂}의 정약용_{丁若鏞}(1762~1836년) 같은 소회를 들을 것이다. 그럼에도 오래 살아남았음은 하늘의 가호였다고 내남없이 말한다.

연장으로 백 살대에 이른 김병기야말로 하늘의 은총을 말할 자격이 있었다. 누구보다 백수의 현역이 말해야 하늘의 은총이 설득력을 더한다. 김병기는 하늘의 은총이란 다름 아닌 하나님의 은총이라고 믿었다.

태경은 기독교인이다. 어머니 품안에서 자라난 크리스천이다. 어머니는 장로교인이었고, 태경이 다녔던 광성고보는 감리교였다. 교파에 관계없이 기독교인들은 자신이 하나님께 선택받았다고 자부하며 살아간다. 태경은 자신이 하나님의 선택이었다고 믿기까지 인생에서 그리고 믿음에서 그간에 회의가 많았다. 자신이 우연이 아닌 필연이라 여기기까지 고민이 많았다는 말이었다.

아버지가 일본 우에노를 1917년 졸업했고 나는 1916년 4월에 났다. 어릴 적에 결혼했던 아버지를 그가 졸업하기 한 해 전 여름방학 때 어머니 방에 밀어 넣었다. 그래서 50대까지 나 자신을 우발적 존재로 여겼다. 50대가 되어서야 나 자신을 우발적 존재가 아닌 필연적 존재로 인식하기 시작했다. 내 인생이 우발적이라 여겨졌을 때는 그림이 네거티브했다. 필연이라 여겨지면서 그림이 포지티브해졌다.

태경의 장인도 장로였으니 친가, 처가가 온통 교인이다. 그런 영향 속에서 당신 생각은 어쩌면 아주 단순했다. "예수는 멋있는 사람, 남의 문제를 자신의 문제로 삼았으니 멋진 사람"이라는 것이었다. 하나님은 '관념'이지만 예수는 확실히 '사람'이었고, 관념이 사람으로 화신했으니 믿음에 실감이 났다.

예수님이 자기를 통해서 하나님을 믿으라고 했다고. 예수님은 하나님의 분신이야. 그런데 예수님이 믿으라고 한 하나님이 우리들이 오랫동안 믿어오던 하느님과 같은 분이라고 나는 그렇게 생각해요. 이상한 얘기를 한다고 생각할 거예요. 그런데 하나님은 두 분 있을 수가 없어요. 한 분이지. 현재 우리는 그 하나님을 몰랐을 뿐이지 지금은 알게 되었다고.
내가 궁극적으로 상의하는 분, 그건 하나님이에요. 중요한 중심. 그런데 우리나라에 하느님이 계시잖아요. 우리가 이야기하는 하나님하고 다른 분인가 고민했어요. 다른 분인 줄 알았어요. 지금 생각해 보니까 같은 분이에요.[5]

5 '하느님'과 '하나님'이 같은가, 아니면 다른가. 하늘에 계신 이가 '하느님'인데 "하느님 맙소사"라고 했을 때의 그 '하느님'이기 때문에 이 낱말의 개념은 막연하지만 우리 귀에는 매

단지 우리가 하느님에 대한 인식이 불충분해요. 비가 안 오면 하느님께 기우제를 하고, 산을 넘을 때 돌을 하나 놓고 하느님이라고 산신령이라고 하고.

수명이나 장수는 하나님이 내린 것. 하나님 안에서 누리는 자유가 더욱 자유롭다. 요사이는 정말 하나님을 느낀다. 마음이 편하다. 죽음이 무섭지 않다. 건강을 누리고 있다. 그림을 그리라는 뜻이다.

자녀들이 나를 염려하고 보호해 주는 것도 하나님의 축복이다. 자식이 다섯인데, 자라고 보니 많다는 생각은 진작 사라졌다.

노년에 이르니 태경의 자녀들은 모두 아버지를 가르치는 사람이 되었다. 특히 딸 셋이 그렇단다. 큰딸은 기독교인은 어떻게 처신해야 하는지, 둘째 딸은 미국 시민은 어떻게 행동해야 하는지, 셋째 딸은 현대 한국사람의 행동방식이 어떠해야 하는지 일러 준다는 것.

큰아들은 로스앤젤레스 집을 사 주었다. 뉴욕에서 살던 막내아들은 아내의 사랑과 염려가 특별했다.

다시 김병기에게 화제를 돌리면 다만 그림 그릴 일만 남았다.

우 친숙하다. 천주교도 중국을 통해 들어왔기 때문에 본디 '하느님'이라는 낱말을 쓰지 않고 '천주天主'라 했다. 따라서 한국의 개신교가 《성서》를 우리말로 옮기면서 선택한 신조어가 '하나님'이었다. 그리고 백년의 세월이 흘러 개신교는 물론 천주교도 《성서》를 일반 신도들에게 읽게 할 필요가 절실해지자 천주교와 개신교의 성서학자들이 《성서》를 공동으로 번역하기로 했다. 개신교 측 성서학자들이 고집하다 못해 양보한 것이 '하나님'을 '하느님'으로 하자는 천주교 학자들의 의견을 받아들였던 것. 공동번역을 세상에 내놓으려면 그 양보가 절대 필요했기 때문이었다. 거기에 개신교의 평신도들은 '하나님'을 토속적 냄새가 풍기는 '하느님'과 바꿀 수 없다는 고집으로 일관했다. 영어의 'God'은 복수가 될 수 있지만 우리말의 '하나님'은 영원한 '단수'로서 절대로 복수가 될 수는 없으니 유일신이 이 낱말에 완벽히 나타나 있다. '하느님'의 등장으로 일단 수세에 몰려 〈애국가〉의 1절에 당당하게 자리 잡았던 "하느님이 보우하사 우리나라 만세"도 "하나님이 보우하사 우리나라 만세"로 바뀌었다(김동길, "하느님과 하나님의 대립", 〈프리덤 워치〉, 2016. 10. 31).

318

12

백 살에 맞는
성시^{盛時} 나날

백 살 현역의 망중한, 그럼에도 공사다망

사람의 생애주기 생로병사生老病死에서 노후 도래는 필지. 현역에서 또는 이전에 매달리던 일에서 물러나 바라건대 망중한忙中閑을 즐기려 한다. 즐기려 해도 몸이 말을 안 듣는다고 안타까워함이 대다수이긴 해도.

"인생 백 년"이라 했지만, 드물고 드문 백 살을 넘긴 태경이다. 이제 망중한의 삶일 것이라 알 만한 이들이 그렇게 짐작할 참인데, 당사자는 전혀 그렇지 않았다. 당신은 현역 화가라 했다. 붓을 계속 잡고 있다는 말이었다. 화폭을 붙들고 있지 않은 나날도 당신 흉중은, 항상 그리고 계속 그림을 그린다는 말이기도 했다.

만 백 살이던 2016년 봄부터 태경은 다시 서울사람으로 살아가기 시작했다. 이호재 가나 주인의 평창동 집에 먼저 짐을 풀었다. 가나 주인의 태경 모시기가 깍듯했다. 당신 부친과 태경이 동갑이라면서 받들었다. 한 달가량 서울 재입성 몸만들기를 거친 뒤 가나화랑 컴파운드(서울 종로구 평창30길 28) 경계의 길 건너 여염집 하나(서울 종로구 평창32길 3)를 화실 겸 주거 공간으로 삼았다.

나이도 나이였던 만큼 식사 수발을 들 입주 가정부가 필요한 지경에서 가나 주인집 가정부가 옮겨 그 일을 맡았다. 70대 중반 나이인데도

태경을 "여포 창날처럼" 민첩하게 잘 받드는 양이 알 만한 사람들 모두에게서 "고맙다"는 치사를 듣고도 남았다. 잘 늙은 선비같이 맑고 고운 얼굴에서 이전 반생半生의 기구한 팔자가, 나중에 엿들은 바로, 도무지 믿어지지 않았다.

그녀는 어린 날 서울 서대문 근처에서 부모형제와 같이 살았다. 그런데 9·28 서울수복(1950년)을 맞자 좌익 활동가였던 아버지가 다급한 나머지 놀이터로 나간 아홉 살 딸은 챙기지 못한 채 오빠 둘과 아래 여동생만 데리고 월북해 버렸다. 졸지에 천애 고아가 된 아이를 동네 이웃들이 고맙게 비호해 주었지만 학교를 제대로 다니지 못했다. 이전은 몰라도 노경에 남의 집 입주 가정부로 오래 살았다. 특이하게 화랑 경영 가정에서 지낸 전력이 있었다. 그러면서 신앙생활에 매달렸다.

그런 내력을 가진 그녀의 태경 받들기는 아버지 받들기같이 보였다. 주말에는 서대문 근처 자신의 작은 아파트에서 휴식하는 일상을 보냈는데, 어느 주말에 월요일 아침 출근을 하루 앞당겨 일요일에 평창동 화실로 돌아가 식사를 챙겨드리고 싶다는 생각이 문득 들었다. 다투어 달려와 보니 간밤에 배탈이 났던 태경이 대변을 쏟으며 침대에서 떨어진 채로 있었다.

2018년 5월 20일 일요일 오전, 급히 서울대 병원 응급실로 옮겨 회생시킬 수 있었다. 그때 폐렴 증세로 신열이 약간 높았지만 대변을 본 것이 환자의 신열을 낮추는 작용을 했고, 덕분에 태경이 살아났다는 것이 박춘희 아주머니의 풀이였다.

말문을 열지 않을 수 없는 나날들

말이 망중한이지 2017년에 내내 김병기는 심신에 부하가 높았다. 윤범모 교수가 대표 집필하는 "김병기 구술 한국현대미술사"를 〈한겨레〉에 연재했기 때문이었다. 이 일로 주말마다 대표 필자가 〈한겨레〉의 담당 녹취자를 데리고 화가의 화실을 찾았다. 문답이 한밤중까지 이어지기 일쑤였다.

사안이 사안인 만큼 태경도 혼신의 힘을 기울였다. 수사력修辭力을 발휘해 연재 글 제목까지 훈수하면서 기사에 당신의 대표적 소회가 담기도록 했다. "조선 독립 만세 … 그날 우리 앞에는 희망이 있었다"(2017. 1. 12), "그림은 장식이 아니라 시대정신 … 그래서 '해방 현장' 지켰다"(2017. 1. 19) 등이 그 예다.

절찬리에 연재가 진행되었지만 그 과정에서 어쩌다 비판 또는 질타의 목소리도 들렸다. 화백도 신경이 쓰였다. 뉴욕 새러토가 시절의 어려웠던 이야기 가운데 '유령의 집'에 살았던 일화는 서울 사는 막내딸이 아주 싫어했다. 주위에 대한 평설評說이 "좀 넘친다"는 뒷말도 들렸다. 김창열을 말하면서 "그 역시 고향인 대동강 상류 맹산군의 맑은 물에서 '물방울'의 영감을 얻었던가" 운운했던 것이다.

끝나자마자 연재는 단행본으로 묶였다.[1] 2017년 1월 5일 시작으로 중간에 두세 차례 건너뛰었지만 거의 매주 연재하여 12월 20일 45회로 끝난 것을 모았다. 연재를 따라 읽던 애호가들 사이에서 "백 세 노인과 시작한 일이라 중도 하차하면 어쩌나" 염려도 있었다. 완전 기우杞憂로 판명 나자 "시대가 완성하라고 명한 것 같네요. 아무튼 천운을 타고난 분임을 확실히 알겠다"는 것이 저자 윤범모의 후일담이었다.[2]

출판 축하 모임은 예정된 순서였다. 2018년 5월 19일 오후, 가나화랑 뒤뜰에서 열린다며 행사 초청장이 연유를 적었다.

103세 현역화가 회고담이 책으로 묶어졌습니다. 1930년대 중반 도쿄 유학 시절 이래 월남, 6·25 종군화가단 부단장을 거쳐 만 백 세이던 2016년 '백세청풍' 제하의 개인전을 가졌던 김병기 화백이 윤범모 미술평론가에게 털어놓았던 우리 화단 역사 일단입니다. 지난해 2017년 줄곧 〈한겨레〉에 연재되었고 마침내 단행본으로 묶어졌습니다. 미술평론가의 책임 집필이긴 하나 구술 '주역' 김병기에, '녹취' 조역 윤범모입니다. 우리 현대미술에 대한 생생한 체험과 그 기억을 설득력 있게 언술해 낸 빼어난 식견은 만 백 세 연륜이 믿기지 않는 감동입니다. 이번 출간기념 행사는 그 자체로 역사적임을 확신하면서 아래의 기념 모임에 귀하를 초대하는 바입니다.

1 윤범모, 《한 세기를 그리다: 101살 현역 김병기 화백의 증언》, 한겨레, 2018.

2 앞서 기획되었던 정영목의 책(정영목, 《화가 김병기, 현대회화의 달인》, 서울대학교출판문화원, 2019)은 저자의 2019년 2월 정년퇴임 기념으로 나왔다. 책의 머리말은 "그의 삶에 초점을 둔 일대기가 아니다. 대신 작품에 초점을 맞추었다. 보다 구체적인 분석과 설명을 곁들인 '작품론'과 '감상의 길잡이' 역할을 염두에 둔 책"이라 적었다.

호사다마好事多魔였다. 안타깝게도 태경은 며칠 식사를 못한 날이 이어진 끝에 응급실을 거쳐 5월 17일 서울대 병원에 입원해야 했다. 이 고비에서 막내아들이 출판기념회 갖는 태경의 감회를 미리 영상 메시지에 담겠다고 제작을 서둘렀다.

다행스럽게 행사 당일은 '비온 뒤 갬'의 전형적인 '아름다운 5월' 날씨였다. 박서보, 김창열 내외, 최종태, 그리고 나덕성羅德成(1941년~) 대한민국예술원 회장 등이 내빈으로 왔다. 먼저 적어온 축사3를 읽은 뒤 박서보는 1965년 상파울루 비엔날레 참가의 일화도 따로 보탰다. 인사말역시 적어온 최종태의 축사는 글처럼 담백했다며 윤범모가 좋아했다.

3 "선생님은 1960년대에 김환기 선생님과 함께 한국 화단에서 활발하게 활동하시다 어느날 홀연히 미국으로 떠나셨습니다. 김환기 선생님은 결국 못 돌아오셨지만 김병기 선생님은 강물을 거슬러 뛰어오르는 연어처럼 우리 곁으로 돌아오셨습니다. 역시 제 롤 모델이십니다!"라는 내용이었다.

어쩌다 나들이

김병기의 중요한 화실 바깥나들이는 아무래도 예술원 활동 참여가 으뜸이었다. 예술원 회원들의 연례 전시에 출품하고 또 참관하는 일이 대종이었다. 2017년 10월 18일, 회원전 개막 행사에 내게 동행을 청했다. 예술원 입회의 전후 사정을 잘 아는 나는 신고식이 되겠지 싶었다.

오후 3시 행사에 맞추어 택시로 갔다. 당신은 2015년 제작한 〈공간 반응〉 두 점을 출품했다. 화폭을 장식한 좌우 띠가 하나는 청회색이고 또 하나는 붉은색이었다. 수직과 수평의 대조 속에 무수한 사선이 쳐져 있었다. 로스코는 그 자체가 면이지만 태경은 선으로 면을 만들었다 했다. 선은 동양화풍의 특성임을 감안한 것. 사선으로 평면을 만들었는데 그 평면은 인간을 말함이라 했다.

"사람 삶의 레알리테는 진실에 있다."

〈한겨레〉 신문의 마지막 연재에서는 내가 구해 준 2017년 노벨문학상 수상작가 일본계 영국인 가즈오 이시구로石黑一雄(1954년~) 소설[4]을 재미있게 읽고는 거기서 한마디 인용했다.

4 가즈오 이시구로, 《부유하는 세상의 화가》, 김남주 옮김, 민음사, 2015.

그사이 태경은 미술계 행사에 종종 초대받았지만, 아주 가려서 참관했다. 그의 서울 재진입에 절대 공로가 있었던 윤범모가 국립현대미술관 관장에 취임하고 고빙雇聘한 부름도 사양할 정도였다. 현대미술관에서 개최한 전시회 〈광장: 미술과 사회 1900~2019〉의 개막행사(2019. 10. 16)에 축사를 부탁받았지만 사양했다는 것. 당신 나름의 미술관이 확고했기 때문이었다. 사양 까닭을 조모조목 내게 들려주었다.

전시의 핵심 하나로 박수근, 고암 이응노, 오윤을 내세웠다. 박수근은 전통시대의 우리 모습을 그렸는데 거기에 현재와 미래가 없다. 고암은 친북주의자가 분명하고 그 점은 나 자신과 궤적을 달리하는 이념이다. 오윤은 가나(화랑)가 내세우는데 우리 미술을 단지 민중미술로만 보고 현대미술의 큰 흐름은 무시해도 좋다는 말인가. 그래서 사양했다.

노경의 태경은 방외方外 참여로 매달 장수클럽[5]에 출입했다. 장수클럽은 김동길 교수가 앞장선 사회 중진 노장들의 친목회였다. 2017년부터 매달 모임에 참석했던 태경이 택시 거동이 불편하다 해서 아예 내 차로 평창동 화실에서 모시고 갔다. 그 핑계로 나도 각계 노장들의 경륜 경험담을 엿듣는 기쁨과 배움을 누렸다.

초반 모임 장소는 한국프레스센터 19층 식당이었다. 거기서 태경은 백선엽白善燁(1920~2020년) 대장과 마주치자 평양 고향 사람끼리 특히

5 2015년 10월 8일 첫 모임을 가졌다. 초기 멤버는 김형석 교수, 백선엽 대장, 강신호 동아제약 회장, 김남조 시인, 방우영 〈조선일보〉 고문, 이인호 교수 등 16명이었다. 나중에 신영균 영화배우, 조완규 전 서울대 총장 등도 합류했다.

반가워했다. 이후 모임 장소는 서울 남산 자락 퍼시픽호텔로 옮겼다.

2018년 4월 10일 장수클럽 모임에서는 윤범모가 펴낸 김병기 구술 책을 배포했다. 2018년 9월 10일 장수클럽 모임에서는 당신이 밥을 사겠다 했다. 김동길 교수가 〈조선일보〉에 적고 있는 연재물 "김동길의 인물 에세이: 100년의 사람들"[6] 36회(2018. 8. 11)에서 "피카소를 흠모했던 화가, 북 허위 선전 믿고 그린 작품에 분노"란 제목으로 김병기를 다루었기 때문이었다. 거기에 김병기에 대해 이렇게 적었다.

'청풍백년淸風百年'의 상징적 존재인 김병기와 나는 너무나 멀리 떨어져서 오래 살아왔다. 그가 한평생 걸어온 길과 내가 한평생 걸어온 길은 하도 거리가 멀어 서로 한 시대를 거의 다 살고 난 뒤 그의 나이 100세가 되었을 때 비로소 나는 그를 만났다. 그때부터 우리는 매우 가까운 사이가 되었다. 그는 그림을 그리며 살아왔고 100세가 넘은 지금도 계속 그림을 그리고 있다. 나는 그림을 전혀 모르는 사람이다. 말이나 하고 글이나 쓰면서 나이 90이 넘었다. 나이 차이 12년인 우리 두 사람이 가까운 사이가 된 것은 놀라운 일이다. 김병기는 화가로, 나는 논객으로 풍랑을 겪으며 살아왔다. 그는 남북한은 물론 오대양 육대주를 넘나들며 힘차게 그림을 그렸고, 나는 대통령이 듣기 싫어하는 말만 골라서 하다가 감옥에도 가고 직장에서도 쫓겨났다.

현재 김병기는 103세이고 나는 91세이지만 내가 앞으로 10년을 더 산다고 장담하지는 못한다. 김 화백은 100세가 넘어 가끔 감기로 외출을 삼가는

6 연재된 글은 모아 단행본(김동길, 《백년의 사람들: 김동길의 인물한국현대사》, 나남, 2020)으로 펴냈다.

일은 있지만 아직도 활기차게 그림을 그리는 현역 화가이다. 그의 그림을 모은 화첩이 하나 나왔는데 그 화첩을 보고 나는 감동했다. 화첩 첫머리에 실린 작품 제목이 〈십자가의 그리스도〉였기 때문이다.

그는 기회가 있을 때마다 자신의 우주관 또는 종교관을 도도하게 피력한다. 그러나 나는 그의 삶의 주제가 '십자가에 달린 그리스도'라는 사실은 모르고 있었다. 내 삶의 결론도 그의 결론과 비슷하다. 그와 나는 "역사는 예수 그리스도에게서 나와서 예수 그리스도에게 돌아가는 것이다. 하나님 아들의 나타나심이 세계사의 주축을 이루는 것이다"라고 못 박은 역사철학자 헤겔의 말을 신봉한다.

김병기는 평양의 부잣집 아들로 태어나 돈 걱정 안 하고 살았다. 그의 부친은 일제하에 도쿄미술학교를 졸업했다. 그가 화가가 될 꿈을 갖게 된 것은 아버지 영향이었을 것이다. 해방 후 월남하여 대한민국 정부의 국회부의장을 지낸 김동원이 장인이다. 김병기의 약혼식 주례는 조만식이 맡았고 결혼식 주례는 순교한 목사 주기철이 보았다고 들었다. 그는 1930년대에 도쿄의 아방가르드양화연구소에서 수학하고 이어 문화학원 미술부에 입학해 1939년 졸업한 후 개인전을 차릴 만큼 이미 두드러진 화가였다.

그림이란 음악과 같은 것이어서 천재로 타고나지 않은 사람은 즐길 수는 있어도 이름을 떨칠 만한 화가가 되기는 어렵다. 그가 젊어서 그린 작품들을 보지 못했지만 백 세에 그린 〈바람이 일어나다〉라는 작품은 매우 인상적이다. 2014년 발간한 그의 화첩에는 100장이 넘는 대단한 그림들이 수록되어 있다. 물론 추상이라고 분류되겠지만, 그의 그림 한 장 한 장에서 위대한 한 남성의 혼을 느낄 수 있다. 한 시대를 정직하고 용감하게 살아온 한 남성의 끓는 피가 느껴진다.

김병기는 노인이 아니다. 글이 사람인 것처럼 그림도 또한 사람이라고 나는 믿는다. 돈에도 권력에도 굽히지 않고 떳떳하게 살아온 시대적 영웅의 모습이 엿보인다. 그가 만일 피카소를 흠모하지 않았다면 그 재능을 가지고 한국의 전통 화가가 되었을 것이다. 그는 능히 조선조의 단원 김홍도나 겸재 정선처럼 되었을 것이다.

피카소는 스페인 내전 때 프랑코를 반대하고 공화파를 지지하여 〈게르니카〉란 작품을 만들어 세상을 놀라게 했다. 하지만 유엔군이 평양을 탈환하고 1·4 후퇴 때 철수하면서 황해도 신천에서 양민 3만 5천 명을 학살했다는 북한의 허위 선전을 믿고 그 학살 장면을 그림으로 그렸다는 사실에 김병기는 분개했다.

작가 김원일이 무슨 계제에 북한에 갔다가 황해도 신천에 세워진 양민 학살박물관에 찾아갔지만, 미국의 범죄라고 믿을 만한 아무런 증거도 찾지 못했다고 한다.

그 학살은 공산당의 학정에 시달리던 신천의 반공 청년들이 일어나 악질적 공산당원들을 죽였던 일이 있어서 이에 대한 보복으로 공산당원들이 또한 학살을 자행하여 피차에 상당한 희생이 있었던 사건이다.

그러나 이를 미군들이 총을 겨누고 남녀노소, 심지어 임신부까지 총살하는 장면으로 피카소가 〈한국의 살육〉에서 그린 사실에 분개한 화가 김병기는 부산 피란 시절에 피카소에게 편지를 한 장 써서 시내 어느 다방에서 낭독했다.

피카소의 주소도 모르고 누구에게 어떻게 보내야 할지도 몰라서 가까운 몇몇 사람에게 천부당만부당한 피카소의 그 그림 한 장을 통렬하게 비판하며 그와 인연을 영영 끊었다는 것이다. 김병기는 멋있는 인간이다.

그의 100회 생신 잔치를 내가 준비하고 그가 원하는 사람을 50명 초청하여 냉면과 빈대떡을 대접했다. 나는 그런 위대한 화가의 가까운 친구가 된 사실에 자부심을 느낀다. 그는 교리나 교파에는 전혀 관심이 없지만, 생명의 영원함을 다짐할 뿐만 아니라 조국의 위대한 미래를 예언하기도 하니 그런 의미에서 그는 화가인 동시에 예언자이다. 그와 더불어 한 시대를 같이 살고 있다는 것은 우리 모두에게 크나큰 영광이 아닐 수 없다.

태경에게 자청 나들이는 그 자체로 기쁨이었지만 부득의한 외출도 피할 수 없었다. 와병으로 병원을 오감이었다. 탈이 나서 거행하는 출입에 더해 건강 검진을 위해서도 병원을 오가야 했다.

이를테면 2018년 3월 20일 오후 3시 반경 화실을 찾았더니 방금 서울대 병원에서 돌아왔다는 것. 정기 검사였단다. 병에서 완전 해방된 기분이라며 얼굴에 화색이 완연했다. 서울대에 당신이 작품을 기증하자 예우 차원에서 서울대 병원 대접도 달라졌다고도 자랑했다. 내가 줄곧 살펴본 바로 그는 병원 출입이 1년에 한 차례도 못 미칠 정도로 만년 건강이었다.

열려 있던 화실

김병기 화실은 당신의 넓은 인맥이 말해 주듯 각계 사람들에게 열려 있었다. 해방 직후 서울 대방동의 서울공고 미술교사로 있었는데, 그때 제자들은 나이가 높을 수밖에 없었다. 스승이 백수百壽로 건재하다는 말을 듣고 찾아온 이들은 80객을 훨씬 넘긴 이가 많았다. 옛 인연이 찾아오면 먼저 상대의 나이를 물었다. 여든을 넘겼다 말하면 당신의 반응은 한결같이 "참 좋은 나이!" 한마디였다. 그 나이가 바로 청춘이란 말이었던가.

김병기를 찾았던 내방객에 대한 화가의 대접은 우래옥 냉면집 출입이 거의 고정 프로토콜이었다. 냉면은 당신이 지극히 선호하는 음식이었기 때문이었다. 냉면 한 그릇이 청장년이 먹어도 배가 부를 만큼 푸짐한데도 태경은 한 올도 남기지 않고 잘 먹었다. 내가 차를 몰고 냉면집을 오갈 때면 귀로에 제과점 가기도 아주 즐겼다. 삼선교의 나폴레옹제과, 교보빌딩 안 파리크라상을 좋아했다.[7]

7 2018년 추석 연휴(9. 21~25)는 길었다. 명절 인사를 못해 26일에 태경에게 인사를 갔다. 아주 건강했다. 그사이 제작한 작품 두 점 가운데 한 점은 예술원 회원전에 출품했고, 또 한 점은 화실 벽면에 걸려 있었다.

태경 선생을 존경한다며 찾아온 옛 여제자도 물론 있었다. 2017년 1월 17일, 버선을 그림 모티프로 삼아왔던 제정자諸貞子(1938년~) 화가가 태경을 모시고 나가 우래옥 냉면을 대접했다. 나도 함께 자리했다. 수도여사대(현 세종대)에 출강하던 1960년에 태경에게 잠시 배웠던 사이였다.

제정자 화가가 들려준 옛 일화 한 토막은 변종하卞鍾夏(1926~2000년)로부터 귀여움을 받았음에 더하여, 권옥연은 그녀의 미모를 좋아해 아예 함께 도망가자 했다는 것이었다. 이 말에 태경은 "권權은 단수가 높은 사람이다. 나도 같이 살자고 말하고 싶다. 그런데 자지는 못한다"고 했다. 노년의 태경은 육정肉情을 나눌 수 없는 당신의 처지를 안타까워했던 것.

그럼에도 화가를 옛날에 알았다며 밤늦게 찾아온 미술업종에 종사하는 80대 여성이 있었다. 〈한겨레〉 연재가 세간의 화제가 될 무렵이었던가. 초인종을 누르며 예고 없이 찾아왔다. 무슨 용건으로 왔는지는 내게 말하지 않고 태경은 내가 들으라고 투덜대는 말을 했다.

"여성이 밤늦게 나를 찾아오는 걸 보니 나를 전혀 '남자'로 여기지 않음이 분명하다!"

그는 서운한 기색으로 이런 말도 했다.

"나이 마흔에 불혹이라 했는데, 나는 얼마 전인 80대, 90대까지도 유혹이었다."

외부 사람들과 개별적 만남에 더해 화실 개방이란 지역사회 주선의 공개 만남 기간에 화실을 찾는 애호가들도 있었다. 2017년 10월 20~22일 평창동의 '자문밖 문화축제' 때는 연세대 의대 교수 둘이 아내를

데리고 찾아왔다. 예방의학 전문의라는 이가 태경에게 덕담을 청했다. 그는 기다렸다는 듯 한마디 했다.

여기 '한 일一' 자가 있고, '사람 인人' 자가 있다. 두 글자를 합하면 '큰 대大' 자인데 한 사람이 큰일을 할 수 있다는 뜻이라 풀이하고 싶다. '큰 대大' 위에 '한 일一'을 덧붙이면 '하늘 천天' 자가 되고, 거기서 기둥을 더 올리면 '지아비 부夫' 자가 된다. 아내에게는 남편이 하늘보다 더 높은 존재라는 뜻이다. 한편 아내를 '집사람'이라 부른다. 아내가 세상에서 없어지면 Home이 없는 House가 남을 뿐이다. 모두 허사가 된다. 남편은 아내를 역시 높이 받들어야 한다는 말이다.

104세의 개인전

2019년 1월 1일 새해 인사차 갔더니 김병기는 그림 손질 중이었다. 마침 앞서 자리했던 이호재 가나화랑 주인은 거기에 꼭 "1월 1일 완성"이라 표기해 달라 했다. 4월에 개인전을 열려고 하니 10점은 채워야 한다는 당부도 남겼다.

전시 타이틀은 〈김병기 개인전: 여기, 지금Here and Now〉으로, 화백의 104세 생일을 기념해 근작과 대표작을 선보이는 자리였다. 2019년 4월 10일부터 5월 12일까지, 가나아트센터 전관 전시의 기획 글이 나왔다.

김병기에게 추상미술이란 '정신성'과 '형상성'의 공존입니다. 따라서 그의 작업은 추상과 구상, 그 틈새에 있으며, 서로 다른 두 가지 특성이 교차하는 지점에 놓입니다. 전시명 〈여기, 지금〉은 그가 미국에서 접한 리오타르Jean-François Lyotard(1924~1998년)의 글 "포스트모던의 조건La condition post-moderne"(1979년)에서 따온 것입니다. 여기서 그가 말하는 "여기, 지금Here and Now"은 아무것도 일어나지 않는 현재의 시간으로 이는 무한한 가능성이 담긴 빈 캔버스와 비교됩니다. 이 전시에서도 김병기는 추상과 구상의 틈새, 그리고 "여기, 지금", 곧 무한한 가능성의 세계를 캔버스에 담아냈습니다.

오후 5시 개막식에는 맹산 김동길도 임석했다. 그는 축사로 영국 시인 랜더Walter Landor(1775~1864년)의 〈노 철학자의 말Dying Speech of an old Philosopher〉을 낭송했다. "나 아무와도 다투지 않았네"라는 어구가 든 시정詩情이었다.[8]

이날은 당신의 공식 생일이었다. 이어서 박영남朴英南(1949년~), 윤범모가 축사를 했고, 마지막에 태경이 답사를 했다.

"자식들이 아무 말도 하지 말라 했다. 이렇게 짧게 끝내야겠다!"

8 "나는 아무와도 다투지 않았소. 왜냐하면 내가 싸울 만한 값어치가 있는 사람은 없었소 / 나 자연을 사랑했고, 자연 다음으로는 예술을 사랑했네 / 나 인생의 불길에 두 손을 녹였거늘 / 그 불길이 꺼져가네, 그리고 이제 나는 떠나갈 준비가 되었도다."

당신 그림을 위한 변호

전시회 개막을 앞둔 2019년 4월 8일, 이호재 회장이 참여하는 경복고 출신 친목 모임에 가서 김병기 화백은 한 시간쯤 강연을 했다. "그림 값이 왜 비싼가?" 이야기부터 말문을 열었다.

일본이 전후복구 뒤 경제발전의 탄력이 오를 즈음 그들의 문화 사랑을 현창한다고 고흐의 〈해바라기〉를 무려 5천 만 달러에 산 것이 그림 값 폭등의 계기였다. 동생에게 경제를 기대던 고흐는 제수 씨Johanna van Gogh-Bonger(1862~1925년)에게 미안해했다. 이게 자살 동기가 아니었던가.

나도 기존의 축적을 부정하려고 시도했다면 '다다'로 출발했겠지만 다시 다다를 부정해서 긍정에 이른 사람이라 했다. 인터넷에 들어가니 현대미술가 대표 3인을 들먹였는데, 3인이란 바스키아, 쿠사마, 허스트였다.[9] 낙서나 하던 이, 정신상태가 온전치 못한 이, 죽은 생선을 전시하는 이들이 현대미술의 총아란 말인가. 나는 도저히 용납할 수 없다.

좋은 그림은 아름답다 예쁘다 수준이 아니라 운치가 보태진 숭고한 수준이다. 그 앞에 가면 눈물이 나는 그런 경지다. 상파울루에서 미국 작가 뉴먼

9 미국의 바스키아Jean Basquiat(1960~1988년), 일본의 쿠사마 야요이草間彌生(1929년~), 영국의 허스트Damien Hirst(1965년~)를 말한다.

을 만났다. 리오타르가 "이 사람이다!"라 말했던 바로 그이였다.[10] 길게 선을
그은 작품을 보고 아메리칸 인디언의 토템폴totem pole 같다며 매우 좋아했다.
폴락도 인디언과 관련이 있다. 제사를 지낼 때 인디언들이 모래를 뿌리는 의
식이 있는데 그걸 닮았다. 모래 대신 물감을 뿌렸다.

　현대화는 추상주의와 초현실주의가 합쳐진 것인데, 이는 사진기의 발명
으로 재현이 더 이상 그림의 지향이 되지 못한 탓이었다. 그림은 합리에 더
해 무언가 '힐끗'하는 그런 비합리가 보태진 세계다.

　김환기가 〈한국일보〉 대상전에 출품할 때 나보고도 함께 내자 했다. 그
때 〈피에타〉를 출품했다. 〈피에타〉는 마리아가 십자가에 못 박혀 죽은 아들
을 보고 그 죽음 자체를 슬퍼한 것이 아니라 그런 세상을 향해 연민을 보내
는 경지를 그렸다. 나도 서울의 6·25 전쟁 후 폐허를 그런 식으로 바라보며
그린 작품이었다.

2019년 4월 10일, 전시회 관련 기자 회견이 열렸다. 당신은 추상을
넘어, 그리고 오브제를 넘어 원초적 상태에서 그림을 그린다 했다.

수공手工의 원시를 실현하고 구현하는 것이다. 이를 두고 포스트모더니즘이
라 할 것이다. '환畵'을 친다는 말이자, 눈에 보이는 것을 그리고 싶다는 말이
다. 추상은 눈에 보이지 않는 것을 그린다.

　누드는 역삼각형 구조다. 삼각이 안정의 상징임에 견주어 역삼각은 불
안의 상징이다. 어려운 상황을 헤쳐온 한국 여인과 더불어 함께하는 공감대
를 표출하려 한다. 살았을 때는 아내와 노상 싸웠다. 죽고 나니 그립기 시작
했다. 그래서 "태펜지Tappan Zee (뉴욕 웨스트체스터 한 언저리) 다리 밑에 허드

10　장 프랑수아 리오타르, 《포스트모던의 조건》, 유정완 옮김, 민음사, 2018.

슨강이 흐르고"를 읊조렸다. 아폴리네르의 시 "미라보 다리 아래 센강은 흐르고"를 빙의憑依했다.

그즈음 태경은 신변의 변화를 예감하고 있었다. 막내아들 김청윤이 거처를 마련하는 김에 아버지도 거기로 모시겠다는 말이 오갔기 때문이었다. 홍익대 조각과 출신 막내아들은 도미해서 생존방책으로 치과기공 일을 배웠다.[11] 뉴욕에서 주말 조각가로 살았다는 말이었다. 제4회 '창원조각비엔날레' 감독 윤범모가 비엔날레에 초대한 덕분에 2018년 4월 귀국했다. 10년 만의 부자 상봉이었다. 비엔날레는 경남 창원시 주최, 창원문화재단 주관으로 2018년 9월 창원 용지호수공원 배후부지 일원에서 열렸다. 이 참가 뒤 김청윤은 영은창작스튜디오 10기 입주 작가로 참여해 개인전Untitled(2018. 12. 8 ~ 2019. 1. 6)도 열었다. 이어 마음을 굳혀 서울에서 아버지를 가까이 받들며 작업하겠다고 아예 환국을 작정했다.

그즈음 재혼한 아들은 경기도 양주시 장흥 쪽 그러니까 양주시립 장욱진기념미술관이 지척인 곳의 신축 아파트(경기도 양주시 장흥면 권율로 갤러리 하우스)를 한 채 구했다. 동시에 바로 그 이웃에 아버지 화실도 함께 마련했다. 서울 사는 막내딸은 아버지의 장흥 이사를 반대하고 나섰다. 병원 출입의 어려움이 중요 이유 중 하나였다.

부자간 숙의가 부녀간 소통을 넘어선 결과, 2019년 10월 어느 날 태경이 서울 평창동 화실을 떠나 막내아들이 주선한 장흥 아파트로 이사 갔다.

11 치과기공은 조형감각이 필요하다며, 이를테면 일제 때 경성치전(서울대 치과대학 전신)이 초등학생 미전을 후원했고, 거기에 어린 시절의 장욱진도 입선했다(김형국, 《그 사람 장욱진》, 김영사, 1993, 33쪽).

거처는 멀어져도 마음은 여전히 가까워

2020년 10월 3일, 추석 휴가 다음 날 명절 인사차 태경을 찾았다. 피부색이 어린아이처럼 투명했다. 예전에 비해 서정打情을 그림에 더 담고 싶어졌단다. "북쪽은 서사이고, 남쪽은 서정"이란 말도 했다.[12]

붉은색 기조의 분할 그림 두 점을 완성했다. 한 점은 예술원 전시회용으로 반출했고, 한 점은 거실에 걸려 있었다. 'BK 2020'이라 사인한 것이 감동적이었다. BK는 Byung-Ki의 약자로, 1916년생인 김병기가 2020년 만 104세에 완성한 그림이라는 뜻이었다. 그는 "4, 5년은 더 살겠다"고 스스로 말할 정도로 건강했다.

2021년 3월 17일, 아내와 함께 태경을 찾았다. 오후 3시, 막내아들이 마중 나왔다. 가정부 박춘희 여사가 보이지 않았다. 그만두었단다. 박 여사 월급은 큰아들이 부담했는데, 막내아들이 직접 모실 수 있다며 내보냈던 것이었다.

그사이 태경은 100호 두 점을 제작했고, 이어 민그림[13] 두 점을 시작

12 이 말에 "북쪽에 김소월이 있지 않느냐"고 내가 반응했다.

13 연필·목판·철필 따위로 사물의 형태와 명암 위주로 그린 그림이다.

한 상태였다. 대단한 에너지가 아닐 수 없었다. 다만 붓을 들고 이젤 앞에 섰다가 주저앉곤 한다고 했다. 아들이 그림 그릴 때는 옆에서 늘 대기한단다.

맹산이 태경의 안부를 물어왔다. 최근에 태경을 예방했다는 말을 전했더니 그렇게 좋아할 수 없었다. 다만 상수 노인은 시침侍寢[14]을 한다던데 그런 주변이 없음을 걱정했다.

이후 사위(송기중)가 전화해서 태경의 생신(2021년)을 가나화랑이 주관해 주었으면 좋겠다고 말했다. 가나 측은 코로나 사태로 네 사람 이상은 모이지 말라니 주관이 어렵겠다고 반응했다.

개인적으로나마 2021년 4월 10일의 생신을 축하하고 싶었다. 아내와 함께 내가 경기도 양주시 장흥 가는 길에 일영에 자리한 당신의 또 다른 단골 냉면집 만포면옥으로 모셨다. 냉면과 갈비찜을 즐겼다. 큰아들이 미국에서 생신을 축하하며 양복 값을 보내왔다. 막내아들은 "아버지는 새 옷 입기를 좋아하세요. 매번 새 옷 입기를 즐기십니다"라며 곧 백화점으로 가서 새 옷을 살 참이라 했다.

2021년 7월 7일인가 9일인가 박 여사가 자살했다. 이 소식을 가나화랑 안주인이 일러 주었다. 코로나가 한창인 데다가 무연고자라 제때 장

14 노인의 잠자리를 온전하게 지키려고 그 옆에 젊은 가족이 머무르는 잠을 말한다. 늙은 부모를 받드는 효행 실천의 한 방법이다. 이를테면 장욱진의 처남인 이춘녕李春寧(1917~2016년, 서울대 농대 학장 역임)의 만년은 이장무(1945년~ , 서울대 총장 역임), 이건무(1947년~ , 문화재청장 역임) 두 아들이 번갈아 시침했다 한다.

례를 치르지 못했다. 무연고자의 주검은 따로 정부가 정한 규칙이 있기 때문이었다. 사후는 모두 가나화랑 안주인에게 기탁했다. 다만 자신의 작은 아파트는 이미 교회에 직접 바친 상태였다. 참 기구하고 불쌍한 인생이었다. 박 여사의 주검이 태경에게 전해졌는지는 확인하지 못했다.

2021년 10월 22일, '2021년 문화예술발전 유공자' 총 35명에 대한 문화체육관광부 주관 서훈敍勳 행사가 있었다. 미술계는 박서보가 금관문화훈장을, 김병기가 은관문화훈장을 받았다. 김병기와 박서보의 서훈 등급이 다름에 남다른 감회가 있었을 것이다.

태경은 서울대와 서울예고에서 쌓은 교육 경력, 한국미술협회 회장으로서 1965년 상파울루 비엔날레 감독을 지낸 경력이 있다. 훨씬 막중하게 6·25 전쟁 중에 부단장으로서 종군화가단을 실질적으로 이끌기도 했다. 내 짐작으로 이런 공덕이 있었기에 뒤늦게 세계적 화가 반열에 오른 박서보 후배의 위상에 결코 뒤질 수 없다는 감회를 숨길 수 없었을 것이었다. 누구보다 그를 평가하면서도, 자신의 이름을 딴 미술재단을 크게 자랑해온 박서보를 "나는 화가를 이사장이라 부르고 싶지 않다"며 한 수 아래로 놓고 보는 심정이 교차했지 싶었다.

2019년 2월 장수클럽에 가는 길은 날씨가 찼지만 모처럼 밝은 날이었다. 차를 태워 달라는 청을 받고 행사장으로 가면서 당신의 화론畵論을 경청했다.

그림은, 예술은 계산을 넘어서는 거기에 있다고 생각한다. 축구에서 계산만 하면 골이 터지지 않는다. 패스만 있을 뿐이다. 골은 그걸 넘어서는 어떤 경

지에서 터져 나온다. 넘어서는 경지는 1 더하기 1이 2가 되는 그런 경지가 아니다. 3도 되고 0도 된다. 0은 무위無爲의 경지다. 노자의 무위다.

뒤샹이 그랬다. 작품을 운반하다가 깨졌는데, 그걸 수리한 후 이제 작품이 완성되었다 했다. 나는 뒤샹의 제자라 생각한다.

장수클럽 모임이 시작하자 태경에게 한마디 청했다.

"요즘 시국을 갖고 사람들이 걱정을 많이 한다. 나는 그렇지 않다. 우리는 북한식으로 절대 될 수 없다. 하지만 북한은 남한식 자유민주주의 길을 걸을 수 있을 것이다."

내가 마지막 본 김병기 화백

김병기 화백을 마지막 만난 때는 2022년 1월 23일, 역시 일영의 그 냉면집 점심 자리였다. 냉면집은 내 집과 태경의 아파트 사이 중간 거리에 있었다.

냉면을 즐기는 것은 예와 같았다. 다만 이전과 좀 다른 점이라면 이 날 말수가 아주 줄었다는 정도였다. 코로나 상황이라 마스크를 줄곧 달고 다녀서였던가. 거동도 한결 불편해져서 나중에 헤어질 때 바라보니 아들이 아버지를 감싸 안고는 들어 올리듯 차 좌석으로 모셨다.

3월 1일 저녁 8시경, 김 화백은 아들이 차려 준 저녁을 먹은 뒤 잠시 눈을 붙이겠다며 침실로 들어갔다. 아들은 거실을 오가다가 아버지가 어떻게 계신지 엿본다고 당신 방에 들어갔다. 역시 잠자고 있었다. 혹시나 싶었다. 가까이 다가가서 얼굴을 살피니 느낌이 이상했다. 코에 손길을 붙여 보았다. 숨을 쉬지 않았다. 장서長逝였다.

가톨릭 신자였던 이의 선종善終이자, 한국 전통 유가儒家 내림의 고종명考終命이었다. 마지막으로 세상 사람이 무엇보다 부러워하는 부처 죽음이었다.

대동강철교를 어떻게 넘을 수 있었던가*

나(김병기)처럼 남한에서 올라왔던 경찰이나 군인들은 이미 철수한 뒤였다. 군복 입은 사람은 딱 3명, 선우휘·이용상 그리고 나뿐이었다. 미술동맹 가족 등 수백 명이 나만 바라보고 있었다. 강변에서 우왕좌왕하고 있는데, 중공군이 모란봉 서북쪽 기림리까지 넘어오고 있다고 했다. 긴박한 상황이었다.

12월 3일 오전 10시께, 나는 선우휘에게 '우리가 다리를 고치자'고 제안했다. 마침 대동강철교의 아치 한 구간이 끊긴 채 강물 속에 잠겨 있었다. 소설가 선우휘는 정훈장교였고, 이용상은 시인이었고, 나는 화가였다. 그런 절박한 진공상태에서는 예술가들이 오히려 용감할 수 있다.

무엇보다 나는 '노 모어 코뮤니스트' 구호(유엔군)를 받아들일 수 없었다. 우리는 '대동강철교 도강 작전'을 시작했다. 12시 무렵, 다리 옆으로 피란민을 모이게 했다. 제복을 입고 있는 평북 경찰대 10여 명이

* 이 글은 6·25 전쟁 당시 '대동강철교 도강 작전'에 대한 김병기의 증언이다. 6·25 전쟁 중이던 1950년 12월 중공군이 개입하자 유엔군은 이들의 남하를 지연시키기 위해 대동강철교를 파괴했다. 이때 김병기를 비롯한 예술인들은 힘을 합쳐 끊어진 다리를 잇고 피란민들이 다리를 건널 수 있게 도와줌으로써 수만 명의 생명을 구했다(윤범모,《백년을 그리다》, 한겨레출판, 2018, 277~278쪽 전재).

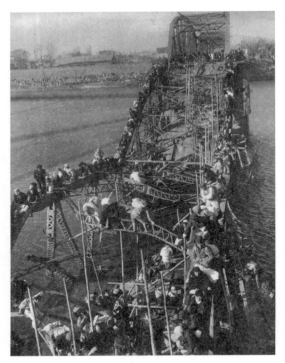

<그림 8> 맥스 데스포, 〈대동강철교 파괴〉, 1950.

질서유지를 하는 가운데 피스톨(권총)을 옆구리에 찬 선우휘가 연설을 했다. 영웅적인 순간이었다. 나는 뒤에 서 있는 참모 역이었다.

"여러분, 지금부터 우리가 대동강 다리를 고칩시다. 우리가 살길은 다리를 고치는 것뿐입니다. 이제부터 재목을 모아 끊어진 다리를 이웁시다."

철교를 고치자는 제안에 피란민들이 '와!' 찬성했다. 피란민들은 해가 떨어질 때까지 힘을 모았다. 다리의 끊어진 부분이 나무뭉치로 두둑해졌다. 우리는 전선을 끊어 사다리를 이었다. 계단식 U자형 길이 만들

어졌다. 장쾌한 순간이었다.

다리 잇기를 주도한 공로로 예술인 가족을 제일 먼저 넘도록 해 주었다. 그래서 나와 예술인 가족이 앞장섰다. 그렇게 밤새도록 피란 행렬이 다리를 넘었다. 수만 명이었을 것이다. 어쩌면 흥남 철수와 비교될 만한 민족의 대이동 작전이라 할 수 있다. 이런 작전에 동참했다는 사실이 내내 뿌듯했다.

그날 낮 끊어진 대동강철교의 난간을 붙들고 넘어가는 피란민 행렬을 찍은 AP통신 종군기자 맥스 데스포Max Desfor의 사진은 1951년 퓰리처상을 받으며, 한국전쟁의 상징적 이미지로 각인되었다.

휴전 이후 언젠가 서울에서 선우휘에게 "대동강 도강작전을 역사적 사건으로 조명하면 어떻겠는가?"라고 의견을 물은 적이 있다. 〈조선일보〉 중역이던 선우휘는 "우리끼리만 알고 넘어가자!"고 대인 같은 반응을 보였다.

참고문헌

국내 문헌

고 은, 《이중섭, 그 생애와 사상》, 민음사, 1973.

고혜령, "신봉조, 오직 한길, 여성 중등교육에 헌신하다", 〈한국사 시민강좌〉, 50집, 2012, 143~155쪽.

국립현대미술관 편, 《김병기: 감각의 분할》, 국립현대미술관, 2014.

그레이스 조, 《전쟁 같은 맛》, 글항아리, 2023.

김달진 편, 《한국추상미술의 역사》, 김달진미술자료박물관, 2016.

김병기, "한국현대미술 50년", 대한민국예술원, 《예술원 50년사: 1954~2004》, 2004, 429~446쪽.

＿＿＿, "고도古陶 회상", 〈사상계〉, 1963년 3월호.

김병종, "김병기 선생님: 지혜와 순수의 빛", 《김병기: 개인전 도록》, 가나화랑, 1997.

김정희, "이쪽과 저쪽 사이에 머무는 한 낭만주의자의 회고전", 《김병기: 비형상을 넘은 새로운 형상의 추구》, 가나아트센터, 2000.

김철효 녹취, 《김병기: 한국미술기록보존소 자료집 3》, 삼성미술관 Leeum, 2004.

김현숙, "김찬영金瓚永연구: 한국 최초의 모더니스트 미술가", 《한국근대미술사학》, 한국근대미술사학회, 1998, 134~174쪽.

김형국, "그림의 공간, 공간의 그림", 〈예술현장〉, 2005년 11월호, 문화예술위원회, 46~53쪽.

＿＿＿, "백 살의 건필", 〈문화일보〉, 2015. 7. 3.

＿＿＿, "김병기 화백 백수전", 〈현대미술〉, 139호(2016년 봄여름호), 현대미술

관회, 8~9쪽.

_____, 《우리 미학의 거리를 걷다》(증보판), 나남, 2022.

박고석, 《글 그림》, 강운구 엮음, 열화당, 1994.

박완서, "소설가의 그림 보기 그림 읽기", 《김병기: 비형상을 넘은 새로운 형상의 추구》, 가나아트센터, 2000.

박혜성, 《김병기: 감각의 분할》, 국립현대미술관, 2014, 7~27쪽.

발레리, 폴, 《해변의 묘지》, 김현 옮김, 민음사, 1973.

_____, 《드가 · 춤 · 데생》, 김현 옮김, 열화당, 1977.

_____, 《바람이 일어난다! 살아야겠다!》, 성귀수 옮김, 아티초크, 2016.

서성록, "한국 추상회화의 원류", 《한국추상미술의 역사》, 김달진미술자료박물관, 2016.

서울대 미술관, 《사진하다: 미술대학의 옛 모습들》, 2016.

서울대 조형연구소, 《그림, 사람, 학교: 서울대학교 미술대학 아카이브 – 서양화》, 2017.

손영옥, "한국 근대 미술시장 형성사 연구", 서울대 박사학위논문, 2015.

안우식, 《김사량 평전》, 심원섭 옮김, 문학과지성사, 2000.

오누키 도모코, 《이중섭, 그 사람》, 최재혁 옮김, 혜화1117, 2023.

오상길 엮음, 《작가대담 김병기: 한국 현대미술 다시 읽기 3》, ICAS, 2004.

윤범모, 《백년을 그리다》, 한겨레출판, 2018.

이두현, 《한국연극사》, 학연사, 2014.

이와사키 기요시 외, 《村山知義의 우주》, 도쿄: 讀賣新聞社, 2012.

정운현, "끝내 일제에 굴복한 '직필': 2 · 8 독립선언문 주역 서춘", 《친일파의 한국현대사》, 인문서원, 2016, 191~199쪽.

조영복, 《월북예술가 오래 잊혀진 그들》, 돌베개, 2002.

조은정, 《춘곡 고희동》, 컬처북스, 2015.

최 열, 《이중섭 평전》, 돌베개, 2014.

하기와라 사쿠타로, 《하기와라 사쿠타로 시선詩選》, 임용택 옮김, 민음사, 1998.

현대사상연구회, 《6 · 25 동란과 남한좌익》, 인영사, 2010.

외국 문헌

Barr, Alfred Jr., *What is Modern Painting?*, MoMA, 1943.

Cohen-Solal, Annie, *Mark Rothko*, Yale Univ. Press, 2015.

Hess, Barbara, *Abstract Expressionism*, Taschen, 2016.

Holzworth, Hans Werner et al.(eds.), *Modern Art : Impressionism to Today, 1870~2000*, Taschen, 2016.

Klüver, Billy and Martin, Julie, *Kiki's Paris: Artists and Lovers 1900~1930*, Harry Abrams, 1989.

Rothko, Christopher, *Mark Rothko : From the Inside Out*, Yale Univ. Press, 2015.

Rubin, William(ed.), *Pablo Picasso : A Retrospective*, MoMA, 1980.

찾아보기 (용어)

찾아보기(인명)

김병기 연보

1916. 4. 10 평안남도 평양 출생. 본관은 청풍淸風, 부 김찬영·모 김군옥의 차남
 평양 출신 극작가 오영진, 언론인 양호민이 이종사촌들임
1929 평양 종로보통학교 졸업. 이중섭과 6년간 동문수학
1933 광성고등보통학교 4년 수료. 일본 가와바타화학교 수학
1934 일본 아방가르드양화연구소 수학
 후지타 쓰구하루에게 배우고 김환기와 교유하며
 추상미술 창작과 비평 활동을 시작
 순문예지 〈삼사문학〉 동인 이상·황순원 등과 교유
1935 일본 문화학원 미술과 입학
1936 김환기·길진섭과 전위미술 동인전 '백만전' 조직 및 출품
 도쿄학생예술좌 기관지 〈막〉 창간호 표지화 제작
 쓰키지소극장에서 무대미술 담당
1938 일본 문화학원 졸업. 이중섭·유영국·문학수와 동문수학
1939 김순환(초대 국회부의장 김동원의 딸)과 결혼
1945 8·15 해방. 평양예술문화협회 총무
 평양 자택에서 시인 폴 발레리의 추도식 개최
1946 북한 조선미술동맹 서기장
1947 북한 공산당의 연금·감시를 피해 월남
1950 '50년 미술협회' 결성, 사무장으로서 좌우익 예술가 통합 시도
 6·25 전쟁이 발발했을 때 피란을 못 갔다가
 9·28 수복 직후 북진 유엔군을 따라 10월 말 평양 귀환

1950	북한문총부위원장으로 피임 직후 중공군의 참전으로
	12월 3일 피란민의 도강을 돕기 위해 폭파된
	대동강철교에 선우휘·이용상과 함께 디딤목을 붙인 뒤
	같은 날 평양에서 탈출, 서울을 거쳐
	1·4 후퇴 즈음 부산으로 피란
1951	종군화가단 부단장
1952 봄	피카소가 〈한국의 살육〉에서 6·25 전쟁의 실상을
	왜곡했다고 비판하는 내용의 '피카소와의 결별' 편지를
	남포동 다방에서 발표하여 화제가 됨
1953~1958	서울대 미대 교수 취임, 현대미술형성론 강의
	서울예고 설립 주도, 미술부장 역임
1954	한국 천주교회 주최 〈성미술 전람회〉에 〈십자가의 그리스도〉 출품
1954~1965	정릉에 판잣집을 마련. 박경리·박고석 등과 교유
1960	한국미술평론가협회 결성
1964~1965	한국미술협회 이사장
1965	상파울루 비엔날레 커미셔너
1965~1986	뉴욕 북부 소도시 새러토가에 정착
	동양과 서양, 추상과 구상을 아우르는 작품세계 구축
1966	스키드모어대학 방문교수, 동서미술비교론 강의
1970	〈한국일보〉 주최 제1회 〈한국미술대상전〉에 〈피에타〉 출품
1972	보스턴 개인전 개최. 〈깊은 골짜기에서 떠나오다〉 등 14점 전시
	〈보스턴 글로브〉에서 "구상과 비구상의 경계에서
	추상표현주의가 소용돌이치고 있다"고 특필
1978~1987	엠파이어주립대학에서 미술 지도 교수
1986	21년 만에 귀국. 서울 가나화랑에서 〈김병기 귀국전〉 개최
1987	가나화랑에서 개인전 〈산하재〉 개최
1995	아내 김순환 별세. 뉴욕 켄시코공원 묘지에 안장
1998~2001	평창동 화실에서 〈북한산 세한도〉 시리즈 제작
2005	정부서울청사 근처 '용비어천가'에서 〈인왕산〉 제작
2006~2014	다시 미국으로 건너가 로스앤젤레스 화실에서 작품 제작

2014	국립현대미술관에서 회고전 〈김병기: 감각의 분할〉 개최
	자연과 정신이 교차하는 감각의 과정을 회화적으로 구현한
	〈가로수〉 등 70여 점 전시
2016	영구 귀국, 국적 회복
2016. 4. 9	띠동갑 김동길 교수가 '길냉면'으로 백수잔치 배설
	가나화랑에서 백 세 기념전 〈백세청풍: 바람이 일어나다〉 개최
	중국 베이징 Asian Art Works에서 개인전 〈歸去來〉 개최
	일본 도쿄 '갤러리 톰'에서 개인전 개최
	통일부 주최 특별전 〈경계와 접점: 시대와의 대화〉에 〈공간반응〉 출품
2017	대한민국예술원 회원으로 선출
	〈한겨레〉에 "김병기 구술 한국현대미술사" 연재(윤범모 집필)
2019	가나화랑에서 〈김병기 개인전: 여기, 지금〉 개최
	추상과 오브제를 넘어선 원초적 선으로 그린
	〈성자를 위하여〉 등 근작과 대표작 전시
2021	은관문화훈장 수훈
2022. 3. 1	선종. 향년 106세
6. 25	나남수목원에서 영면

〈**그림 9**〉 묘표는 화가의 마지막 휘호(2022. 2. 24)이던 당신의 한글 그리고 한자 이름에 더해 그림들에 사인해오던 영자英字를 집자集字했다.

박경리 이야기

김형국 (서울대 명예교수) 지음

"인생이 온통 슬픔이라더니!"
파란만장한 삶을 예술로 승화시킨 작가 박경리의 삶과 문학

《토지》작가 박경리와 30여 년간 특별한 인연을 맺어온
김형국 서울대 명예교수가 엮은 박경리의 삶과 문학.
지극히 불운하고 서러운 자신의 삶을 위대한 문학으로
승화시킨 '큰글' 박경리를 다시 만난다.

신국판 | 632면 | 32,000원

나남 Tel. 031-955-4601
nanam www.nanam.net

증보판

우리 미학의 거리를 걷다

전승미술 사랑의 토막 현대사

김형국(서울대 명예교수) 지음

한국 미술계의 주인공들이 펼치는
'그 시절 그 미학' 65개 토막글로 풀어낸
우리의 '문화적 근대화' 이야기

화가와 작가부터 학자와 언론인, 수집가와
고미술상까지 화수분처럼 계속되는 흥미로운
일화를 통해 우리 것의 아름다움을 향한
문화계 선각자들의 진심 어린 애착을
읽을 수 있다.

신국판·올컬러 | 412면 | 24,000원

김종학 그림 읽기

또 다른 설악

김형국(서울대 명예교수) 지음

김종학의 그림으로 들어가는
몰입과 탐미의 여정!
화려한 색채와 분방한 붓질로 그려낸,
원초적 자연이 생동하는 세계를 만나다

크라운판·올컬러 | 264면 | 2011년 | 도요새

그 사람 장욱진

한 사회과학도가 회상하는 화가 장욱진

김형국(서울대 명예교수) 지음

작고 단순한 것을 사랑한 큰 화가 장욱진
천진한 마음을 화폭에 남기고
새처럼 떠나간 그 투명한 삶의 기록!

신국판·양장본 | 372면 | 1993년 | 김영사

나남
nanam Tel. 031-955-4601
www.nanam.net